電影在語文
教學上的運用

陳美伶——著

序

　　語文教學是教育的重點項目之一，在所有領域中所占的教學節數也最多。觀看教育部頒布的課程綱要中，對語文教學期許深厚。為達成這些課程目標，在一般的教學項目中，倘若能提供不一樣的刺激，加入其他的元素，對教學成效一定大有幫助。

　　電影是教師經常使用的多媒體，多數的老師都會定期讓孩子欣賞影片，除了藉此調劑身心，同時也能誘發孩子的學習動力。然而，電影在教學中的地位只扮演「清粥小菜」的身分，甚至僅是具有娛樂功能，鮮少有老師將電影納入正式的教學範圍，真正在語文課中發揮效益，更別提利用電影輔助教學。但是如果在聲光刺激下，能夠提高孩子的學習意願，那麼電影結合教學不失為語文教學的可能方向。既然看電影是老少都喜愛進行的活動，加上現今電影產業相當發達，每年都有大量的影片可供觀眾選擇，其中還包含很多經典的電影，值得大家共同觀賞和研討，那麼把電影融入語文教學，就是提供學生足夠的刺激、增強學習動力的最好機會。將電影和語文教學作有機結合，除了是將既有教材元素作點、線、面的整合外，其深度與廣度也可能在多重刺激下有另一層次的提升。包括結合文學性電影、其他人文電影和商業電影的運用，分別可以達到「強文學性」取鏡、「多元人文」參酌和「社會參與」衡鑑的目的。在本書中的相關的研究成果除了是促進自我語文教學的成效，進一步也希望能提供其他教學者進行語文教學的借鏡，更希望有助於政府未來在擬訂相關語文教育政策時的參考之用。

撰書的過程要感謝很多人的支持，尤其是感謝周慶華老師不辭辛勞的指導。十年前在老師引領下進入語文教學的領域，十年後在老師的指導下順利完成碩士學業，老師伴我走過無數個辛苦的過程，陪我在暗夜中討論綱要，修改內文，還要替專注修改文章的我打點晚餐。老師的用心良苦也是我前進的動力。當我完成論述後，聽到老師說：「寫得不錯！」，好像終於能給老師一點安慰，自己也才沒辜負老師的一番苦心。書中的後半段是佐證前面論述的實證研究。研究初期很擔心借不到班級進行教學，幸好有馬蘭國小的三位導師答應在百忙之中撥時間讓我進行試教，使個人的論述能在經驗中檢證。感謝有他們的支持和幫忙，我才能有機會讓論述得更臻完備。當我日以繼夜地在書本堆中奮戰時，感謝有人幫我打點生活大小事情，有人幫我準備教甄應考的教具，有人三不五時提供健康補給或是關愛的鼓勵，因為有家人，還有一直以來相伴的各方友人給予的照顧與支持，我才能順利完成著作。最後要再次感謝周老師的用心，還有「秀威」願意提供機會，讓我有幸出版個人的第一本論述專書。

陳美伶

目次

表　次

圖　次

第一章　緒論

第一節　研究動機

　　從小我就是個十足的電視兒童，電視伴我走過十幾個童年光陰。母
親常常在我心神專注於電視螢幕的時候，制止這種渾然忘我的動作，她
無法理解為何她的小孩每天都花四、五個小時呆坐在沙發椅上，目不轉
睛地觀賞一個又一個的電視節目。其實在我幼小的心靈裡，我很喜歡讀
故事，但是我讀故事的方式不是打開書本，穿梭在文字海中，因為躍過
一個個的文字，才能知道情節，領會閱讀樂趣，是一條漫長而艱辛的路，
而電視是穿越故事的捷徑，讓讀者快速達到目的，因此才能博得我的認
同。但是我也不是什麼節目都接收的電視讀者，倘若沒有高潮迭起的劇
情，精采萬分的演出，也難引發我觀賞的興致。

　　嚴格說來，我也是挑剔的觀眾，不喜歡冗長的泡沫劇，更不愛只具
娛樂而沒藝術價值的綜藝節目，最能夠獲得我青睞的是久久才播出的
「電影節目」。印象最深刻的一部電影，是一部 1980 年代末的臺灣電影
──《魯冰花》。《魯冰花》改編自鍾肇政的同名小說，描寫 1960 年代
的臺灣，一位富有繪畫天份，但出身貧困家庭的小學生，在遇到一位美
術老師之後發生的一連串故事。

故事主角古阿明生性活潑,學業成績不好,但卻有畫畫的天份;姐姐古茶妹小小年紀卻很懂事和體貼人,母親因操勞過度早死,父親靠租種鄉長的田地,辛苦地維持一家人的生活。一位來自大城市的年輕美術老師郭雲天慧眼識才,發現阿明在繪畫上的天份,極力推薦阿明作為學校年級代表外出參賽,但受到大部分老師抵制,硬是推選有錢有勢的鄉長的兒子。眼見老師們的勢利淺短,郭老師失望離開,臨走前帶走了阿明的一張畫作〈茶蟲〉作為紀念。年幼的阿明承受著肝病折磨,父親想向鄉長借錢幫阿明治療,卻被無情拒絕。阿明沒被選上參加畫畫比賽,感到非常失望,而他喜愛的郭老師又在此時離去,促使他的病情加重。在一個小雨綿綿的陰天,他獨自來到山下河畔,想實現一直以來的心願,畫下這美麗的山和水,這就成為他最後的一件畫作,也是他在這艱難的人間所做的最後一件事。他如睡著般地離開人世間,手中仍拿著郭老師送的紅色臘筆。

回城的郭老師拿著阿明的作品〈茶蟲〉參加世界比賽,結果榮獲第一名獎。消息回傳水城鄉,頓時整個鄉裡的人都為本地出了個天才而感到無限光彩。在慶功大會上,曾經見死不救的鄉長,不忘在此時錦上添花;姊姊茶妹上臺代表不會講國語的爸爸答謝,說道:「為了一個死去的小孩子,讓大家站在這裡曬太陽,真不好意思,大家都說他是天才,在他沒得獎以前,只有郭雲天老師說他是天才……」最後,親朋一起給阿明上香,並把阿明的畫作都燒給他,阿明的爸爸決定把榮耀的獎狀也一併燒掉。

第一次觀賞《魯冰花》的時候,我與故事中的主人翁年紀相仿,雖然沒有過與主角相同的經驗,但是對於影片也有很深的感觸:看不慣劇中人趨炎附勢的行為而抱不平,對於貧富不均的社會差距感到無奈,尤其同情古阿明的遭遇,沒能及時獲得大家的賞識,最後帶著悲傷離開,

令人非常不忍。當姊姊古茶妹上臺代表父親上臺講話時，簡短的幾句話，道盡小人物的心酸，讓人忍不住鼻酸而掉下淚來。一個小人物的故事感動了我，在心底一直記得這個不得志的小學生，一部賺人熱淚的電影《魯冰花》。

　　時隔數年後，我進到了大學殿堂，學的是語文、教學、輔導等教育相關課程，有一回課程安排是探討電影《魯冰花》，兒時的記憶在此時再度被喚醒，但是這一次讀者角色不一樣，不是用小學生的角度看影片，而是以成人的角度觀賞。再次觀賞的情緒反應依舊，看到不滿處一樣會憤恨不平，看到古阿明的遭遇一樣會忍不住心生同情，掉下難過的眼淚，然而老師給予我們的方向不只是欣賞電影，更要嘗試分析電影，透過電影來了解世界，譬如：我們看到了哪些社會問題？問題從何而來？如果我有類似古阿明這樣的學生，我會如何輔導他？這樣的電影素材，我可以想到哪些其他的教學素材？或者我如何將這部電影結合教學？當時課堂討論的印象已經模糊，但是把電影結合教學的上課模式深受學生喜愛，透過電影可以提供適當的情境，提高學生的學習動機，增加學生的課堂參與度。由於大學生們上課時對影像比較有反應，老師們也就順勢所驅，在課程中加入電影的元素，利用電影結合教學。因此，學生們就算不是修習「電影賞析」這門課，也都有機會在各課程中欣賞電影，這似乎是高等教育中很「夯」的一種教學模式。過去在課堂中賞析過的電影，如：《春風化雨》、《心靈點滴》、《心靈捕手》、《鋼琴師》、《海上鋼琴師》、《美夢成真》、《真愛伴我行》、《一個都不能少》、《放牛班的春天》、《生之慾》、《駭客任務》、《喜福會》等等，當中有幾部經典電影還一再地在校園中反覆播放，即使課程不同，授課老師不同，大家還是有共同的默契，使用相同的題材來結合教學。

　　回想起電影在高等教育中能夠與教材恰如其分地結合，身為小學工作者的我，馬上犯了職業病，將電影與小學教育作聯想：如果在高等教育是可行的辦法，那麼同樣的模式能否套用在小學教學中？如果可以，將要如何來進行？我想這是一個值得思考的問題，也是一個具有發展空間的領域，因而引發個人的進行研究和探討的意願。

第二節　研究目的

　　「親子天下網」（2010a）有一則文章，是關於《親子天下雜誌》在 2009 年十月十二日至十一月六日所進行的問卷調查結果，主題為「國中小學生的學習行為與習慣調查」，採用分層比率抽樣法，以國小四年級學生、國中八年級學生與國中國文老師為調查對象。特別針對四千兩百多名國小四年級及國中二年級學生進行調查。所有問卷中，國小學生部分，總計發出 2,300 份問卷，回收 1,959 份有效問卷，回收率 85%；國中學生部分，總計發生 2,760 份問卷，回收 2,325 份有效問卷，回收率 84%；國中老師部分，總計發出 1,024 份問卷，回收 886 份有效問卷，回收率 87%。

　　調查數字顯示，男女孩共同的危機是「對主科學習興趣低落」。根據調查顯示，國中小的男生、女生最討厭的科目前三名都是國語、數學、英語、自然等主科；最喜歡的科目則是電腦、體育等藝能科目，可見不論男生或女生都有「對主科學習興趣低落」的危機。調查發現，男生不如女生喜歡閱讀，而且有超過三分之一的國中男生不愛閱讀。至於作文，更是男生的最痛，超過六成的男生討厭作文，可見男孩的閱讀、作文等語文能力落後女生愈來愈多。其次，調查也反映，國中及國小男生

不喜歡上學的比例，都明顯高出女生許多，可見男孩對於學校的不喜歡、挫折感都比女孩嚴重。整體來看，男孩的學習危機一般發生在幼稚園、小學階段，主要是學習成就的落後，造成對學習的負面感覺。

　　看完這份資料後，老師們可能會開始反思：難道我努力的教學卻是換來學生學習興趣低落嗎？家長們也開始擔心，是否他的小孩也是「主科學習興趣低落」的其中之一？如果學習興趣和學習動機是影響學習的關鍵之一，那麼親子天下網（2010b）的另一份資料或許可視為學習成效的檢證：2006 年，臺灣開始參加以小四學童為施測對象的 PIRLS（Progress in International Reading Literacy Study，簡稱 PIRLS）國際閱讀素養評量。在這個由國際教育評估協會（International Association for the Evaluation of Education Achievement, IEA）所主導的「促進國際閱讀素養研究」，四十六個參加評量的國家裡，臺灣排名二十二；而過去一度被視為「文化沙漠」、與臺灣同樣使用繁體字的香港，卻從先前的第十四名，五年後躍升至第二名。尤其最值得警醒的是，臺灣小學四年級的孩子，因興趣而每天閱讀課外書籍的比率，在所有參與國家中敬陪末座，僅 24%。倘若仔細看 PIRLS 的題目，會發現它不是考實質內容，而是考思考能力。這個結果明白告訴我們：今天倘若有個國際比賽，比賽項目是「誰能馬上從網路上判斷資料價值，並把它整理好」，臺灣人可能會輸，因為我們會抓資料，可是不會判斷。倘若絕大多數國民都是如此，怎不影響國際競爭力？

　　PIRLS 閱讀素養研究，不是單比學生測驗分數，而是包含學生、家長、教師、校長、課程等五大層面，所以可一窺各國學生的閱讀態度、父母閱讀習慣、教師閱讀教學、學校的閱讀教學政策、整體閱讀課程安排等等。PIRLS 把閱讀分為兩個歷程：基本的「直接歷程」、需要高階思考的「解釋歷程」。臺灣學生在直接歷程通過率有 73%，但在解釋歷程

通過率就直落到 49%，連一半都不到。這表示臺灣的孩子，對知識能侃侃而談，但卻缺乏歸納推論、詮釋整合、評估批判的能力。在國際學生能力評量計畫（The Program for International Student Assessment，簡稱 PISA）中的閱讀結果，前三名依序是韓國、芬蘭、香港。PISA 也把成績分布分為六等，臺灣學生落在最高分組的比率為 4.7%，香港為 12.8%，是我們的三倍；韓國為 21.7%，足足是我們的五倍之多。我們孩子的閱讀力，可能將成為四小龍之末。

知道本國學生在閱讀部分表現狀況不佳後，可以說是在國內投下了一記震撼彈，於是各地無不開始廣為提倡閱讀教育，包括書香列車、故事小精靈、閱讀護照……透過舉辦各種閱讀相關活動，就是希望能提升閱讀力，從提升閱讀能力進而強化語文能力。因為良好的語文能力，對於從事思考、理解、推理、協調、討論、欣賞、創作，以擴充生活經驗，拓展多元視野及面對國際思潮都有正面的助益，所以語文能力的培養一直是教育的重點項目。以學生的學習來說，語文能力的好壞除了影響語文領域學習成就的高低外，同時在學習其他領域時，語文能力也會影響學生對於該領域的認知及理解程度。曾經發生過的真實例子是這樣的：一張數學的定期試卷上，學生在計算部分的答題全數正確，可是在應用問題的答題卻是全部錯誤；進一步發現，孩子的困難點不在於他不會記算，而是他不會「讀題」，導致他不會解題。「讀題」能力的高低，顯示學習者在語文應用能力的強度，所以提升應用能力也是語文教學的主要方向。在教育部國教司（2010）的網站上，新舊版的本國語文課程綱要都詳列了本國語文的課程目標：

（一）應用語言文字，激發個人潛能，拓展學習空間。

（二）培養語文創作之興趣，並提升欣賞評析文學作品之能力。

（三）具備語文學習的自學能力，奠定生涯規畫與終身學習之基礎。

（四）運用語言文字表情達意，分享經驗，溝通見解。

（五）透過語文互動，因應環境，適當應對進退。

（六）透過語文學習體認本國及外國之文化習俗。

（七）運用語言文字研擬計畫，並有效執行。

（八）結合語文、科技與資訊，提升學習效果，擴充學習領域。

（九）培養探索語文的興趣，並養成主動學習語文的態度。

（十）運用語文獨立思考，解決問題。

　　綱要中所列的目標是政府、教育人員和家長們對學習者的高遠期待。然而，從前面所提《親子天下雜誌》所作的調查和 PIRLS 的閱讀素養研究，我們發現學生對學習重點科目既沒有學習的興趣，而學習成效也不好，這表示既有的教育與孩子們的期待有落差。

　　我們再檢視一下目前教學現場進行的教學活動項目（包含：摘取課文大意、認識生字及新詞、深究課文內容及形式、朗讀課文、說話教學、寫字教學、作文教學、綜合活動），學生經常進行的練習多半著重生字新詞的習寫，這種練習固然不可少，但倘若是學生往往會花較多的時間在生字新詞的習寫練習，那麼整個語文教學過程似乎過於強調機械式的練習，而有忽略語文教學的重心與目的的疑慮。另外，從教學方法來看，主要還是教師講述內容為主，這種方式是教學者最好操作且能夠順利完成教學進度的方法，但是這種方法用久了，學生容易養成被動學習的習慣，學習動力也會逐漸降低。除了以上所述，其實多數的老師都會定期讓孩子欣賞影片，除了藉此調劑身心，同時也能誘發孩子的學習動力。然而，電影在教學中的地位只扮演「清粥小菜」的身分，甚至僅是具有

娛樂功能，鮮少有老師將電影納入教學考慮，真正在語文課中發揮效益，更別提利用電影輔助教學了。但是如果在聲光刺激下，能夠提高孩子的學習意願，那麼電影結合教學不失為語文教學的可能方向。在今日的社會中，全世界有成千上萬的人都在看電影，電影院每年就吸引了一百五十億名左右的觀眾入場。2008 年八月上映一部由臺灣導演的電影《海角七號》，票房突破四億五千萬，可見喜好觀賞電影的觀眾群不在少數。既然看電影是老少都喜愛進行的活動，加上現今電影產業相當發達，每年都有大量的影片可供觀眾選擇，其中還包含很多的經典的電影，值得大家共同觀賞、研討，那麼把電影融入語文教學，是提供學生足夠的刺激，增強學習動力；將電影和語文教學作有機結合，除了是將既有教材元素作點、線、面的整合外，其深度與廣度也可能在多重刺激下有另一層次的提升。因此，本研究的目的在於嘗試論述電影結合小學語文教學的可能性，希望研究結果除了促進自我語文教學的效果外，進一步也能提供其他教學者進行語文教學時的借鏡，更希望可以作為未來政府擬訂相關語文教育政策時的參考。

第三節　研究問題與研究方法

一、研究問題

　　偶然看到《聯合晚報》的一則新聞格外的吸引我的目光，內容是說：臺北的忠孝國小，有一個由陳建榮老師組合的團隊，設計了「五大洲電影學習法」，透過看電影可以學邏輯、遊世界，從世界電影中學習五種

文化的思考方式。陳建榮老師推薦的影片包括《放牛班的春天》（法國）、《鯨騎士》（紐西蘭）、《永不遺忘的美麗》（南非）、《純真的十一歲》（墨西哥）、《佐賀的超級阿嬤》。他表示：在選片時刻意挑不同屬性的片子，片單中有歌舞片、魔幻寫實、仿紀錄片……等，議題涵蓋了「原住民」、「性別」等多元廣度。陳建榮老師又說，除了五大洲影片，還可加入臺灣電影《兒子的大玩偶》、一部大陸電影《25 個孩子一個爹》、伊朗的《天堂的孩子》、德國的《冰淇淋的滋味》、巴西的《記得童年那首歌》，都是很適合讓小學生看的電影。然而，上電影課不能只是放電影，陳建榮老師提供一些活動技巧，如：佳句改寫、利用經典對白練習寫作文、故事接龍（看到結局部分故意停止，請大家討論可能內容）、角色扮演（請學生親身演出最重要一場戲）。學生在他的班上一個學期要看五部電影，學期末要繳交「學習本」，都是由學生自己設計目錄，畫上世界地圖，撰寫世界新聞的摘要，剪輯故事以及邏輯分析等。（王彩鸝，2009）

　　陳建榮（2005）把電影融入教學，尤其是在生命教育部分，可說是以實證的方式提供很好的教學範例；在本研究中所關注的焦點不僅是希望把電影融入教學，更深的期盼是希望在推動教育改革的同時，學生對於各領域的學習能深且能廣，特別是在國人一向重視的語文領域上，經由電影這項元素的加入，提供教學刺激，活絡教學氣氛，豐富教學技巧，深化教學內涵，使語文教學達到「質」的提升。研究的目標不單是提示教學策略供教學者參考，進一步還要建構一套理論，使論述臻至完善。

　　周慶華《語文研究法》一書裡，對於「理論建構撰寫體例」有以下的說明：

理論建構，講究創新。大致上從概念的設定開始，經由命題的建立到命題的演繹及其相關條件的配置等程序而完成一套具體系且有創意的論說。（周慶華，2004a：329）

由於要建構新的理論，在研究進行之前應先設定相關的概念，接著一一整理出研究的問題及研究中擬採用的研究方法。首先先釐清「電影」、「語文教學」、「娛樂功能」、「教化功能」、「語文學習」等概念，接著從電影的「類型」切入，探討「電影」和「語文教學」的運用，建立命題並加以演繹。以下將整個理論建構的過程以架構圖表示：

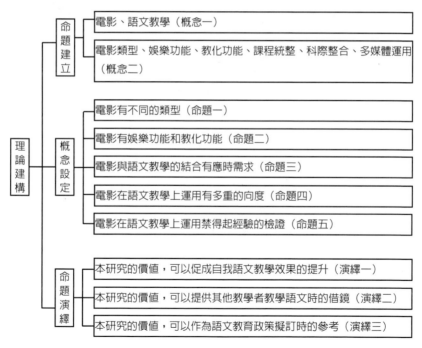

圖 1-3-1　理論建構圖

根據架構圖示內容，本論述所探究的問題如以下的說明：

（一）電影具有哪些教化功能？以電影的教化功能強化語文學習如何可能？

「臺灣電影筆記」網站（2000）提到，電影因應時代的需求與國家社會型態的發展、改變，衍生出多樣的電影類型。以新聞片來說，早期通常只有十到十五分鐘的長度，到了 1927 年福斯的有聲新聞片率先以有聲新聞片向觀眾展示戲劇性的事件。後來新聞片的概念朝向詮釋的報導方向邁進，其中最有名的是美國的《時代進行曲》每集以二十分種左右的長度用社論的方式來報導新聞。在二次大戰期間，電影的宣傳性功能加強，當時認為將聯軍的戰果以影像具體表現出來對於民心士氣有很大的幫助。再者以紀錄片而言，1930 年代英國的約翰・葛里遜則極力說服政府成立電影處，開啟英國的紀錄片運動，注重影片的社會教育功能，拍了許多探討社會問題的影片。二次大戰期間，紀錄片是重要的宣傳手段，二次世界大戰之後，具有強烈改革色彩與抗爭意識的影片，既深入討論當前的社會問題，同時重新挖掘闡釋歷史問題。電影不只是一般為常人所知具有娛樂功能而已，在大時代下也扮演著教化者的角色，具有教化的功能。在本論述中的第四章主要談電影的教化功能，從電影的娛樂功能論到電影的教化功能；進入電影的教化功能後，談其中的語文教化取向，再說相關電影的語文教化功能的展布，續而討論以電影強化語文學習的可能性。

（二）電影和語文教學的結合有哪些時代契機？

在「國民教育階段九年一貫課程總綱綱要」中明列「學習領域之實施應以統整、合科教學為原則」、「學校應視環境需要，配合綜合活動；

並以課程統整之精神，設計課外活動」、「在符合基本教學節數的原則下，學校得打破學習領域界限，彈性調整學科及教學節數，實施大單元或統整主題式的教學」，在基本能力中的「表達、溝通與分享」一項也談到，要有效利用各種符號（例如語言、文字、聲音、動作、圖像或藝術等）和工具（例如各種媒體、科技等），表達個人的思想或觀念、情感，善於傾聽與他人溝通，並能與他人分享不同的見解或資訊（教育部國教司，2010）。此時的語文教學肩負「統整」、「整合」和「運用多媒體」的責任，所以在本論述的第五章要談電影與語文教學結合的契機，從課程統整的需求、科際整合的新嘗試和多媒體的絕佳考量來深入探究。

（三）不同類型的電影在語文教學運用上有哪些向度？

前面提過，電影的類型繁多，有些電影的拍攝手法使用了「蒙太奇」，凸顯出文學的特性，與語文教學有高度相關；有些人文電影雖然沒有類似文學的手法（蒙太奇），但其多元的人文性質也不失為語文教學可參考的對象；另商業電影融入了社會團體中各行各業的實況，也能取來加以考量。所以在第六章談電影在語文教學上運用的向度，先對此向度界定清楚，再分述文學性電影的「強文學性」取鏡。所謂的「強」是相對文學而言，具備比文學更多的敘述技巧和意象等運用。而其他人文電影可以參酌「多元人文」，還有商業電影在「社會參與」衡鑑等，給予電影結合語文教學在運用上有一個較完整的說明。

二、研究方法

以上確定研究的問題後，為了提升語文研究的效能，還得先具備後設思維的自覺，決定論述的方式；同時藉由既有的語文研究法使論述過

程得有明確的脈絡，以達成相當程度的可讀性，在必要時需使用適當的研究方法以使說明有條理。在本論述中，將佐以「現象學方法」、「分類法」、「社會學方法」、「美學方法」和「質性研究法」等共同完成論述程序。對於各章節所需的研究方法簡述如下：

在既有資料的探索過程，採用「現象學方法」來分析。現象學方法，是解析語文現象或以語文形式存在的事物所內蘊的意識作用的方法。現象學（方法）是研究「經驗」的科學，不會只注重經驗中的客體或經驗中的主體，而是要集中探討物體和意識的交接點。因此，現象學（方法）要研究的是意識的指向性活動、意識向客體的投射、意識透過指向性活動而構成的世界。主體和客體在每一經驗層次上（認知和想像等）的交互關係才是研究重點。這種研究是超越論的，因為所要揭示的乃純屬意識、純屬經驗的種種結構；這種研究要顯露的，是構成神秘主客關係的意整體結構。（鄭樹森，1986：83～84 引艾迪說）

現象學方法要觀察對象如何在意識活動中顯現並構造自身，其口號「回溯到事物本中去」就是要人們透過直接的認知去把握事物的本質，因而現象學方法不是一套內容固定的學說，而是一種透過「直接認識」描述現象的研究方法；這個「認識」包括直覺、回憶、想像和判斷等廣泛意義上的認識形式，再從複雜的變化多樣的意識中直覺到當中不變的本質及其結構。直覺是最先的認識活動，是對對象的直接領會。因此現象學方法可以說是一種直覺的方法。（王海山主編，1998，10～11）回到直觀的根源中，可達成現象覺方法運用的目的，讓研究對象在經驗中可能呈現的豐富性全面展露。然而，相關意識作用的掘發，都只是研究者的經驗投射，無從回過頭尋求文本或作者的「保證」，因為文本也要經由理解，而作者所提供的信息也只能視為讀者的發言。（周慶華，2004a：97～100）所以在第二章的文獻探討部分，儘可能將所蒐集到

的研究成果內體現的意識經驗，針對電影的論述、電影的功能、電影和語文教學等分項予以適當自我設限和探討，而不致於落入無法自拔的窘境。

第三章「電影類型」的部分採用分類法來進行。分類法是把具有共同特點的個體對象歸為一類，或把具有共同特徵的子類集合成類的邏輯方法。分類透過比較個體與個體的同異、類與類的同異，把事物歸併或劃分出系統的種屬關係。分類是從種到屬的歸併或是從屬到種的劃分過程，二者方向相反，但又相輔相成，往往同時並用。客觀事物間的相互連繫是歸類的根據，而相互間的區別是劃分的根據。根據事物之間相互聯繫與區別的不同和分類的目的不同，分類具有不同的類型。（一）實用分類：方便檢索、管理之用，不反映事物的實際內容，或物之間的內在聯繫。（二）現象分類：依事物的表面屬性和外部特徵進行分類，所得分類系統具有較大的人為性，不一定反映事物之間的本質聯繫。（三）本質分類：以事物內在的本質屬性為標準進行分類。正確的分類應遵守兩個原則：（一）窮盡性原則：劃分或歸併出的各類應當窮盡整個對象領域。（二）排他性原則：把母項劃分之後，各子項的外延或範圍互不相容。（王海山主編，1998：18～19）電影的種類繁多，給予電影分類是必然的過程，而適當的分類將有助於以下章節的討論。分類法也會有不周到之處，在使用時還是儘量取其優而避其輕，方能順利完成論述。

談到第四章「電影的教化功能」和第五章「電影與語文教學結合的契機」，使用的是「社會學方法」。社會學的方法論指社會學研究的指導思想和各派社會學的專門理論框架。它給予社會學研究者以立場和觀點，在認識路線和思想路線上指導著研究的全過程。（王海山主編，1998：230～231）在研究語文形式存在的事物所內蘊的社會背景時，是

採綜合社會學方法中對於社會和社會關係以及社會規律的重視方式，有效性著重在靠「解析」的功力及其取證的依據，包含解析語文現象或以語文形式存在的事物是如何的被社會現實所促成；另一方面是解析語文現象或以語文形式存的事物又是如何的反映了社會現實。（周慶華，2004a：88～89）電影本身就是反映社會現實的產物，所以詮釋電影的「社會教化功能」，還有電影應時勢所需「與語文教學結合」時，以社會學方法來論述可說最為恰當。但是由於一般認定下的事實可能是依賴於不盡完善的觀察力和不盡周全的鑑定工具而來的；真實的狀況是加諸在事實狀況摘要下的主觀見識；實際狀況也涉及如何運用認知的方法和親歷其境參與所想認知的事物，彼此交互作用，難以在其中辨認「體驗」和「認知」的是非對錯（李明燦，1989：162～166），所以在此也是將社會學方法作為一種策略的運用，不強調其中的客觀性，以個人在論述時受其侷限。

　　第六章談「電影在語文教學上運用的向度」除了主要使用社會學方法外，也兼以「美學方法」輔助論述。美學方法是用在評估語文現象或以語文形式存在的事物所具有的美感成分。從純理性的基礎來論斷，將語文視為人類的理性架構，所以必須合理化；從倫理、道德和宗教的立場來進行論斷，語文也是約束社會成員、維繫社會存在的形而上形式，所以必須合法化；而相關的語文研究從某些特定的形式結構來進行論斷，可以成就一個美的形式，所以必須合情化。在文學作品中的美可能是表露在形式中的某些風格或特殊技巧，關涉到文學作品的形式和意義，而美的展現給人不同的情緒感受，包括前現在的優美、崇高、悲壯；現代的滑稽、怪誕；後現代的諧擬、拼貼，依角度不同，美的思維也不同。（周慶華，2004a：132～143）電影是一種藝術，具有高度的美感成

分，因為類型不同，美的形式風格也不同，所以談「電影在語文教學上運用的向度」兼以美學方法來適度給予評價。

　　第六章以前著重在理論的建構，進到了第七章「電影在語文教學上運用的經驗檢證」，我希望能在建構理論之餘，輔以實際操作以檢證成效，所以用質性研究法來進行。質性研究法是實證研究的模式之一，相對於量化研究以取量的實證，特別重視參與觀察和深度訪談，以便取得相關的語文資料，形塑出一套理論知識。（周慶華，2004a：203）運作模式是「經驗→介入設計→發現／資料蒐集→解釋／分析→形成理論→回到經驗。（胡幼慧主編，1996：8～10）質性研究可以是對人的生活、人們的故事、行為以及組織運作、社會運動或人際關係的研究。（徐宗國譯，1997）其研究中隱含外在信度和內在信度雙重意涵：外在信度指研究者在研究的過程中，如何藉由對研究者地位的澄清、報導人的選擇、社會情境的深入分析、概念和前探的澄清及確認、蒐集和分析資料方法的改進等作妥善的處理，以提高研究的信度；而所謂內在信度，則是指當研究者研究過程中同時運用多位觀察員對同一現象或行為進行觀察，然後再從觀察結果的一致程度來說明研究值得信賴的程度，這些可綜合透過三角交叉對照、三角測量、參與者的查核、豐富的描述、留下稽核的紀錄和實施反省等來「確保」它的可信性。（高敬文，1999：85～92）因為質性研究非常重視研究對象和行為對當事人的意義，所以在分析資料意義的過程必須自我放空，讓自己和資料對話，也讓資料和理論產生對話，再由被研究者的立場和觀點了解資料脈絡的意義。（潘淑滿，2004：23～24）。

第四節　研究範圍及其限制

一、研究範圍

　　作研究以前，必先設定好研究範圍，如果不自我設限，這種研究就無從「告一段落」來供人檢驗成效（周慶華，2004a：27），是以研究者有自我設限的必要性。在本研究的範圍則是設定在「電影」和「語文教學」這兩項基本的概念上。先從電影的概念來看，電影可說是一種工業，也可說是一門獨立的藝術。「所謂電影藝術至少應該包含兩個層面：形式和內涵。形式指一般性的表現媒介，如攝影、美工設計、配音……等技術層面的操作，以及由這些媒介所產生的影像特質。所謂內涵即指電影作品本身所蘊含的精神，亦即由導演的思想和情感所溶合而成的統一意念。」（劉森堯譯，1990：7）由此可知，電影觸及的層面很廣，為了使論說更為有效，只探究「電影的功能」、「教化功能和娛樂功能」、「電影的類型」，把電影和「語文教學」這個概念放在一起，又有「運用向度」的考量。整個研究包括蒐集相關論述、整理既有的研究成果並分析、歸類，方便於提出研考問題和假設的界說，再加上個人的經驗及見解提出一套合理的論說。在周慶華《語文研究法》一書提到，形式學科領域以及技巧和風格等類型規模在整體研究中又可以有理論建構和實證探索等兩種主要的形態。理論建構著重在深賾推理；實證探索著重在歸納分析，合而成就了語文研究「在世存有」的動態及其靜態成果的樣相。（周慶華，2004a：4）

　　探索「電影在語文教學上的運用」既要嘗試建構一套理論也要實證探索來自我檢證。在建構理論的部分，依循設定概念、建立命題、命題演繹等程序完成創意的論說；在實務檢證的部分，以臺東縣馬蘭國小六年級的學生為樣本，測試把電影帶進教學的運用方式，能否有效地提升學習興趣和學習成效。在選擇影片時，以普遍級和保護級的電影為範圍，避免在觀賞後造成學生不良影響。在電影內容上，主題與學生的語文學習課程相關性高的為首要選擇，同時也要考量到影片的長度，避免花過多的時間在欣賞影片而模糊教學重心。測試學生的年級是六年級學童。電影這個領域中可以有深且廣的討論，如果學生觀看電影的經驗不夠，可能初次接觸，效果不易呈現，而高年級的學童比起其他年級的學童有較多的經驗，對文字圖像的攝受和表達的能力比較好，所以以高年級為優先考量。又因為我個人在馬蘭國小任教，可取其地利之便，加上與學童有一年以上時間的接觸，彼此有足夠的默契，便於操作實驗性教學。

二、研究限制

　　本研究中的限制，歸納如下列說明：

(一) 由於語文現象及以語文形式存在的事物，內蘊各種不同的影響因素，在個人能力有限的情況下，對於相關資料的蒐集和既有資料的整理、分析上，可能無法顧及到所有的面向，只能就可掌握的部分予以客觀的觀察和探討。

(二) 在實務檢證部分，樣本為臺東縣馬蘭國小六年級的部分班級，學生的學習狀況無法代表所有同齡學童，更難以檢測出是否受到地域性因素而影響學習效果。如果能增加樣本數量，甚至將樣本設定在其

他的年級群或是其他地區的學生，採用來自各種社經背景的學生為樣本，則可使研究更具代表性，增加研究的價值。

(三) 雖然實務檢證的範圍界定在語文課程，但由於目前處於實驗教學的階段，而我個人平日不是從事國語文的教學，不便佔用過多原教學者的教學時間，因此檢證的實施主要在學生的「綜合」課中來實施，試驗的時間自然不太足夠。

(四) 在選擇影片時，考量到整體的教學時間以及學生的學習興趣，有些適合的影片因為需要較長的觀看時間，不得不放棄採用；有些影片與課程結合度高，但在影片的效果上可能不容易投學生所好，也必須捨去。在選擇影片的過程，影片片長以 80~100 分鐘為最佳考量，避免因為觀賞的時間太長而增加其他的變項及影響而難以掌控。

(五) 由於語文能力的養成需要長時間的經營，雖然我會盡力使實驗教學符合理想化，教學成效與教學目標一致化，但是也不容易使所有的學生在短期內都能有全然的改變與進步。

以上這些都只能寄望他日有時間和心力再繼續探討；而有興趣的同行，也可以在本研究的基礎上別為驗證成效。

第二章　文獻探討

第一節　電影論述

一、電影的定義

英文裡 movie 以及 cinema、pictures 等都可廣稱為「電影」，它們在詞義上雖然沒有大的區別，但還是存在一些小差異。在二十世紀四〇年代中期，法國就有電影學者認為 film 是指具體的電影製作、產品（影片）與觀賞等意涵；而 cinema 是指電影比較抽象的，與 film 有關的各個社會文化方面的內涵。（李幼蒸，1993）

張武恭整理出幾種對電影的定義解釋：依三民書局《大辭典》所記，電影是用照像連續取景物及動作，以一定的速度，用強烈的弧光放映在銀幕上，觀者因視覺暫留的印象，而有與實務動作相等的感覺；依《韋氏大字典》，電影是一連串的照片或圖畫，以快速度放映於銀幕上，而使人或物產生動的錯覺。所謂動的錯覺就是一種「視覺暫留」的現象。利用視覺原理，當一格格呈現連續性動作的靜態畫面作快速播映時，動作與動作之間的空隙，就會被視網膜上暫留的「殘像」所佔據，因而產生恰似連續動作的「動」感錯覺；大英百科全書對電影的詮釋是從製作

的角度切入，認定電影是一種作為表達用的現代機械工具，它可以重新敘述事實，以傳達情感的刺激與經驗，運用口語或文字，配合舞臺、音樂和銀幕以達成傳播任務的一種藝術；法國電影學者伍蒙（Jean-Pierre Aumont）的定義是，電影一詞包一系列不同的對象：一種司法與意識態意義上的制度，一種企業、一種美學意義上的生產，一種消費實踐的總合；法國著名電影評論刊物《電影手冊》的編委兼導演柯莫里（Jean-Louis Comolli）認為，電影作為一種社會機器，不是直接產生於其技術設備的發明中，而是產生於其實驗的假定和證實中，以及產生於它對於在社會上獲利的預期與肯定（經濟的、意識形態的與象徵的）之中，人們可以說，是觀眾發明了電影。除了上述的內容，還有諸多學者的論述（李彥春，2002；井迎兆，2006；邱啟明，1997），將電影定義為是透過攝影、剪輯、放映等等的影像科技，利用人為的巧思，以表達一個事件內容、一種心理狀態或藝術觀念的一種文化現象，並呈現出一種立體視聽組合的動態連續性影像的綜合表演藝術。（張武恭，2007：7～10）

　　依程予誠的說法，電影必須由許多不同的角度、觀點來分析、定義它，可以是從社會、生活、哲學、教育、心理、娛樂，甚至是商品的角度來分析，從媒體的角度上看，基本上有下列的幾種看法：（一）製作觀點：電影是由聲音與鏡頭影像組合而成的一個說故事的形式，它可以是商業的故事，如：《魔戒》（The Lord of the Rings，2001）；或意識形態的紀錄故事，如：《甘地傳》（Gandhi，1982）；藝術創作的寫意形式，如：《魂斷威尼斯》（Der Tod in Venedig，1971）；或根本就是一個影像與聲音組合的猜謎遊戲的美學感受故事，如：《安達魯之犬》（Un Chien Andalou，1929）。（二）發行觀點：電影是個經過製作流程後的產品，它需要有產品的通路將它與消費者、有興趣者連結起來，因為是聲音與畫面組合，必須透過視與聽的發行通路得到市場回應。隨著電子世界的

來臨，它的通路非常廣泛，發行的產品可以是影片、電影訊號的電視頻道或是數位媒體的 DVD 商品，或其他多媒體產品。（三）映演觀點：電影被界定在公開戲院放映，是一種社交活動。（四）市場觀點：電影是經過許多人的涉入而努力完成，是一種投資報酬率分析工作，是需要經過消費者檢視的一種競爭型商品，每一次的市場反應決定著下一次電影的製作機會。（五）意義觀點：電影的內容會運用非常多的主題影像與聲音的變化，從符號學的角度，它的每一種視覺或聽覺處理，都會產生一些敘事意義上的作用。整體來看，所有畫面處理都希望得到一種觀賞後的某種認同，因此是一種主題敘事結構的安排，希望敘事效果與電影意義畫上等號，而成為電影的票房或市場贏家。（六）價值觀點：電影的內容有許多生活上的訊息，它可以是一種資訊或資料，對所有接觸過這電影的觀眾來說，都希望得到電影中某種精神上的滿足，因為電影是一種「記憶型商品」，在大腦記憶中會對這種「價值」產生作用，同時這也等同電影票付出後的「結果價值」。（七）從消費觀眾觀點：電影觀眾花時間與付費才能得到這種影音訊息享受，他們希望得到一種實際參與的滿意。（程予誠，2008：15～17）

二、電影的形式

在曾偉禎所譯的《電影藝術——形式與風格》一書裡說到，電影如同所有的藝術作品有所謂的「形式」存在。廣義的電影形式是指觀眾在看電影時所認知到的整體結構，也就是電影中各元素的整體關係系統。以觀眾的角度來看，觀眾對形式的體會來自作品中的訊息，以及先前的經驗——源自於日常生活和其他藝術經驗，所以在理解電影形式時，觀眾也會從生活及藝術兩種經驗中，去尋找作品的訊息。其中，一個高度

創意作品因為它拒絕順從一般大眾期待的規則，可能一開始被認為奇特、異類，初看雖然難懂，再看則會發覺它們自有一套脫離正統的形式結構。經由這些新作品，我們學到新的辨識方法，並體會出新的感受，最後新創意的形式結構可能因為變成經典或新慣例而形成新的期待。然而，在藝術領域裡，沒有絕對的形式規則要求所有的藝術家遵從，很多藝術形式的原則是慣例的問題，不同電影的形式可能天差地別，但是，仍可用五個一般原則供觀眾在理解電影形式系統之用：

（一）功能

電影中的每個元素都有一個以上的功能，這個元素的出現要有適當的邏輯解釋，也就是指該元素的動機。譬如：在《我的男人古德菲》中，一群年輕的社會人士被指派去帶回很多東西，其中一項就是一個乞丐。因此，在聚會場合中，尋寶遊戲讓穿著不當的角色——「乞丐」有了出現的動機（理由）。

（二）類似與重複

重複出現的元素有一個規律的模式，可以建立並滿足我們對形式的期待。只要是電影裡任何有意義、重複出現的元素，都可以稱為母題。母題可能是物品、顏色、地點、人物、聲音，或人物的個性，也可能是打光法或攝影機的位置，能幫助並建立平行原則，提供觀賞電影的樂趣。

（三）變化與差異

雖然母題可以被重複，但是鮮少有一模一樣地重複，一定會有一些變化。譬如《綠野仙蹤》（The Wizard of OZ，1939）裡的托托也是一個重複的母題，但是在堪薩斯時，牠打攪高齊小姐，迫使桃樂絲帶著牠離

家;在奧茲時,牠的打擾反而使桃樂絲想家,卻又回不了家,兩處的功能不同。

(四)發展

發展是構成相似和相異點的關係的模式。在 ABACA 模式中,不但基於重複(A 的反覆出現)和差異(B 和 C 的插入),也在於其進展,因此可視為一個原則。將電影分段可使我們注意到各部分之間相似和相異的地方,在設計形式的整理進展時,更容易安排情節。

(五)統一/不統一

當我們在一部電影中感知的所有關係都很清晰,且完美地彼此交纏在一起,便可稱該部電影具有統一性。統一性是程度的問題,鮮少有電影能夠緊湊得完美無瑕,有時仍會有無法整合的部分。但是對於特殊形式的電影,如《黑色追緝令》(Pulp Fiction,1994)結尾,最後還是沒說出整部電影中警匪情節重心的手提箱的內容物,這種「不統一」反而可以讓電影有更寬闊的形式及主題意義。(曾偉禎譯,2008:66～85)

不同於《電影藝術——形式與風格》對形式的論述,張武恭認為,藝術家對自然或人生有所體悟,可藉由繪畫、文學、戲劇、音樂、雕塑、電影、舞蹈或建築等等不同的藝術形式來抒發情感。就電影的「形式」而言,電影編、導所採用的電影形式原理和造形元素,其實是與其他藝術領的藝術家所使用的形式原理和造型元素是相似的,所以從九種藝術形式原理可以論及電影的形式原理:

（一）反覆

影片裡一再重複出現表情、動作、情節、物件或整部影片的重播等等屬此。其目的在強化隱喻的意圖或作為加強語氣之用。例如：《羅馬假期》（Roman Holiday，1953）影片中一再出現的摩托車、馬車、馬嘶聲，一再以攝影師的鬍子作文章、反覆出現的「煞車失靈」、「蛋」、「帽子」、「鑰匙」、「打嗝聲」，以及對白「早安，公主」等等的情節；《摩登時代》（Modern Times，1936）片中一再出現的「機器大於人」的情節等等都屬此。

（二）漸層

「反覆」的形式倘若呈現依固定比例漸次變化的情況時，稱之為「漸層」。例如：1.影像的淡出、淡入、拉近、拉出。2.音量漸強或漸弱的變化。3.情節逐漸推移至高潮的過程，或劇中人心情由激情逐漸回復平情的過程。4.光線由亮漸暗，或由暗漸亮。5.形狀由大漸小或由小漸大。6.攝影機以快動作播放花朵逐漸綻放，或逐漸凋萎的過程。7.重量的輕重漸次變化。

（三）對稱

「對稱」是指相對的事項或物項，其「質」、「量」、「形」相等或形勢相當。對稱形式概可區分為：1.相等的對稱：一稱物理性或數理性的對稱形式，譬如人體結構、蝴蝶翅膀上的對稱紋飾。2.相當的對稱：是一種心理性的對稱，例如「旗鼓相當」、「門當戶對」、「以牙還牙」、「以毒攻毒」等相當狀態。

（四）均衡

　　均衡是指諸事諸物間的一種平衡狀態。可分成 1.對稱均衡：就是對稱形式的平衡狀態。2.不對稱均衡：相比的事物，其質、量或勢都呈明顯的差異，卻還能保持平衡。例如：《麻雀變鳳凰》（Pretty Woman，1990）影片中，原本是門不當、戶不對的男女主角，最後竟能合在一起，就是一種不對稱的均衡狀態。

（五）調和

　　調和是指將類似的構成元素予以組合，就會產生一種和諧感，組合後的形式具有柔和、文雅、平靜、圓融等美感。在電影領域中可分為色彩、燈光、角色、表情、動作或情節的調和等等。

（六）對比

　　對比指將兩種屬性、構造完全不同的造形要素予以並列排比，藉其強烈的對照，產生一種深具爆發力與活力，極富動感與刺激感的美學形式。如：1.線、形的對比：《羅馬假期》和《摩登時代》片中人物的高矮、胖瘦對比；《美麗人生》（La vita è bella，1997）中大人和小孩的對比。2.色彩的對比：在《辛格勒的名單》（Schindler's List，1993）片中，彩色與黑白影片交錯運用，呈現出一種強烈的對比感。3.戲劇領域的對比：譬如劇情中的悲歡離合對比、人物性格的忠奸對比。4.音樂領域的對比：有快板、慢板的對比和大小、強弱的對比。

（七）比例

比例是在一個結構體之內，部分與部分或部分和整體之間的形式法則。

（八）律動

律動隱含節奏與動態之意，是一種具韻律感的美感形式。

（九）統一

將複雜多樣的構成元素，利用線條、色塊、音節、動作、人物、事件等元素予以統整，以產生一種整體感的構成形式。譬如以意識流剪輯而成的影片，由於時間、地點、事件常呈現無秩序的跳接，此在情節的連貫上，需要以主要人物、主題曲或主要事件去貫穿那些失序的畫面。（張武恭，2007：36～46）

三、電影的敘事

什麼是敘事？大衛・鮑德威爾（David Bordwell）和克莉絲汀・湯普遜（Kristin Thompson）認為，我們可以把敘事當作是一連串發生在某段時間、某個（些）地點、具有因果關係的事件，通常它就是我們說的「故事」。敘事中所有的事，不管演出來的，或是由觀眾在心中推演的，都共同組合了這個故事。一般說的「情節」是用來形容所有在銀幕上觀眾看得見、聽得見的一切事物，包括了所有演出來的事件，還有與故事裡的世界不相關的事物。情節以外的故事暗示了銀幕上看不到的事件；而故事外的情節則用與劇情毫無關連的影像及聲音來表示，並影響

了我們對故事的了解。如果從說故事的人——電影導演——的觀點來看，故事是整個敘述中所有事件的總和。說故事的人可以直接在銀幕上說出一些事件（也就是部分情節），可以暗示未呈現出來的事件；從觀眾的觀點來看，在眼前出現的就是情節——所有事件的安排。基於這些情節所提供的線索，在腦中創造故事，我們也認得出情節在何時出現與劇情無關的事物。（曾偉禎譯，2008：90～93）

結構主義敘事學者傑哈‧簡奈特（Gérard Genette）提出的「敘事／敘述活動／故事——敘事涵」三元論，至今仍是所有敘事分析的基礎。他認為故事是敘事的內容，也是敘事的符旨，而敘事涵與故事的微妙差異在於，敘事涵類同於故事，但不等同於故事的幅度，明白地說，敘事涵指的是故事和故事所涵射的虛構空間。（廖素珊、楊恩祖譯，2003：77）吳佩慈進一步定義電影裡的敘事涵，就是依據電影的音像資訊所指陳、所建構，因而創造出來的影片故事空間。她認為電影的敘事包含了內容與表達兩個層面，在表達層面上包含了聲音與影像兩個軌道，因此她在探討音像敘事的分析元素時，她分成三大部分：影像分析（包含單一鏡頭、鏡頭的序列——剪接、觀點問題）聲音分析（包含電影中的聲音、聲畫關連性與「聽點」）、場的序列和單部影片的分析。（吳佩慈，2007：43～56）

目前電影敘事學主要是研究故事片的敘事功能與結構中的各種問題，因為西方電影敘事學是直接在文學敘事學的影響下產生的，後者的主要研究對象是小說，前者的研究對象就是故事片。故事片不同於舞臺劇，它具有兩次的非真實性：表現虛構的故事和表現虛構的故事時所運用的幻覺技術。對電影敘事性質的研究，直接導致了與文學敘事學平行的電影敘事學。電影表達面包括運動的影像、對話、旁白、字幕、音樂、

自然音響、彩色等各種各樣的成分，因此它比文學的文字或音聲表達面要複雜得多。（李幼燕，1993：178～179）

　　程予誠也認為電影畫面設計有影像美學與語意考慮，及鏡頭前後劇情說服力安排，要把有意義的文字故事內容轉換成影像故事，而且還能保有敘事的完整性與吸引力，在製作電影「過程」上有許多考慮。如果觀眾能全然接受了電影內容，有可能是經由編劇與剪接主觀化後的引導結果。所謂主觀化的決定，是指電影編劇將電影故事的基本構想作某種程度的「主題化」，也就是將生活、人生或生命觀點的想法用某種方式建構在電影劇情中，使電影故事具有主題上的意涵，然後在編寫劇本中運用影像敘述的方式呈現故事場景中的畫面，也是就對編劇要求「視覺化」劇本，這是電影劇本和一般小說、散文不同格式的地方。編劇考慮全長時間、鏡頭數量、場景數量、戲劇性安排、觀眾的接收能力，及可能原創者的想法等思考，綜合成為電影劇本，這是電影劇本出現的第一個決定關鍵人；當導演詮釋劇本完成拍攝，電影敘事的工作才開始，由剪接負責電影最後影像視覺的效果，決定哪些鏡頭可以代表劇情的發展，並符合編劇及剪接原則，剪接的決定代表電影最後呈現的結構與安排，被視為影像美學結構的關鍵人。因此，電影本身「說故事」的敘述是編劇決定故事如何陳述，剪接進行最後結構操縱的工作。透過編劇的戲劇原則與剪接的技巧和選擇，一個完整的故事才會出現在觀眾面前。（程予誠，2008：53～54）電影敘事的雙層結構可以下圖表示：

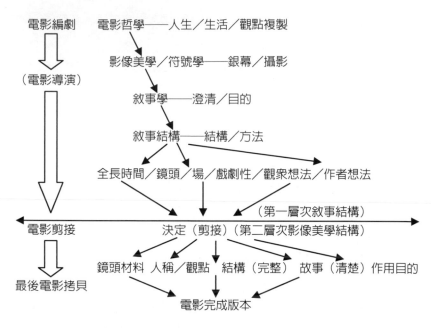

電影編劇

（電影導演）

電影剪接

最後電影拷貝

電影哲學——人生／生活／觀點複製

影像美學／符號學——銀幕／攝影

敘事學——澄清／目的

敘事結構——結構／方法

全長時間／鏡頭／場／戲劇性／觀眾想法／作者想法

（第一層次敘事結構）

決定（剪接）（第二層次影像美學結構）

鏡頭材料　人稱／觀點　結構（完整）　故事（清楚）作用目的

電影完成版本

圖 2-1-1　電影敘事的雙層結構圖（資料來源：程予誠，2008：55）

　　以羅蘭・巴特（Roland Barthe）的敘事角度，分析電影的敘事結構，以主題來探討「故事為何」，以敘事人稱的觀點關心「誰在說」，以方法的運用是「怎麼說」，技巧的處理是「如何說」，整體的敘事歷程所包含的人、事、物、技巧和方法。（程予誠，2008：57）分述如下：

（一）編劇

　　編戲的主要任務是準備劇本或腳本。劇本的完成會歷經幾個階段，包括大致交代主要情節的大綱、一份或多份完整腳本，以及最後的拍攝腳本。大幅改寫劇本是常有的現象，而分鏡腳本也常被修改。有些導演容許演員改變他們的臺詞，場景中的改變當然也得更改腳本。（曾偉禎

譯，2008：18）編劇的過程會利用到一些基本的說故事法則，大多數電影的結構都採用三幕式。每一幕各司其職：第一幕，介紹人物和前提；第二幕，遭遇危機及抗爭；第三幕，解除在前提中呈現的危機。每一幕都分別用各種鋪陳劇情的技巧以強化衝突並推展劇情。在情節中，前提是以衝突的方式呈現，通常主角在他的人生歷程碰到一個特殊的狀況而出現兩難的處境時，前提就出來了，這也是故事要開始的時候。衝突是我們考慮如何說故事的焦點，是構成劇本的要素之一。「兩極化」是製造衝突的指導原則，在銀幕上的人物，不管是在外貌或是在言行舉止上都喜歡採兩極化來發展。在情節推演時，還要安排一系列的驚奇讓觀眾「發現」，以維持觀眾的觀賞興趣，在驚奇之後，「逆轉」的情節不僅讓故事爆發出戲劇張力，同時也引起讀者高度關切主角的命運，最後使用「轉捩點」製造意外效果，引起觀眾預期心理、加強情節張力，從而持續觀眾對故事的興趣。以上所提的元素──衝突、發現、逆轉、意外、轉捩點──都是要使讀者捲入劇情當中的基本技巧。（易智言等譯，1994：6～12）

（二）導演

　　導演要負責將腳本（文字）轉譯為視覺表現（鏡頭），其責任包含電影腳本的詮釋、場面調度、分解劇本段落成為特定鏡頭以及調整演員表現。優秀的導演會發揮文本詮釋，找到故事裡的多層次體現，他運用刻劃角色的方法產生詮釋，讓敘事更加複雜，也能夠利用某個特定的次文本，改變敘事的含義──舉例來說，對於角色目標的期待各不相同，或者導演藉由故事情節的意外鋪陳，讓角色在轉折過程中提升變化性。優秀導演的觀點會更加明確；指導演員表演或攝影，也有可能創造出讓主角更為深刻的意義。我們會因為深化故事的意外情節而感到驚喜，在

導演思維的引導下，導演精心協調視覺呈現、演員表演以及文本解讀等方面，創造出能強化觀眾觀影經驗的某種次文本。而偉大的導演對於角色充滿熱情，喜歡以直接、簡純、簡練的態度去處理素材，會去尋找文本的豐富次文本詮釋，用次文本詮釋、主導演員表現與攝影，最後將平淡的經驗轉為令人驚艷的呈現。（吳宗璘譯，2007）

　　導演執導的過程，必須關心作為視覺元素的攝影和作為聽覺元素的聲音。從視覺元素來說，影像是電影敘事的基礎元素。一連串有序排列的影像與音響符號，將一個可見可聽的故事呈現出來，直接作用於觀眾的感官。因此，關於表層意義場中的攝影元素，主要在於詮釋影像生成的直接意義，而非潛在意義。直接意義是影像對故事元素的呈現，包含故事規定的空間內容（主體、客體、環境），以及故事規定的空間處理形式（景別、構圖、攝影機狀態、光、色等）。空間內容和空間處理形式決定於導演的風格因素和作品採取的敘事趣向（包含寫實趣向、形式趣向、直接趣向）。從聽覺元素來說，聲音可對視覺形象進行精確的勾勒，使形象在銀幕時空中的客觀存在更加逼真，同時又可構築影像無法替代的另一重敘事空間。按照聲音功能的界定，一般將對白、獨白、有源音樂（在影片中有發聲源）、普通聲效等歸類為勾勒聲音，也就是對影像起加工作用；而把旁白、無源音樂、特殊聲效歸類為拓意型聲音，就是能獨立敘事或引導影像進行敘事。表層意義場的聲音部分，重在考察臺詞設計的合理性（與人物身分、人物情緒、環境是否相符）、準確性（是否有力於性格塑造）、有效性（是否能夠推動劇情發展）。（葛穎 2007：33～79）在製片場中，導演擁有對整體拍攝的場面調度權，因此擔任導演工作者可以說是拍片時的靈魂人物，被賦予製片時的重責大任。

（三）剪接

　　剪接可視為一個鏡頭和下一個鏡頭的調度。普多夫金（V.I.Pudovkin）導演說，剪接是基本的創作動力，它讓枯燥的靜照（就是各個的鏡頭）變成一個活的電影攝影形式。茱蒂・佛斯特（Jodie Foster）導演也說，剪接可以幫助表演的呈現，例如：重新錄音、加上新臺詞等，都可以改善表演的效果。同時，它也可以幫助電影的結構，比如拿掉一些場景來加快電影的速度。有時候，你可以從不同鏡頭中挑選一些畫面，這也很有用。剪接可以很神奇地讓一部電影有更完美的呈現。這個連接可以有多種的表現方式。「淡出」是將一個鏡頭的尾端逐漸轉為黑畫面；「淡入」是將一個鏡頭由黑畫面轉亮；「溶接」是將一個鏡頭的尾部畫面與接下來鏡頭的開始作短暫交疊；「劃接」是一個畫面由其邊線劃過銀幕取代原先畫面，最常用的是「切接」，用膠或膠帶將兩個鏡頭接合起來。（曾偉禎譯，2008：260）

　　在整體故事的串連上，二十世紀初，導演已經發明出一種實用的剪接風格，稱為「連戲剪接」，儘量在連接兩個鏡頭時，使動作維持連續性，雖然不完全表現全部卻能保留事件的連貫性。後來美國電影之父葛里菲斯（D.W. Griffith）將電影引入藝術的範疇中，發明了「古典剪接」，加強戲劇性，強調情感而不是簡單的連戲，利用特寫造成戲劇效果，仔細安排遠景、中景和特寫，藉強化、連接、對比、平行等方法改變觀眾的觀點。他在剪接上最前進實驗是 1916 年的《忍無可忍》（Intolerance: Love's Struggle Through the Ages，1916），把剪接進到主題性蒙太奇。（焦雄屏譯，2005：156～167）所謂的「蒙太奇」，是一種處理空間與時間的藝術手段，同時也是電影製作過程中決定影像時空的中心技巧。蒙太奇理論的出發點是：為了構成一種有條理、有凝聚性的藝術媒介──導

演為了組織這些散漫但極可用的材料──銜接個別的鏡頭後，使它成為一種有意義的新結合，就成為一種富有藝術特質的新總體。（劉森堯譯，1990：178）馬爾丹（M.Martin）為蒙太奇下的定義是：蒙太奇就是影片的諸鏡頭在一定的次序和時延的條件下的組織。（劉俐譯，1991：38）也就是選擇和組接諸鏡頭以構成影片意義整體的程序。其方式是在鏡頭內部各同質和各異質因素間的並列安排，然後再選擇合用的鏡頭單元；其次是諸鏡頭在鄰近關係或連續關係中的次序安排；最後是每個鏡頭長短以及各鏡頭之間的「過渡鏡頭」長短時延的確定。蒙太奇是早期電影導演創作實踐的總結，這一連綴和表現故事情節的基本技法，已成為多數電影製作中必有的程序。（李幼蒸，1991：107～111）

　　以上相關電影的論述，紛繁多姿，只是對於可方便掌握的帶整體性的電影類型及其所可以發揮的功能，卻未能一併予以討論，致使究竟要這些「定義」、「形式」、「敘事」等有什麼可以掛搭的問題，始終無法得到解答。而這在本研究中會有「相應」的論述；但求中的，而不務細碎。

第二節　電影的功能

　　孟斯特堡（Hugo Musnterberg）主張，捕捉情感必須是攝影劇的主要目的。電影並非外在世界的媒體，而是心靈的媒體。從反面來說，電影既非劇場藝術的傳送裝置，也非自然世界的美感經驗的傳送裝置，把描寫自然美的影片放在大銀幕上，可以激起我們對於大自然的美感經驗的渴望，但電影卻無法代替真正親臨大自然的經驗；從正面來說，如果要把景物或戲劇有效地運用在電影裡，它們必須服膺於銀幕的詩學，而形成一個新的作品。電影是從自然中借來外觀，整理出一個個的形象，

呈現一個最終的秩序，這種秩序維持了心理的法則而排除了混亂的外觀，而心靈則將它重新組合，使能激動我們的情緒，並同時完成了觀眾的經驗。我們會在電影故事裡迷失自己，足以證明電影是藝術，具有藝術的功能。電影是經驗的對象，所以要把電影和經驗的基礎──「心靈」連在一起。當我們看了一場好電影後，我們滿足了，而不會認為它是假的劇場，我們的心靈無牽無掛地進入了銀幕的對象，然後電影以一種和外面世界無關的方式進入了結局，把我們保持在一種「出神」的狀態裡。我們滿足於電影這種獨特而自足的價值，既不會想到把它拿來使用，又不曾想要去理解。在藝術作品裡，我們培養美感經驗，而這些藝術品本身並無實際用途，藝術品是為我們心靈而造的物品，這些物品存在的理由就是去脫離環境的拘束而讓我們完全欣賞。（陳國富譯，1988：24～30）

　　艾森斯坦（Albert Einstein）說，一件藝術作品，如果以其作用的效果而言，也只不過是在觀眾的心智和情感中組織意象的一種方法。藝術在於表達一些普通言語所無法傳達的效果和訊息。這也就是說，藝術首先是作用在情感上，其次才是理性。藝術和其他的修辭媒體極為相似，但藝術的層次更高，且其能傳達更為完整的訊息及感染力。我們使用的方法，和由此方法製造出的最後影像，將會使藝術家和觀眾二者都領會到生命的過程和主題。藝術所以存在，是為了表達人類的基本知覺，和自然與歷史過程之間的溝通。但緊密的推理系統無法做到這一點，它必須是藝術品本身的一種神祕展現。只有當藝術品能夠保持原來的面目時，人類和自然才得以溝通。（陳國富譯，1988：76～84）

　　巴拉茲（Bléa Balázs）認為，每一種藝術形式就像一盞探照燈，依著各自的方向發出光亮。而電影則照向一個全新的方向，把那些先前被無知、漠然、下意識所掩蓋的東西顯現出來。電影的首要責任是不停的

成長和修正，直到現時的電影和以往的藝術能夠具有同樣的力量和功能為止。更重要的，它必須尋得自己的方向，以呈現出我們文化精神的黑暗面，就像其他藝術在以往曾經做的一樣。巴拉茲把電影喻為能呈現自然和內在心理世界的顯微鏡，電影使得自然和人等量齊觀。自然不僅是戲劇的背景，也是戲劇裡的一個重要的成分。雖然電影作者可能改造自然的景觀，但仍然有些電影看起來像是「村莊驟然掀起了面紗，露出真正的面目」。電影作者的工作不在利用電影的技術能力，從散亂的材料中去創造意義，而是從本具意義的物體中，將意義發掘出來。（陳國富譯，1988：107～111）

克拉考爾（Siegfried Kracauer）認為，本來應該幫我們去了解、愛惜萬事萬物的科學，結果卻為了尋得控制世上萬物的法則而不斷的背棄它們。能夠將我們從這種窒息的偏狹中拯救出來的，是攝影師，或者說是電影作家。他們的創作不是來自對真實的搜刮，而是完整的將真實本身呈現出來。他們不會將自然硬套上人的形式，他們跟隨著自然本身的形式，由自然著手，然後將我們想像的形式歸於自然。我們利用科學以求得對事物有更好的了解，科學使我們和事物的接觸成為一種抽象的方式。所以像歷史、攝影、電影這些半科學半藝術的媒體，將可以使我們活在一個充滿事物的世界裡。這些負擔溝通的媒體，使人和生活處於一個和諧的關係，既不會完全受制於事實，又不會盲目服膺於想像力。所以說，這些媒體是真正人文的，才使我們能以人的地位，活在一個真實的世界裡。如果過去的戰禍和衝突是意識形態鬥爭的結果，希望一種根基於自然真實經驗的共同信仰，能使我們重得和平與協調。而電影如果發揮其應有的功能，正可以幫助我們朝向這個夢想前進。（陳國富譯，1988：135～139）

　　巴辛（André Bazin）視電影為一種具有內價值的整體。他經常提到海明威（Ernest Hemingway）和道史帕索（John Dos Passos）這些作家，在他們的作品裡去除過度的文藝腔，為的不是達到真實本身，而是企求和真實間的直接關係，而又不失其文學的特性。他和克拉考爾（Siegfried Kracauer）都認為，電影能為世界提供一種共同的諒解，經由這個諒解，人類可以開始為新而持久的社會關係努力。通俗文化也在電影的根源裡扮演另一個基本的要素。電影自誕生之初，便是娛樂界的一員，和音樂廳及通俗小說、劇院之間有相似處。巴辛同時相信，電影的社會功用和它與生俱來的寫實天賦一樣，都是不可忽視的。（陳國富譯，1988：183～192）

　　劉森堯認為，任何藝術作品的功能都在反映人生、刻畫人生、進而批評人生，最後提供一種人生境界，這種人生不管是否真實，不管是否合理，但必須是出自藝術家本身內在的真誠，電影的功能也是如此，所不同者在於他們表現媒介的差別。文學家運用文字來呈現他的內在世界，透過抽象性的文來描述人生；音樂家運用音符和聲音來抒發他們的情感，呈現給聽者一種感染性的抽象世界；畫家運用線條和色彩來呈現他們內在的形象世界，提供觀者一種視覺的美感滿足；而電影方面，導演賴以表現的媒介則是活動的影像，利用最接近真實的人類影像或自然影像呈現他們的情感世界。雖然這些藝術家所運用的表現媒介各自不同，但他們的目的和作用並沒有兩樣，都在於宣洩個人的情感經驗，在於提供他們的人生見解。（劉森堯譯，1990：7～8）

　　張武恭則將電影的功能分成表現功能、實用功能、欣賞功能、藝術治療功能，其詳細的說明如下：

（一）表現的功能

電影是一種動態藝術，就視覺心理學的角度來看，動態的事物最容易被人的視線所捕捉。為了加強其對觀眾的視覺引力，各類新奇的視覺形式頓時傾巢而出，「千奇」的視覺形式搭上「百怪」的內容，變成主流創作心態。目不暇給的動態影像撲面而來，又飛速而去，留下瞬間的感官刺激是「視覺暴力」所屬，還有來不及細嚼的影像殘渣是「視覺污染」所屬，這些都要由彈性疲乏的眼皮來承受。然而，不久又要展開另一波的「視覺引力」的追逐，電影的視覺影像魅力，就是如此讓觀眾難以抗拒。

電影較其他藝術明顯的差異處，在於其如真似假的虛擬動態寫實感。雖然虛擬是一種錯覺，然而終究是以攝影機對著實物所直接攝下的影像，這種對人生百態的複製能力，或說是一種寫實力，都是其他藝術類別所不能及的，這就是電影的獨特處。尤其電影又是個綜合諸類藝術領域內涵的合藝術，其中描摹人生的能力，也就如虎添翼般更加高強了。雖然發展至今不過一世紀多，但電影卻成為當代最具影響力的藝術寵兒。

（二）實用的功能

由於電腦和網路的普及率高，使得電影在宣傳與行銷等實用功能方面，較過去更加容易。商業廣告影片或政令宣導影片，都是屬於具有實用性質的影片。

（三）欣賞的功能

數位化科技應用於電影的領域，則數位影像合成變得更容易且逼真，這也提升了觀眾在視覺享受上的滿足感。也由於其綜合藝術的特

性，觀眾也可各自從文學、哲學、宗教學、心理學，或政治學等等不同的角度切入，以進行電影內涵的欣賞活動；而對電影技巧或理論有興趣的欣賞者，也可從鏡頭、剪輯、形式原理等等的角度切入，已達進階實力者，或可由欣賞者提升至鑑賞者的層次。

（四）藝術治療的功能

音樂治療、戲劇治療、繪畫治療等，都是一種藝術治療。然而在從事藝術治療時，倘若能善加利用諸如鏡頭表現，光線、色彩、影片剪輯、配樂等等的電影資源，則可增加藝術治療時的趣味性。同時，倘若將治療過程拍攝成影片，一來當事人或治療師，可以反覆觀賞研究，二來透過當今網路化的傳播體系，也可以讓更多人得到觀賞、學習或治療的機會。瑞士著名心理分析學者卡斯特（Verena Kast）寫了一本著作《童話治療》，她說：就心理分析的觀點來解釋童話，則童話的歷程被視為是人類發展的歷程。《美麗人生》影片，就是以「童話」作為架構，電影複製了童話中常見的角色，諸如國王、王子、公主等等；也出現許多動物諸如貓、駱駝、馬……等等，這些都是有其德喻的目的，誠如尼采（Friedrich W.Nietzsche）的《查拉圖斯特如是說》也是描述了許多動物，如：蛇、獅子、老鷹、駱駝等，這些動物都是男性生命力的具體象徵。（張武恭，2007：22～23）

謝靈認為，電影有無與倫比的藝術魅力，正如列寧（Viadimr Ilich Lenin）所說，一切藝術部門最重要的就是電影。由於電影藝術是具有普及性的大眾化藝術形式，是文化娛樂生活不可少的內容之一。因此，電影藝術具有廣泛的美育功能：

（一）全面提升：藝術修養

電影吸收了音樂、繪畫、文學、戲劇等藝術的表現方式，全面體現了其姐妹藝術的審美功能，豐富和充實了自己的藝術表現力。1928 年有聲電影出現後，音樂就成了電影中不可缺少的一部分，把音樂作為概括主題、抒發情感、渲染氣氛的重要表現手段。又電影常借助文學的描寫、敘事、抒情等手法，在敘事和描寫的同時，表現超越於劇情之上的思想情感。電影藝術的美學特性絕不僅限於各種藝術元素的融合，而在於突破了藝術的層次，更加集中地反映了美學層次上的綜合性。電影藝術的審美內容和審美手段，同時作用於觀眾的視覺和聽覺，可使審美主體的藝術修養和審美想像全面地得到提升，並進而培育和發展審美主體的綜合知覺能力、想像能力、判斷能力、理解能力和審美通感能力。

（二）綜合強化：審美素質

電影對於生活的反映是客觀而真實的。電影的真實性來自於導演、演員、美工、音樂、道具、燈光、效果等的綜合表現，包含生活、時代、環境、人物的重現，擴大了審美主體的視野，透過一種「動態性」的方式讓觀眾接受，使得思維具有形象性、敏感性、開放性的特色。由於電影藝術是對社會生活的全方位反映，其中包含大量社會生活知識、風土民情、傳統文化、還有自然科學知識和社會科學知識等，因此透過電影藝術的欣賞，審美主體可以獲取各方面的知識，有助於綜合強化科學文化素養和審美素養。

（三）寓教於樂：凝聚人心

　　電影中的英雄主義、人道主義、悲憫情懷，具有強烈的感染力和震撼力，在集體欣賞的過程，常使人進行無聲的審美感受與交流，個體的美感在群體中得到了認同，從而溝通心理、和諧氛圍，改善風氣，還會鼓舞鬥志，激發熱情，凝聚人心等作用。

　　電影藝術的審美本質和特徵決定了其獨特的美育功能。國外學者稱在銀幕前長大的當代青少年為「用眼睛思維的一代」，這要重視發揮和拓展電影藝術的美育功能，不斷創新，以他們喜於樂見的電影藝術為內容進行審美教育，更能促進他們的心靈淨化和個性的完美發展。（謝靈，2009）

　　楊輝曾提到，影視作品以其感人至深的審美情感和廣泛而迅速的社會傳播優勢，具有較學校教育更為寬廣的社會教育功能，能夠在寓教於樂中淨化觀眾心靈，使觀眾在潛移默化中培養高尚的道德情操，因而其在我國移風易俗實踐中長期佔有重要地位：

（一）影視作品移風易俗的美學依據

　　在中國美學史上，「移風易俗」一詞最早是作為對音樂的社會教育作用的高度概括而出現的。其對當今社會的啟發意義是：1.藝術可以通過獨特的審美情感力量，促進移風易俗的實現。2.「移風易俗」意指改善社會風氣，其性質是一種社會教育，因而不宜狹隘地將其理解為改變民俗。與音樂等藝術樣式一樣，影視作品所以具備移風易俗的社會教育功能，也源於其內在的審美情感特質。情感是影視作品的必備要素，優秀的影視往往能通過感人的畫面和相應的配樂音響來表現人物情感，同時由此體現出作品對真善美的熱情讚揚，讓觀眾暫時忘記生活中的喜憂

與得失，其生活情感轉化為審美情感，心靈不知不覺中得到淨化，情操也隨著在審美愉悅中得到昇華。尤其音樂旋律對於情感有著獨特的表現力與感染力，因而一些優秀影片善於將音樂元素融入劇情，透過畫面與音樂完美融合，創造出感人至深的情感效果。

（二）影視作品移風易俗的社會傳播優勢

從社會傳播角度來看，傳統的藝術樣式各有侷限性。首先，文學是語言藝術，欣賞文學通常要透過文字閱讀，需要讀者具備相應的文化知識，還要有相對充裕的閱讀時間靜下心來品讀作品，要憑借自己的想像來呈現作品所描繪的畫面，感受作品所傳達的情感，再體會其中的哲理、韻味。對讀者知識、時間與想像力等方面的要求必然會使文學的廣度受到一定程度的限制。其次，一般的音樂作品詞曲容量相對較小，因而其情感渲染效果常需借助聽者對自身經歷的聯想與想像；而配合影視畫面的樂曲往往可起畫龍點睛的作用。

對於大多數的社會群體來說，影視作品對觀賞者的主客觀條件要求甚少，因而沒有哪一種傳統藝術樣式能夠較影視的受歡迎面更廣泛。尤其影視作品常將文學性、音樂性與戲劇性集於一身，許多文學作品被改編為影視後才廣為人知，眾多優美的樂曲源出於影視，而曲折的故事情節、豐富的人物形象、激烈的性格衝突等戲劇性因素也是影視作品一貫的重要組成部分。雖然由於視覺圖像的直接呈現，影視作品留給觀眾的想像與思考空間相對較少，但對於當今的社會大眾來說，影視作品仍以其傳播面廣、傳播速度快，而有著其他藝術樣式所無法比擬的社會教育優勢，因而其對於社會風氣的影響也是十分明顯。（楊輝，2009）

許湘云也認為電影具有社會教化功能。評價一部影視文藝作品不是看其是否吸引觀眾的眼光，也不是看媒體的熱捧或票房的收入，而「迎

合大眾口味」更不應成為其價值追求所在。影視文藝作品的價值在於其社會功能，且是社會功能中對人的思想、品質、人格、精神等催人奮進的部分，其宣揚和追求的更應該是人類文明向上的精神對處於世界觀、人生觀、價值觀形成關鍵的青少年的啟迪和教化作用，更應當成為評價影視文藝作品的必然標準和不可或缺的衡量條件，那種單純追求投資和經濟收益的文藝產品，是缺乏社會責任的表現。以電影《網絡媽媽》為例，影片反映現生實生活層面廣，關注平凡人的生活環境，描寫平凡生活中的平凡人生瑣事，以普通社會人物的形象，展現了網絡媽媽的堅強和無私的親情、母愛、自強不息、富有愛心、奉獻社會的鮮明主題，成為激勵青少年健康成長的勵志作品，吸引了政府、眾多專家、觀眾的廣泛關注。

　　在多元化思想激盪的社會環境中，文藝作品從諸多側面折射出在現代生活中人間的友善、人際的友善、關懷，《網絡媽媽》展現了新時代一般人的精神風貌和思想境界，是一部富有很強感染力、具高揚時代主旋律、對社會廣大青年極具震撼又有教化功能的影視文藝作品。《網絡媽媽》的導演周勇認為，電影不是靈丹妙藥，只靠一部電影無法改變整個世界，但有可能會激勵孩子的一生。他覺得電影最大的功能就是教化作用。《網絡媽媽》體現了教化的功能，我們應當在現代影視作品的創作、製作中得到一些啟示，應當考慮電影的娛樂性和教化性的輕重比例。一部好的電影不能沒有娛樂性，不能漠視觀眾渴望身心放鬆的需求，但是現實中所謂的大片，表達的價值觀念很模糊，甚至是負面的思想和意識，這使得影視作品失去了應有的正確思想和教化功能。（許湘云，2009）

　　從以上各家的說法當中可以發現，電影隨著社會環境的改變，電影拍攝技術的提升和科技的進步，人們對電影的期待，還有賦予電影的功

能使命也不一樣。當伊斯特曼（George Eastman）發明了滾輪膠卷，取代了單張幻燈片，幾年後愛迪生（Thomas Edison）和他的助手迪克遜（W.K.L. Dickson）發明了西洋鏡電影觀影機，透過機器轉動可以讓暗箱中的裝置產生移動，爾後路易士‧勒‧普萊斯（Louis Le Prince）在英格蘭發明了持有專利的攝影機，後來又被出身攝影家族的盧米埃兄弟（the Lumière brothers）將縫紉機間歇性的運動特質應用到攝影機的設計上，發明了所謂的電影攝影機。（楊松鋒譯，2005：22～23）盧米埃兄弟把將自製的影片帶到世界各地播放時，大家對動態式的照片感到驚奇，雖然當時看這種動態式照片只是少數人的專利，但電影就已經具有「娛樂的功能」了。由於起初電影的製作是從拍攝生活經驗為主，反映人的生活和所生存的自然環境，電影就具備了「寫實功能」；在自然環境中汲取創作原素，讓觀眾看了拓展生活經驗，感受不同場域帶來的視覺刺激，尤其把很多的影像加上各種技巧的應用後，電影不只是寫實，而且能從中領略到美的感受，於是電影也具備「美學功能」。有時電影也是大環境的縮影，從電影也能窺見當代社會的現象與潮流，電影就被賦予反應時局、表達的現況的「社會功能」。當大家已經習慣於電影這種綜合藝術後，人們也對於電影品質上的要求也相對提高，於是電影製作團隊在電影的題材、主題、拍攝、配音、配樂到剪接，無一處不是挖空心思，用盡各種辦法來滿足觀眾的需求，引起觀眾觀賞的慾望。人們也發現電影不只是作為娛樂、寫實、欣賞等用途而已，它也可以有多元的「實用功能」，像應用在藝術的「治療功用」、應用在群體的「教化功用」等，電影的功能更加多元，廣度也相對的提高，意義也更加重大了。其他有關電影功能的論述也不在少數（吉元正，2008；謝靈，2009；王晶，2009；張玉霞，2008；徐蔓，2009；孫璐，2009；童祉穎，2009；

周月亮，2002），只是當中鮮少被提到的教化功能中的語文教化功能，更應該細緻的予以討論，才不辜負電影這種高技能的藝術作品。

第三節　電影與語文教學

語文教學的重點在聽、說、讀、寫、作這幾個方面的全面性發展，以下整理了「電影與作文教學」、「電影與閱讀教學」、「電影與語文教學」三方面的資料來探討既有的研究文獻。

一、電影與作文教學

吳海燕在〈嘗試利用電影進行作文教學〉裡提到如何把電影帶入作文教學的可能。當學生有了豐富的個性化思維，就會有新穎的作文產生，而賞析電影可以為學生的個性化思維提供廣闊的空間。它改變了學生因為生活空間狹小、生活閱歷少而在作文時「無話可說、無新意可言」的局面，學生也不會因老師所留作文範圍過窄而限制了思維。（吳海燕，2008）

在影片賞析過程，吳海燕注重幾個方面培養學生的創新思維：

（一）指導看，在看中培養學生的發散性思維

在進行常規作文教學時，先要求學生閱讀材料，從材料中獲得有價值的信息。而影片欣賞前指導學生選擇鑑賞角度（教師先說幾點，學生共同討論可有哪些角度）、情節的曲折性、追求的執著性、刻畫的傳神性、畫面的生動性等，可就演員的人生經歷及其成功所在，還有人與自

然、社會的關係方面，進行賞析。學生可分別以不同的身分評價同一部電影，身分可以是觀眾、演員、導演、電影院經理等，還可以進行比較賞析，譬如比較東西方同一題材作品的文化差異。

（二）引導思，在思中訓練學生的遷移性思維和推測性思維

古代眾多詩人運用遷移性思維創作出千古不朽的詩句，像王維的「獨在異鄉為異客，每逢佳節倍思親」，岑參的「忽如一夜春風來，千數萬樹梨花開」，在電影賞析過程中應注重訓練這種遷移思維。

（三）誘導議，在議中激發學生的反向性思維

以看影片《沒事偷著樂》為例，學生有截然相反的兩種看法，大部分學生認為這部電影很真實，有人卻提出電影中部分情節合理性不高，老師在此時就儘量讓學生自由對話。

（四）注重寫，在寫中強化學生的創新思維

看影片《沒事偷著樂》後，要求學生選擇自己感興趣的角度，根據自己所思、所感，構思成文。學生們的作文比平時的作文質量高很多。（吳海燕，2008）

把電影納入作文教學裡是一種創新的嘗試，尤其在文中可以看到吳海燕舉的例子，幾位學生在看過不同電影後，學生行文的能力與深度比先前更好，可見老師把電影放入作文教學已有多次的經驗，而且整體效果是正向的，這一點值得給予肯定。不過也引發我幾個思考：

(一) 吳海燕提到，在影片選擇上，教師不可以太主觀，最好由學生選定。
她是以問卷的方式，要求學生各自寫出喜歡的影片電影與閱讀教學，說明原因，然後再集體討論決定。雖然她任教的年齡層是高中

生，學生有已具備基本的語文基礎，但是多半的學生在選擇影片還是以主觀的喜好為主。也就是說，讓學生自由決定影片的確可以激發他們賞析的興趣和寫作的欲望。然而，因為是以主觀的喜好為主，在影片的主題、意義、價值層面上，學生可能就不容易關注到。再者，回到教學層面上，到底教師要教出什麼？教師的教學期待只是在於學生的作文量能增加，更能表達出自己的感覺嗎？或者教師在教學前已有明確的教學目標，在每一次運用電影進行作文教學時，強調的教學重點都不一樣？如果學生每次所選的電影類型都相似，教師又該如何處理這樣的問題？文中比較能看出學生的成長是在於「有物可寫」，對於剛剛所列的幾個問題，吳海燕在文中沒有處理到，也沒有交代是較為可惜的地方。

(二) 吳海燕在「引導思，在思中訓練學生的遷移性思維和推測性思維」中，舉看影片《沒事偷著樂》為例，電影的原著是劉恆的小說《貧嘴張大民的幸福生活》，她引導學生思考：你經常樂嗎？你幸福嗎？什麼樣的生活是幸福的？你怎麼理解幸福？在這部影片中，你最喜歡哪個角色？為什麼？如果你是一家的長子，面對生活中的精神壓力和困惑，你會怎麼做？透過賞析，你怎樣理解「愛」？你對這部影片有什麼獨特的感受？依照學習的歷程是由具體而抽象，由簡單到困難，所以教師在布題時的思考策略也應該是比照這種模式。文中所列舉的第一個問題就屬於高度抽象的題目，對我而言都不是一個容易的問題，更何況要求學生回答？如果文中的題目序列就是作者在教學現場的布題方式，那麼教學的深淺難易度也許就不是那麼有層次感，對學生來說，學習的阻力突然增強，興趣可能就快速降低了。

(三) 在「誘導議，在議中激發學生的反向性思維」中，吳海燕傾向讓學生自由發揮，才能激發反向性思維。我想到的是：1.教師有說明討論時需要達到反向思維的特定問題嗎？如果沒有，是否只要是與影片有關的內容，鼓勵學生儘量發表不一樣的意見，就是達到了誘導議的教學？那麼學生是否會在較不重要的小問題上爭論不下，而讓教學失去重心？2.教師在誘導的過程，需要提供教師個人的答案嗎？問題的類型有多種，有的是開放的，有的是封閉型問題，教師把答案的形成全權交給學生，還是會部分的管控？文中看不到教師在這個部分的角色扮演的影響，是比較模糊不清的地方。

二、電影與閱讀教學

張朝昌在〈電影蒙太奇對閱讀教學的啟示〉提到把電影帶入閱讀教學的結合。首先，電影中「蒙太奇的手法」是依照情節的發展，把一個個的鏡頭以合乎邏輯的方式，有節奏地連接起來，使觀眾得到一個明確、生動的印象或感覺，從而使他們正確地了解事情發展的一種技巧。在文章中，指的是句法和章法的鏡頭組合，所以蒙太奇的藝術表現手法與語文教學確有相通處，尤其在詩歌、散文、小說的閱讀教學中，具有相當重要的指導意義。以下是幾種語文教學中對蒙太奇藝術手法的運用例子：

（一）順敘蒙太奇

如余光中的散文〈聽聽那冷雨〉中有這幾句：一打少年聽雨，紅燭昏沉。再打中年聽雨，客舟中、江闊低。三打白頭聽雨在僧廬，這便是亡宋之痛。一顆敏感心靈的一生：樓上，江上，廟裡，用冷冷的雨珠子

串成，三句話放到銀幕上，就是三個跳躍的鏡頭，構成了游離曲折坎坷的一生。

（二）平行蒙太奇

〈荷花淀〉中寫幾位婦女探夫遇敵的敘述：「唉呀！那邊過來一隻船。」「唉呀！日本！你看那衣裳！」「快搖！」小船拼命往前搖，大船追得很緊。他們搖得小船飛快，小船活像離開水面的一條打跳的梭魚……這段敘述有如鏡頭在搖擺不定的小船和敵艦之間來回切換，製造出一種扣人心絃的氣氛，這就是平行蒙太奇。

（三）堆砌蒙太奇

如〈天淨沙・秋思〉：枯藤老樹昏鴉，小橋流水人家，古道西風瘦馬，夕陽西下，斷腸人在天涯。每個意象單獨來看沒有特定的內涵，但每一句中的意象在性質上都相似，堆疊在一起有進一步強化的作用，具備了單個意象原來所不具備的新意義，使讀者有種天涯漂泊的孤苦、淒涼的感覺，這和堆砌蒙太奇的效果類似。

（四）重複蒙太奇

如戴望舒的〈雨巷〉：撐著油紙傘，獨自／彷徨在悠長、悠長／又寂寥的雨巷。句子在詩中反複出現，氤氳出一種哀惋、惆悵、低迴的詩意。

（五）對比蒙太奇

如《紅樓夢》第九十八回，一面寫黛玉「魂歸離恨天」，一面寫寶玉與寶釵結婚的情況：當時黛玉氣絕，正是寶玉娶寶釵的這個時辰。紫

鵑等都大哭起來。因瀟湘館離新房子甚遠，所以那邊並沒聽見。一時大家痛哭了一陣，只聽得遠遠一陣音樂聲，側耳一聽，卻又沒有了。探春、李紈走出院子外再聽時，只有竹稍風動，月影移牆，好不淒涼冷淡！這一段將兩個場景對照寫成，是典型的對比蒙太奇。

（六）類比蒙太奇

如〈關雎〉開頭四句：關關雎鳩，在河之中，窈窕淑女，君子好逑。從河洲上雎鳥和鳩鳥的場景引出君子求婷婷淑女的畫面，自然地透現出「相思、熱戀、追求」等愛情的意涵，投射出歌頌男女純真愛情的主題思想，給人意義雋永的美好遐想。改從電影的角度來看，屬於類比蒙太奇。（張朝昌，2008）

中國古今文學作品蘊含豐富的意象已經廣為學者討論，而把電影的蒙太奇手法與文學並談的論述相對少了很多，本篇也可以說是有創見的論述。不過針對張朝昌所述的主題與內容，我有些看法：文中的重點提到電影和文學作品有很大的相通性，提示教學內容上可以進行的跨領域結合，但是如果電影是可以和文學相通，我們知道可以在語文教學中納入電影的元素外，對於教學者而言，他所關注的焦點，除了知道這個素材「可以教」之外，可能更期待的是知道「怎麼教」。也就是說，在閱讀教學中怎麼引導學生發現文本教材中有意象的手法，而電影中也有同樣的手法可以和文本呼應，這也許是讀者更想知道的部分。

三、電影與綜合語文教學

在龐大權、彭育東的〈為小學生開設電影課〉中，電影結合課程有兩大方向：建構新型課程體系，實現電影與學科的整合；另一方向是構

建創新型教學模式，提高課堂教學效率。在「建構新型課程體系，實現電影與學科的整合」中提到，優良的影片只有進行深入的探究，才能真正體現強大的生命力，其體現的方式有：

（一）直接整合，找出對應關係

　　許多影片是根據名著、名人傳記改編而成的，而教科書，特別是語文，也有許多篇目是在名著、名人傳記裡節選出來的，內容有極大的相似和吻合處。教材可以從影片中找到相對應點。從選片開始，考量學生的年齡層，在與學科教學相關的經典影片的基礎上編輯成必看片、選看片、參考片，形成電影與學科教學的直接對應關係。

（二）隱性搜索，擷取其中菁華

　　有些影片看似與學科教學關係不大，但其中的影像資料、部分情節或是精采畫面，都對學科教學有很大的幫助。

（三）重新編輯，形成課程體系

　　把影片重組編輯，形成獨特的圖文並茂、聲像合一的課本資料。教學後形成問題研究，收集學生作品拍攝記錄後，就可以成為一套完整的教學資源。

　　在「構建創新型教學模式，提高課堂教學效率」中提到，創建新型的電影課教學模式的核心在於充分發揮學生在學習過程中的主動性、積極性、創造性，成為知識的主動建構者。教學模式有以下四種：

（一）綜合活動式

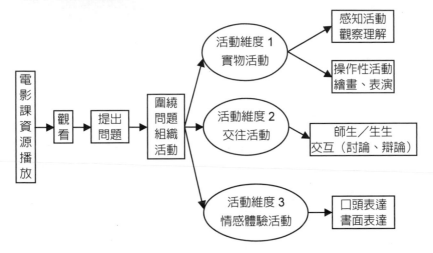

圖 2-3-1　綜合活動式教學模式圖（資料來源：龐大權、彭育東，2003）

（二）學科滲透式

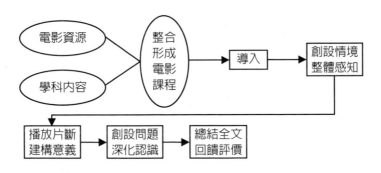

圖 2-3-2　學科滲透式教學模式圖（資料來源：龐大權、彭育東，2003）

（三）主題教育式

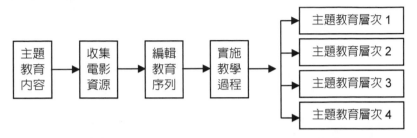

圖 2-3-3　主題教育式教學模式圖（資料來源：龐大權、彭育東，2003）

（四）主動探究式

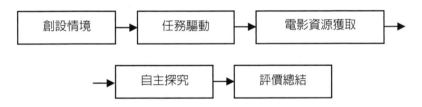

圖 2-3-4　主動探究式教學模式圖（資料來源：龐大權、彭育東，2003）

　　文中將電影和課程整合的四大模式都用圖示呈現，教學綱要流程一目了然。（龐大權、彭育東，2003）不過進一步發現，有些地方還有部分疑義：

(一) 雖然列舉了四種教學模式，也用圖示法說明，但是要用這四種模式進行教學還是有困難的。以綜合活動式來說，主題「看誰最能幹」，老師播放影片《獨自在家》的片段，要求學生觀察，再提問：小凱倫是用什麼方法懲治小偷？你認為哪種方法最奇妙？如果是你，你有什麼新的方法？播放《三毛從軍記》片段，提出問題：當三毛打

噴嚏差點被鬼子發現時，三毛用什麼方法解危？讓學生一邊猜、一邊用動作示範出來。播放《小兵張嘎》翻譯官吃西瓜片段，分組讓學生表演。課後的延伸活動，讓學生進行情感體驗，透過寫觀後感表達感想。以這樣的教學安排，感覺起來很豐富，但是 1.文中沒有說明教學者是利用多久的時間進行教學，各活動之間的教學時間難以掌握。2.沒有設定教學對象的年齡層，無法判斷布題的難度是否適當。3.從布題來說，每一部電影都只用二到三個題目，題目的層次感和深度都不易達成。4.一個主題連用了三部影片，這三部影片的相似性和相異性難以從文中得知，所以不知道選用這三部影片的理由為何；又這三部影片都只採用了片段內容，會不會只達到了主學習，而影片其他內容富含副學習或輔學習的部分就忽略了？值得再議。

(二) 在學科滲透式的課程中，把電影《火燒圓明園》和語文教材〈圓明園的毀壞〉一起教學。教師透過編輯，把圖片、聲像與課程文本重組，形成圖文並茂課程形式，在實施教學時，改變傳統的「分段教學、逐段理解」的方式，用一種歸納式的教學流程進行教學：運用CAI 呈現圓明園的斷壁殘垣，導入主題，要求學生自讀課文，然後進行問題討論「為什麼圓明園的毀壞是中外文化史的不可估量的損失？」在課文中找出相關段，接著搭配電影片段 1——圓明園的布局（布局獨特、眾生拱月），電影片段 2——圓明園的景觀（豐富奇特美），電影片段 3——圓明園的毀壞（殘忍無度），再讓學生歸納結論「損失不可估量」，進行情感體驗的討論、交流，最後總結全文，深化主題。

課程中，電影畫面出現了三次，出現的目的主要在於呈現「景象」或是「狀態」，這樣達成的效果是學生比較能有親歷其境的真

實感，較能吸引學生的目光，但是如果電影在教學中只是扮演的「顯象」的角色，也許使用其他的電視公司製作的旅遊導覽節目光碟或是歷史名勝的節目，諸如：Discovery、大陸尋奇、八千里路雲和月等等，就能達到預期的目標效果，大可不必花時間將電影加工處理。這也就是說，如果要將電影納入教學，需要考量到電影這種媒材的特殊性，能將電影的特殊性呈現出來，才能讓電影的價值在教學中發揮。

(三) 在主動探究式的教學，舉課文〈保護珍貴動物〉和電影《新動物世界》一起教學。教學過程包含 1.產生問題：你見過哪些珍貴動物，各有哪些特點？你了解珍貴動物哪些方面的知識？還有哪些不了解的？我們為什麼要保護珍貴動物？2.進行任務驅動：了解世界上珍稀動物的種類、數量、珍貴處及分布，再收集網路、圖書、電影《新動物世界》中的相關資料，再對收集的資料進行整理，製成宣傳廣告或標語。3.實施探究過程：調查詢問動物專家，了解情況，並查找電影資料或是實地訪察。4.提交報告，形成成果。5.實踐操作，設計製作保護珍貴動物的網站或是標語。

　　以這個課程設計來說，內容相當豐富，活潑又有創意。但是我們可以發現，電影出現在「進行任務驅動」和「實施探究過程」這兩處，它處在的角色和學科滲透式教學討論的一樣，都是扮演補充資料，呈現圖片和實況之用而已，教師似乎沒有針對電影和課本進行比較教學，而文中也看不出教師對電影的引導。電影中珍貴的聲、光、色、人物的動作、行為、表情、對話，都是重要傳達訊息的指標，還有電影中的環境布置、取景，在電影中也都有特殊作用和意涵，更重要的是，同樣的內容，一種是單純的文字文本、一種

是影像文本，二者的差異在哪裡？作用有何不同？這些都沒有在文中看出教師的引導策略，十分可惜。

電影結合教學已經是一個既定趨勢，有一些人走在前端，先為電影和教學開了先河。除了上述列舉的幾個例子外，還有其他和語文教學相關的篇目（楊遠林，2009；孫泗躍，2003；陳靜娟，1995；郝力，2009；胡皓，2009；馬國晉，2008；潘江鴻，2008；朱清，2002；鄧菁、張璇，2007；劉二峰，2007；余永剛，2006；吳萬瑜、胡川黔、陳勇，2004）。然而在語文教學這一個領域，我發現電影內容在語文課的討論上比較不足；就算教師舉電影中的部分片段作教學，重點仍是側重在生命教育的情意探討或是多媒體的應用，對於語文文本的了解及認識難以看出深度。也許可以試著回頭思考：當電影應用在語文教學時，是否需要針對不同類型的電影，進行不同的規畫與安排？我們預想如何介紹電影？希望如何發揮電影的價值？電影又該怎樣與語文課密切配合？在應用時有哪些教學上的考量？如何呈現教學的層次感？這都是未來把電影結合語文教學所要處理的問題。

第三章　電影的類型

　　類型（genre）一詞源自法文，指的就是種類、樣式，和生物學上的「屬」（genus）字有關連（用來為動植物區分群組）。當我們說到電影類型，指的是特定類別的電影。科幻片、動作片、喜劇片、愛情片、歌舞片、西部片，這些都是故事劇情片中的一些類型。（曾偉禎譯，2008：379）美國電影在好萊塢發展時，出現了在形式、風格、影像和主題上相當類似的通俗電影形態，成為所謂的類型片。類型片立刻擄獲廣大觀眾的想像，包括西部片、犯罪電影和笑鬧喜劇，都受到相當的歡迎。（李顯立譯，1997：123）

　　類型理論是藝術過程中的必然發展，因為人類有把性質相近的事物歸類的習慣。（鄭樹森，1986：4）對於一個以求最大利潤為目的的工業，類型是成本降低的方式。同樣的西部大街或中歐的村落廣場，可以在一部又一部的電影中重複使用，不必為每一部影片搭建「獨一無二」的場景。由於大家只喜歡某些類型的影片，電影工業因而集中銷售那些受歡迎的類型。《萬花嬉春》（Singin' in the Rain，1952）（金‧凱利──史丹利‧杜寧）中的人物對好萊塢電影的看法是，「看見一個，就等於看到全部」。每一部類型片雖然必須在外表上表現的不一樣，但表層底下的基本結構本質上是相同的。（李顯立譯，1997：124）

　　對大眾媒體宣傳來說，類型是分類電影的簡單方法。事實上，為類型蒐集概念並使它成形的，主要是電影評論者。在電視娛樂報導中也常提及類型，因為他們知道大多數人很容易掌握這個說法。（曾偉禎譯，

2008：380）對觀眾而言，類型是他們選片的指標。一群人想一同去看電影，一定會先決定今晚要看驚悚片、科幻片或愛情片，然後再開始討論。就各種電影製作、影評或觀影的階層來說，在數量龐大的影片堆中，類型分類確實是確定了大眾至少對某類電影有著共同的概念。（曾偉禎譯，2008：381）因為電影類型的定義都來自它們與觀眾之間的默契。影片中包含了觀眾熟悉的成分，而且要有一定的呈現順序與方法。當然，觀眾也希望從影片中看到新的內涵，但我們其實並不希望「太新」。好比沒有以一對一槍戰收尾的西部片、沒有血腥死亡畫面的恐怖片，以及不談科技的科幻片，肯定會令人失望，幾乎不可能成功。（游宜樺譯，2009：238）除非能夠超越傳統，否則類型電影的潛在觀眾都是非常有限的。

　　觀眾對「類型」具有某種的期待，將電影區分為不同的類型，有助於影評人與觀眾決定他們不想看哪些電影。就像有些人不吃墨西哥或中國菜，有些人也從不會去看恐怖片、科幻片、戰爭片或愛情片。（游宜樺譯，2009：238）替電影分類所以有用，正因拍片者與觀眾之間的這種默契。默契中的「契」，就定義來說，需要當事人用對方可預期的方式行動；但是可預測性卻是藝術的敵人。類型電影想要成功，除了必須可以被預測，也要在某些方面讓人無法預測。（游宜樺譯，2009：238）成功的類型片能符合觀眾對類型的期待，同時又能突破既有的模式，給觀眾耳目一新的感受。倘若觀眾把《大法師》（The Exorcist，1973）看成一部普通的恐怖片，把《教父》（The Godfather，1972）看成一部普通的黑幫電影，把《搶救雷恩大兵》（Saving Private Ryan，1998）看成一部普通的戰爭片，真正進場消費這些名片的觀眾，恐怕只剩下零頭。（游宜樺譯，2009：239）

熟悉類型公式是欣賞電影之鑰，使影片訊息可以立即且有效地傳遞。（曾偉禎譯，2008：382）但是電影在類型區分時並不是那麼的容易，因為最難忘的電影，鮮少是類型電影的好範例。自認為是正統西部片迷的人，剛剛開始根本看不起《原野奇俠》（Shane，1953）與《日正當中》（High noon，1952），而黑幫電影與恐怖片的真正觀眾，可能會覺得《教父》與《大法師》是該類型電影的異數。定義最清楚的類型電影，很快就會把潛在的觀眾族群吃乾抹淨，這也是為什麼恐怖電影常頭一兩個禮拜票房不錯，但隨後就消失無蹤。（游宜樺譯，2009：239）因此，很難找到純的西部片、純的愛情片或科幻片等等。例如：有些電影類型是以形式來界定的，歌舞片必定有歌有舞，黑色電影也以造型手法界定，但是在內容上多少涉及社會陰暗面，然而我們又不能把所有及社會暗面的電影都歸類為黑色電影。而以內容來分類，較明顯的例子是西部片。家庭倫理劇及神經喜劇也是以內容為主的歸類，神經喜劇的表現手法可以很多元，有些甚至以鬧劇形式演繹，但總體來說，神經喜劇是以劇情為主的分類。（鄭樹森，1986：5）警匪片主要以城市犯罪為主題，科幻片探討超越當代的科技，西部片通常是關於邊界的生活（不一定是西部，像《阿拉斯加之北》並不在西部）。但主題並不是唯一定義型的方式。歌舞片主要以歌唱舞蹈的呈現方式而被識別，偵探電影主要是以解謎的調查情節而成立。有些類型則以其情感效果來成立，如帶來歡樂的喜劇片、製造緊張的懸疑片。（曾偉禎譯，2008：380）

　　分類電影時很難有科學般的準確，類型只是一個以很不正式的方式發展出來、方便使用的詞。電影工作者、電影公司大老們、影評人及觀眾都為類型貢獻過，他們感覺某些影片彼此有許多地方很像，就將它們歸於一類。而類型也會依時間改變，有些導演在舊有的元素上創造出新的元素，因此要為類型下準確的定義是很不容易的事。大部分學者都同

意，現在沒有一個又準又快的方法來定義類型。（曾偉禎譯，2008：379）但是不可否認的是，「分類」有存在的必要性。前面談過，觀眾參與電影類型的分類是因為欣賞的需要，製片商參與電影類型的分類是因為製片、行銷的需要，因為目的不同，分類的原則還有類別有也所差異。在第三章探討電影的類型，為的是將電影作適當的分類後，教學者在進行電影結合語文教學時，有助於教學者能因個人教學需求，選擇合適的影片輔助教學，使教學效果能提升。既然分類的目的是應教學的需要，分類的類別不應過於繁雜，希望能影顯主要的類別屬性即可，所以將電影類型分成文學性電影、其他人文電影和商業電影，這三類型的電影的特色與內涵詳述於以下各節中。

第一節　文學性電影

　　文學性電影指的是由文學作品改編拍成的電影，或是被改編成文學作品的電影。所謂的「改編」，不單只是傳播媒材的轉換，這類型的電影也必須有文學的特徵及創作文學時的考量，同時也要具備電影的拍攝手法。不必限定文學電影只能取材於世界文學名著，只要是從文學作品改編的電影，成品具有高度文學性，均可以冠上「文學電影」。參考中外影壇的製片經驗，越是一流的文學名著，越容易增加導演拍片的難度（焦雄屏譯，1991：330）；反而通俗或二三流的小說，經細心改編之後，配合選角等其他因素，往往出人意表的產生名片或佳作。如從通俗小說《飄》，拍出電影史上空前成功的《亂世佳人》（Gone With The Wind，1939），就是世人熟知的例子。（劉龍勳，1998）

一、從文學角度考量

　　首先，從文學的敘事手法來看，故事在被敘述的過程中，必定有個敘述主體在主導著整個的敘述活動，此敘述主體是指敘述活動的實施者，實際主導敘述活動的進程，是整體敘述成果的直接關係人，是作為生活人的作者的「第二個自我」，擁有「希望什麼」和「打算怎麼寫」的選擇權和確定權。他對敘述客體（敘述活動的實施對象）進行敘述活動，成就敘述文體。雖然在敘述活動中，主導者是敘述主體，但敘述主體並不實際發聲；實際發聲的是敘述者。也就是說，敘述者是一個敘述行為的直接進行者，這個行為透過對一整敘述話語的操縱和鋪陳，最終成就了一個故事、了解到世態炎涼。但敘述者不等同於敘述主體。敘述主體根據敘述的需要而創造或虛構了敘述者，扮演敘述活動中「策動者」的角色，而敘述者扮演著「執行者」的角色，屬於虛構的文本世界者。由敘述者發出的話語行為，就是敘述話語。在敘述話語中有一個隱藏的接受者，叫做敘述接受者，可以幫助敘述者更好地塑造人物的性格、闡明故事的主題，還可以幫助敘述主體結構篇章，確定總體氣氛和情調。他也是敘述主體所創造或虛構的人物，在作品中擔任著敘述話語的被動接受。但敘述接受者卻不等同於讀者；因為讀者存在於現實生活中，而敘述接受者只存在於作品中。隨著敘述者的身分及講述的方式不同，可以設定不同的敘述接受者。

　　敘述話語包含敘述觀點、敘述方式和敘述結構。敘述觀點指敘述者敘述時所採取的觀察點，是敘事作品一個敘事文本「看」世界的眼光和角度。依著敘述者的類型區別：（一）全知觀點：敘述者如上帝般無所不知，無所不曉。（二）限制觀點，敘述者倚身在某個人物中，藉他的

感官和意念在觀看和感知。（三）旁知觀點，敘述者純粹是一個旁觀者，他對所發生的一切，既不加以分析，也不加以解釋，只是將觀察所得報告出來。當敘述者從一特定的觀點看待事件時，同時也得考慮透過何種敘述方式。從敘述語態看，有兩種典型的敘述方式：一種是用講述獨白（講述式的話語形態），一種是用展示或呈現（傳達式話語或轉引式話語形態）。從敘述的時序安排上，也有兩種典型的方式：一種是依照故事情節的時空順序敘述的順序；一種是倒反故事情節的倒敘。另外有非典型的方式，以「預敘」來預期將要降臨的事件。（周慶華，2002：105～188）根據倒敘和第一敘述之間在時間跨度和幅度的不同，可將倒敘分成三種：（一）外倒敘，時間起點和全部時間幅度都在第一敘述時間起點之外。（二）內倒敘，時間起點發生在第一敘述時間起點之內，它的整個時間幅度也包含在第一敘述時間以內。（三）混合倒敘，倒敘的事件發生在第一敘述開端之前，卻延續並結束在這一起點之後。此外，倒敘幅度的不同，又可將倒敘分成「部分倒敘」和「完整倒敘」。（羅綱，1994：137～139）

敘述結構是整個敘述活動的總稱，包含直接能經驗到的層次，只有由語言組合而成的「語言結構」以及語言結構的內蘊或直指，也就是「意義結構」。在語言結構中要處理的是情節結構、性格結構和背景結構。其中情節結構至少要包括開頭、發展和結局三個階段，複雜一點的，就是在發展過程加入變化和高潮。在性格結構中，人物的個性或習性的塑造也是重要的一環。一般具有人性深度特色的稱為圓型人物，而用一句話就能描述殆盡的稱為扁型人物。另在背景結構裡，生活情趣的意境和景物描寫、塑成的氛圍，都是構成「情趣」所不可或缺的。在敘述結構下的意義結構部分，關心語言由於結構的決定而有的內在涵義（主題）和語言所指的在語言以外的存在事項（故事），彼此共同結構了語言表

面可以直接經驗到的意義。而非語言面意義，則是指隨著語言而來的，包含情感、意圖和關於敘述主體自覺的世界觀、存在處境和不自覺的個人潛意識、集體潛意識等。（周慶華，2002：195～208）以上所述，可以一個故事敘述架構呈現：

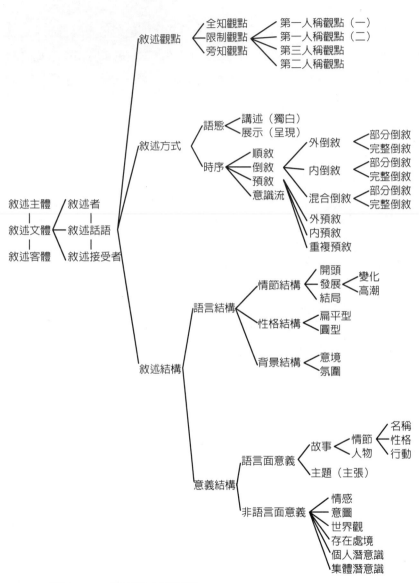

圖 3-1-1　敘事性文體架構（資料來源：周慶華，2002：210）

　　除了敘述手法的鋪陳用心，文學作品也常用「意象」手法傳情達意。意是主觀的認識，象是客觀的事物，象可感可覺，才使「象」落實下來。作者的「意」得要轉化為「象」才能傳達到讀者的心中，讀者再經由此「象」還原作者心中的「意」。文字所以能感動人就是因為有「意象」。一句「我很痛苦」不一定讓人真的相信他處在痛苦的深淵中，但如果寫他面容憔悴，眼眶深陷，雙眉緊鎖，即使不說話也能了解他內心有極大的煎熬。再者以電影《那山那人那狗》來說，電影裡老郵差回憶中，從年輕到中年，每次從外地回家都經過家鄉一座小橋，橋的那一頭是妻子與兒子，鏡頭連續拍不同階段的返家，而橋頭那邊歡迎自己的景象也隨著改變。先是妻子抱著兒子，再來是矮小的兒子站在妻子身邊，再者只有妻子在橋那頭，而橋這邊返家的是老郵差與新郵差的兒子，原來影片已經從回憶又回到當下的現實。編導選擇橋的意象，當然是橋的兩頭兩個世界，一邊是郵差的天涯行腳，一邊是家人的苦苦等待。橋下的流水是時間的化身，當時間流逝，橋上的兒子已經從幼兒變成新一代的郵差了。這些技巧似有似無；事實上，若有似無的技巧可能是最高的技巧。（簡政珍，2006：8）

　　將意象具體化的方式，是透過譬喻和象徵的運用。譬喻是讓人具體可感，從舊有的經驗中添加新的經驗，或者是原本的意思不便直接傳達，改以譬喻方式迂迴暗示，借用其他事物的特徵，說明可能產生的結果。象徵是一種間接性的暗示，抽象的意義，一般具有普遍性的意涵。例如：國旗象徵國家；十字架象徵耶穌；花代表女人；暴雨摧花的意象，象徵一個女子被強暴的經過。在文學中可見譬喻和象徵，電影裡還是以象徵為應用的技巧。在中國電影演到男女情投意合時，放下芙蓉帳後，接下來的鏡頭意象往往是空中兩隻蝴蝶翩翩飛舞，或是水面上兩隻鴛鴦

交頸而眠，或一陣急雨打在花叢上，這就是電影上的象徵手法，可以達到藝術含蓄的效果。（蕭蕭，1998）

二、從電影角度切入

　　文本中的人物是由文字敘寫而成，而電影中人物的性格、思想、感情等，不是透過敘述出來，是靠演員代言，由演員的動作顯示出來。因為人物的動作是內在性格特徵的外顯，只有動作才能使人物活起來。（朱艷英，1994）包括角色的走路、站立與坐下的方式，傳達許多人格與態度上的訊息。一般我們對電影的明星的認知世界也決定了敘事的範圍，譬如演員克林伊斯威特（Clint Eastwood）擅長動作片，尤其是西部片和現代都會犯罪電影，他的演技幫助觀眾理解電影的敘述。也就是說，個性掛帥的演員在敘述本質上是一個很好的代言人。（焦雄屏譯，2005）有時演員重要的任務不是用逼真動聽的方式唸出臺詞，而是融入角色中，用最適切的面部表情完成表演。臉上最精采的部分是眉毛、嘴與眼睛，這些部分合起來可以表現出角色如何在劇中情境作出反應。特別是眼睛部分，在電影中具有特殊地位。任何場景，關鍵的故事訊息都來自於角色的眼光方向與眉目形狀。（曾偉禎譯，2008：159～161）透過演員的詮釋，往往會有比真實人生更真實的演出。

　　有演員出色的表現，也要有合適的具體情境加以襯托。電影除了虛假布景的運用，也可以把真實的大自然搬上螢幕，使情境更接近真實故事的背景。即使為了操作方便，選用攝影棚營造氛圍，但規模龐大、組織細密的攝影棚常常可以以假亂真，造成觀眾的錯覺。（劉森堯譯，1990：208~211）場景的功能不容小覷，「從電影的早期，影評人與觀眾就認為，場景在電影中扮演的角色，比其他戲劇形式都來得活躍。安德

烈‧巴贊（André Bazin）寫道：『銀幕上的戲劇可以不要演員，一扇砰然關上的門、風中的一片葉子、拍打岸邊的海浪，都會加強戲劇效果。有些經典影片只是把人物當成配件，像臨時演員般或作為自然的對比，而大自然才是真正的主角。』因此，電影的場景便被強調出來。」（曾偉禎譯，2008：138）然而，虛幻的情境如何被營造出來？這就得靠多媒體的支援了。例如：大型戰鬥場景、逼真的怪物、魔幻事件、或是主要演員的危險動作，都得經由電腦合成影像（Computer-Generated Imagery）作輔助。不只在拍攝階段如此，後製階段也需要使用 CGI。電影工作人員可以消除鏡頭中多餘的影像，也可以利用專業程式添加細節，使畫面看起來更加精采。（曾偉禎譯，2008：212〜214）

三、文學性電影的實例

　　文學性電影約有三種來源：第一是由文學作品改編成電影成品（如小說《飄》改編為電影《亂世佳人》）；第二是電影成品有改編為文學作品的潛能，終而改編為文學作品（如電影《春去春又來》改編為小說《春去春又來》）後認定；第三是純劇本改拍攝但具文學性的電影成品（如電影《黑色追緝令》）。（周慶華，2010：97）他們的發生學差異，可以圖示如下：

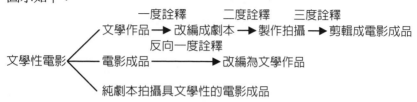

圖 3-1-2　文學性的電影差異圖（資料來源：周慶華，2010：98）

　　許多人估計，電影約有四分之一或五分一之是由文學作品改編；另一方面，電影技巧對現在的詩和小說也有影響，例如多斯帕索斯（John Dos Passos）、喬艾思（James Joyce）和艾略特（T.S. Eliot）的作品，都出現電影式的技巧。這兩個媒體的交流互動不是一天的事，早在本世紀初，梅里耶（Méliès, Georges）已經改編文學為電影基礎，而葛里菲斯（Griffith, D. W.）也聲稱其電影語言改革的靈感多來自狄更斯（Charles Dickens）的小說。艾森斯坦（Albert Einstein）為此曾撰文〈狄更斯、葛里菲斯和今日電影〉，闡明葛里菲斯的溶鏡、淡出淡入、構圖、分景、濾鏡，還有平行剪接的觀念，是如何由狄更斯作品演化而來。（焦雄屏譯，1991：276）黃玉珊導演曾說，在二十世紀八〇年代臺灣改編了很多文學作品，那時距離原作的時空超過二十年，但改編之後，並沒有因為背景而讓觀眾覺得疏離。以前看到電視訪問萬仁導演談劇本改編，背景放的是電影《油麻菜籽》，現在再看到這部電影，還是覺得很感動、歷久彌新的感覺，並沒有隨著年代的過去而褪色。就像張愛玲的小說二十世紀在八〇年代，也有好幾部被改編成電影，像《傾城之戀》、《紅玫瑰白玫瑰》、《半生緣》等，所以好的作品是可以一再地被改編。當然好看的小說，它基本上就有一定的票房。如果再加上導演的場面調度，演員精準的詮釋，絕對是有互相加分的效果。（余智虹、林蔓繻整理，2007）

　　曹瑞原導演認為，臺灣改編的電影作品中以文學性質居多，不像歐美或日本改編電影這麼多元，與臺灣的文化時代背景有關。新電影的年代，風起雲湧，創造了許多的典範，包括侯孝賢導演和黃玉珊導演，讓臺灣電影走向世界的一個年代。其實，每個地方都有屬於他們的文化大革命，臺灣的文化大革命就是在經濟起飛後對文化的一種追求，就像現在的中國，他們在經濟起飛後，開始對舞臺劇、電影、文學開始一個很明顯的躍進，臺灣就是在那個年代有機會開始對文學產生了興趣，具體

地表現在電影上。此外，也受到世界潮流的影響，包括存在主義、法國歐洲的電影浪潮等，都影響了這批電影人。（余智虹、林蔓繻整理，2007）

　　文學改編成電影不在少數，包括《臥虎藏龍》、《斷背山》、《色、戒》改編自張愛玲的短篇小說，《落山風》改編自汪笨湖的作品，《雙鐲》改編自大陸知名作者陸昭環的作品，《龍眼粥》改編自柏楊在 1956 年寫的短篇小說，《孤戀花》是由小說改編成電視劇再拍成電影，《童女之舞》改編自聯合報第十三屆短篇小說首獎得主曹麗娟的作品。《插天山之歌》是根據鍾肇政的大河小說《臺灣人三部曲》的第三部《插天山之歌》以及他年輕時候寫的自傳小說《八角塔下》，二部小說合併為一部電影等等。將小說改編成電影時，張國甫導演認為短篇小說要改成電影一定要加戲，在這樣改編和拍攝的過程裡，永遠有不滿意的地方也有很多的問題要克服，不管是作者的問題、技術層面或是預算問題。曹瑞原導演也認同張導演的看法。短篇小說基本上就一定要擴充，有時候反而是件好事，因為少了許多限制，大多數的時候，短篇小說只是提供一種味道。例如：《龍眼粥》的存在主義，《插天山之歌》的逃避和追尋。接下來就要靠這個元素，去延伸出人物的故事性和發展性。而長篇小說也有好處，因為它的結構可能比較完整，人物比較完備，但是要怎麼找到整個片子的主軸和力量，才是最重要的。因為文字閱讀可以不斷反覆，但化成影像時就會受到侷限，所以要抓到一條主線，把故事說清楚，不然就流於鬆散。以長篇小說《孽子》來說，整部片就是要抓在「父子親情」，即使一群孩子在新公園跟楊教頭混，那也是另類的一種父子關係。只要找到一個主軸去詮釋，就容易發展了。（余智虹、林蔓繻整理，2007）

　　曹瑞原導演表示，當初要把二十集的電視劇拍成二小時的電影有相當多的問題要克服。首先要敢捨，但捨了之後又擔心故事的節奏，演員表演的溫度，都會失去連貫性，尤其拍攝電影跟電視的過程不太一樣，

電視可能一天拍十幾場，電影可能幾天才拍一場，觀眾欣賞電視跟欣賞電影的角度也不一樣，電視可以看到一半去炒個菜出來繼續銜接，電影則每個畫面都要經過設計，因此改編甚不容易。但他仍然覺得文學改編成電影的過程非常有趣，因為所涉及的面向很廣，包括創作者對文字解讀的能力、內在的消化、原作者創作的觀點跟角度是不是跟導演接近。當初改編《孽子》時，白先勇頗不認同選角的結果，他覺得張孝全太胖，不像他文中的吳敏；金勤太高，不像他心中的小玉。甚至還威脅曹導演如果把《孽子》拍糟了，就要拉著他一起跳樓。但曹導演認為基於對創作的堅持，原著跟改編者之間必然會有衝突，更何況改編成電影還要克服影像跟文字間的差異。而他也認為原著小說與改編的電影二者之間應該互相輝映，而不只是複製，因為影像要跟文字比想像力是絕對輸的，每個人對於文字的解讀都不同，無法拍出符合每個人想像中的畫面，文學改編成電影所造成的良性循環就像看過李安的《色、戒》後，會想去找張愛玲的《惘然記》來看，或是看過《惘然記》，自然會期待李安的《色、戒》。（余智虹、林蔓繻整理，2007）白先勇在〈小說與電影〉說：「因為讀的是文學，看了一些名著小說，很自然的，對於名著改編的電影有一份好奇和親切，這些年來，斷斷續續的，也確實看了不少名著改編的電影。從前看完電影，頂多是印證一下兩種不同的心情，覺得看電影比較富於娛樂性。後來因為對電影的喜愛與日俱增，看電影的時候就不再只把它當一種娛樂了。特別是那些名著改編的電影，我就比較注意從小說的藝術形式轉換為電影的藝術形式之後，二者的相同或不同之處。」（白先勇，1988）

文學確實與電影可以密切結合。余倩〈電影的文學性和文學的電影性〉說：「電影和文學的關係是這樣密切：如果沒有文學作為基礎，它的其他藝術可能性便會喪失意義，至少難於發揮應有的作用。」（羅藝軍

主編，1992：67）文學提供了合適的題材，豐富了電影的內涵，而電影反過來也讓文學有新的生命，彼此相互影響著。至此，文學性電影不斷在文學與電影間汲取能量，進而在質與量間持續努力和進步。

第二節　其他人文電影

一、人文電影的定義與內涵

　　上一節提到的文學性電影，是指電影成品本身帶有文學性質。其中第一種情況（文學作品改編成電影成品）、第二種情況（電影成品改編成文學作品），因為有「前」或「後」文學作品在限定（按：該文學作品或電影成品要有改編的價值，多半也得是頗受肯定的名作），所以原則上是不證自明的；只有第三種情況（純劇本拍攝具文學性的電影成品）可能會有爭議。也就是說，究竟有哪一種劇本是不具文學性的？如果以文學是「對某些對象（人事物）進行敘事或抒情，而將所要表達的思想情感曲為表達或間接表達（以比喻、象徵等手法來造成有如藝術品那樣將素材予以額外加工美化的效果）」這樣可以有效區別於非文學（逕直表達情意）的定義（周慶華，2004b：96）來說，那麼勢必找不出不具有這種文學性的電影（即使是現代前衛電影《羅生門》或後現代後設電影如《法國中尉的女人》，也一樣在間接表達情意）。因此，只能姑且以多用比喻／象徵技巧或特殊的敘述方式的「高度」文學性來給文學性電影的文學性定調，從而將「不及此」的其他對象排除在外。（周慶華，2010：98），這也就是說，多用比喻／象徵技巧或特殊的敘述方式的電

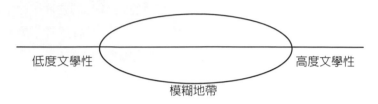

低度文學性　　　　　　　　　　　　　　　高度文學性

模糊地帶

圖 3-2-1　電影的文學性光譜一（資料來源：周慶華，2010：98）

影，毫無疑問被視為文學性電影（就是第一節所談的），而相對使用較少比喻／象徵技巧或特殊的敘述方式的電影，就將它歸為其他人文電影。

　　但這終究還是有「分不清」的難題存在。倘若我們在上述的光譜上劃分，一端是高度文學性電影，一端是低度文學性電影，那麼中間總會有一個模糊地帶；而就因著這個模糊地帶的干擾，導致相關文學性電影的區分無法有效處理，只能說遇到難以判斷的對象，權宜予以「存而不論」，再來就依便「論所能論的部分」了。（周慶華，2010：99）

　　其他人文電影除了技巧上和文學性電影都使用比喻／象徵技巧或特殊的敘述方式外，在內容上也在探討一種以人為主的人文的精神。美國聖母大學（Notre Dame University）校長赫斯柏（Theodore M. Hesburgh）曾撰〈學習工作與學習生活〉（Learning　how to do or how to be）一文，強調人文精神的教育旨趣在學習如何生活、充實人生、發揮生命的價值，而非僅在專業訓練上。人文精神可以說代表一種生活態度、人生觀、人格修養。內容包含以下五點：

（一）人的自覺

　　人該好好思考人生問題，充分意識到自己的行動、抉擇的意義。人生是在一連串抉擇中表現出生命的價值；在平凡中表現不平凡的意

義，其中最重要的是有個人的自覺，而能以有意義的行動來肯定生命的價值。

（二）人的德性

　　我國儒家思想中在「人德」這一方面特別強調。人性是後天社會化的產物，受道德的薰陶。因此，要從理想上創造人、完成人，要使人生符於理想，有意義、有價值。這樣的人，則必然要具有一人格，也就是德性；我們傳統文化最看重這些有理想、有德性的人。」

（三）社會關懷

　　人文精神強調人與人間的情誼關係，能體諒與體貼別人，設身處地去替他人著想，所以人文精神也意味著「仁民愛物」、「民胞物與」、「人溺己溺、人飢己飢」的情懷。

（四）文化素養

　　文化是人的精神所孕育出來的人為環境，這種素養使個人涵泳其中而自得其樂，使生活情趣提升到一種較超逸的層次。過去的文人注重琴棋書畫，現代人推動文化建設，這人文的精神和生活的藝術是分不開的。

（五）無我態度

　　無我的態度是「享有的模式」，對外在美好的事物抱持鑑賞而不佔有的態度，以付出、共享、奉獻為人生義務，現在提倡的自然生態保育就是一種「享有模式」的人文精神。（郭為藩，1993：108～112）

　　自古以來，思想家就對「人」的問題廣泛討論，時至科技發達的現代社會，雖然時空改變了，但是對人文精神的探討依舊熱烈，尤其當科

技帶來了便利後，衍生出許多新的問題（環保議題、犯罪問題、生態保育……等），讓人們也開始重新反思人的價值與意義，以及如何解讀人生的價值。（韋政通，2000；洪鎌德，1997；張植珊，2006）電影存在的價值，除了具有娛樂作用，提供一日辛勤後的休閒，更重要的在人生遭遇到困頓之際，電影所選用的題材與主題或許能給予觀眾心靈撫慰的作用，表達新的思考方向，提示另一種人生選擇的可能，這也是其他人文電影中所涉及的重點所在。

二、其他人文電影的實例

　　影片《集結號》不同以往中國大陸戰爭的模式。過去中國大陸的戰爭電影裡，英雄們都有極高的政治覺悟，高喊著口號，不懼怕死亡，勇於在戰爭中犧牲。但以《集結號》來說，片中的英雄卻是有人性的弱點，透過對真實而殘酷的戰爭場景的重現，引發人們對血腥的戰爭進行深刻反思。看到片中戰場上每個士兵的真實感受和獨特的人物個性以及他們在戰火之中一個個慘烈的死去，帶給觀眾的感受是高度震撼的。《集結號》不像現代電影中過度美化暴力，崇尚無厘頭搞笑的商業化運作，不以迎合商業化、世俗文化為創作初衷，其中對戰爭的反思主題，使得影片和目前過度世俗化的現代電影有很大的不同，保有高度的思想和深度的內涵，具有教育啟發的功能。評論家認為，隨著現代電影對傳統經典電影的解構，電影中越來越多運作符號學、精神分析學、意識形態理論和敘事學理論等等的電影語言，在這種情況下，電影創作越來越迎合速食式的流行文化，漸漸地迷失電影作為社會文化重要載體的教育和宣導功能。而這部片體現出人文精神關懷，使它成為當代電影研究的重要對象，同時也獲得高度的肯定。（范永邦編著，2009：309～310）

　　《小城之春》是集二十世紀三、四〇年代中國電影優點的大成（封敏，1992；崔軍，2003 陳山，1996；夏翠君，2008），是費穆的傾力之作，將東方的藝術觀念應用到藝術上，從中國傳統文化中挖掘新的電影元素，為電影藝術的豐富和創新提供了優美、深而清新的例證，確立了中國人文電影在民族電影發展史上的地位。中國人文電影作為最具本土特色的民族電影，以獨特的理想文化意識和東方審美的思維情結，還有跟它相應的詩意鏡語，給電影天地吹來了一股清新明麗之風。表面看來，《小城之春》似乎是要透過講述一個發生在女主角與其丈夫和突然出現的昔日情人之間的情感糾葛故事，進行倫理化的社會批判，期待引發觀眾的情感共鳴；但實際上，整部影片在理智與情感、自由與責任、欲望和道德的矛盾衝突下，展現的是人性的痛苦、生命的困惑和存在的尷尬。編劇李天濟曾說，作為一種藝術風格的追求，他在劇本中想營造一種蘇東坡的詞中的那種「多情反被無情惱」的意境。在畫面內的人物少有激烈的動作，大部分鏡頭是透過微妙的表情變化和微動作刻畫人物，傳達情緒，以求做到「情怨而雅。」譬如表現激烈情感衝突的戲分中，創造性的借用了京劇的「做手」，使畫面在情緒的表達中保持了適度的原則，掌握了恰當的藝術分寸。影片還直接借用了中國傳統詩歌的表現手法，化景物為情思，使整部影片充滿著意境之美。（鈕綺，2009）

　　為了保持恬淡雋永的銀幕氛圍，中國人文電影有一套自己的獨特鏡語體系，不僅求故事敘述的完整和流暢，也嘗試運用深具中國審美心理情結的造型語言，在電影營造意境的同時，也將「比、興」手法用在景物鏡頭的過渡、轉折、刻畫具體人物上，而形成自己特有的電影思維語言。（李少白，2006）在敘事空間上來看，中國詩意長鏡頭，力求以一個完整而連續的情感和敘事空間來表現劇中人物的動作矛盾，以便來推動敘事。在完整的敘事空間裡，動作刻意被放慢，讓所有人的喜怒哀愁

好像發生在同一暫停的時空裡。還有費穆對人物的戲劇化的造型，蒙太奇的敘述和節奏也很具特色，像描述女主角的身世，從她嬰兒時期被拋棄，後來成為孤兒、婢女、女工，費穆用幾個溶化的鏡頭就簡潔的表現出來；講到她兒子的幼年到成年，都運用了相當成熟的電影語言和技巧。（鈕綺，2009）

第三節　商業電影

「精緻化」的文學性電影比商業性電影或其他人文電影更能「表現」深層的文化性（商業電影或其他人文電影的連結性可能沒那麼「緊密」或「深纏」。（周慶華，2010：97）第二節論及的其他人文電影是較少應用比喻／象徵技巧或特殊的敘述方式的電影，所以將人文電影歸納為低度文學性電影。其實在電影的文學性光譜中可再劃分出極低度文學性的電影，也就是所謂的商業電影。如下圖所示：

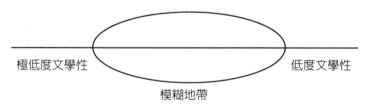

極低度文學性　　　　　　　　　　　　　　低度文學性

模糊地帶

圖 3-3-1　電影的文學性光譜二

商業電影指的是以「娛樂觀眾」為導向，以拍攝「叫好叫座」的電影為目標，有時甚至不惜以重金禮聘知名導演、編劇、演員，打造出大卡司、大陣仗的堅強陣容，而在劇情上大多導向類型片靠攏，以達到「商業經營」的最終考量。雖然商業的文學性相對於其他人文電影來的少，

但也不免有和其他人文電影一樣的模糊地帶，因著這個模糊地帶的干擾，使商業電影的區分無法有效處理。因此，倘若遇到難以判斷的對象，還是予以「存而不論」，再來就「論所能論的部分」來談。

一、商業的取向

　　電影是一種高成本的創作。在創作產出的過程，既要考量觀眾的需求，又要關心電影放映後的成效（票房的高低），才能在供給和需求之間達到平衡。從觀眾角度考量，觀眾的「需要」是很大的題目，根據心理學的分析來說明，在心理特質中的需求與動機研究中認為，只有當需求被激起後，才有可能形成動機，購買電影票的動機是一個人內在趨向於滿足某種目標的看電影心理因素，有了這種動機之後就有可能造成後來實際去實踐買票的行動。研究動機的學者馬斯洛（A. H. Maslow）的「需求層次理論」廣為社會接受，他認為只要是人，就有五種動機，分別是（一）生理需求，如吃、睡、性等需求；（二）安全需求，需要被保護以成長、生存；（三）歸屬與情愛的需求；（四）威望的需求；（五）自我實踐的需求；其中生理需求與安全需求是生物性需求，是強烈的難以自主的需求，威望和歸屬、情愛是社會性需求，是進一步提升個人價值的需求，馬斯洛認為，生物需求是基本需求，上面是社會需求，最上面是自我實踐的需求。如果可以用這個需求來研究觀眾的需求，可以發現俊男美女、美食華屋、好人贏壞人、愛情故事、名人故事都是觀眾喜歡看的體裁。（程予誠，2006：173～174）

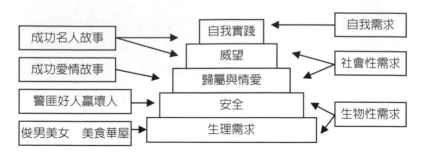

圖 3-3-2　依據馬斯洛的需求層次：觀眾喜歡看的電影故事

（資料來源：程予誠，2006：174）

　　觀眾喜歡什麼，電影就提供什麼，這是成功的電影很重要的關鍵。「點子」與明星可以是市場上的無形資產，電影是講求創意的商品，一個好點子將是十分值錢的，同樣公司如果有簽約的明星，也同樣是一項無形的資財，電影界有一個製片公式，如下：

　　壞點子　好明星　也可以賣錢

　　壞點子　沒明星　一定賠錢

　　好點子　沒明星　可以試試

　　好點子　好明星　一定賺錢　　（程予誠，2006：36）

　　從製片公式中可以看出，「明星」在電影中所扮演的角色重大，有時甚至比好的劇情更重要。張國甫導演說：「我們接收到的訊息都是很快速、很直接，但也很快就忘記。如果周杰倫每天都上綜藝節目，打開《康熙來了》就可以看到他，他也不會有票房。臺灣有很多的諧星可以拍好喜劇，可是我每天打開電視就可以看到吳宗憲，看到 NONO，我為什麼要進戲院去看吳宗憲，去看 NONO？這也是李安導演為什麼告訴章子怡，你千萬不要去拍電視，我想這是很大的問題。」（余智虹、

林蔓縞整理，2007）只有進到電影院才能看到心中想看的明星，可看明星確實有拉抬票房的作用，這也是商業電影習慣打「明星牌」的原因。

此外，拍片後為了讓辛苦的製作達到廣大的迴響，適度的宣傳造勢也是很重要的。從近年已有許多製作規模較大的作品，走回二十世紀九〇年代時期以製作前導預告來達到宣傳作品的效果的現象。其實雖然這種作法會增加製片成本，卻也相對能引起一定程度的迴響。但倘若只是單純的靠噱頭來引起話題，似乎還是不夠，沒有宣傳也難以達到吸引觀眾一探究竟的最終目標。因此，行銷也是一門相當重要的課題。行銷的手法是相當多樣的，簡單可分為動態與靜態兩種。所謂靜態，就是指書面文宣、網路、影視媒體等，這類屬於觀眾或讀者自行主動去取得資訊的方式，同時也類似於亂槍打鳥的方式去進行推銷，效果雷同於馬路派發廣告傳單的功效。所謂動態部分，就是指記者會、試映會活動、影展造勢等，多可歸於此類。這類宣傳方式主要針對發行商、首輪院線、媒體工作者等中介性質的類群。在此，製片者的作品是處於被動等待資訊被取得的狀態，而中介者以主動姿態去取得影片的宣材，爾後就是因應影片較具商業面向的部分，「主動」予以放大並針對這商業性較高部分給予宣傳，並以此作為靜態文宣的素材（影評、花絮等）。另外，也有一種以預售版權的方式來達到集資拍片的目的的商業手法，但這類方式風險偏高，成功如《導火線》，失敗如《賽德克巴萊》，且發生計畫腰斬的情形很高。（Bio-man，2009）

二、商業電影的特色

一部影片能否拍成、能否成為一部在品質與商業上成功的電影，製片人在其中扮演舉足輕重的角色，這在重視商業市場與文化產業的美國

電影——尤其是好萊塢——產製當中更為明顯。從歷史脈絡來看,好萊塢的電影工業已經成為文化工業商品化的典範,其特有的類型結構、明星制度,其實也代表了電影文化商品化的軌跡。在美國,許多商業電影製作人在發展製作計畫時,為了資金的籌募及影片的收益,都會將高概念的理念實踐電影產製的各個環節(從集資、製作、甚至行銷),藉此發揮控管創意及產製符合產品預期的功能,造就出今日好萊塢商業電影具有的典型商業氣息。(郭東益,2004)在很多方面,賣座電影的運作模式很像大眾政治。拍攝類型電影的挑戰,在於必須一方面履行與該類型觀眾默契的條件,同時又得超越那些既有元素,電影才能擴大觀眾群。(游宜樺譯,2009:240)由於電影製作上的諸多考量,電影市場上也形成一種「高概念」的經營模式。

所謂「高概念」(high concept)電影,是美國電影產業沿襲了二十世紀六〇年代的集團化(conglomeration)、七〇年代的「巨型炸彈」(blockbuster)策略而興起的一種商業電影模式,以美國好萊塢為典型代表的一種大投入、大製作、大營銷、大市場的「四大」商業電影模式,其核心是用營銷決定製作,在製作過程中設置未來可以營銷的「概念」,用大資本為大市場製造影片營銷的「高概念」,以追求最大化的可營銷性。這種商業電影模式,從 1970 年代史蒂文・斯皮爾伯格(Steven Spielberg)的《大白鯊》(Jaws,1975)和喬治・盧卡斯(George Lucas)的《星球大戰》(Star Wars,1977)開始,直到現在的《哈利波特》(Harry Potter,2001),都一直是美國電影市場的救世主,因而被稱為「美國的賣座電影公式」。而近年來,這種商業電影模式對中國電影製作和營銷也產生了深刻影響。《英雄》、《十面埋伏》、《七劍》、《神話》、《無極》等,都在自覺採用這種「高概念」製片模式,並在商業上取得了成功。(尹鴻、王曉豐,2007)

「高概念」製片模式在電影表現上有幾個特點：

（一）明星：大明星和明星組合

高概念電影傾向於使用大明星。懷亞特透過調查研究發現，凡是在三年內影響力排名前十名的電影明星，往往會對電影的商業成功帶來巨大的正面影響。一部高概念電影，不僅意味著要有大明星，而且要充分考慮明星的性別、年齡、氣質、相貌，甚至國籍的組合。透過這種組合帶來更廣闊的可營銷性和更大的市場。

（二）導演：名氣

與明星相類似，「高概念」電影一般不使用青年導演或者藝術片導演，好萊塢的法則是必須使用三年內影響力排名前二十位的導演。如果有著名導演和大明星同時出現，電影的商業成功就更加有保障。

（三）電影類型：戲劇性加上奇觀和場面

「高概念」電影傾向於選擇動作片、幻想片、歷史愛情片、探險片這樣的戲劇性強、場面大、奇觀性強的類型。這些類型相對來說吸引的受眾範圍最廣、數量最多。

（四）故事：陌生的熟悉

一般以大眾所熟知的故事為基礎進行創作，這種選擇更加容易獲得商業成功。

（五）續集：借勢造勢

借助上一部影片所營造的「氣場」，對下一部影片產生正面影響。因此，《星球大戰》、《金剛》（King Kong，2005）、《蝙蝠俠》（Batman，1989）等都是高概念續集策略的體現。

（六）製片商：品牌和實力

大製片商才能擁有調動資金、人才、營銷、發行資源的實力，保證高概念電影的商業成功。

（七）成本：大投入

2000 年以後，好萊塢的高概念電影成本動輒過億美金。投資是帶來「高概念」的保證。

除了上述尹鴻、王曉豐介紹的七項特徵，「高概念」製片模式在電影表現上應該再加上置入性行銷。一般常會在電影中看到一定程度的最新商品，或是某些特定公司的商標的特寫鏡頭的畫面。通常多是因為影片需要資金或是特殊需求的道具（如：車輛、服飾等）。在找上贊助廠商的協助後，以最新型商品或是公司商標在電影畫面出現的時間長短作為交換條件。另外，也有一些經紀公司或影視媒體以贊助為名，交換新人在作品中的出場時間以達到捧紅效果的情形。大抵來說，有用上較高比例的置入性行銷的作品，多數均為製作成本與規模已達 A 級水準的作品，製片在贊助商看準公映後的周邊產品（如：複刻道具、官方劇照等）效益的投資後，以此去將原始影片的拍攝資金轉往前、後製的人事費用。也因此成就了一部實際成本並不高，但仍具看頭的作品。置入性行銷可粗略分為幕前可見的與幕後看不見的兩種類型。看得見的部分，

只要是與觀眾有直接性的視覺接觸的商品、商標，都包含在內。另一種則是看不見的部份，有時也並非完全看不見，像是電信業者或是視訊媒體與製片的合作，這是電影上看不見的部分。也就是出現贊助名稱在片尾謝幕名單的多數廠商。另一種則是以商品與廣告的方式達到置入性行銷的目的，通常出現在發行商為了影片版權的購買而與廠商合作的結果。（Bio-man，2009）

三、商業電影的實例

美國掌握了全世界的大部分電影市場的觀眾焦點，因為美國的電影真的是可以將一個不存在的故事說的和真的一樣，好萊塢的數位特技是可以將人所能想像的世界呈現在創造者的眼前，或是觀眾的眼前，然後讓大家深信不已的震撼，這其中所依靠的是創意及數位科技電腦設備；但一部沒用科技製造出來的電影，也可以讓觀眾津津有味，回味不已，因為演員的演技及場面調度非常純熟。（程予誠，2006：64）打從 1920 年代末期開始，世上就只有兩種電影：（一）好萊塢電影；（二）非好萊塢的電影。從這角度來看，義大利的新現實主義與法國的新浪潮等運動，都旗幟鮮明地反對「好萊塢模式」，也就不令人意外了。（游宜樺譯，2009：237）

以好萊塢的大型影片的製片家為例，傑瑞·布洛克海默（Jerry Bruckheimer）是一位完全從商業出發的製片人，廣告總監出身的他所製作的影片通常都包含了商業賣座強片所具備的元素，也就是所謂的當代好萊塢主流生產、具有高票房潛力的高概念影片：簡單但引人注目的類型電影劇情、由受歡迎的流行演員主演、具高宣傳價值的附加商品（如主題曲、原聲帶等）。以他製作的商業影片為例，多屬於重視感官與具

有高度市場利基的「高概念影片」。從 1983 年的《閃舞》（Flashdance）起，布洛克海默的影片都帶有十分商業性的製作風格。（Wyatt，1994：1~20）《閃舞》的歌舞片類型與當時流行歌曲結合；《捍衛戰士》（Top Gun，1986）以帥氣的空軍為主題、搭配 MTV 式的音樂搭配，創造了一時流行；《比佛利山超級警探》（Beverly Hills Cop，1984）系列將主角艾迪‧墨菲（Eddie Murphy）的戲謔風格與動作片型相互結合，這些電影在當時都以新鮮的劇情類型、商業風格化的敘事與類型元素的搭配，使這些原本就針對商業市場所規畫的影片，在票房銷售上都十分成功，而相關的文化產品（如流行歌曲、影片所塑造出的票房明星）也成為流行文化市場的常勝軍。（郭東益，2004）

第四章　電影的教化功能

第一節　從電影的娛樂功能到教化功能

　　在談電影的教化功能前，要先給「教化」二字下個定義。在《說文解字》中，「教」指「上所施，下所效。」意思指上位者所給予的知識、道德、政令或制度等方面的人文教化，而下位者要學習效法的內容就稱為「教」。在辭典中所定義的「教」也有類似的含意，如《中文百科大辭典》所收錄《呂氏春秋・貴公》：「願仲父之教寡人也。」（百科文化事業，2002）；《大林國語辭典》所記《管子・弟子》職：「先生施教，弟子是則。」（周宗盛主編，1989）大致上「教」字的解釋不出「規矩、傳授、訓誨」等範圍；而「教化」是指教導感化，如《淮南子・泰族》：「德足以教化，行足以隱義。」《西遊記・第二十六回》：「教化眾僧脫俗緣，指開大道明如電。」（教育部，1997）從上述看來，只要是為了傳授知識，提倡道德感化，宣導政令制度和規章的過程，都可以稱為「教化」。

　　教化可以由政府官方的單位執行，也可以由民間的單位辦理。在原始的社會裡，為了集體生產和集體生活的需要，團體的成員必須具備應有的品質和習慣才能維持團體的生存，同時也需要將生產的經驗和能力傳承給後代，於是開始了教化的工作。當社會發展到一定的程度，貧富

開始分化，階級的產生也讓腦力勞動和體力勞動的工作逐漸分離，於是人力不再集中在生產工作；但是專業能力的培訓仍需進行，譬如社會上需要有巫、史、卜、貞等文化官吏，國家需要有專門的單位培訓這一類的人才，於是官方的「學校」就產生了。學校成立之初，教學的內容為配合政教合一的國情，課程包含了音樂、射箭、道德、禮儀等。（毛禮銳、邵鶴亭、瞿菊農，2004：10～20）在《禮記・周禮・地官》記載以三德教國子：「至德以為道本；敏德以為行本；孝德以知逆惡。」以六藝養國子：「一曰五禮；二曰六樂；三曰五射；四曰五馭；五曰六書；六曰九數。」還有六儀：「一曰祭祀之容；二曰賓客之容；三曰朝廷之容；四曰喪紀之容；五曰軍旅之容；六曰車馬之容。」這些都是西周時期貴族的受教內容，也是國學課程的範圍。到了東周，隨著社會的變遷，人口增加，戰事不斷，民族同化等，使得西周時代的封建制度崩解，貴族降為平民，平民有機會上升為士，官學末落而私學興起，教化工作由民間來辦理，其中最著名的就是至聖先師——孔子。他所教的內容以六經為主，也就是《詩》、《書》、《禮》、《樂》、《易》、《春秋》，同時也注重敦品勵行，包含孝、悌、忠、信等，施教過程重視人格感化、樂觀修養和因材施教，啟發式教學，誨人不倦，擴大施教對象，而促進文化的發展。（王鳳喈編，1990：54～58）

　　不論是政府興學，或是民間辦學，這些都算是有系統、有規畫、經常性且長期的教化工作；然而有時為了因應一時社會需求，解決當前的問題或現象，而有不定期的、非系統性教化推廣，這一類的教化在民間最為常見，大多收錄在民間文學中。有人把民間文學稱為俗文學、通俗文學、講唱文學、口耳文學……雖然名稱不同，但是所指的都是民間的口頭產物。既然是「民間的口頭產物」，就應包含一些特點：自發性、集體性、口頭性、傳承性、變異性。其中「自發性、集體性、口頭性」

是指民間文學來自民間自發性的集體口頭創作；口頭創作是一種口傳文學，具有口耳相傳的特質，所以有「傳承性」；在傳承的過程中具有變異的可能，於是兼具有「變異性」。由於民間文學是在開放的環境下，由不特定人群的集體創作、修改、增補，更能增添其中內容的豐富性。（鍾宗憲，2006：14～15）而民間文學涵蓋的範圍包括講說的（指神話、傳說、故事、笑話）、介於講唱之間（歌謠、諺語、謎語）、歌唱的（指俗曲、說書、鼓詞、彈詞、寶卷）、閱讀的（通俗小說）、演唱的（地方戲曲）等。（婁子匡、朱介凡編，1963：17～18）

　　在民間文學中有一種宗教和民間信仰活動相結合的說唱形式叫做寶卷。演唱寶卷時會結合民間的信仰活動，稱為「做會」。做會的過程中，有宣卷人（同時也是宣卷的執事）主持各種敬神、祈福、了願的儀式，同時演唱寶卷。寶卷離不開民間信仰文化，而其中的核心是「善有善報」的因果報應觀念。寶卷所闡述的善行有：敬天地、尊神佛、尚禮儀、守國法、孝敬父母、家庭和睦、敬重鄰里、救濟貧困、廣行善事，把教化的內容透過善惡果報和宿命論的故事來體現。通常在宣講寶卷之初，會交代寶卷名稱，給予聽卷人祝福，結合該卷故事宣講勸化，接著交代故事發生的朝代、地點、人物、某縣、某村，儘量鉅細靡遺，營造真實感，讓人信以為真；然後再說故事中的主角因為過去造下某些冤孽要重來人間，或是曾經是天上的仙人因為違背了天條或特殊因緣，謫貶人間。他們在人間嘗盡各種不如意的事，受到很大的磨難，但是他們發心向善，廣行善事，或是立志修道拜佛，逆來順受，在危難的時候總有神明來搭救指點，或是暗中加以保護，於是故事出現轉機，最後賢人苦盡甘來，得到善果，享受榮華富貴；或是修行成仙，進入天界，得到上天封賞。而行惡之人可能受到善人的感召改惡向善，終能得到善終；犯大惡又不知悔改者受到嚴厲處罰。（車錫倫，2003：31～37）民間的寶

卷透過宣卷的模式教育聽眾去惡從善，給予人生命運順逆一個合理解釋，並鼓勵聽眾要積極進取。如果這輩子的人生是充滿磨難的，那是因為過去種下惡因才有這輩子的果報，但是透過這輩子另作新民可以讓未來更加順遂，於是寶卷不只是教化，也娛樂人心、撫慰了人心。

　　一直以來，教化主要以「口傳」和「書面」的方式呈現在生活中，讓人們在增添生活趣味的同時，也能從中有所啟發和成長。不過自從科技進步，傳播媒體發達，教化的方式從最早的口耳相傳、書面形式和表演藝術（戲劇）進步到聲音的傳播（廣播），甚至到結合聲音和影像的電影，讓傳統的民間文學得以用更多元的方式普及生活，滿足大眾的需求。1956 年朱鋒蒐錄的流傳在臺南的「林投姐的故事」，首先由慕容鐘編成影劇，由唐紹華導演，朱玉郎擔任主角，由凌波影業社監製發行。朱鋒蒐錄的「林投姐」本來記成文藝作品的體裁，經過一番潤飾後成為電影腳本。電影裡的時代背景是在滿清時代，當時閩臺來往交通十分不便，故事的內容主要描寫一個可憐又不能自立的女人，當她被負心的丈夫所遺棄後，丈夫又偷偷把她心愛的兒子帶走奔向大陸，於是這個孤單的棄婦因為悲傷過度而選擇自殺，而死後的魂魄跨過茫茫的海峽去到福建追尋他的兒子和丈夫。在旁人的協助下，她得到了援助而渡海並且追到了負心漢和愛子，最後三人同歸於盡，使悲劇畫下句點。（婁子匡、朱介凡編，1963：93～95）片中的女主角受到丈夫的無情對待才會遭受坎坷的命運，她內心強烈的怨氣驅使她跨海找到丈夫，並且與他同歸於盡，讓我們在悲劇中看到「善惡到頭終有報」的警示意涵。以電影《痴鳳尋夫記》（1957）來說，描寫一個小偷出身的青年一夜痴情愛上一位名妓，用盡私蓄為她贖身，名妓嫁給青年後產下一子，並且資助青年回鄉購置田產。不料青年卻因為利慾薰心，和富家女重婚，棄妻小不顧，名妓攜子尋夫反被毒死；而良心不安的負心漢在瘋狂殺妻後，也選擇自

殺身亡。電影警示世人「婚姻不忠，終究沒有好下場」。對觀眾而言，看電影不僅是偷得浮生半日閒的娛樂享受，在視覺和聽覺的感官滿足之餘，無形中也從中得到適當的處世教訓。像《林投姐》、《痴鳳尋夫記》這種膾炙人口的電影，還有《水蛙記》（1957）、《廖添丁》（1956）、《望春風》（1977）等等，這些來自民間的故事經過代代傳誦，留在每個人的記憶中，是每個市井小民、鄉間的村夫農婦們共同喜歡的故事，其中也都蘊含深入淺出的人生哲理足以立言立德，教化群眾。（黃仁，1994：265～292）這一類蘊涵道德教化意義的電影不只存在於國語片裡，在臺語片中也有不少的產量。從 1955 年邵羅輝執導的《六才子西廂記》問世以來到 1980 年間，臺語片的產量有一千九百餘部，其中像《薛平貴與王寶釧》（1956）、《薛仁貴征東》（1957）、《白蛇傳》（1957）、《呂洞賓》（1957）、《嘉慶君遊臺灣》（1957）、《目蓮救母》（1962）等特別有名。當臺語電影盛行在臺灣城鎮鄉村時，在臺灣流傳的民間故事也被採作電影的素材。（李泳泉，1994）雖然銀幕上放映出來的內容曾經過劇作者的手予以自由的增刪，但是吸引著觀眾去欣賞的力量，還是來自於他們對電影內容熟知的故事。民間故事的傳播本來就無地域限制，搬上銀幕後，不僅使故事的傳播更加廣闊，演員的精采演出也讓故事角色的形象更深刻。

　　電影從民間故事中汲取資源，觀眾從看電影中獲得精神力量。電影被發明的的初期是為了娛樂社會大眾，利用影像記錄生活瑣事來滿足人們洞悉世界的慾望，達到娛樂的功能；當人們逐漸熟悉這種傳播媒體後，對電影內容的要求提高了，觀眾不喜歡只看平凡的生活剪影，而是要看好的影片，聽有吸引力的故事題材，因此過去在民間熟知的故事、軼聞趣事有機會被搬上大銀幕。當原始的故事透過劇作家編寫成電影腳本，把文字（電影字幕）、影像（場景、演員表情和動作）聲音（演員

臺詞、音效）同時呈現在觀眾眼前時，讓故事更加撼動人心，觀眾深深被電影情節所感動，接著容易認同演員所代言的劇中角色性格，進一步欣賞或仿效角色行為。因此，電影除了本身具備娛樂功能外，也具有影響和改變社會的教化功能，1963 年上映的《梁山伯與祝英台》就是很好的例子。在 1950、1960 年間，一部電影的票房收入達到百萬就算是一部成功的電影，而《梁山伯與祝英台》的票房高達八百萬四十餘萬，放映的時間也應觀眾需求有 186 天，可以說創下空前的紀錄。漆敬堯認為，梁片能賣座的原因是因為電影主角的形象滿足了各階層人士的心理需求。有人可能喜歡漂亮的女人，但現實生活中無法如願娶得美嬌娘，在梁片的裡扮演「梁兄」的女人正好填補內心的空隙；有人看梁片回憶起中國古代青年「含情緩愛」的往事，正好與個人的經驗相契合而得到呼應。此外，有的女人在現實生活裡的丈夫可能缺少像梁兄哥的的溫情風韻，看到梁片正可以補足心靈上的遺憾；有的女人也許家庭圓滿，可是內心還是藏有對風度翩翩小生的喜好，而片中的梁兄又是由女裝扮成，她們更可以大肆欣賞梁兄的風采。（朱介凡，1984：156～206）不論喜歡該片的原因如何，由放映後廣大的迴響可知，成功的影片能讓主角的形象活在觀眾心裡，補足現實社會的不足，也可能營造一個理想境界，讓人們對未來充滿期待並嘗試去追尋；而影片中的主角就是人們追求的精神象徵，給予觀眾前進、面對人生的力量，不止是對個人或對社會都具有相當的影響，電影的力量實在不容小覷。

政府單位明白多元媒體能發揮極大的社會教化力量，特別是電影這種綜合藝術，只要觀賞的人愈多，造成的社會風潮愈加顯著，於是便將電影列為推動教化的重要管道之一。1949 年，隨著國民政府遷臺，也將大陸的三大國營電影機構移到臺灣。這三大電影機構分別是農業教育電影公司（1954 年改為「中央電影事業股份有限公司」，簡稱「中影」，

隸屬國民黨）、國防部總政治部的中國製片廠（1996年改制為國防部藝術工作總隊影視中心，簡稱「中製」，隸屬國防部）、教育部社會教育推行委員會電化教育組的中國教育製片廠（後已併入目前的國立臺灣藝術大學）。還有日據時代和日本官方有關的「臺灣映畫協會」及「臺灣報導寫真會」（1949年建造攝影棚成為「臺灣製片廠」，簡稱「臺製」，後又改稱臺灣電影文化事業有限公司）。當國民政府掌握了「中影」、「中製」和「臺製」後，就以電影作為宣傳政策的方式，從1949年底開始拍片工作。（張昌彥，2007）其中臺製的工作目的是以省政宣揚為主，配合新聞政策拍攝政令宣導及培養意識形態的影片。在1974年的實施計畫中，有四項工作目標：（一）厚植文化潛力。（二）增強總體熱力。（三）提振創業民力。（四）結合輿情智力。從淨化新聞報導，樹立正確輿論，透過影像傳遞反共復國的意識形態。電影作為文化和意識形態的一種表徵，認同電影也能認同隱含的意識形態，同時認同國家的政策命令，進而減少國家管理統治社會的成本，所以戰後的臺灣政府每年編列相當的預算進行電影推廣和製作。雖然營利不是這三大製片單位的目的，但是為了達成政令宣導，往往也是不惜成本，但是這也讓「臺製」長期處在虧損狀態，尤其以1965年的《西施》虧損新臺幣一千四百多萬最高。（周韻采，1996）《西施》描寫春秋末年諸侯爭霸時，越王勾踐復國的故事，越王深知吳王夫差喜好女色，於是獻上浣紗女——西施，而西施有感勾踐復國的決心，自願前往吳國進行色誘吳王的工作。當吳王終日成迷於女色中，而另一邊越王勾踐臥薪嘗膽，忍受吳王侮辱，暗中強化兵力，終於以寡擊眾，成功復國。這部影壇史上的鉅片，強調憑堅定的復國意識和長久的努力就能達到以寡擊眾的成功經驗，這部算是國家在宣導「反共復國」的標準影片。推崇反共精神的還有改編自鐵吾的小說《女匪幹》的電影《惡夢初醒》（1950年由農教和中製合作，宗

由導演），寫女主角思想前衛，加入共產黨，後來發現共產黨的血腥暴行才悔悟過來，但悔悟時已是身染重病被人棄置路邊，最後悲憤絕望死去。《吳鳳》（1962 年，卜萬倉導演）強調犧牲的精神對反共大業和當前的社會很重要。《歌聲魅影》（1970 年，吳桓導演）寫共匪的情報員最終還是會臣服於臺灣的開放社會。這些與政治有關的電影，大都是為宣揚民主，反對共產政治服務，在當時的政治環境下十分需要這類電影來進行宣導工作。

另外，當臺灣正全力推動經濟發展、農村建設和地方自治的 1960 年代，電影作品的方向也呼應時代潮流，創作意識也以鼓舞民心士氣為主，像《蚵女》和《養鴨人家》就是屬於這一類的電影。《蚵女》寫在地方自治後的鄉長選舉，農會職員改良蚵種，在政經雙管齊下改善人民地方生活的時代背景中，以養蚵為主的水寮鄉，有個名叫阿蘭的女孩，與同鄉討海人金水情投意合，且懷有身孕。蘭父要求以高額聘金才能娶阿蘭過門，於是金水出海賺錢，承諾會回來娶她入門。而鄉裡的不良青年阿火，不顧女友阿珠的妒意，一直伺機想染指阿蘭，怒火中燒的阿珠四處渲染阿蘭未婚懷孕一事，使阿蘭不得不避走他鄉。後來農會改良蚵種成功，水寮鄉欣欣向榮，當金水成功返鄉時，剛好遇到難產的阿蘭，他及時輸血給阿蘭，讓母子均安，有情人得以終成眷屬。《養鴨人家》寫農村生活的故事。少女小月和父親老林在農村養鴨維生，一個叫朝富的賣藝青年經常找老林索錢，朝富妻認為小月年輕貌美，可培養小月當臺柱賺錢，所以慫恿朝富帶走小月。老林因為擔心小月淪為不當賺錢工具，同意付朝富鉅款，留下小月，於是變賣所有鴨子。在一次鎮上的廟會，小月正巧去看戲，朝富就將小月是他的親妹妹一事告訴她，小月知道身世後更決定要留下來陪伴照顧養父。後來朝富被老林的親情感動，想退還所有的錢時，老林和小月已經遠走他鄉了。在這兩部片中都可以

看到對政府施政的肯定,《蚵女》中好人當選鄉長造福鄉梓,政府推行地方自治,民主政治成功,使地方生活穩定;農會成功改良蚵種、鴨種,使蚵美鴨肥,產量大增,農漁民的生活都獲得改善,人人安居樂業。片中的角色個個面色紅潤,身體健康,營造良好的形象,同時表達出積極進取、務實的人生觀;還有「善有善報,惡有惡報」的道德觀,一邊宣揚政府的德政,同時也灌輸善惡和因果輪迴的觀念。(王志成,1993)在臺灣經濟正在起飛的年代,健康寫實的電影反映時代的現況,又能給予觀眾精神鼓勵,對時代有正面的教化意義。

電影從本自俱足的娛樂功能推進到教化功能時,一部分承襲歷史文化產物的原有娛樂和教化意義;一部分被政府利用,成為闡道宣教的利器;一部分提供社會現實的反思,如《兒子的大玩偶》中《蘋果的滋味》一段,讓我們自省:臺灣的社會已經不知不覺內化了美國文化(梁新華編,1991:190～207);一部分滿足人們探知世界和自我探索的慾望,尤其是對未知的現象、朦朧的過去、古老的傳說、死亡的畏懼,一切用科學難以解答、回溯的歷史的給予可能的解釋(廖金鳳編,2001:97～256);有時我們也從電影中學會「帶著希望去接受人間的絕望」,從歡笑中體驗悲情而更貼近人性。(鄭樹森編,1995:175～183)隨著時代的變遷,電影素材的多元化,影片處理的科技化,還有電影語言的活化應用,使得電影不斷以不同的身分、姿態提供多層次的教化參考價值。

第二節　電影教化功能中的語文教化取向

前面提到,電影本身具備多元的刺激,包含圖、聲、光等視覺和聽覺的綜合作用,再加上精采題材鋪陳敘述,使得電影成為吸引眾多觀眾

目光的利器，滿足人們在閒暇之餘的娛樂需求。隨著觀眾對電影的需求提高，電影在內容上不斷推陳出新；在視覺和聽覺效果方面也應觀眾需求持續改良精進，這些都有助於提升觀眾對電影的理解和維持對電影的喜好。對人們而言，電影不僅只有單純的娛樂作用，還具備了教化意義。電影內容重現歷史典籍中的史料軼事，供人鑑古推今，或是重現當代社會發展的景象，增加觀眾對民族自信心和對國家政策的肯定，這些對於安定社會具有正向的作用。於是正當在國家發展、建設的階段中，相關的電影恰好為政府服務，透過大銀幕放映出政府的期待，達成教育化民的功效。而對於關心自己家鄉社會的仁人志士來說，他們認為多數人是茫然地習慣於生活中的一切，默默地接受了文化的改造而全然無所覺，而電影是先覺覺後覺，先知覺後知的最佳管道。因此，電影可以教育民眾，喚醒觀眾內在的知覺，提供人們省思的機會。然而對廣大的群眾而言，可能最在意的還是「我」的存在意義和價值，「我」的內在情緒感受，我和人和這個世界的關係、發展，我們需要從電影中得到解答。如同林淑玲（2006）所述，「電影是『別人世界』中精采的抽取，當我們花點時間和心思（譬如排隊買票、坐在黑暗的戲院裡），換取影像與聲音組合成別人的故事，在精采處打動著自己心靈深處那模糊的悸動，這時電影已經變成『媒介』，藉此觸動你我生命中未能解的答案。」我們可以肯定的是，電影具備教化功能。也因為具備多樣的教化功能，所以它就具有結合學校教育的可能性。然而，如何從電影的教化功能中擬定應用在語文教化的向度？這就得先對語文、語文教育有所了解，才能研擬電影導入語文教育的方向。

先從語文來看，中西方學者對語言的定義有以下幾點：

Chomsky（1957）說："From now on I will consider a language to be a set (finite or infinitive) of sentence, each finite in length and structed out of a

finite set of elements. ”（我認為語言是一組有限或無限的句子，每一個有限長度的句子是由一個有限集合的元素組成）

Alber CookIII（1969）說：“A Language is a system of arbitrary vocal symbols and grammatical signals by means of which the members of a speech community communicate, interact, and transmit their culture. ”（語言是一個任意的語音符號和語法信號的系統，是一個語言社會成員溝通，互動和傳播他們文化的手段）

趙元任（1968）說：「語言是人與人互通訊息，用發音器官發出來的，成系統的行為方式。」

Pearson（1977）說：“Language is a system of human communication based on speech sound as arbitrary symbols.”（語言是人類溝通訊息的系統，這系統是以任意的語音符號為基礎）

謝國平（1986：8～9）說：「語言是人類表達及溝通其意念、感情及慾望的一種方法，這種方法本身的形式是一個符號系統，而這些符號則是人在自主而有意識的情形下由『發音器官』所發出的聽覺上的訊號。」

何三本（1993：13～14）認為，西方的語言學家們大多數將語言視為「聲音的符號」，而中西方都認為語言就是聲音，很少人將文字視為語言。聲音口語和文字書寫都是表達思想情感的方式，不過聲音口語是直接、基本的主要表達，對方可以立即收到陳述者的意念；而文字書寫較緩慢，必須懂得書寫文字符號所象徵的意義才能達到效果。從生理發育過程上看，嬰兒出生後就會用哭啼的方式表達情感，而文字辨認是透過口語來解釋文字，進一步學會文字書寫，才能達到和口語共同的效果，所以近代語言學家才把對語言的定義著重在聲音語言上。

　　上述大多是偏重在語言上，因為「語」是「文」的基礎。然而，「語文」中的「語言」和「文章」的輕重高低卻可能難分高下，不過至少可以用簡圖看出彼此的關係：

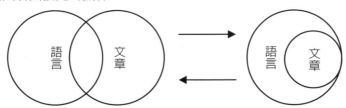

圖 4-2-1　語言與文章關係圖（資料來源：周慶華，2004：2）

　　「左圖中重疊的部分，就是書面語（也就是語言涵蓋書面語，而文章本身就是書面語）；但文章所以不為語言所全部涵蓋，是因為結構文章的書面語是一完整的作品（有特定的思想觀念和表達技巧在裡頭運作），而一般所說的書面語僅是一可供分析的字詞或語句單位。如果不這樣區分，那麼文章就當為語言所涵蓋，彼此轉為相包蘊或相隸屬的關係，圖示就變成右邊的形態。」（周慶華，2004：2）如果語言和文章的關係如右圖所示，則語文教學是以語言為基礎，文章是語言的深度學習；如果關係如左圖所示，那麼語言和文章同等重要，而語言是幫助口說語到書面語的工具。不論二者的關係為何，在語文教學中，由於學生的年齡、學習背景和程度有異，教師勢必得根據現況調整教學內容和方式，兩種想法同樣具有參考價值。

　　至於說到語文教育，所觸及的層面就不只是單純的「語文」和「教育」而已。目前語文教育存在著很多等待解決的問題，在政策制度上有教學時數問題、文化刺激不足問題、課程多元導致學習的時間缺乏問題與應用層面無法發揮學習效果問題；在教材的編審上，可能選編的自由度不夠，另類教材沒有入選機會，一綱多本問題嚴重；在課程設計與統

整部分，也有理念難實踐、內容缺乏彈性等問題（石國鈺，2009）；或者說，九年一貫課程綱要本身就存在很多待處理的問題。（黃嘉雄，2002；蘇永明，2000；鄭新輝，2000）在九年一貫本國領域的課程綱要中明定，配合基本能力要達成的課程目標有十點，如下表所示：

表 4-2-1　國語文領域課程目標（資料來源：教育部國教司，2010）

課程目標　基本能力	國語文
1.了解自我與發展潛能	應用語言文字，激發個人潛能，拓展學習空間。
2.欣賞、表現與創新	培養語文創作之興趣，並提升欣賞評析文學作品之能力。
3.生涯規畫與終身學習	具備語文學習的自學能力，奠定生涯規畫與終身學習之基礎。
4.表達、溝通與分享	運用語言文字表情達意，分享經驗，溝通見解。
5.尊重、關懷與團隊合作	透過語文互動，因應環境，適當應對進退。
6.文化學習與國際了解	透過語文學習體認本國及外國之文化習俗。
7.規畫、組織與實踐	運用語言文字研擬計畫，並有效執行。
8.運用科技與資訊	結合語文、科技與資訊，提升學習效果，擴充學習領域。
9.主動探索與研究	培養探索語文的興趣，並養成主動學習語文的態度。
10.獨立思考與解決問題	運用語文獨立思考，解決問題。

　　在科技快速進步、成長的今天，搭配科技設備進行教學已經是一種趨勢，在課程綱要中也明定要將資訊融入教學，如上表中的第八項所述，在語文課程中要運用科技和資訊來提升學習成效，擴充學習領域。如果我們進一步再了解基本能力指標下的「分段能力指標」，可以更加清楚了解學生在科技與資訊運用應達到的能力細目，如下表：

表 4-2-2　**資訊融入語文領域分段能力表**（整理自：教育部國教司：2010）

能力	分段能力指標	
1. 注音符號應用能力	1-3-3-1	能運用注音符號使用電子媒體（如：數位化字辭典等），提升自我學習效能。
	2-1-2-5	能結合科技與資訊，提升聆聽的能力，以提高學習興趣。
2. 聆聽能力	2-2-1-2	能養成喜歡聆聽不同媒材的習慣。
	2-2-2-5	能結合科技與資訊，提升聆聽學習的效果。
	2-3-2-5	能結合科技與資訊，提升聆聽學習的效果。
	2-3-2-6	能具備聆聽不同媒材的能力。
	2-4-2-7	能透過各種媒體，認識本國及外國文化，擴展文化視野。
	2-4-2-9	能靈活應用科技與資訊，增進聆聽能力，加速互動學習效果。
3. 說話能力	3-3-3-4	能利用電子科技，統整訊息的內容，作詳細報告。
	3-4-3-5	能靈活利用電子及網路科技，統整言語訊息的內容，作詳細報告。
4. 識字與寫字能力	4-3-2-2	會使用數位化字辭典。
5. 閱讀能力	5-2-9	能結合電腦科技，提高語文與資訊互動學習和應用能力。
	5-2-9-1	能利用電腦和其他科技產品，提升語文認知和應用能力。
	5-3-9	能結合電腦科技，提高語文與資訊互動學習和應用能力。
	5-3-9-1	能利用電腦和其他科技產品，提升語文認知和應用能力。
	5-4-6-2	能靈活應用各類工具書及電腦網路，蒐集資訊、組織材料，廣泛閱讀。
6. 寫作能力	6-3-7-1	能利用電腦編輯班刊或自己的作品集。
	6-3-7-2	能透過網路，與他人分享寫作經驗和樂趣。
	6-4-7-1	能透過電子網路，與他人分享寫作的樂趣。
	6-4-7-2	能透過電子網路，與他人分享作品，並討論寫作的經驗。
	6-4-7-3	能練習利用電腦，編印班刊、校刊或自己的作品集。

　　表中提到的工具與媒材有「數位化辭典」、「電腦」和「電子網路」，明確說明電腦能力的重要；然而美中不足的是，像電影這種綜合藝術的媒材是現代人生活中不可或缺的一部分，影片取得管道也很多元，卻未能有幸列入指標中，致使教學者也難以發現電影融入教學的需要。也許以「科技產品」就能蓋括包含所有科技產物，但是否也因此讓人更加難以掌握其精神與要領？回到九年一貫課程綱要的理念，在於「培養具有新世紀能力與素養的健全國民；以學生的學習及其生活經驗，作為課程設計的起點」。（教育部，2003）在這個理念基礎下語文教學可藉著觀察實物、圖片、模型、影片及聽故事、閱讀等活動來「啟發兒童思考」，使其思想更靈敏、更深刻、更圓融、更有創造力；利用良好的語文能力來「薰陶兒童德性」能自在的閱讀，在人我交往中養成誠實、樸直、自信、樂觀、明是非、別善惡的優良品格；從欣賞文學的能力中，對生活有高尚的品味，藉以調劑身心的疲勞，達到「充實學生生活」；甚至可以促進社會發展，鞏固國家團結。（陳弘昌　2005：248）電影在語文教育中有很多可以討論和仿效的題材，就像王文華（1995）所說的：「電影是生活中的一個朋友，也是一面實話的鏡子。鏡中所見，異質雜陳。面對和你同樣處境時，電影中的角色使用的技巧或臺詞，我們可以詮釋並將它們運用在日常生活當中。想要搭訕，如果你一表人才，可以用《你是我今生的新娘》（Four Weddings and a Funeral，1994）中休葛蘭（Hugh John Mungo Grant）『兩個杯子』的戰術；如果你含蓄保守，則可用《男大當婚》（Only the Lonely，1991）中約翰・甘迺迪（John Fitzgerald Kennedy）『你只要說不』的方法以退為進；如果你害羞得連話都說不出來，就學《捍衛戰士》中凱莉・麥吉莉（Kelly McGillis）的紙筆傳情。」

　　電影的確可以充實語文教學，但是目前的語文教學有的沒有和電影作連結，有的談教化的取向過於狹窄。而大部分談語文教化的書都是泛

談，致使電影在語文教育也承載了負面評價，認為包含電影在內的教學視聽手段，如穿插幻燈片、投影、影視、電腦、音樂，交流方式的改變沒有立足在學生的學習心理、心理基礎，只是注重手法的創新，不是價值取向的嬗遞超越，致使教學傳遞的訊息仍是平面的、單向的、缺少想像力的內涵。（馮永敏，2003）教化取向可以很多，但卻不能漫無方向的談，我們需要一個框架使教與學之間有所依循。美國實用主義哲學家兼教育家杜威（John Dewey）認為，創造充分的條件讓學習者去「經驗」是教育的關鍵，「所謂經驗，本來是一件『主動而又被動的』事情，本來不是『認識的』事情」，他把經驗當作主體和對象、有機體和環境之間的相互作用。教學的歷程就是使學習者從活動中學習，經驗本身就是指學習主體與被認識的客體間互動的過程，培養出學習者自習能力是教育的功用，他認為教育功用的經驗的另一方面，即是能增加指揮後來經驗的能力，於是把這種能力的培養稱為『改造』，所以他說：『教育即改造。』」（維基百科，2011）在教學中就是讓孩子經歷各種可能的經驗，讓孩子從中建立自己的經驗和找到價值。「真正的語文課在當我們被吸引、感動的同時，也在發展自己的語言和思維。」（商友敬，2009：239）電影具備足夠的吸引力，是能把歌聲、笑聲和讀書聲同時縈繞在教室的媒材，更可以轉化成為人生的真實經驗，觸碰人生未能解決的問題。當電影應用在語文課中，取材的原因，主要是由於語文經驗能透過電影的「聲、光、影、音」綜合表現在觀眾眼前，而具備了學習的價值。如果把語文經驗加以分類，大體上不出人所能具備的「知識」性經驗、「規範」性經驗和「審美」性經驗三大範疇。（姚一葦，1985：353）電影的教化功能帶入語文教化中，也可以取而分成知識取向、規範取向和審美取向三類。

　　知識取向是從理性為出發點，以「求真」為目的。當人的意識開始作用，就形成了客觀知識的世界，就是意識經驗的世界，也就是物質和能量的世界。（周慶華，2000：147）教學者的工作在於從語文成品中找到依據，還有從事物的邏輯架構中找到其中的意義。當中又可再區分出「抒情／敘事／說理等文體類型」、「高度抽象／中度抽象／低度抽象等抽象類型」、「人文學科／社會學科／自然學科等學科類型」、「前現代／現代／後現代等學派類型」和「創造觀型文化／氣化觀型文化／緣起觀型文化等文化類型」等認知次類型。（周慶華，2007：108）而語文成品是透過描述、詮釋和評價以及其衍生或分化的再現、重組、添補和創新手段，以隱藏或顯露的方式和接受者對話，進而直接或間接參與「推移變遷」和「改造修飾」世界的行列。（周慶華，2001：29～33）

　　規範取向所對應的語文經驗是從倫理、道德和宗教的立場出發，找出語文成品有助於教化的成分或質素，進一步印證語文的社會學觀念，能夠約束社會成員的思想並能維繫社會存在的形式。（周慶華，2007：201）因為「人類係營社會的動物；在構成一個社會的組織和維繫一個社會的存在，必須建立起許許多多的共同約束。這些約束有有形的、有無形的；例如典章、制度、法律、政治為有形的約束，而倫理、道德、甚至是宗教為無形的約束。前者所約束的主要對象為一個社會的成員的行為、或者說具體的活動，係形而下的形式；後者所約束的主要對象為一個社會的成員的思想、或者說心靈的活動，係形而上的形式。」（姚一葦，1985：376）只要是屬於規範，就是人自身所創造、制定的，會隨著社會的改變而改變，但是基本的形式架構卻不變（姚一葦，1985：377），於是可以從中發掘語文成品的教化成分，並可區分成「倫理式」、「道德式」和「宗教式」等三種規範模式。（周慶華，2007：202）

　　審美取向的語文經驗是從特定的形式結構的角度出發，找出語文成品所具有的可以感發美的形式。「當語文成品藝術化後，都具備一定的形式；這一定的形式的構成，一般稱它美的形式。由於不是一切的形式都是美的形式，而是符合某種的條件的形式才是美的形式，所以對這一美的條件的探討就屬於美學的範圍。」（姚一葦，1985：380）美的類型也可區為出「優美／崇高／悲壯等模象觀式」、「滑稽／怪誕等造象觀式」、「諧擬／拼貼等語言遊戲觀式」、「多向／互動等超鏈結觀式」等四種審美模式。（周慶華，2007：253）審美是人人永遠不斷的需求，滿足人的情緒的安撫、紓解、甚至有激勵作用，一個作家是把美感隱寓在喜怒哀樂的意象中，用語言或其他記號來表達；而欣賞者是從諸多的記號中用心還原喜怒哀樂的意象，在此同時也享受、品味著還原意象的美感。（王夢鷗，1976：249～251）

　　知識取向、規範取向和審美取向這三大語文經驗的範疇，看似三者分立，其實彼此卻也互有連繫：

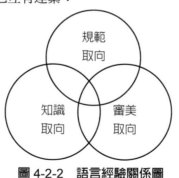

圖 4-2-2　語言經驗關係圖

　　知識取向和規範取向、審美取向有重疊之處；規範取向和審美取向也有難分難捨的部分，三者是有共同的交集的。知識取向的語文經驗的敘事會夾帶相關的情感以及蘊涵必要的思想；規範取向的語文經驗在說

理的背後也有相關的事件和情感共同呼應。這也就是說，敘述和說理除了單純組織事件，也會透過比喻或象徵等藝術手法來呈現。而審美取向的語文經驗在抒情時也會有事件在背後對應著以及難免要藉機表達相關的思想而達到情理交融，如此語文的作品才不致於流於「濫情」而能「脫俗」。雖然彼此之間有難分之處，但在教學上來說，還是可以就作品的主要特性給予分類成任一屬性的語文取向，以供進一步的教學探討與研究。

第三節　相關電影的語文教化功能的展布

　　電影可以輔助語文教化的進行，只要能有明確語文教化取向，那麼在語文教化的過程談電影，就不會有空泛或是涉及的層面太過狹窄的問題。由於知識是從經驗而來，電影從真實生活中汲取創作的泉源，人再從虛擬的「真實」習得別人的經驗，真實和虛擬彼此供應養分，促使經由電影活化後的語文教化活動更加精采。一般的語文經驗包含了知識經驗、規範經驗和審美經驗，所以把電影的教化功能帶入語文教化中就分成「知識取向、規範取向和審美取向」三類。一部電影通常同時包含了知識經驗、審美經驗和規範經驗，那麼語文教化也可依需要分別就「知識取向、審美取向和規範取向」加以探索。

　　知識取向的目的在於「求真」，從事物的邏輯架構中找到其中的意義。以電影《藍蝶飛舞》（The Blue Butterfly，2005）為例，本片是由蕾雅普爾（Lea Pool）執導的作品，主角彼特（馬可多納托[Marc Donato]主演）是一名罹患了腦瘤而命在旦夕的十歲男孩，他喜歡蒐集昆蟲標本，唯一的願望是想在生命盡頭能捕捉到一隻世上最美麗的藍蝶，傳說

只要抓到藍蝶就能得知生命的真相。「藍蝶」是一種只存在神秘熱帶雨林中的珍貴蝴蝶，當牠飛舞時，就像蔚藍色的天使降臨人間。這個世上，只有昆蟲學家艾倫（威廉赫特[William Hurt]主演）曾經親眼見過藍蝶。母親泰瑞莎（帕絲卡巴絲瑞[Pascale Bussières]主演）為了完成彼特的心願，用所有的積蓄當旅費，希望「昆蟲先生」歐艾倫能帶彼特到南美洲捕蝶。原先艾倫以季節已過而婉拒，但他聽到彼特在答錄機中留言，彼特說將以假護照獨自出國一事讓他著急趕去彼特家中，正好看見彼特被警察帶回。艾倫受到感動而答應了這個懇求，決定親身帶領坐輪椅的彼特到神秘而遙遠的雨林中捉一隻藍默蝶。艾倫一行人來到一個部落，友人吉勒摩與女兒雅娜及族人都很歡迎他們，也願意協助捕蝶。初次的捕蝶行動動用了村內龐大的人力，驚動了蝴蝶而宣告失敗。第二次艾倫與泰瑞莎母子一起出發，但在發現藍蝶踪影時，將彼特扛在肩上的艾倫只顧往前跑，到要撲網時不僅慢了一步，還差點掉進懸崖下。而泰瑞莎因為在過河時受到水蛭攻擊而情緒大壞，最後還是無功而返。第三次艾倫決定與彼特單獨行動。彼特帶著雅娜親手所製作、贈送的勇士項鍊出發，果然在瀑布不遠處發現藍蝶踪影，於是他們展開追捕行動，但是不僅沒有抓到藍蝶，反而掉入地洞中。時間一分一秒過去，而艾倫和彼特都沒回來，著急的泰瑞莎央請部落的族人協助搜索，最後終於救回了彼特與斷腳的艾倫。（Amherst，2010）

　　這部電影是改編自真實故事所寫成的小說，真實故事中的主角戴維克服了病魔活到現在，目前已經是 20 多歲的健康青年。導演蕾雅普爾在看到本片的劇本時，受到故事中排除萬難追求夢想實現的真誠而感動，於是決定將這個充滿了愛、夢想、勇氣與奇蹟的故事拍成電影，希望能讓自己長期住院的的小女兒「看」到這個感人的故事。（「星光大道」網，2011）電影的劇情以「彼特尋找藍蝶」為主線。年幼的主角從身體

健康的正常人變成癌症病患，他的生命旅程好像才要開始，卻就要走向終點，他不禁在心裡產生對「生命」的疑問。傳說只要抓到藍默蝶就能得知生命的真相，由於對「生」的渴望，驅使他進行捕蝶行動；就算可能遭逢種種挫折考驗他也不怕，因為他必須找到心中的答案。所以整部電影可以說是以「求真」當作主要脈絡而開展情節內容的。

　　電影為了追求真實性，特地到哥斯大黎加的雨林區取景。主角的目標是藍蝶，然而藍默蝶出現在鏡頭前的機會並不多，取而代之的是雨林區的生物群特寫。片中出現的其他動物有蜘蛛猴、獨角仙、天牛、樹蛙、金剛鸚鵡、大嘴鳥、蛇、瓢蟲、蚱蜢、蝗蟲、變色龍、水蛭、鱷魚、大型兜蟲、鍬形蟲、切葉蟻、蜥蜴、食蟻獸、樹懶，紅蝶、黃蝶、紫蝶、灰蝶、棕蝶……等，拍攝時多以特寫鏡頭入鏡，讓觀眾能以近距離和雨林生態接觸，更能仔細觀察這些動物們的外觀及動態而有身歷其境的感受；另一方面，透過近距離的觀察也在針對「探索生命真相」的主線進行答案的鋪陳。部落的小女孩雅娜曾對彼特說：「我是藍蝶，你是藍蝶，一切萬物都是藍蝶……」起初彼特不懂話中的意義，直到捕蝶行動屢次失敗，決定起程返國時，雅娜將在屋外抓到的藍蝶送給彼特，他才明白生命的真相，說：「我終於理解一切都是藍蝶，我也成為所有生命的一部分。」每個生命都是獨特而真實的存在，包括手中的蝴蝶還有彼特自己本身，於是彼特選擇放走蝴蝶。當藍蝶自彼特手中翩翩起舞時，蝴蝶得到的自由，象徵彼特長期為病所苦的內心也得到了解放。一個人體悟到生命的道理，「了解自己有限的一生，實是與全宇宙相連為一體的時候，人也就可以死了，因為人在這裡已經取得了他整個生命的支持力量，鼓舞著他去奮鬥」。（曾昭旭，1982：22）重要的不是藍蝶而已，就像部落小女孩雅娜所說的：「神奇的不只藍蝶，而是這裡的一切生物。」（蔡小白，2008）在找藍蝶的過程中，彼特也成為這些生命的一部分，

懂得生命的意義，所以他說：「我終於知道我該怎麼做，就是讓牠飛走，等我有一天和牠重逢。」他讓藍蝶重回大自然的懷抱，看到藍蝶翩翩飛舞於叢林間，明白了生命的獨特性也找到自己存在的價值性，同時也學會如何去愛人、如何在面對著困難挑戰時，還依然保持勇敢與樂觀。

原本這一趟捕蝶之旅是不能成行的，不過當一切的不可能都一一實現時，也塑造了這部片的獨特美感，包含彼特對真理的堅持，不顧病魔的困擾，勇於實現自己的夢想，感動昆蟲專家點頭協助；媽媽為了珍惜與孩子的相處時光，不惜花費了她所有的積蓄，帶著孩子去追尋夢想，表現出勇敢而堅強的母性；歐先生為了夢想，熱情的揹著彼特上山下海，全力以赴追逐藍蝶；歐先生和彼特在瀑布河邊相處的時候，彷彿他們倆在享受父子親情之樂；彼特為了要救歐先生，鼓起很大的勇氣對外求援；彼特將夢寐以求、千辛萬苦得到的藍蝶放走，看著手中的藍蝶往天空飛翔時，把希望遙放遠方，期待來日再遇（林珍奇，2008）；還有雨林的生態體系和部落生活交織而成的和平景象……影片中有優美、有崇高、有悲壯，形成綜合的審美表現，為畫面更增添幾分顏色。

影片一開始主角彼特扮演的是求助者的角色，受歐先生的幫助才達成逐夢之旅，可是到了後段，角色開始轉換。歐先生受到彼特的勇敢所感染，反省自己以前為了自己的昆蟲夢導致家庭失和，妻小離去一事。在他心裡存在著對家人的虧欠，不過他深感愧疚而沒有勇氣面對家人；彼特的出現讓他重新檢視自己的生命，從感受到親人般的溫暖而想念遠方的家人，他知道該為自己的行為負責，更要努力找回妻小，用餘生彌補曾經的缺憾。

這部電影放在語文教化重點以知識取向為主，探討生命的真相與意義；審美取向和規範取向可參酌納入討論，三取向的掌握比例如下圖：

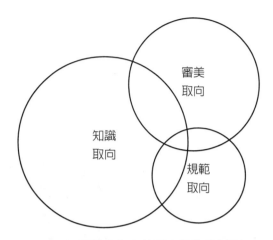

圖 4-3-1　知識取向為主的語文教化關係圖

　　審美取向是從特定的形式結構的角度出發，從語文成品中提取具備可以感發美的形式。以電影《魯冰花》為例，本片是改編自鍾肇政的社會寫實小說（鍾肇政 2005），在臺灣北部山區純樸平靜的水城鄉，鄉裡大部分都是種茶人家。一個來自臺北市的美術老師郭雲天，調至鄉裡的中山國小，認識了一個名叫古阿明的頑皮小孩。古阿明是個愛搗蛋的小孩，學業也是全班最後一名，卻被郭老師發現具有對色彩和對自然的敏銳觀感，並且極富孩童的天真想像力，認為他是一個繪畫的小天才，家裡的貧窮生活並沒有讓他失去樂觀的態度，他是郭雲天老師非常喜愛的學生。自從郭雲天老師來到中山國小後，衝擊了學校既有的傳統，也改變了古阿明的生活。校長將美術選手訓練班交給郭老師負責，古阿明天馬行空的想像力與色彩的靈活運用，讓郭老師極力看重、栽培，然而其他老師卻認為古阿明的畫沒人看得懂，鄉長的兒子才是最有資格的代表。最後經過投票，古阿明落選，郭雲天老師也因為和其他老師們衝突而被迫離開水城鄉。阿明對於沒被選上參加畫畫比賽感到很失望，而他

唯一喜愛的郭老師又離去，讓他的病情加重，在一個小雨綿綿的陰天，他獨自來到山下河邊，想實現把這美麗的山和水都畫出來的願望，但這卻成了他的遺作。古阿明因為肝病惡化而離世後，這時卻傳來他所畫的〈茶蟲〉獲得世界兒童畫金牌首獎的消息，貧窮的古家突然成為眾人的焦點，大家都說他是天才的畫家，是水城鄉之光，可是再多的光環也無法換回天才殞落的遺憾。

電影《魯冰花》有很多象徵和意象的運用。首先在服裝的部分，酈佩玲認為服裝和大多數的語言文字一樣能夠傳達信息，經濟變遷和民族認同會反映在服裝上。影片中古阿明平日除了穿著白色內衣外，最常穿的衣服就是「制服」；古茶妹除了少數幾件舊上衣外，主要也是以制服為主要的服裝。制服的作用是約束的穿著，也是平等的象徵，穿上制服可以拉近貧富的距離，讓彼此看起來平等。（酈佩玲，2004：91～93）當古阿明在樓梯間坐著畫畫時，林志鴻也坐在一旁跟他聊天，此時的兩人是看不出有明顯的階級差別。然而，用服裝掩飾階級的方式依然有限，放學後的古茶妹主要穿樸素上衣，古阿明經常不經意把制服弄得髒兮兮的；與他們不同是，林志鴻的制服常常保持整潔，放學後穿著比較好的便服，有時應場合也有制服以外的正式服裝，彼此的對比由此而生。當古阿明難過地在河邊丟蠟筆表示不滿，在河邊畫下最後一幅畫，還有躺在棺材時的遺容，都是穿著制服；古茶妹代表爸爸說出得獎感言時，都是穿著制服，縱使環境不平等，劇中的小人物始終希望能追求平等。另外，西裝也是權力的象徵。學校裡的權力核心者的主要服裝是西裝，校長主任們宣導著制式規定時，還有決定校內大事時，都是穿著嚴肅的西裝；有錢鄉長回應古阿明得獎一事的穿著也是深色的西裝，他們是地方的掌權者，穿著西裝的當下就如同伸展當權者的權力。反觀郭雲天老師大部分時候穿襯衫，不加領帶，領子最上方的扣子從不扣上，常

是一派輕鬆的穿扮，鼓勵學生「輕鬆點」。在選擇美術比賽代表時，穿西裝的都是堅持舊派的制式選法，服裝輕便的郭雲天老師卻是強調畫畫以自由和創意為主要考量，他和古阿明都是對抗不平等的代表人物。

其次，古阿明的畫作也有多處耐人尋味的地方。電影中時常可見古阿明作畫的樣子，每一幅畫作都是依照當時所想、所感繪製而成，從畫中的內容及色彩可以推測主角當時的心情狀態，所以圖畫是故事情節的重要線索，也是作者所埋下的重要伏筆。酈佩玲對《魯冰花》出現的圖畫有詳盡的說明，以下取幾幅圖畫作重點說明：（一）家中狗——古錐：古錐是條黑黃色的狗，但是在夕陽的渲染下，看起來近似紅色，而阿明就以眼前所見的色彩下筆，畫出了一條大紅狗，可見片中主角古阿明直率的個性；又古阿明在傳達實物影像外，自行在狗的下方添加了又黑又臭的大便，除了可看出孩子式的天真，也預言未來的黑色死亡。（二）母親的畫像：母親在古阿明內心扮演極重要的位置，也是他一直以來思念的人，可是當他想畫母親時，卻怎麼也想不起來母親生前的容貌。有一天靈感來了，終於完成了母親的像，畫中的母親穿著紅領的上衣，紅領子就像媽媽給他的溫暖和熱情，然而畫中的母親看起來一臉病容，加上旁邊藍色的憂鬱色調，似乎為古阿明的身體狀況埋下伏筆。在影片的後段，古阿明的病情日益嚴重，他的臉色與畫中的媽媽都帶著病容，呈現出死亡的象徵。（三）天狗吃月：古阿明畫下爸爸講的故事「天狗吃月」，畫中有一群人拿著家中的鍋碗瓢盆努力的敲打，要將天狗嚇跑。畫中的背景是灰色的大地和深藍色的背景，給人黑暗的恐懼感受，而黑暗中點綴的黃色小星星似乎是黑暗中的光明和希望。（四）爸爸去賣豬：這是一幅充滿快樂的畫作。賣豬是古阿明家中經濟來源之一，賣了豬就有了收入，所以畫中的人物滿臉笑容。特別的是，畫中的人物和豬的比例與現實不符。圖畫的豬在整幅畫的中心，且佔了將近一半的空

間；豬的體型比旁邊的人物大上好幾倍。事實上，爸爸要去賣的還是小豬而已，但是為了急籌經費，勢必得賣掉小豬才行。雖然爸爸要賣的豬並不大，但是古阿明卻畫出大豬，希望爸爸能賣到大豬的價錢，這樣爸爸就會感到很開心。（五）茶蟲：古阿明的家中除了養豬維生，另一項收入來源就是種茶。然而，種茶人最怕的就是茶蟲的侵襲，當茶蟲啃食掉茶葉，也會讓古阿明家的經濟陷入困境。由於他家無力購買農藥驅蟲，姊弟倆必須在空閒時間在家幫忙抓蟲，這使得姊姊放棄學校的美術班，也讓古阿明必須請假抓蟲，假日更是要早起工作。古阿明認為茶蟲不只會吃掉茶樹，也會吃掉書本，吃掉蠟筆，讓人變得渺小而無助，才會讓他沒書唸，沒飯吃，沒辦法畫圖。表現在圖畫上的就是兩隻特大的茶蟲，惡狠狠地吃掉葉子，那就是茶蟲給人的恐懼象徵。（酈佩玲，2004：82～86）

第三，影像顏色的運用。《魯冰花》的故事背景是在丘陵地區，主角的家在坡地上，家門前種植茶樹，整體山景風光和自然景物營造出的色彩是綠色。以植物為主的綠色代表了生機、和平和希望，如同活潑的主角古阿明也是帶給人積極正向的感受。然而，電影《魯冰花》並非完美的結局，其實在影像色彩光度上已暗藏了玄機。從自然景觀來看，原本茶樹和山林營造出綠色生機，主角家附近的河水倒映山色的綠，也應該是一片綠色蓬勃的景緻，然而在清晨、傍晚和天氣陰暗的時候，湖色的綠轉成暗色的藍，加上水汽凝結而成的朦朧霧氣，從山坡往水邊看去盡是一片暗淡和憂鬱。當古阿明病倒時是躺在竹筏上，就在這一片朦朧的水中；他斷氣前也是面對著這一片帶著憂鬱的山水風光，顯示故事暗藏的基調就是「悲傷」。古阿明的家也是悲劇的線索，因為家中經濟狀況不良，房舍老舊，很久沒有再翻新，樑木腐朽，油漆剝落，整體看起來格外老舊。加上貧苦人家較無財力點燈，在室內黑暗的環境下更顯得

窮困無助，也顯示出小人物生活的無奈。相較林志鴻的家中整體看來明亮、整齊，色彩鮮明，屋舍很新。兩個同班的小孩，一個貧窮，一個富有，影片下的色彩顏色訴說著不同的命運。

　　第四，電影的主題曲──〈魯冰花〉，在不同的時間點出現，有不同的作用。（一）電影剛開始先介紹魯冰花的作用，隨後播放主題曲，為故事作引言。（二）郭老師到家中進行家庭訪問時，與姐弟遊山玩水，唱著〈魯冰花〉，使彼此的關係更加親密。（三）古阿明在船上嘔吐時，古茶妹代替母親照顧弟弟，唱著主題曲，表示女兒代替母職承擔起家裡的責任，同時也是憶念母親，想起母親在世時對他們姊弟倆的照料。（四）電影結束前，古茶妹在弟弟的墳前燒紙錢，爸爸將古阿明的畫和獎狀一併燒毀，隨後主題曲進入，代表電影結束，同時留給觀眾無限的惆悵與不捨。第五，電影的起始和結束都以魯冰花為主要畫面，雖然電影中沒有與魯冰花直接有關的情節卻有特殊作用。其一是鍾肇政以魯冰花的開花與凋謝，隱喻一個古阿明這個繪畫小天才的生與死，魯冰花常種於茶園裡，在惡劣環境下依然可以發芽、生長、開花，雖然花期僅短短兩個月，但花葉凋謝後可作為綠肥，滋養茶樹，就像古阿明生長在困頓環境中，卻能樂天知命、發揮創作才能，最後因病過世，也留下感悟人的省思。（煉羽，2006）其二是暗喻著古茶妹在故事中只為別人著想的角色。魯冰花凋謝後成為茶樹最好的肥料，既具有刻苦耐勞的天性，又有犧牲奉獻的精神，它的花語是母愛，正好符合劇中客家女性刻苦耐勞的形象。古茶妹年紀小卻像個大人一樣幫父親操勞，挑起母親留下的擔子，從不抱怨，甚至主動放棄學習畫畫的機會，幫忙家務，好讓弟弟的天才得以伸展。這種只為家人、家庭著想的角色安排得非常成功。（啟文，2004）

　　在規範取向方面，可以探討電影的主旨意涵。林志鴻的父親是當地的村長，有錢又有勢，只要租地、貸款給別人，就可以坐收利息。學校師長們都奉承巴結，參與村長的競選拜票活動以討好他。反觀貧苦的人家住簡陋的房子，每天想著、牽掛的是如何找錢來買藥除茶蟲、買歐羅肥把豬餵肥；吃罐頭和泡泡糖都是奢侈的行為。然而，有錢的人「富而不義」，當古阿明得獎的消息傳回鄉內，仍不忘在慶功大會上自我表現一翻，說一些官僚話，忘記曾經對古阿明「見死不救」的事。（小秋，2011）從片名、角色特徵的安排到劇情的鋪陳，無非就是要批判社會現況。原著的作者認為「一般人對於不合情理的挫折和打擊，儘管內心忿忿不平，卻受限於沒有能力抗拒，只能默默接受。如果能提起勇氣爭取應得的一切，即使最後沒有多大的收穫，起碼比較不覺得委屈……魯冰花謝了，明年仍會開出一片耀眼的黃，散發獨有的芬芳；可貴的天才之花謝了，期盼在人們心中埋下種子，有朝一日結成閃閃發光的金黃種子。」（張瑀琳等編，2010：20～21）從古阿明的例子傳達出對社會的批判，希望藉著他的不幸喚醒社會大眾關心周遭的人事物。古阿明就像魯冰花那樣不起眼，但是他的離開也引起了大眾的思考，對社會上很多人「見利忘義」的態度和行為提出反思。

　　在知識取向方面，可以討論郭雲天老師的態度和行為。林志鴻的爸爸選鄉長時，宣傳車上要掛上競選畫像，大家都說畫像畫得很好，而郭老師卻真實地說出實情——看起來像遺照；還有大家都認為林志鴻的畫比較能代表學校參加比賽時，郭老師仍認為古阿明的畫較有創意，應該由古阿明出賽。他對作品的評選有自己堅持的標準，不像其他老師會因為外在的條件（政治因素、個人喜好、利益關係）改變評選標準，影響學生的權益。當學校的人員都不看好郭老師對教育理念的堅持和改革時，雖然他選擇離開那間學校，但是仍然沒有放棄要讓大家肯定古阿明

的作品，於是他把〈茶蟲〉畫拿去其他單位參賽，最後終於讓大家看到古阿明創作上的能力。從這幾個地方可見，大部分的人都是用「情」做事，而郭老師是在「理」上盡心，為了講理，即使犧牲自己也在所不辭。

《魯冰花》有很多審美的意涵蘊藏其中，因此語文教化以審美取向為主，而規範取向和知識取向的討論也可參酌加入。如下圖所示：

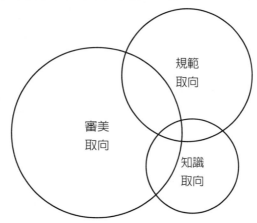

圖 4-3-2　審美取向──以《魯冰花》為例的語文教化關係圖

規範取向是從倫理、道德和宗教等語文經驗出發，找出語文成品中有助於教化的成分或質素，印證語文的社會學觀念，並能夠約束社會成員的思想而維繫社會存在的形式。以《窮得只剩下錢》為例，影片由加拿大印度裔導演里奇‧梅塔（Richie Mehta）執導，劇本出自里奇和其作家哥哥蕭恩‧梅塔（Shaun Mehta）共同之手。電影《窮得只剩下錢》（AMAL）從蕭恩於 2002 年創作的短篇小說 AMAL 演變而來，後由里奇將故事改編成短片劇本，在 2003 年 12 月的時候組成拍攝小組，以游擊的方式在新德里的街道上拍攝這部短片。短片在 2004 年 9 月的時候於泰路萊德（Telluride）影展首映，獲得各界高度讚譽。2005 年里奇

和蕭恩開始將短片改編成長片劇本。一年後長片版本從加拿大、英國和印度獲得了一筆龐大的拍攝資金，於 2006 年秋季開始拍攝，並在 2007 年秋季完成，同年獲邀多倫多國際影展全球首映，在國際上漸受矚目。（中時電子報，2011）

電影主角阿默是個嘟嘟車司機，每天穿梭在新德里奮力求生，盡力滿足每個人的需求。他為人謙恭有禮，認真招呼他的每一位客人，因為他的誠實與善良，使女乘客普嘉對他心生愛戀。有一天他載送普嘉時，一個乞討小女孩搶走普嘉的皮包，在阿默窮追不捨下，小女孩在逃跑途中被車撞傷，阿默便立即將她送醫。阿默認為車禍是因他而起，所以他自願負擔起小女孩的醫藥費，不過這對於原本生活已經很拮据的阿默來說卻是很大的負擔，於是他只好拼了命的跑車賺錢。這段期間，阿默載到了一位貌似遊民、滿口牢騷的老翁。搭車過程，老翁提出了很多無理的要求，阿默都是真誠以對，這讓老翁印象十分深刻。為了盡早湊齊費用，阿默家也不回地拼命工作，最後更決定將父親留給他的嘟嘟車賣掉，窮到剩命一條。失去謀生工具後的阿默，靠著暗戀阿默多時的普嘉伸出援手，用「嫁妝」為名購買一只新的化油器，讓他修好一臺中古嘟嘟車而能重新營業。就在此時，一位律師找上了門，律師要將化身為遊民的億萬富老翁的家產送阿默，但是不識字的阿默看不懂遺囑上的內容，同時他又心繫與乘客的接送之約，不等律師向他說明內容就離去了，所以最後他還是沒能拿到億萬家產。

《窮得只剩下錢》是一部類似《貧民百萬富翁》（Slumdog Millionaire，2008）的社會寫實片，但較偏重在人性善有善報的一面。貧窮是印度的普遍現象，但人性的愛心可彌補物質上的匱乏。導演透過三輪車看新德里，以三輪車的穿梭新德里街頭，讓觀眾看到這個都市的亂象，以及治安的敗壞，包括司機與顧客為車錢爭吵，開賓士車的司機在街上隨意小

便，馬車、牛車、手推車塞滿大街小巷，卻不見交通警察指揮交通。（王長安，2009）電影中呈現了印度人的生活樣貌，人口多而環境擁擠，然而很多地方的生活水準低落，貧窮的人口不在少數。透過下層社會街頭小販的日常生活、背後有集團控制偷東西的小女孩、開嘟嘟車的司機與雜貨店老闆娘、富翁過世後的家庭場景，點出印度嚴重的社會問題——貧富差距（有錢人的孩子天天司機接送；生活困苦的孩子日日向司機乞討）、衛生（國家能發展太空梭卻治不好自來水）、治安（家常便飯的亂象）、性別（婦女工作與地位）、階級（上層人士說口音極重的英文、平民百姓說印度語）、教育（文盲充斥）問題……等等，這個背景的核心是在爾虞我詐、你爭我奪、斤斤計較的社會風氣中。（蘇蘭，2009）因為競爭大而生活不易的環境下，社會上多是道德觀念貧乏，充斥一股以金錢為目的的價值潮流，由劇中人物的特質可見一二：

(一) 雜貨店老闆普嘉塞特，過年時物價上漲，上游廠商的成本提高，物品批發價升高，然而進貨時硬要送貨員打折，讓送貨員難以招架。

(二) 偷錢的小女孩年紀小就不學無術，認為錢就是一切，所以到處偷錢、搶錢。

(三) 一般的計程車司機常隨意亂喊價，既有的跳表裝置形同虛設；在路邊等候載客時，專挑美女或是穿著時尚的有錢人，如果是老人或看起來經濟不好的人上門則拒絕載客。

(四) 富翁的兒子維維有錢卻不學好，擁有的錢財都拿去賭博，欠下大筆賭債，計畫用爸爸的遺產還債。為了拿到遺產而不計後果，將爸爸多年的親信殺了。

(五) 富翁的兒子哈里西和老婆的關係建立在財產上，他的老婆心中只有錢，而他擔心沒錢老婆會跑掉，所以他也覬覦得到龐大遺產。

(六) 維維的債主非常富有，但擁有的家產、事業都是非法取得。面對維維提出延期還債的請求，他要求要加倍債款才願意允諾。他的手下之一——偷錢包的小女孩出了車禍，他不願出錢救女孩，反而要阿默典當嘟嘟車換藥錢。

(七) 富翁的多年屬下兼好友蘇瑞許，有錢的他面對貧困的小孩不願意施捨零錢；對於富翁沒有規畫將遺產贈與給他而感到憤怒。

相較其他人視錢如命，阿默從不收取不義之財，別人多給的車費會退回，普嘉送的化油器不收（後是以「嫁妝」名義接受的）。此外，他個人的修養很好而且熱心助人，包括幫普嘉追小偷；照顧生病的小偷時，還陪她玩，辛勞工作替她付藥錢；扶老人上下嘟嘟車；老人不舒服時提供喉糖潤喉；遇到老人無理漫罵時默默接受而不回嘴或生氣。

印度詩人羅賓德拉納特・泰戈爾（Robíndronath Thakur）曾說，"Life has become richer by the love that has been lost."（生命因為付出了愛，而更為富足）生活在以金錢、利益為目標的環境下，鮮少有人能像阿默一樣能夠不以利益得失為主要考量，這在人人自危的現代社會更顯難得。劇中女主角普嘉也是一個很貪愛錢財的人，可是她在阿默身上找到難得的真誠。正因為阿默這種獨特的人生觀和價值觀，才會讓普嘉受感動而愛上他。也許有人覺得：阿默不認識字，他讀不懂富翁立下的遺囑，同時他又正趕著要去履行他跟人約定好的載客時間，所以他沒有把遺囑這件事放在心上，才會錯失領錢良機；然而，他連不屬於他的三盧比都不收，更不可能平白接受龐大三億遺產。對他而言，就是生活依舊窮困，他也不以為苦，因為精神上的他是富足的；相較其他人來說，擁有的錢財勝過阿默數千萬倍，但是內心往往欲求不滿，終日汲汲營營想賺取更多錢財，忘了生命中還有其他事情比擁有錢財更重要，以致於變成心靈最貧窮的人。電影中變裝遊民的富翁在酒館中唱著：「我的故事深藏心

中從不吐露／世上無人明白我話中的深意／到頭來我遠離了真正的初衷／我寶貴的一生就這樣虛擲」。最謙卑的心靈才是最富有的生命，手中的金錢才能發揮最大的功用而更顯價值。透過歌聲的演唱，表達出深切的感慨，希望眾人能像阿默一樣，不要被金錢迷惑、繼續保有真誠態度，懂得分享，懂得關懷別人。

　　在知識取向方面還可以探討電影中呈現的印度的風土文化。印度的文化背景對習慣看美國好萊塢製片的人而言陌生許多，但也可藉此機會把印度的生活認識一番。譬如主角開的嘟嘟車，其實就是覆上堅固外殼的電動三輪摩托車，行進時引擎會發出「嘟嘟」聲而得名。現實中，嘟嘟車的司機為了得到較好的收入，大都不會使用車上的里程表，甚至常有藉故繞路、跟客人討價還價的情形發生。在印度當地，除了公車、計程車、人力三輪車還有馬車外，嘟嘟車的車型小，機動性大，穿梭在大街小巷之中既便宜又便利，是當地民眾不可或缺的交通工具，也是旅客遊覽印度時不可錯過的代步工具。（佳映娛樂網，2011）除了多種類的交通工具，其他像住宅、服裝、飲食中同時呈現傳統和現代的差異，另一方面也顯現出貧窮和富有的對比，從背景寫照中不僅透露出貧與富的差別，也為故事的兩條主線——有錢人蘇瑞許和維維想辦法得到更多錢（貪財），而阿默努力賺錢助人（分享）作最好的鋪陳。

　　《窮得只剩下錢》在道德上的善惡對比部分，製造了很大的對比落差，可供規範取向的探討。其他取向的討論則參酌加入。如下圖所示：

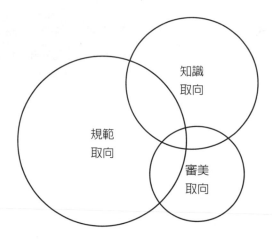

圖 4-3-3　規範取向──以《窮得只剩下錢》為例的語文教化關係

　　以上依知識取向、審美取向和規範取向各舉一部影片作說明。從中可以看出，影片中作為教化取向所佔的比例不盡相同，但是每一部影片都有它的特色所在，教化中可論及全部的向度，但重點還是要以該片最大討論空間的取向為主，才能收到較好的成效。

第四節　一種強化語文學習的可能性

　　現今的語文學習是強調以「學生」為主的活動。在語文學習裡，每個人都存在著不同的學習風格、學習策略、學習情意，這些都會影響一個人的學習成效。在進行語文教學時，教材所涉及的內容，除了語文外，還包括了哲學、倫理學、社會科學、心理學、教育學、語言學、現代科學等多元學科。從目標的角度來看，必須達到傳授知識的目的，提升人文素養也要關注到人的教育發展。語文學習最後階段是要在真實環境中

得到檢證，在社會生活中展現生命力。（王衍等，2008：7～12）然而，當前的語文教學遇到了一些困境：（一）考試領導教學的情況下，教學偏重讀寫，忽略聽說的強化，最後變成流於形式的語文知識學習。（二）教師受制於教學進度和教學成效的壓力，導致原本該以學生為中心的教學，變成以教師為中心的教學，使學習者的角色變成單純的知識接收者，個人整體的表達與思考能力大幅下降。（三）因為考試領導教學，使得語文的教學目標逐漸模糊，而學習者學習語文的熱情日益退減，學習的目的變成應付考試。（四）為了降低學生學習的壓力，在語文教材的編選上，多是現代、簡易的語言和文字，深度少、分量少，缺代宗教、歷史和文學背景的故事，人文方面的氣息相對更加缺乏。（王衍等，2008：20～22）我們看到了語文教學上的困難點，也許會思考從制度面來調整，但是那並非語文教學者以個人之力所能及的。回到教學現場來看，我們知道單就課本作為教材的語文學習是不夠的，勢必得加入其他的元素進行強化，才能在困境中另尋出路，為語文學習注入活水。

　　二十世紀的重大發明之一──電影，歷經了初創時期的黑白、無聲影片，發展成為全球化、數位化的商業性大製作，電影逐漸有了自己的語言和故事。有人說：「音樂由於不具再現的功能，因此比電影顯得更純粹，更易於激發人的想像力；在描寫人類心理過程方面，小說的表現則比電影更加細膩，也更為有力；至於繪畫則是更為直截了當；詩歌則是更為巧輕盈。然而這些表現方式都不像電影具有一種令人魅惑的雙重性。」（Mark Cousins，2005：9）電影令人著迷有很多的原因。莊光明認為（2005：18）一般大眾受到電影吸引的動機有：

(一) 學習與資訊：想藉著電影自我成長、吸收資訊。

(二) 忘記與逃避：暫時遠離現實問題，故意陷入「暫時性失憶症」的狀態。

(三) 愉快的享樂：渾然忘我，陶醉於電影情境中。

(四) 殺時間：多人一起觀影，消除無聊。

(五) 排遣寂寞：無人陪伴時，藉著電影排除孤獨感。

(六) 行為準則：將電影人物的待人處世原則視為參考範本，以改善自己的人際關係。

(七) 激勵功能：劇中人物的觀念或可作為座右銘，以達「他山之石，可以攻錯」的目標。再者，劇中人物的錯誤行徑或可作為借鏡，自我警惕。

(八) 了解自我：電影劇情及人物的刻畫可成為明鏡，讓觀影者洞悉自己的行為盲點、心理盲點，以增進自我認知層次。

(九) 社交活動：可作為親朋好友聯繫感情的活動模式。

(十) 獲取時事新知：有些電影是真實事搬上銀幕，例如：《阿甘正傳》（Forrest Gump）中所拍攝的貓王艾維斯・普里斯萊（Elvis Presley）的唱歌風格、甘迺迪（John Fitzgerald Kennedy）總統被刺，觀眾可藉由觀影而更加了解事件的內容，進一步增廣交談的話題。

(十一) 提升積極的心情：從觀影過程中，使內心生發喜樂的心，對生活持有希望。

(十二) 放鬆心情：作為消除緊張，減輕壓力的方法。

從中可以發現，由於電影的「特殊性」使其不單具有娛樂功能而已，伴隨技術性的改革與提升，電影的功能更加多元，而觀眾看電影的理由不再只是為了娛樂，還有其他教化的目的。其中所謂的特殊性，是指「電影的特質」。林尚誼、林洒超、張恒愷（2005）曾引用圖畫書的研究，認為電影是多種產業的結晶，結合了科技，包含了文字、圖畫和圖像的連貫，而圖畫書本身內含文字與圖畫，所以電影的特性可用圖畫書至少需要具備的五種特質來闡述，就是兒童性、傳達性、教育性、藝術性和

趣味性。關於「兒童性」，他們認為電影的兒童性是因為不同年齡層要
搭配不同的電影，通常卡通影片的兒童性最高，但是學習點相對較少，
因此多半採用兒童所能看得懂的一般影片。然而，既然是採用一般電
影，而一般電影本來就不是為兒童所設計、拍攝的，那麼「兒童性」姑
且只能適用於描述「兒童電影」，不能算是電影特質的普遍現象。

　　前面提過（第二章第二節、第四章第一節）電影有教化功能，而電
影因為包含了可學習的語文經驗，所以電影的教化功能中也具備了語文
教化的作用，能豐富學習者的語文經驗而有強化語文學習的可能性。所
謂的「可能性」來自電影本自具足的條件，這些條件能在語文領域中找
到共鳴，致使「強化語文」一事得以落實。以下列出幾點電影的特性：

（一）創造性

　　國語文會隨著時代演進而有所變化，這個變化來自於社會背景、政
治因素、統治者的影響，或是方言、佛語和外來語的加入，都可能改變
原本的用法或意義。例如：1.「古錐」原是佛家用來指「發人深省、通
悟道理」的媒介物，後來在閩南語中轉化為形容聰明、活潑可愛又語出
巧智的人。2.日據時代，臺灣人稱「照像機」為「喀麥拉」（日文發音），
稱機車為「喔都拜」（日文發音），目前也還有人使用這樣的說法。不
過到了二十世紀，「機車」的意思又轉化成負面意，有「多事」、「淺
陋」、「無聊」、「討厭」等多重意思，在年輕族群中使用率非常高。3.
流行語中有的來自新產品的代號，像「IBM」（International Big Mouth，
變意為「國際大嘴巴」）；有的來自新時代的用語，像「卡拉 OK」
（karaoke）、「LKK」（老而過氣的人）、「很 Man」（很有男子氣概）、
「頂客族」（Double income no kids，雙薪而沒有子女的夫妻）；有的是
新行業的職稱代號，像「SOHO 族」（Small Office Home Office 的縮寫，

指個人工作者）。4.網路發達而使網路用語的盛行，像使用暱稱（過去在書信中被認為失禮）、使用縮寫簡寫（用「u」代替「you」或「你」）、新的擬聲字「hahahaha」（哈哈哈，表示笑聲）⋯⋯等。生活在 E 世代的人，也許不使用這些網路用語，但是也要有所了解，才不會在與人溝通時出現「雞同鴨講」或是「鴨子聽雷，不明其意」等狀況。（張玲霞，2006：9～11）

電影中的對白就像實際生活中的樣子。因應電影描述時代的需求，使用「時代語言」是很重要的。電影會採用現實生活中既有的對話方式，使電影的情境更顯真實性。有的時候電影也會逆向操作，創造發燒句子而豐富生活。例如：《蜘蛛人》：「能力愈強，責任愈重。」（With great power, comes great responsibility.）《阿甘正傳》：「生命就像一盒巧克力，你永遠不知道會吃到哪一個。」（Life was like a box of chocolates. You never know what you 're gonna get.）《鐵達尼號》：「我是世界之王。」（I'm the king of the world.）電影和真實生活都具有創造性，電影的創造性提供了經典名句，這些雋永的句子也是一種很好的語文學習材料，讓學生能從中學到人生的智慧。（張春榮、顏荷郁譯註，2005；周立軍，2007）

（二）具體性

生活是文章的唯一泉源，一切文章都是彼時彼地的生活在作家頭腦裡反映的產物。以文章為例，要培養學生正確理解和運用語言文字的能力，就必須「披文入情」。也就是說，要引導學生認識、了解作者在文章中所反映的生活，才能知道作家立意，選材、謀篇、運用語言的高明，進一步而領略作者在文中表露的感情，並受到真、善、美的薰陶。（韋志成，1996：208）為了能讓學生全面的學習，在小學的課本中涉及的

題材廣泛，文章類型從詩歌、記敘文、議論文、劇本都有。然而，文章有難度深淺、具體和抽象的差別，要讓學生明白「作家立意，選材、謀篇、運用語言的高明」在落實上有一定難度，畢竟學生不一定經歷過文章中所描述的經驗，於是就必須透過其他資源的輔助來強化。俗話說：「百聞不如一見。」空泛的想像不如有鮮明的影像躍於眼前，可降低文字的抽象度，對於體會意境則更容易實踐。

譬如課文〈魯冰花〉寫鍾肇政利用魯冰花的特性及作用，安排書中古阿明的悲劇結局，期盼引發人們深利的省思。文中寫到古茶妹痛失弟弟後，悲傷的抗議：「天才有什麼用？沒有死的時候，誰也不理他；死後，再來天才天才……」沒有經歷壓迫的人難以體會時代下的不幸。但是看過電影《魯冰花》後，同樣一句話由劇中角色口述，他的表情、說話的語氣都會讓人感受的到角色的吶喊，如此更能讓學生有貼切的感受，而感知作者作文的用意。

影片最大的好處就是具體，不論是演員的動作、表情、對話，還是場景的規畫、布置，音效、音樂的加入，這些都有助於將敘述的故事「具體化」在觀眾面前。學生在作文時最大的困擾就是不知道要寫什麼，在引導時最好的方法是尋找良好的範文供兒童閱讀，從欣賞分析入手，讓兒童找特色後，再運用想像、修辭技巧加以修飾表現。（黃政傑，1999：87）如果有影片作為前導，學生的情感受到激盪，對於作文的主題有「感覺」，那麼就能言之有物，而不會常常陷於苦思之中了。

（三）音樂性

音樂可以豐富語文內容。詩的教學也脫離不了音樂，古詩多半是能唱的，所以能稱為「詩歌」。吟唱對詩中情意的領略有助益，也讓學生浸染到古典文學的優美。兒童詩的節奏感也是寫作的重要技巧之一，這

些都顯示音樂與詩的關係密切。（蔡明利，2001：52）因為音樂本身能啟動人的聯想和想像，有組織的音樂（節奏、拍、調式、旋律）構成的藝術形象可以反映社會生活，表達人的思想情感，更是渲染情境的重要手段。（韋志成，1996：217）然而，語文教學中的音樂教育往往較為不足，「長久以來，語文教育的各個環節始終欠缺美感教育的薰陶與重視。尤其在『欣賞』的能力養成，一再疏忽，當然也遑論審美心靈的陶冶。殊不知在多學習領域中，語文的學習本身即是一審美的活動。」（李漢偉，2005：35）

一般人多將語文的音樂性著重在「詩」，因為詩中的「韻、句子的長短」營造了韻律和節奏；其實文章也有節奏，只是文章的節奏來自於作者的用字遣辭和篇章的鋪成，在故事體中尤其明顯。讀者看著情節發展快速的字句，無形中也加快了個人閱讀的速度，感受作者創作時的節奏。不過由讀者角度感知文章中的音樂性還是有某程度上的難度，但是透過電影的呈現就不同了。自從有聲電影開始以後，我們幾乎找不到一部片是沒有音樂、沒有音效的；如果我們看到一部片只有單純的人物對話，可能我們就會覺得影片似乎少了些什麼，這是因為電影的音樂也是電影敘事的一部分，音樂可以補足文字的不足，加強敘事的強度。有時文章所以難讀，往往是因為感受不到文章中「情感的脈動」，而電影中完整的音樂呈現是有助於語文理解，進一步達成強化語文學習的作用。

（四）趣味性

美國的學者 Stephen L. Yelon 認為愉悅的情境和後果能讓學習令人感到愉快，學生就能對學習內容感到舒適；而且學習的結果令人滿意的話，學生就能持續學習，且能應用所學的內容。（劉錫麒等譯，1999：4～5）不過要達到「愉快」的境地，對學習者而言往往是遙不可及的事，

因為抽象、難懂、深澀的文字是領略語文樂趣的阻力。如果可以選擇的話，學習者寧可讀故事，不要讀文章；寧願看繪本而不要看文字書。這並不表示語文學習的內容要簡單化，而是簡單的事物往往容易產生趣味，對青少年和幼兒階段的學習者而言，圖像的吸引力勝過文字的描繪，而動態的演出更勝圖片的表達，這也就是為什麼年幼的學習者喜歡看卡通和動畫的原因。

把電影融入語文學習，是結合了視覺、聽覺和肢體語言，再加上劇情討論、角色扮演、心理輔導、重編對白教學法等，具有引起學習興趣，使「教」、「學」生動化與趣味化，讓學生容易了解，增強學習記憶，強化印象，使知識明確化，使經驗具體化，使學生獲得共同經驗，幫助了解抽象事物之間的關係等等的好處。（莊光明，2005：72～73）電影是動畫的一種，生動鮮明的演出，加上故事的賣點，還有情節的高潮起伏，都讓電影具備高度的趣味性和吸引力，引發學習的興趣，達成強化語文學習的可能。

（五）完整性

語文具有綜合性的特質。所謂的綜合性，是說語文不像其他學科只有一種專屬領域。如歷史只講與歷史事件有關的課程；地理談與地理相關的學問；美術則是藝術的表現技巧。而語文要教識字閱讀，同時要講解課文，把文字與思想、文化、政治、歷史、地理、感情結合在一起。它的內涵豐富，可能包括歷史、地理、自然科學等知識，所以具備了綜合性。（羅秋昭，2009：30）一般的教學中，教學文本多半來自節錄或是改寫的文章，如果就單篇文章來探討，就算經過縝密地討論教學，由於文本量的限制，還是難以呈現其完整性。

　　如果教材文本是小說，能夠配合原著進行教學當然是比較恰當的。因為小說是一種以敘述生活故事，塑造人物形象為主的文學體裁。不僅生動完整地敘述故事情節，也有多方面的人物性格刻畫，同時充分地展現人物活動的環境；它就可以雕飾現實中的細節，也可以再現過去與未來千百年間的曲折故事，其中的內容還可以交錯出現，任意揮灑。但是如果小說中的人物太多，或是小說中人物之間的關係複雜，讀者就會一頭霧水，無法閱讀（羅秋昭，2009：176～177）；原本希望利用原著來延伸學習，可能因為易讀性不高而增加學習阻力。相較之下，電影就沒有這方面的問題。電影本身就像一本書一樣，這本結合影像和聲音的「電子」書把難懂的文字用背景、文字、對話、音效、對白、圖案取代了，把難以理解的情節線用影像畫面代替了，於是少了艱澀的部分，學習者就能專注在情節的推演，易於了解內容，掌握脈落，同時又不會漏失細節，使語文學習能完整。因此，透過電影的完整性陳述，能使語文的學習得到強化的作用。

第五章　電影與語文教學結合的契機

第一節　課程統整的需求

　　「統整」一辭源自於拉丁文「integrate」，意指「使其完全、圓滿」或是「透過構成部分或要素的添加與安排，做其成為一種更完整、和諧或統合的存在實體」。（Gove，1977）就字義而言，「『統整』主要是指在概念上或組織上將分立的相關事物合在一起或關連起來，使其成為有意義的整體。這整體將變得更完整而強大，可以朝向共同目標而增加效能。因此，課程統整的論述幾乎都強調：加強課程要素的連結可以使得課程更具效能。第二種意義具有社會意涵，強調社會各族群平等合作，共存共榮，反對種族隔離與歧視；這種定義也反映在強調社會統整的課程統整方案中。第三種定義強調人格的統整與個人心理功能的統整，亦反映在通識教育和當代建立在大腦研究上的某些課程方案上」。（周佩儀，2003：15）不過國內近代的字辭典中並沒有「統整」二字的直接釋義（張其昀編，1985；臺灣商務印書館編委會編，1987；諸橋轍次，1987；教育部重編國語辭典編委會編，1982；臺灣中華書局辭海編纂委員會編，1986），這種統整的觀念和想法主要是取自美國的教育經驗，針對「因為現存太過擁擠而且零碎的課程，所作的一番反省；其次，是受到近來有關人腦及學習歷程的研究結果之啟示；再次，則是對於教育工作

者在培養二十一世紀的公民所應擔負的角色所作的預斷，所產生的教育改革思潮」。（黃光雄，1999：57～58）因此，「統整」是針對教育上的檢討，尤其是指課程上的重新調整，也就是一般所說的「課程統整」。

　　課程統整的學習情境必須符合以下特定的條件：（一）它必須考慮和年輕人有密切關係的問題；（二）它必須關心年輕人所學習及生活的世界的重要層面；（三）它必須能激發學習者的動態與創造行為。所以，一套完整的課程也要包含一連串自然及經驗中不可或缺的單元，每一單元都以真實的問題為核心，而不考慮科目的界限，而且每一單元都以促成生活能力的成長為目的。這種課程發展所激發的意義是將統整的基本精神放在學生身上。教學者由一位或是多位教師以合作的方式將不同科目連結起來；而學習者的學習歷程是動態地應用科目教材。（William Smith，1935：270）如果要使學習獲得最大的成效，就要注重課程的橫向聯繫，讓特定的課程內容能和其他的課程建立融合的關係，使學生能了解課程間的關連性，包括課和課之間，單元和單元之間，科目和科目之間，正式課程和非正式課程之間，或是學校課程和校外課程之間，都能了解當中彼此的主從或是對等的關係。（黃政傑，1997）和 Beane（1997）更認為：課程統整是不受學科界限所限制的，課程的組織是由教育者和年輕人合作探討認定重要的問題和議題，不需要透過各學科的角度來審視主題。雖然眾家的立場有些不同（有的將課程統整視為一種課程組織，有的卻認為是課程哲學；有人對課程統整抱持「連續體」的看法，有人則持反對意見；有人把課程統整著重在「學科知識」的統整，也有人認為應該是「學習經驗」的統整）。不過，相同的是都指出課程過度分化的問題。從本質上來看，課程統整是要加強「學科知識」、「學習經驗」和「課程設計」中各課程要素之間的連結，包含水平的、垂直的或是多向的關係，解決當前課程過度分化的問題，不一定要合併科

目，但是設計和實施的層面要用跨科或合科的方式處理；至於課程採取的形式，與統整的目的和需求有關，不一定愈重合科就是愈統整或愈進步，而課程的發展也不一定要順著分類的連續體移動。（周佩儀，2003：22～24）

　　關於課程統整的方式有多種說法：Jacobs（1989）提出連續體的六種統整課程，分別是：學科基礎的內容設計、並行式的學科設計、互補的學科單元、科際整合單元、統整日模式、完全課程。Fogarty（1991）將課程統整區分為三大類，第一類是單一學科統整，包含分立式、聯結式、巢窠式；第二類是跨學科統整，包含並列式、共有式、張網式、線串式、統整式；第三類是學習者和課程內容統整，包含沉浸式和網路式等，共有十種。Glathorn 和 Foshay（1991）是分成四類統整方式，分別為關連課程、廣域課程、科際課程、超學科課程。Drake（1991）將統整分為傳統、融合、科目內統整、多學科、科際整合和超學科等六個連續統整向度。在國內統整性教學在相關課程設計上的說法，則可以約略涵括下列七種途徑：（一）將各分立的學科相互連結成一個整體；（二）將幾個學科融合為一個新的整體；（三）以某個非學科的主題為中心，設計一個單元，兼含數種學科內容；（四）將學科教材重新選擇、排序和分群；（五）在某一段時間裡，以某個主題為中心，實施跨學科的整體性工作；（六）組織某些經驗及學習型態，以發展個人的創造性、欣賞能力和合作能力等生活能力；（七）以某個學科或經驗為核心組織材料。（中華民國課程與教學學會主編，1999：63～64）雖然課程統整的形式種類很多，但是「強調『學科知識』的統整與強調『學習經驗』的統整是其中最基本的兩組相對性的概念。因此，有些學者從學科統整的角度來界定課程統整，也有學者從生活問題或學生經驗來界定課程統整。」（周佩儀，2003：79）

　　提出課程統整的想法是根據幾個方面的理由：首先，從教育上來看：（一）兒童的「經驗」是不可分割的，如同杜威所說：「佔據兒童的是和他個人生活及社會利益合一的事物。無論何時，兒童心中所關心的便是他的生活的全部，也是他的整個小宇宙。這個宇宙是流動且順暢的，並且有他的一貫性及完整性。」（Dewey，1971）只有當相繼出現的經驗彼此結合在一起時，才能存在充分而完整的人格。（二）生活中遭遇的問題超越學科界限，處理問題時，會從各個角度切入尋求答案但是卻不能將問題切割成哪些學科領域，所以課程統整才能合乎真實生活的需要。（三）從人本教育的角度來看，教育是為了促進學習者的健全發展和自我實踐，來達到全人教育的理想。採用課程統整的方式，融入學習者和社會上關心的議題，學習材料不會過度分割，也能提高學習者的興趣，並且有助於看到事情的全面性，加強對所處社會的了解。（四）課程統整下所學的知識和技能不是採「抽象的專家取向」，而是以「生活化的實用取向」，結合環境、經驗和文化背景，而能落實普通教育的精神　。其次，從促進社會統整與適應的角度切入：（一）統整是把學習內容從社會整合的共識中取材，有助於汲取多元的文化和知識；透過課程異質合作學習、共同計畫和解決，都有助於達到民主的社會統整。（二）因應社會變遷，課程統整能兼顧了解過去，選擇今天、建構未來，因應多元、多變的社會，教導學生終身學習而奠定知識更新基礎，幫助學生適應未來社會生活。（三）統整是培養適應和發展的基本能力以因應未來的需要。再來，在反映時代特性方面：（一）統整後的學習主題能及時反應社會重大議題，快速吸納新知，並解決學科擁擠的困擾。（二）跨學科的議題使課程能與社會脈動相契合，有助於學生適應當前社會變遷。（三）統整讓少數、弱勢、異質的文化在課程中出現，反映多元文化社會的現實，實踐民主社會的理念。（四）統整讓學生成為知識的建

構者，而能應付後現代社會快速生成的知識和發達的傳播形式。（五）因應社會的複雜現象，統整的思考才能應付問題解決的需要。還有從學習的角度看，知識的重要性展現在重要議題的探索過程，讓學習更自然、更具真實性是課程規畫的方向，唯有提高課程的適切性，彰顯知識之間的相關性，才能協助學生獲得更完整而有效的學習。（陳新轉，2001：135～149）

　　基於課程統整較能促進學習的意義化、內化、類化及簡化無謂的重複，達到節省時間的作用，而且是將有關人的生存、生計、生活與生命各層次被分割的知識探究的現象予以還原，改為整體的關照（譬如傳統的歷史、地理與公民就要統整為社會科）（黃炳煌，1999），更重要的是主張課程統整才符合世界的真實性，分裂過時的課程不能反映「變化」實為世界運行的常態，以及知識雖然不斷成長卻來自於同一根源的事實。（黃譯瑩，1999），所以統整是勢在必行的事，而語文領域也有這樣的需求。在我們的社會中，「語言是用來溝通及表達意義的主要系統。因為語言用於不同的目的，我們的意義也以不同的方式、不同的語言形態表達出來。因此，除非語言和使用時的社會情境有關，否則語言就無法被了解、詮釋及評量。除此之外，言及其形態是經由各種社會情境中人類活動的實際運用學習而來」和「知識存在於個體的心靈之中，是經由社會互動中組織、建構而來，是經由個人經驗中的心理表徵而建立，並會隨著我們的生活而改變。因此，它不斷受到修正，而且知識是假設或暫時性的。知識並非靜止不動的、絕對的或具體存在的東西，而是一種了解或漸漸了解的過程。因為我們是社會性的動物，我們的知識常受到我們的文化、現有的社會情況、歷史時刻及其他事件影響」。（帕帕司〔C.C Pappas〕等，2003：12）。換句話說，語文是整體的，它無法從社會情境中或真實的使用情況下抽離出來；如果語文脫離了使用情境，

那語文將變得不易理解。當一個人在與人對話時，事先一定有想要表達的事物和目的在腦海運作，一旦開口時，他不只是單純的發出語音，他所發出的聲音特質、說話時的表情、肢體動作等等都可以代表完全不同的意義，其中都暗藏了說話和聽話人的目的和意圖，以及溝通的場所、社會背景等非常複雜的因素考量。就算是同一種聲音配合了不同的肢體動作，也有不一樣的詮釋。語文生產的過程就是有意義而且完整的，所以語文學習也應該從整體的關照到部分的認識。其次，人類創造語文的目的是為了表情達意，而語文的發展也不斷地在表達和溝通中進行。如果語文要達到社會溝通的目的（包括獲取資訊、傳遞資訊、解決生活中的問題、滿足個人興趣、進行有效的社會互動等等），就必須在使用的情境下，從真實情境中的經驗，歸納並運用完整的系統規則。還有學習語文和用語文學習的歷程是並進的。在學習其他學科的新知時，都要透過語文的讀、寫或是聽、說技巧；為了精熟目標學科的內容，無形中也增加了語文使用的頻率而增進語文能力。（趙鏡中，2001）

　　教師要進行有效的語文教學，在教學流程上，先運用投影、錄音、插圖等，從情感性或知識性角度規畫概念的學習，引起學生的注意和思考；或是運用表演、遊戲、角色扮演等，引導學生在遊戲中主動參與，增強求知欲；運用事例或問題啟發性學生思考。明確的目的引導有助於調動情緒，將新知和學習概念結合。在情境引導後要有概覽的整體理解，啟發學生動腦參與探究新知，自然形成整體認知的第一步，接著才能在整體理解的基礎上，應用各種方法協助學生統整出重要概念，然後再進行認知學習的第二步練習所學而鞏固知識。最後在完成主要教學後，利用報告、講評、複述……等加強練習，達到歸納和回顧整體的作用。（馮永敏，2001）而在課程上「必須對單元教材所提供的教學內容進行必要的提煉和加工，濃縮教學內容，以擺脫浩瀚知識的糾纏，對教

材作整體處理和縱深處理，擴大學生學習的幅度，以適應培養能力的需要……提煉教材要從整體著眼，一單元教材就是一個相對獨立的整體，這個整體將幾篇課文編排在一起，構築一個具有特定功能，培養學生的語文知能體系。」（同上，2001）並且「要摒棄把每一課孤立起來逐句分解，而是要立足於一類相同屬性的教材內容，找出這一類教材所蘊藏的語文知能的共同重點及其規律……再從整體目標出發，統籌考慮各課文在整組教材中的功能，以及各課之間、各課與整體之間，或相似與相異之處、或基礎與延伸之處，或知識與運用等不同角度聯繫的關係。」（同上，2001）除了以單元為單位進行國語文的統整，也能以主題式進行相同文類的統整教學、不同文類的統整教學、結合聲情表現的統整教學（詩歌中可讀、誦、吟、唱、絃、舞等幾種音樂性的表現方式）、或是結合寫作訓練的統整教學（仿擬教學文章的練習）。（潘麗珠，2001）這些都是以單一學科為主可以進行的語文統整。

　　另外，語文課的統整可以將多種領域結合在一起形成跨學科的統整教學，例如以「我的第一次經驗」為題，閱讀《第一次上街買東西》，畫出自己最難忘的經驗、訪問父母難忘的經驗、計算上街買東西的開銷、分享自己最想做的事，帶人逛校園的規畫和解說等等，把學生所想、所做用畫、書寫和動作表現出來，當中結合了語文、數學、生活、綜合等領域，在統整語文同時也用語文統整其他學科。（許信雄、詹季燕，2001：120～130）這樣的整合讓課程變得很豐富，不過是否也讓老師在準備教材和實施教學時格外辛苦，使學生忙於進行各項活動而掌握不到學習重點？知識在未被開發以前都是生活的一部分，或許在因應統整的需求時，各界都嘗試儘量將所有的學科拉在一起，如此難免落於「為統整」而統整的盲點之中。統整的過程是需要結合其他的教學元素，但也應該「適度」才能相得益彰。再回歸到語文課程的方向，「除了強調文

學的審美層次而別為考慮以外，應是一種『功能』導向的設計。也就是說，語文跟其他各領域是隨機一體呈現而同時被注意和理解的，我們很難在因應生活問題、知識問題、跟人互動問題和自我安身立命問題等等之外，再去學『純語文』的東西而還能覺得受用。因此，所謂語文課程的統整，就是審美的（為了發展文學）、認知的（為了開拓生命的深度和廣度）和規範的（為了締造祥和安樂的社會環境）經驗的統整。」（周慶華，2008：89）生活就是最好的統整，只是往往身在其中而不自知。而透過教學，就是把經歷卻不自知的、或是還沒經歷過的經驗在課堂中提取出來，讓學生有知有覺的學會處理自己和別人的問題。

在課堂上營造學習氛圍和製造經驗的場域是很重要的，氣氛和場域愈真實也就愈能讓人有身歷其境的感受。不論這個經驗是否曾發生在自己的生活中，當內心受到他人經驗觸動時，主觀意識就會將它視為自己的經驗。在教學中其實是很難透過一、二個活動讓學生深刻體悟，因為真實生活中的事件包含前因、處理過程和結果，完整而真實的經驗體驗需要很長的時間經歷，在教學中很難花那麼多的時間讓學生親身感受；況且經歷後又要在課堂中將經驗提取，才能作進一步的教學引導。從親自經歷到完成教學，這一完整的過程是需要很多的教學時間進行，對孩子而言，歷時長而容易忘記經驗的重點；而且經驗是模擬不是真實需求，他們也較不會認真看待，以致於教師在課堂中再次喚起舊經驗時會發現有些孩子是很難提取經驗的。從記憶的角度來看，經驗所以被記得是因為眼睛看到了、注意到了，於是有短期記憶；其中比較特別的部分（新經驗喚起已存在的記憶或是非常與眾不同的新經驗）將轉化變成長期記憶。教學就是希望讓孩子注意到老師在課堂的「設計」，把短期記憶變成他的長期記憶。前面（第二章第二節）提到，電影作為一種動態藝術具備了多種的功能，它的表現藝術就足以引起觀眾的目光而有成為

長期記憶的可能。從內容的角度上看，電影題材取自生活，可以說是生活某部分的縮影，於是能夠取材作為教化之用；而這個縮影具足了人生的經驗（知識經驗、規範經驗和審美經驗），這也是語文教化所要處理的面向，因而認為電影有強化語文學習的可能（詳見第四章）。其實，電影就是進行課程統整最好的媒材，不僅能夠吸引學習者的目光，內容又能和教學相契合。時勢所趨下，語文教學有統整的需求，而有了電影的加入能讓統整課程更有效率且又有高度可行性，是語文教學者進行經驗整合的最佳選擇。

　　以電影《天使海亞》（Hayat，2005）為例，這是一部伊朗的電影，描述小女孩海亞的父親在她考試當天清晨病發，母親急忙將父親送去城裡看醫生，交代海亞負責照顧弟弟和妹妹。雖然她當天要考試，但是身為長女的她還是必須肩負起責任。她先擠牛奶、餵雞、到井邊打水，等她忙完家務還要找媬姆幫忙照顧妹妹娜娜一小時，她只有兩個小時處理這些事情；弟弟阿克巴被老師困住無法幫她，他看著姊姊忙進忙出無法參加考試，很想幫她卻幫不上忙。海亞在想辦法安置妹妹時，找到唯一一位答應幫忙照顧的鄰居，但是她不放心把妹妹託付給無法照顧自己的鄰居老奶奶，於是只好另謀他法；海亞也曾想請鄰居媽媽幫忙照顧，她又發現那位媽媽太忙，怕疏忽了妹妹，只好再另想辦法；最後決定把妹妹哄入睡後，再去參加考試，不過她又不放心讓妹妹獨自在家，擔心妹妹爬出門外，於是選擇把門鎖起來，不過卻不小心讓鑰匙掉進井裡，這讓她更擔心妹妹的安危，在照顧親人和趕赴考試之間奔波的複雜緊張情緒，讓海亞忍不住悲從中來而大哭一場。當她好不容易收拾好心情，即將安心地上學去時，家裡卻來了一個老奶奶阻止她去上學。抱持舊思想的老奶奶認為女子無才便是德，女孩要在家學刺繡、烹飪，將來再找個好老公結婚，而不是出門上學。另一邊，同學們知道海亞得處理家務，

還要找人幫忙照顧妹妹，可能會來不及趕上考試時，也都想辦法幫她向監考老師求情，希望延後考試時間。最後，終於她出現在學校了，她想到了一個讓自己可安心參加考試的方法：把妹妹放在窗外的牆邊，用布牽引製成「人工搖籃」，這樣她就可以一邊考試，一邊牽動繩子照顧妹妹。監考老師發現到遲到的海亞偷偷在照顧小嬰兒，心裡也有譜了，於是睜一隻眼閉一隻眼，默許她的行為而讓她放心參加這場考試。

語文領域中不乏探討「負責」的主題，每每在課堂中討論如何負責？怎樣是做到負責？學生的答案大多侷限在學校表現和個人的課業表現，很難把平日的生活經驗納進來。電影的主角海亞是長女，她有自己想做的事，但是面對家裡突來的狀況，她選擇肩負母職的工作才去做自己想做的事。為了達成照顧弟妹的工作，完成家中原本由父母親執行的事項，她的任務突然從單純的學生角色變成複雜且困難，尤其她面臨到收關升學的考試，這個抉擇就顯得格外重要。可是她沒有不顧家中大小，直接到學校應試，而是想辦法處理好家裡的事再趕去學校，因為她知道自己是家中的老大，當父母不在時她就要扮演好老大的職責，把家裡照顧好。即使完成任務的過程很艱鉅，充滿許多挫折和考驗，但她必須努力完成。難過時放聲大哭，哭完了再拾起自己的責任，想辦法克服；家裡安頓好了，再趕去完成「學生的職責」，這就是負責應有的態度和責任感。每個人在生活中都是扮演著多重的角色，這個角色可能是我們自己的選擇，也可能與生就必須扛起的責任，不論自己個人的喜好都應該扮演好多重的身分。有的人生在經濟小康（甚至貧窮）又有很多兄弟姊妹的家庭，就像海亞的身分一樣，看到海亞為了達成任務而不辭辛苦，內心也會受到這種負責的態度所感染，進而效法她的行為，那麼就能透過電影中描述的「規範性語文經驗」而達到教學的成效。

再從「求知」的精神來看，老師常會感嘆學生學習態度不積極，主動性不足。而影片中的海亞要到學校去卻是一件困難的事，必須克服一切的困難才能安心的坐在教室裡，這樣的經驗在出身弱勢的家庭中屢見不鮮。海亞的角色就是弱勢孩子的翻版，但是為了完成「升學求知」的理想，就算再苦她也會想辦法度過。從現實上來看，雖然某些孩子本來就是環境上的弱勢，但是這不代表自己不能追求理想和目標，只要堅定自己的信念必定能克服一次又一次的障礙，最後像海亞一樣達成目標。反過來，也有一群孩子生活在優渥的環境中，因為生活無憂無慮而漫無目標，對上學求知一點都不覺得重要。對他們來說，海亞的經驗是很大的反差，看到她必須辛苦地在困頓的環境下求學，而自己所處的條件比她好上太多，更應該積極而用心的多在學業上下工夫。電影中的「知識經驗」可以應不同特質、家庭背景的孩子作為學習的模範參考，而有助正確學習態度的養成。

課程統整過程中，其他學科適時的加入是必要的。而電影作為綜合藝術的一種，本來就很適合納入教學中與各領域結合，而且其中蘊含的多重語文經驗更是既有的教材文本中最好詮釋主題的輔助資源。為了課程統整之便，在語文課中納入與課文相應的電影是很好的選擇。

第二節　科際整合的新嘗試

1930 年代，維也納學派發起科際整合運動，目的在打破知識的專業化，以尋求知識的統一，並從整體的觀點來研究人。（百科文化事業，2002）所謂的科際整合（interdisciplinary integration）是指「各個不同學術領域之間的相互組合和通。隨著知識的膨脹，各學科的門類越分越

細，研究者也越專門化，以致於容易產生狹隘的本位主義，忽略事物的完整性和統一性，因而有科際整合的產生和科際學科的形成。如對一地方作綜合地理、歷史、社會、人類、宗教、生物、生態、農業、經濟等學科的知識，如果孤立的用單一學科而不考慮相關學科的資料，是不能達成研究目標的。又如某一古文化遺址的研究，則挖掘及整理是考古學；使遺址和歷史結合是歷史學；土壤的斷代是生質學；食物或物種的研究是古生物學；器物的形制花紋是藝術學；器物銘文是古文字學；金屬器表面的分析是金相學；遺骸的研究是人類學或醫學。由於學術的專門化，學者不能精通數種學科，但因為科際整合的需要，而必須粗具相關學科的知識，這也就是現在歐、美、日本在大學一年級、二年級時多不分系，而必須兼修社會和自然科學的主要因素。另外，因為有科際整合的觀念遂有科際整合的課程，這種課程是將諸學門的相同處提出來作為骨幹，再以各學門的知識由淺入深加以介紹，使學者了解及領會此骨架，再加以應用為主旨。此種課程中是許多學門知識的組合，其好處是學習者易於領會大的學問架構而加以推廣、應用。」（大辭典編輯委員會，1985）

目前在各領域中都談科際整合，因為「每一種專業知識，都包含了無數個因果關係或各種手段與目標之間的關連，單一的知識領域通常不足以處理涉及多種因素且因果關係複雜的問題，因此需要結合各種不同的知識領域才能考慮周詳，面面俱到。在結合多元知識的過程中，不同知識的擁有者會從自己專業的角度，用自己專業的語言針對同一問題或決策提出專業角度的見解。各種專業知識之間一方面存在著互補累加的關係，一方面也互相形成各種限制條件。在結合或考量了多元知識以後，解決方案不僅可能更有創意，而且在執行過程中也比較不會出現嚴重的意外或遭遇瓶頸。」（司徒達賢，54～55）例如：在班級經營的理

論與研究取向，探討並不侷限在心理學模式。就哲學觀點而言，哲學對班級經營的心理學模式可帶頭引發其他學科的新理論建構，可以引導教育的實踐，可以針對狹隘的心理學模式提出批判；就社會學角度切入，可以了解一些改變個別行為的技巧，和班級互動現象，補足傳統心理學的不足；就行政學角度而言，教師的帶動引導是班級經營理論和實務不可忽視的一環；就人類學觀點而言，在班級經營下的過程和表面行為背後的事件，都是人類學模式所能補充的。所以班級經營理論需要用一種科際整合的觀點，從多角度補充心理學模式的不足。（顏火龍、李新民、蔡明富，2001：14～16）

以生命教育領域來說，「從廣度來看，由於生命教育涉及不同的生命幅度，其學術探討在本質上本來就應該是跨科際或科際整合的，如此才能照顧到生命的不同面向，並將生命課題統整為一整體……從科際整合的角度來看，宗教、生死、倫理、性愛、生物科技、社會實踐、人格與靈性等不同層面的議題並非各自獨立、互不相關的，而是交織成為一跨科際的整體，其中包含了『哲學、法學與醫學系列』、『宗教與倫理系列』、『性、愛與社會實踐系列』、『科技與價值關懷系列』、『生死與靈性系列』、『信仰與生命關懷系列』等相交叉的科際整合系列。」（教育部，2006：孫效智序I）

就道德教育領域來說，目前的社會道德思想薄弱，社會上失序的行為日益增多，這說明道德教育有重新檢討、改進的必要。由於問題不是單一面向的，必須從多角度切入，如經濟觀、心理觀、宗教觀、政治觀、法律觀、哲學觀、自我形象、現代生活、學校課程等綜合多領域予以深入探究，才能重新找到道德教育發展的方向。（中國教育學會、師鐸教育有聲雜誌編，1991）在教材編製上，「也力求適應不同年齡的需要，由個人特殊情境的道德思考，逐漸擴及更廣泛的社會道德問題。大部分

的課程領域，如歷史、文學、健康和性教育、環境和社會研究、宗教研究等，都能提供道德問題討論的空間；而表演和創造的藝術也能提供道德情感發展的機會；甚至體育課程也可以培養合群、容忍、守紀律、互相尊重、互助合作的道德精神。」（王開府，1991）

就大學國文領域來說，國文的教學目標包含「增進本國語文能力」（就是熟習本國古今文，以增進學生閱讀和表達的能力）和「奠定各科基本知能」（配合各系科需要，以奠定各專門、專業科目的基植知能，就能合乎時代需求，也不與本土脫節）都是在達成科際整合的目的。理想的國文教材應合於科際整合原則，在教材的內涵上包含了：（一）語文訓練教材：漢字的構造與深進、漢語詞義的演變、簡要文法、修辭、應用文……（二）文化素義教材：介紹中文的天文、歷律、地理、禮俗信仰、社會生活……（三）文學陶冶教材：古典散文、駢賦、詩歌、詞曲、戲劇、小說、現代文學……（四）實用知能教材：法學院選用《韓非·定法》、黃宗羲《原君》；商學院選用子《富國》、《史記·平準書》；理工學院用《考工記·前言》、方以智《物理小識·總論》；農學院用《詩經·豳風七月》、《呂氏春秋·任地》；醫學院選用《史記·扁鵲傳》；藝術學院選用《荀子·樂論》、《禮記·樂記》、《莊子·至樂篇》）。將國文的選文和本科性質融合為一，那麼國文學科才在科際整合下成為最重要的基礎課程。（新學識文教出版中心編輯部編，1987：李威熊代序1～15）

就個人知能整合來說，「我們努力方向與行事風格當然受自己人生目標與價值觀念的影響。可是人生目標不只一項，彼此之間難免存在衝突；而每一個人從不同來源或不同人生階段所形成的價值觀念，也極不一致，這些都會對我們的言行造成影響。由於內在的目標衝突，價值觀念不一致，常導致言行之間的矛盾，外人眼中的「言行不一」、甚至「顛

三倒四」；自己對過去、甚至不久前的言行感到後悔，都顯示出自己在價值觀念方面的整合程度不足。宗教或各種修身養性的方法，目的之一就是希望能協助我們整合自己的價值觀念；倫理教育中，經由個案研討，讓學生有機會反省、檢視自己的價值定位與取向為何，也是整合自己的途徑。這些未必能提升人的善性，但至少有助於建立一個較為完整的自我價值體系，讓我們很清楚地知道自己究竟要追求什麼、在乎什麼、願意犧牲什麼，以及得失取捨之間的分寸如何拿捏，怎樣抉擇才不會使自己經常生活在不斷的悔恨之中。」（司徒達賢，2006：56～57）知能整合的過程及其他能力的培養，「有幾項重點：第一，要養成用心聆聽的習慣與能力。每一次對談或知識交流都相當於一個學習的過程。對本身不熟悉，但卻是別人所專長的知能，整合者應該以作『學生』的態度來聆聽與學習。第二，整合者不能只是被動的學習，在聆聽的過程中，必須同時進行思考、澄清與驗證。因為整合者有其本身的思想體系與知識基礎，並非一片白紙，況且吸收的對象或知識來源也不只單方面。因此，整合者在對不同的知識或觀點時，應不斷地進行彼此間的互相比對、辯證，找出潛在的矛盾與疑點，再請相關知識的專家進行澄清，並運用各種不同的知識或觀點來互相檢視，或互相激發，儘量使各種觀點分別產生更深入的說理與思維。第三、應努力以這些知識為基礎，形成更高層次的知識或觀點。所謂更高層次，是指這些知識或觀點能夠融合其他各種觀點，不但化解了彼此間的矛盾，而且能對現象及行動的因果關係提出更有力、更周延的解釋與觀察。第四，設法將此一更高層的知識或觀點，運用在當前的決策及行動上。簡單的說，就是把這些整合後的知識或知能，進一步與決策及行動相整合。」（司徒達賢，2006：60～61）

　　科際整合能夠成立，最重要的是相跨越的學科之間有一些彼此都具備的條件：（一）共同的設定：相跨越的學科都有或至少必須有共同的設定；這些設定是收攝經驗內容的起點。（二）共同的構造：不論相跨越的學科的內容或題材如何不同，既然都是認知的知識，一定得有些骨幹；而這些骨幹最後分析起來都是相同的。學科構造相同的型模的極致，可以是一個假設演繹式的系統。（三）共同的方法：相跨越的學科各自所要處理的題材雖然各不相同，但既然同為「研究」，在這些操作背後總有一些程序是它們不能不共同的；一般將這些程序叫做方法，相跨越的學科必須全部或至少部分地運用的。（四）共同的語言：雖然相跨越的學科都有各自專用的詞彙，但彼此還是要有一些共同的語言，交流知識或互相兌換各自所得概念內容才有可能。（殷海光，1989：325～327）

　　科際整合在某程度上是由於強勢的科學技術的刺激，在科學技術的研究中無法擺脫社會、人文學科的方法，彼此的交集點還相當多，這也說明了整合的過程不一定要區分主從學科。而一般的整合模式的前提是已知的一個學科和學科之間的相互整合，在文學詮釋上就是文學和其他學科的「互通有無」，或者把文學文本化去通貫其他學科而得著一個整合後的「複數文本」或「豐富文本」。但這種統合方式無所區別於前面所提過的統整觀念的體現，而且很可能成了傳播學者所謂「從優解讀」（挑選眾多之中比較喜歡的解讀方式）的憑藉。如果科際整合無法更好看出整合後的「新面貌」，而只是為了方便選擇性的解讀，那麼它就不合計入科際整合的行列，只稱它為類統整就可以了。這也就是說，既然要藉科際整合來展現出另一種新意，那麼就要顧及是否達到「名副其實」。如此一來，新整合的模式就能達到「各學科相互整合後而形成一個新學科」的取徑方式，而權且以「相關學科整合成一個文學文本」為

前提。其中也許有點無可奈何的要以文學文本為先設定條件而後再尋求各學科的整合成義，這是因為有「文學」的限制詞影響，所以它的圖示就從舊科際合整模式，變成文學文本的新科際整合模式。（周慶華，2009：235~245）如下二圖：

圖 5-2-1　舊科際整合模式圖（資料來源：周慶華，2009：239）

文學文本

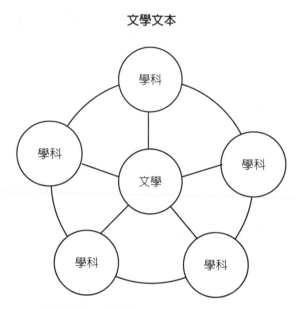

圖 5-2-2　新科際整合模式圖（資料來源：周慶華，2009：239）

　　由上二圖所示，舊的科際整合方式是以一特定學科為主，不論是以「學科」或是以「主題」對其他學科進行整合，都已設定一個中心對象後才兼論其他領域，如此的整合方式與上一節所談的「課程統整」相去不遠，因而難見科際整合的新意。再看新科際整合的模式，由於新的學科是在整合各學科後才形成的，如以文學為例，必須經由各學科的整合才形成一個文學文本，而它在意義上最大的不同是「去中心化」，而且「新模式在文學詮釋上的運用設定，經由心理／社會／文化因素的介入標誌它的『必要性』兼及以文學文本提領學科的整合成形後，剩下來的有關它的『可能性』就得藉實踐來印證。這種實踐因為涉及各學科的『平行』整合，所以最好舉對象文學詮釋為例，直接針對文學文本的詮釋，

而不能順著語言的層次脈絡回到文學語言本身去對列定位。實質上仍然要把文學文本看作是經由各學科整合成的，屬於經過各學科整合後才能被掌握的範圍中，不過卻不等於一個文學文本不同解讀的『湊合』或『衍繹』。」（周慶華，2009：248～249）

　　把科際整合放在語文領域中，一般的通則是指語文經驗在傳達上是透過各學科整合夥的手段。這手段是為了深廣語文經驗的「交相烙印」，希望達到最好的教學效率。（周慶華，2007：309）以下試以電影《駭客任務》（The Matrix）進行整合的範例。《駭客任務》是一部1999年好萊塢科幻電影。主角尼歐（Neo）一直過著平常的生活，直到他和神秘人物莫菲斯（Morpheus）、崔妮蒂（Trinity）出現，他們是被先前的人所解放而得以脫離母體的人類，莫菲斯等人把他帶到了真實的世界，讓尼歐明白到他所認識的世界是機器所創造的虛擬世界，名為母體（matrix）───一個只存在於人們腦中的世界。母體是模擬1999年的人類世界所建成的（現實世界其實已踏入2199年）。機器透過建造各種程式，輸入視覺、聽覺、味覺、嗅覺、觸覺等訊號到人類大腦中，製造出這個真實性極高的世界，目的在於欺騙現實中被機器所囚禁的人類，讓他們以為自己活在自由的世界中，藉此在人類身上吸取能源。前代救世主死前曾經預言他會再次來到人間，拯救所有被機器所囚的人類；而母體中可預知未來的祭師（Oracle）也曾指出莫菲斯將在有生之年找到救世主。當莫菲斯聯絡到尼歐後，他相信尼歐就是轉世的救世主（尼歐其實是第六代救世主）。但尼歐卻對自己「救世主」的身分有所懷疑。有一天尼歐等要從祭師在母體的住處返回真實世界的途中，被機器派出多個以史密斯（Agent Smith）為首的特工程式追殺。特工程式雖有人類的外表卻不是人類；極善於扭曲母體中的物理現象，是專門用來追補目標的程式，並非解放後的人類所能匹敵的。雖然母體是虛擬世界，但是如果人類在

母體被殺，則在現實世界中也難逃一死。莫菲斯為了保護尼歐，落入了特工程式之手。後來他們發現，原來是塞佛（Cypher）出賣了他們的情報給特工程式才導致莫菲斯被捕。塞佛回到現實世界後，把仍在母體的隊友逐一殺死，但在準備殺死尼歐時，卻不慎被另一隊友坦克（Tank）所殺。坦克在稍後成功救出尼歐和崔妮蒂，但莫菲斯卻仍滯留於母體中。為了救莫菲斯，尼歐等人商議後，決定和崔妮蒂二人再次返回母體世界。經過激烈的搏鬥之後，他們終於成功救出莫菲斯。雖然莫菲斯和崔妮蒂成功回到現實世界，尼歐卻在母體中被特工程式擊斃，但尼歐不久竟然復活。復活後的尼歐對自己「救世主」的身分已無絲毫懷疑，開始明白到自己於母體的能力。他馬上入侵了其中一個特工程式——史密斯，讓史密斯煙消雲散，消失得無影無蹤；其他的特工程式也嚇得落荒而逃。

倘若是採用舊的科際整合模式，可如下圖表示：

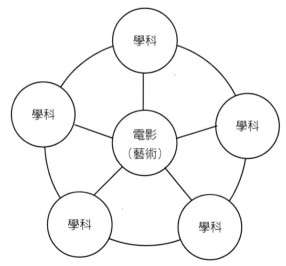

圖 5-2-3　舊科際整合模式圖——以《駭客任務》為例

在電影還沒加入前，本來就有一個教學主體，這個主體可能是以「現代科技」為主題再進行科際整合或是以某一領域當主體學科進行整合。如果是以語文領域為整合學科，可能教材中包含介紹「現代科技」的相關文章，而可以與它相結合的相關學科，在電腦課中可以直接操作電腦，並進行「寫電子郵件」、「瀏覽網頁」、「經營臉書（face book）和部落格」、「使用即時通、msn、skype」、「下載音樂及影片」、「上傳檔案文件」等等實務操作；如果是以社會領域為整合學科，則可以討論電腦使用的倫理規範，包括「電腦的借用原則」、「著作權的規範」、「個人資料保護法的介紹」；如果是以藝術與人文領域為整合學科，則可以「播放電影」、「討論電影中的美學類型」、「使用電腦繪圖」。以語文領域和電影整合關係本脈絡的重點來說，除了就課文文本進行討論外，也可以深入結合電影中的情節提出來問題一起討論，如：「什麼是駭客？」、「現實中的駭客扮演怎樣的角色？」、「為什麼人會被電腦控制？」、「你有沒有被駭客入侵？為什麼？」、「你覺得電腦科技帶給你的好處和壞處各是什麼？」、「電腦應該在你的生活中扮演何種角色？」等等。以上學科之間所以得以連結都是提取彼此間的「共性」，透過這層關係而讓原本的學習——語文領域，更加豐富、多元而增進學習的廣度。

　　倘若是採用新的科際整合模式，可如下圖表示：

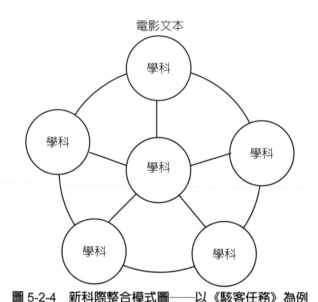

電影文本

圖 5-2-4　新科際整合模式圖──以《駭客任務》為例

　　從科學的角度來看，本片含有人可以虛擬存在而虛擬也可以真實存在的想法。這部電影成功地將抽象的電腦專有名詞轉化為具像的實體。例如：後門 backdoor 的觀念，用長廊與整排的門來顯示切換 switch；保護祭司的護衛，就是防火牆程式；第三集的完結篇裡的火車人是偷渡程式，在等火車的一對夫妻帶著可愛的小孩，男的是核電廠管理程式，女的是圖形使用者介面程式，透過使用者與介面程式的互動，是真的有可能產生奇怪的程式。而創造者 Architect 將不受 Matrix 控制的人，讓他們集中到錫安，最後整個摧毀，也就是「將無解的問題，集中到某個區域，把撰寫程式時「將無法處理的『垃圾』全部丟到某個區域，日後再予以集中『處理』」的方式應用進來。（陳小小、TJM，2003）從宗教學的角度來看，製作人含有「出離苦難」的想法。痛苦是由因緣所集結，

因此應該消滅痛苦的因緣，尋求解脫之道。萬事萬物的「存有」本來不是實在的存有，乃是一種錯覺和幻覺的存有，因為「五識」（眼、耳、鼻、舌、身）而對外在事物有感覺而為「受」，因感覺而有情，稱為「愛」。愛和受相應相集合，於是有貪念，生發「物執」（相信宇宙萬物是實有的）與「我執」（相信物和我為實有，而這種執著便成為痛苦的根源）。（桑德夫，2009）主角意識到個人的盲點後，進一步才能發揮自己的能量，成功解救自己和同伴。從社會學的角度來看，製作人意識到虛擬世界和真實世界產生矛盾衝突的危機感。當大家愈來愈依賴電腦介面處理事物時，也代表人類正受到虛擬環境的桎梏，然而在危機四伏中多數的人是深陷其中而不自知的。從哲學的角度來看，製作人隱含「真理」要自己探究的思維。當尼歐向祭司請益時，祭司沒有直接讓他得到答案，但卻讓到看到小孩子折彎湯匙的動作，啟發尼歐要靠自己去體悟其中真意。從文化學角度來看，製作人是生於創造觀型文化的西方人。雖然片中提及虛實應對時，隱含「有心才會有識，有識才會有物」的想法，一切對外在事物的感覺的根本是空，是意識作用讓他存在；反過來說，沒有感覺就無法起作用。如果貫徹這種思維，尼歐單憑意念就能讓自己脫困，不需要在虛實間和對方一較高下，更不會在最後扮演「救世主」的角色，成為打敗壞人、伸張正義的神化人物。以上這些合而成了《駭客任務》這個文本。而換個角度看，教學時如果從文本角度逆推而構設原本的學科，課程將會衍生更大的思考空間，讓教學深度提升而更有看頭，也能以更全面的角度認識文本。

　　語文課中除了把文本從各種角度詮釋外，經由電影元素的加入也可以嘗試「異質的結合」。例如《駭客任務》的劇情雖然是藉由主角尼歐認識自己，開展救己、救人的終極理想，隱含有「說理」的意味。不過如果抒情的文章碰上《駭客任務》，是否原本的抒情文本中的角色人物

也會受到「駭客」的洗禮，生成不同的變化而產出新的另類文本？讓學生閱讀異質的素材，可能造成出更大的激盪，在作文中可以有更多的創意發揮空間。當然，這種方式的難度相對也較高，教學者也要有相當的能力才能適當詮釋文本。不過科際整合已然是一種趨勢，跨領域的學習更能充實新的經驗，把電影納入語文教學正也符應時代潮流，而執行上就看主導者的巧妙高明來增添效果了！

第三節　多媒體運用的絕佳考量

所謂的媒體（Media），是指媒介物的意思，包括教材、教具、器材、設備。一般常聽到「視聽媒體」，這是指由視覺、聽覺和其他感官的學習資訊。最早的媒體從訊息傳遞者的角度出發，利用動作、手勢、表情、語言、聲音傳遞訊息，漸漸有布景和道具的加入，這種實物和書面形式的教具媒體包含教科書、講義、參考書、報紙、雜誌、圖表、圖畫、透明圖畫、掛圖、地圖、照片、提示卡、標本、模型、地球儀、木偶、影偶、粉筆板、磁鐵板、絨布板、揭示板、白板……後來隨著科技的進步，像幻燈片、錄音帶、錄影帶、電視、廣播、廣告、網際網路、CD 光碟都廣為應用，而近幾年電子媒體設備（如：電腦、電子白板、手寫板）更是普及各級學校。媒體的種類繁多，讓使用者有多種應用選擇以利於傳達訊息。（陳淑英，1986：4～5）而「多媒體（multi media）」就是結合兩種以上的媒體來表情達意，「可以分為硬體為主的多媒體和以軟體為主的多媒體。以硬體為主的多媒體，是指結合兩種以上的硬體，以電腦操控的組合方式。譬如結合一部電腦、一部錄音機、數架幻燈機或電影機或電視幾的放映方式，它可以使畫面的來源更具多樣性；以軟體為

主的多媒體，或稱電腦超媒體，俗稱電腦多媒體。」（劉信吾，1999：209）1960年代由於各種教學理論和新科技產品相結合，帶來了更多視聽媒體與教學方法，於是視聽媒體不再單獨使用，把黑板、教科書、參考資料、講義、投影機、電視、模型等各種媒體交互配合形成了綜合性系統化的使用，這就是多媒體的利用，也是多媒體的教學法。（陳淑英，1986：42～44）

　　媒體是信息的傳播站，是人的延伸。（麥克魯漢，2006）為了將想法訊息快速傳播，就得藉用媒體的力量，最常見的就是廣告臺詞的運用。想要買東西時會直覺想到家樂福，因為「天天都便宜，就是家樂福」；肚子餓時想到達美樂披薩「爸爸餓，我餓我餓」（28825252）、必勝客披薩（23939889）；買電器想到全國電子（全國電子，足感心）。不論消費者是否會對該產品進行消費，廣告無形中已經深植觀眾的心中，像：「27662000」（化妝品DHC的電話）、「有青，甲敢大聲」（臺啤）、「柔柔亮亮，閃閃動人」（儷仕洗髮乳）、相信你的直覺，順從你的渴望（雪碧汽水）、「男人的刀」（舒適牌刮鬍刀）、「你是我高中同學，我是你高中老師」（化妝品）、「咱明天的氣力，今日甲你準備便便」（保力達P藥酒）、「元本山，原本是座山」（元本山海苔）、「日立冷氣，聽了再買」（日立冷氣）、「鑽石恆久遠，一顆永留傳」（鑽石）、「只要我喜歡，有什麼不可以」（奇檬子飲料）、「這不是肯德雞啦……」（肯德基速食），這些都是耳熟能詳的廣告詞；有時不只增添趣味性，也替商品打造了良好的產品形象或是創造人生希望，如：「中油為大家加油，請大家為臺灣加油」（中油）、「一券在手，希望無窮」（樂透彩）、「萬事皆可達，唯有情無價」（萬事達信用卡）、「頂新鮮的好鄰居」（頂好超市）、「有7-11真好」（7-11）、「We are family.」（中國信託）、「桂冠的火

鍋料,了解咱的心意」(桂冠火鍋料)、「不只找工作,為你找方向」(104人力銀行)。

「為了炮製魅力,推銷產品,廣告往往藉由傳統教育中已經被大眾所熟知的知識或概念,讓受眾回憶他們在過去生活中所獲得的共同經驗。」(約翰柏格,1996:167)大部分的廣告具有懷舊氛圍,再加上使用「未來」的語氣開展未來美好的景象,刺激人們的思考目前的生活情況,再提供改善現狀迎向美好的選擇,引起觀眾內在的想像力,讓他們用幻覺填補現實和廣告提供的商品、商品許諾的未來之間的差距。廣告的諾言似乎提醒人們努力作一個具有魅力的人。(劉立行、沈文英,2001:174)倘若是從另一個角度來說,有時廣告傳遞的不只是訊息,也是權力的展現。多媒體運用也是身體和權力的另一種媒介,它把原有的「分享感受」或是「傳遞意義和價值觀」的媒介特性,經過觀念轉折後,就成了新的權力向度,媒介就不只是麥克魯漢所說的「信息」而已,更是「權力欲求的象徵」。(周慶華,2005:194~196)現代的人沉溺於網際網路之中,尤其喜歡在「部落格、臉書」這種可以雙向互動的虛擬社群中發表個人想法,無非就是藉「虛擬」的環境來滿足「真實」社會所無法獲得的權力伸展。「這個虛擬的實境給人的權力滿足是一種近於虛幻的抽象的滿足。它保有的『真實』感覺是『自己可以不設限的去影響或支配他人』,但代價是『不知道實際被影響或被支配的人在哪裡』,而僅僅能夠獲得『抽象』的滿足」。(周慶華,2009:267)

媒體的影響力是無所不在的,除了可以藉以伸展權力外,在現實生活裡,人類不可能直接體驗一切的事物來認識環境,而由媒體組成的視聽教育就有代用經驗,彌補視線和聽力上的不足,扮演三個重要的角色:(一)具體化的工具:利用實物、模型、電影等媒介可使抽象的語言、文字、符號等意義明確,也可使抽象事物的觀念更清楚,特別是投

影片、幻燈片、電影、電視等影像媒體，對年幼的學習者而言，從感覺上形成的認知，在心理發展的過程中最具有效果。對一件事無法從直接經驗中獲得時，利用視聽媒體是必要的，有了具體事物的提示，才可以擴大其經驗的領域，使他們獲得實際而具體的經驗；有聲有色的動作也讓他們易於接受訊息、記憶資訊並應用於生活中。（二）具體和抽象間的橋樑：學習有不同的方式和層次，有「做中學」（直接經驗的歷程）、「觀察中學」（觀察別人的經驗而學習的歷程）和「從思考中學」（從視覺符號和口述語言中學習的歷程），對學習者的而言，距離個人真實經驗愈遙遠，愈無法用親身經歷、直接體驗的學習則難度愈高。但是思想傳遞的過程裡，抽象層次高的學習歷程卻是應用最廣的一種，於是為了讓訊息得以順利傳遞，就必須使用「媒體」來協助。（三）藝術傳播站：早期熟知的藝術形式有文學、音樂、繪畫、戲劇、建築、舞蹈等七種，自從電影發明後，使藝術有新的表現方式，可以同時結合既有的七種藝術而讓藝術表現更豐富而多元，於是稱電影為「第八藝術」。藉由電影大銀幕的投影，訊息讀取就更明確而清楚，打破了時間和空間的學習限制而擴大學習範圍。（陳淑英，1987：26～28）有人認為如果把媒體視為一種藝術，這個藝術包含了五個要素：是茶餘飯後提供「娛樂」需求所在；是獲得新知，解答內心疑惑，製造美感的「歡愉」的地方；是暫時沉溺、麻痺、自我「逃避」的麻醉劑；是提供美好希望、未來，給閱聽人帶來積極渴望的「烏托邦」；是在休閒娛樂的同時，也希望能在不斷變動的社會中自我「教育」成長的管道以及教育他人的選擇。（Peter Steven，2006：113～116）媒體在不同的角度切入能有不同的解讀。當我們在使用媒體當下，我們的目的可以是多重的，也許既是逃避現實，為了找到快樂以自娛，又為了自我充實而不斷的學習，所以現代人的生活中已經離不開媒體的作用了。

從媒體運用的積極面來看，教學上使用教學媒體的幾個好處：（一）增進學習量。在知識爆炸的時代，靠有限的學校學習和傳統的教學方式不足以應付瞬息萬變的環境，唯有藉用多元的媒體才能取得廣大的新知。（二）具體化抽象概念。同樣的學習材料對不同學習者的困難度不同，使用愈具體的媒體，愈能貼進真實的概念，使意思傳達更清楚。如果來描述一個事件或概念，對訊息接收者來說，給他圖片和聲音等媒體會比讓他閱讀文字而容易理解。（三）縮短城鄉差距。鄉村的學生接觸新的科技設備和藝文活動的機會比都市學生少；而都市學生接觸自然生態的機會又不如鄉村的學生。透過教學媒體的輔助，能平衡區域的限制而縮短城鄉差距。（四）活潑教學活動。適當教學媒體的加入，可以增加言語的論述（老師講述或是師生對話）外的變化，而吸引學生注意，產生興趣，讓教學活動變活潑。（五）促進師生互動。教學媒體的設計、製作和使用有助學生對媒體的了解同時增進師生間的情誼。（劉信吾，1999：10～16）（六）提高教育機會。多媒體的教育把知識用多元的方式呈現，滿足不同需求的人而提高學習興趣，而提高知識水準。（陳秋美譯，1988：181～182）

在語文領域中「運用各種可用的媒體來『輔助』或『配備』傳播，也就成了另一個選項。這是為了讓文學詮釋在口頭傳播或紙面傳播的基本傳播上能夠新增傳播管道且得有一種『另類延異』的姿采，以便可以有更高的能見度或更快速普及的影響力」。（周慶華，2009：270）教學上將電子媒體納入教育可以擴展目前以印刷教材和言語口授為主的學校教育。戴爾（Dale, E.，1969）將經驗的來源畫成三角圖（如下所示）：

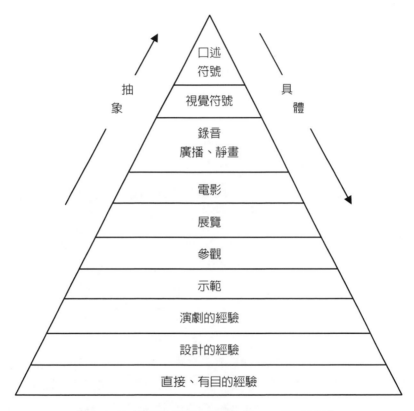

圖 5-3-1　戴爾的經驗三角圖（Dale, E., 1969）

　　年幼時獲得的經驗以直接經歷的經驗為主，隨著年齡增長，學習的範圍增廣，難度逐漸提高，所學的內容由具體變成抽象。為了提高理解力及利用最短的時間達成最有效率的學習，使用媒體成為一種必然的趨勢，而多媒體的教育功能絕對大於單一媒體的作用。雖然每一種媒體都有它的長處和弱點，也有各自強調某種形式的資訊傳遞、思考方式及理解力，像傳統的印刷媒體形式也有一定的教育貢獻，不過有其他媒體加入能強化原有的功能；利用多媒體的教育能讓兒童的心智能獲得全面而

均衡的發展，也讓他們能以不同的角度看事情。（陳秋美譯，1988：181）
在語文教學的過程，教學者希盼學習者達到的能力——認知、情意、技能，其中「情意」部分是最難達成的項目。因為一篇文章寫得再好，如果沒有經驗作為輔助，在情感理解上還是與作者為文撰字的立意有差距，那麼語文領域中重要的部分——內容深究，往往只能做到片面上的探討而難從學習者的反應中得到呼應。不過動態媒體卻能拉近學習者和文本的距離。「動態媒體允許我們增進或減低呈現一個事件所需要的時間。例如：我們不可能花一輩子的時間去實際見證一個人的生老病死，但透過技巧地剪輯，能在一個時間段落中內再創一個人生的必要情景。我們也能抽離部分的時間。例如：我們很熟悉的以景物淡出後再淡入的分段方式，段落其中的時間被抽離出來。雖然沒有經歷實際的時間，仍可接受淡出以前的段落已過去了的時間概念。透過時間的壓縮及擴大能幫助我們完成時間的轉換。另一方面，透過慢動作的技術還能夠擴充時間。我們能以極高速拍攝一件事件，然後以正常速度放映影像，藉以觀察到原本發生得太快以致於裸眼無法看清的事件；也可以慢速度來播放正常速度拍攝的影像，藉以重溫一個事件的過程。」（劉立行、沈文英，2001：324～325）動態媒體讓事件活靈活現、栩栩如生呈現眼前，這是應用在教學上的最大優勢。平面圖片雖然有具體化的作用，但是在學習一種技能的時候，看圖學習總是不如看影片直接。就像我們要學習使用新的設備時，看說明書上的圖例操作還是得再摸索一下才會，這就是為什麼有愈來愈多的出產先進設備的公司會提供使用教學影帶的原因。

　　作為動態媒體之一的電影也同樣具備教學的參考價值。曾經有個研究組織叫「斐因基金」（Payne Fund Studies）探討電影對兒童及青少年學生的影響。他們選用十三部可能會影響小孩社會態度的長影片作研究，其中包含了反映戰爭態度的《西線無戰事》（All Quiet on the Western

Front，1930）和涉及種族態度的電影《一個國家的誕生》（The Birth of a Nation，1915），測試美國中西部小鎮的白人學生看電影前後的態度。結果有一半的電影讓學生改變了他們的態度，而且也發現到影片的效果是會累積的。如果連續看兩、三部相同主題和立場的影片，觀眾的態度轉變會比只看一部電影還大，這表示只要看一場震撼性的影片就能讓青少年改變他們的世界觀。而諾伯（Grant Noble）以「電視機前的兒童」（Children in Front of the Small Screen）證明電影比較會讓兒童產生角色認同（把自己當作劇中人），而電視比較會讓他們產生角色認定（預測情節內容發展）。美國電影學會（American film Institute）的何斯內（James Hosney）認為造成這種差異是因為電視螢幕小，螢幕的邊緣就在他們的視覺範圍內，而電影銀幕大且佔滿了視線範圍，容易讓觀眾投射成為電影場景中的一部分而產生認同感。（陳秋美譯，1988：52～55）與其他的媒體比較，電影的抽象性比實際參與的學習經驗和用實物和模型還要抽象，但其中「利用機器的操作，來模擬人類的心態及物體的形象，在運動或時間的過程上所表現的動態感，具有優於其他媒體所沒有的特色。」（Hoban C. F.，1937）電影可以用來加強兒童對文學的理解力，提高他們享受文學的樂趣，對於智能較差的兒童效果更顯著。雷文生（Elias Levinson）曾經觀察初中學生對以不同媒體表現的短篇故事有什麼不同的反應，其中一組學生只讀原著，另一組讀原著也看影片，調查學生對故事理解力和享受故事的程度。結果發現，看原著又看電影的一組，平均理解力及享受程度都高於另一組；而原本學生較不熟悉的故事，在看過影片後都有所進步。影片不僅提高了兒童對故事的理解力，同時對刺激了他們想閱讀同類故事的欲望而提高某些書籍的受歡迎度。（陳秋美譯，1988：188）因為電影的呈現比文字的闡述更加精實，電影的特色在於「彙集現實的經驗，並刪除許多不必要的地方，只強調

最有意義之處，而且濃縮時間與空間成為觀察經驗，電影是提供現實的一種抽象版，按照編集的目的可能改變現實的情況，這就是在學習上所包含的優劣點，經慎重地編排的秩序往往與現實不同，比具體經驗更易於理解。因此，電影能觀察到現實所無法見到的事物的優點，還有它們對偶發事件能非常巧妙地加以戲劇化，使我們有如置身其中的感覺，這個從教育上看來是個極大的優點。」（Dale, E.，1969）

雖然結合媒體進行教學是教育的趨勢，然而也有人對媒體提出其他角度的評價：「教學用具、手段先進多元，但教學指導具體性不強。現代化教學具迅速發展，不斷充盈之下，教師更強調用用多媒體傳播手段，如穿插幻燈、投影、影視、電腦、音樂，並融入表演、走秀、報告等形形色色的教學活動，這些教學手法更凸出直觀化、形象化，教學生動而活潑。當它們引入課堂時，原則上改變了老師講、學生聽，老師向學生傳遞教學訊息、兩點之間的單向交流，而形成了雙向交流。但不論單向還是雙方，都仍然停留在平面交流，交流面及訊息量都受到限制。究其原因，是這些多元教學視聽手段未能符合學生學習的生理、心理基礎，只是注重手法的創新，而不是價值取向的嬗替超越，以致教學中所傳達的訊息是平面的、單向的、缺少想像力的內涵。事實上，教學是一種表達過程，以傳播承載教學訊息為目的，為學生創設有利於接受知識，提高能力，發展人際的情境，對學生進行啟發誘導，以此調動他們學習的主動觀、積極性，使他們產生學習樂趣，達到『潤物細無聲』的境地。但是它絕不等同於表演，儘管它可以融合表演因子，如穿插利用視聽教具，充分展現肢身語言技巧，注意課堂場景布置，注意聲音效果的多姿多變等，如果只刻意在形式上包裝，如果這些表演與教學內容悖離，結果教師該引導的沒引導，該培養的沒培養，這樣只會扼殺學生的創造欲和學習欲。」（馮永敏，2003）由此可知，要提升教學效果不能

只在教學媒體上下工夫，必須全盤檢視教學活動中的各個環節，包括教學目標的訂定，對學生特質的了解，課程、教材、教法的設計，以及教學效果的評鑑，都要有全系統的規畫。（劉信吾，1999：20）無論科技怎樣發展，教材內容如何更新，教學教具、手段多麼先進多元，提高語文教學效率與品質始終是關鍵所在。身為教學設計者和實踐者的教育人員應該具備足夠的媒體素養專業能力，包含：（一）轉化訊息能力：把不良訊息透過內化後轉為適合學生的內容。（二）媒體解構能力：對媒體內容給予適當解析。（三）思辨能力：很多媒體過度包裝嚴重，需要有信息真偽判別的能力。（四）媒體使用能力：科技和議題不斷推陳出新，媒材的使用、提取也是重要的一環。（五）察覺能力：教師要有足夠的後設認知，預設學習者可能的學習成效。（六）課程設計能力：明白如何將討論議題結合媒體設計成合適的教材內容。（七）反省能力：針對教學後的課程進行檢討改進。（王石番，2009：104）如果教師在媒體的利用操作前能培養上述幾項能力，那麼教師專業也能彌補媒體內容上的不足，讓教學更具正向成效。

　　以 2009 年的美國科幻災難片《2012》為例，是由羅蘭・艾默瑞奇（Roland Emmerich）執導的電影。根據古馬雅預言，我們所生存的地球，是在所謂的第五太陽紀。到目前為止，地球已經過了四個太陽紀，而在每一紀結束時，都會發生驚心動魄的自然災難。在預言中，第五紀的結束將是可怕的世界末日，對照西曆，那天就在西元 2012 年 12 月 21 日前後。在劇變爆發前三年，曾有一位印度的科學家用一座礦井改造的微中子探測器發現了一個可怕的事實：由於受到太陽活動的影響，微中子放射量倍增，引發地殼內部的溫度迅速升高，導致深層地下水沸騰。於是這位印度科學家將這件事告訴美國科學參事安達瑞，安達瑞便覺此事非同小可並上報美國政府高層。美國總統及八大工業國領袖證實

上述大特寫後，多國政府隨即聯手展開應變措施，但同時對全世界公眾嚴格保密。世界各國首領緊急研議各種可能計畫，希望挽救大多數人類的生命。然而，並非所有人都能幸運獲救。在劇變前夕，男主角傑克森帶著他的兩個小孩前往黃石公園旅遊時，竟意外發現在乾涸的湖床底下有個秘密的科學研究機構，而裡頭藏著政府一直試圖隱瞞的末日震撼秘密；而這個地區也已經成為政府的秘密地質監測設施，他們也因闖入禁區而被軍方逮捕。然而，在基地中，傑克森初遇讀過自己作品的安達瑞，在他的幫助下，傑克森和兩個孩子便很快被釋放。夜晚露營時，傑克森從一位堅信陰謀論及末世論的私營電臺主持人處，得知關於政府應變計畫的情報和謠言，當傑克森與親人設法逃離因地殼劇變而沒入海中的加州時，各國領袖也啟動機密應變機制。在超級天災席捲全球之際，政府要員、科學家、平民、富豪，紛紛開始為自身或他人的生存傾力一搏，只有少數人有機會搭上挪亞方舟而順利脫難。

這一部高票房的電影並不是那麼的叫好叫座。根據英國《周日泰晤士報》報導，七大唬爛科幻電影的第一名就是 2009 年的《2012》。電影描述根據瑪雅預言地球將在 2012 年世界末日，而地球在 2012 年由於超強太陽活動，觸發內部變化導致地殼結構劇烈改變最後成為人類文明浩劫，這樣的科學理論引用被批評是十分荒謬。（高捷，2011）電影中描述災難臨頭的狀況也有爭議，像發生地殼變動時，超市的顧客發現地板莫名產生裂縫，而且裂縫不斷延伸加劇成一條像大海溝的狀況。現實中，地表在發生龜裂的前夕，一定會有嚴重的震動使地表上的人先感受到震動，然後地震持續一段時間才會看到地震在地表上造成的變化，而不是像劇中人可以直挺挺站著，眼睜睜看著地表龜裂。電影中有幾處像這樣可以依常理判斷錯誤的畫面，也是《2012》導致被評選為爛片的原因。然而，也不能因為幾處的失敗就評定電影的價值，因為電影的拍攝

耗時長，而後製的時間更長。影片中為了要模擬災難臨頭的真實性，不論是聲、光、效、演員的投入、場景的架設布置，無一處不是精心設計，努力讓觀眾感受虛擬的真實感。撇開錯誤的地方不談，以天災浩劫作為題材的電影內容，在現今自然環境嚴重劇變的時代，的確有助於在教學上的情境引導教學；而電影中錯誤的地方也可當作教材的一部分，及時建立正確觀念，讓「缺陷美」也能發揮教學的作用。

　　電影作為語文教學的媒體是有應用上的需要的。在整個教學歷程裡，「決定兒童思考方式的並不只是媒體本身，也包含它的社會內容及使用方法。印刷品本身只不過是一個傳達資訊的媒體，而不是一整套高水準的思考技巧。與生動畫面的電視比較起來，印刷品在傳達資訊方面可能略遜一籌，因為視覺影像比文字易於了解和記憶。」（陳秋美譯，1988：107）所謂「戲法人人會變，巧妙各有不同。」電影如何應用、如何結合教學就看教學者是否能夠恰如其分的把訊息從電影中汲取出來，放入語文教學中進行討論而達到呼應的作用，這就得靠教學者的用心規畫、設計來實踐了！

第六章　電影在語文教學上運用的向度

第一節　向度的界定

　　電影最初被發明的時候，就是以娛樂的姿態跟世人見面。由於本身具備多元的刺激，包含圖、聲、光等視覺和聽覺的綜合作用，還有精采題材鋪陳敘述，使得電影慢慢成為人們生活中的一部分，滿足大家在閒暇之餘的娛樂需求。隨著電影在內容上不斷推陳出新，題材包羅萬象，在視覺和聽覺效果方面持續改良精進，尤其配合電腦動畫這種先進科技的應用，可以補足演員無法完成的肢體動態，強化寫實的大場面（例如戰爭爆炸畫面、地震坍方瞬間景象），讓影像動畫更逼真而撼動人心，這些都有助於提升觀眾對電影的理解和維持對電影的喜好。而電影帶給人們的功用不只是娛樂。在地球上每天都有新的故事不斷發生，但是僅有極少的故事或事件被人注意到，而有志者不僅將那些重要卻容易被忽略的部分記錄下來，並且透過影像重新敘述，讓人們在忙碌之餘欣賞動態藝術的過程，也能藉機了解這個社會，明白自然環境的變遷，探索人與自然和人與社會的關係，最後喚醒觀眾內在的知覺，提供人們省思的機會，檢視「我」的存在意義和價值，學習重新建立自己和人群還有這個世界的關係，繼續尋找個人生命中未能解的疑惑。

電影從娛樂的角度吸引人們的目光，同時也透過娛樂的方式進一步發揮教化功能，提供多層次的教化參考價值；尤其現今是講求「科技化」的時代，學校教育也提倡「資訊融入」各領域的教學，而電影的題材、議題、表現手法和藝術技巧都有特殊性而值得放入各領域中輔助教學。還有電影的題材豐富，從多角度描述不同的人生經驗，這些可以讓觀眾從看別人的故事中，轉化成為個人人生的真實經驗，觸碰人生未能解決的問題。電影的特性對語文教學有正向的幫助，因為電影的動態影像永遠比文字有魅力。撇開電影內容不談，光影像的更替轉換就是趣味所在。有視覺和聽覺的雙重享受就是樂趣的源頭，讓電影具備高度的趣味性和吸引力，引發學習的興趣而達成強化語文學習的可能。再者，影片最大的好處就是具體化，把原本冗長的文字敘述用演員的動作、表情、對話，場景的規畫、布置，音效、音樂等表達呈現，少了抽象文字的障礙，降低了閱讀的困難度，讓文意的理解更快速而直接，可以幫助學生容易體會其中意涵。這不僅是電影有具體化的功能，也是因為電影有「完整化」的作用。當難懂的文字敘述都用背景、對話、音效、旁白、圖案、影像取代時，學習者就能專注在情節的推演，易於了解內容，掌握脈落，同時又不會漏失細節，使語文學習更完整。還有電影的音樂性也加強了文字的力度，不論是音效或是音樂都可以彌補文字的不足，而讓敘事的強度增加，更容易讓學習者感受「情感的脈動」而有助於語文理解。

電影和語文教學結合是立足於多重的考量。從統整的角度來看，知識來自於對環境和生活的探索，為了進一步研究的便利，才將知識畫分成各個領域，而能深入了解分析。不過在應用知識的過程，只用單一學科的知識不足以應付複雜的複合性問題，因為問題本身就包含了語文和其他領域的隨機結合，而語文是整體而無法從社會情境或真實的使用情

況中抽離，脫離使用情境的語文也不容易被理解。每個人在使用語言時，背後的態度和目的會影響他表達時的口氣、表情和動作，在語文詮釋的過程，語言使用者的對象、環境以及相關的社會背景都是考量的一環。這也就是說，語文的學習也是要從整體性的關照才到部分的認識。課堂的教學需要利用電影營造真實的氛圍和經驗場域，藉助電影中闡述的人生經驗強化語文學習的重點。電影是藝術的一種，容易和語文領域結合，而當中蘊含的多重語文經驗更是文本教材中最好的主題詮釋資源而能達成課程統整的需求。

　　從科際整合的角度來看，所有的專業知識都包含無數的因果關係，單一領域的知能無法應付多重的問題。因此，所有的領域之間彼此都需要相互整合以求知識的完整。科際整合就是在這樣的需求下應運而生，利用學科之間的共同設定、構造、方法或是語言互相交流知識與概念。在舊的科際整合概念中，電影可以當成一門主學科再去整合其他學科的知識，這種作法類似課程統整的方式；在新的科整合概念裡，而電影文本本身也可以視為一種學科，但詮釋這種學科要透過宗教學、美學、哲學、文化學、社會學、倫理學、心理學、現象學、系譜學……各種學科的角度進行分析，才能合成電影文本這個學科。換個角度看，新的科際整合讓課程有更廣大的思考空間，可以提升教學深度，同時也兼顧到知識的廣度。

　　再從多媒體運用的角度來看，各種平面的、立體的媒體教材、教具、器材和設備都是表情達意的重要輔助，彌補視覺和聽覺上的不足，將抽象的文字和符號具體化表達，扮演具體訊息和抽象概念之間的橋樑。而電影的藝術類型同時包含了圖、文、聲、光、動態影像、背景情境等各種媒體的結合，影片中的場景布置、人物特質、對話，還有音樂、音效的搭配，每一處細節都傳遞了訊息，表達特定的概念或思想。在文字的

描述裡，讀者得靠自己的想像才能形塑作者的營造的圖像；可是在影片中，作者的思想全部化為影像、圖片和聲音，觀眾在閱讀影像時也同時建構所有的概念。因此，所以讀電影降低了文字閱讀量，可是卻能從鮮明的影像和立體聲中，清楚地建立讀者心中的立體圖像，縮短認知建構的歷程，幫助學生跨越抽象符號的障礙。

　　由以上可知，不論是為了統整的需求，科際整合的新嘗試，或是多媒體的使用，電影在語文教學中都是絕佳的運用考量。自古以來，人生的智慧都是從經驗學習中獲得的，自從電影藝術愈來愈成熟，電影的替代經驗所創造的人生經典名句也成為人生學習的資糧，也是語文教學的好教材。由於電影本身包含了文學、音樂、繪畫、戲劇、建築和舞蹈等七種藝術形式，成為「第八藝術」，所以電影在語文教化上的應用可以有多角度的討論空間，但是受限於有限的教學時間，還有教學內容的安排考量，不可能全部囊括在教學中，一定要有所選擇，如此教學才能具體且具有明確的指導性，而能看出教學的價值和成效。如果談教化取向的廣度不足，過於狹窄，或者只是泛談，都會使電影在語文教育的應用見不到成效而承載負面評價。既然電影納入語文教學是為了強化語文學習，那麼回歸到語文的教學面來思考，語文教化的內容以傳授「語文經驗」為主。人的經驗中包含「知識」性經驗、「規範」性經驗和「審美」性經驗三大範疇，這就是語文課程教學中要傳達的語文經驗類別。電影能夠反映人生，傳達人生的經驗，所以當電影的教化功能帶入語文教學中，也可以把電影表達的經驗取而分成知識取向、規範取向和審美取向三類。知識取向是從「理性」為出發點，以「求真」為目的；規範取向所對應的語文經驗是從倫理、道德和宗教的立場出發，找出語文成品有助於教化的成分或質素，再印證語文的社會學觀念，以「求善」為目的；審美取向的語文經驗是從特定形式結構的角度出發，找出語文成品所具

有的可以引發美感的形式，以「求美」為目的。（詳見第四章第二節）
一部電影通常同時包含了知識性經驗、審美性經驗和規範性經驗，但是
由於電影的拍攝手法、內容題材和強調的重點不同，以致於影片中內含
的知識性經驗、審美性經驗和規範性經驗各佔有不同的比例。在語文教
化進行的過程，可依需要分別以「知識取向、審美取向和規範取向」對
影片加以討論，而關於語文課中要強化的重點經驗，最好選用包含那一
類經驗最多的影片，可以達到最好的效果。舉個例子來說，如果語文課
要探究意象、比喻、象徵等審美概念，則應該選用富含審美意涵較多的
電影，才能讓該電影的特色在語文課中展現。

　　了解單部電影中的語文教化取向有知識、審美和規範三種，似乎與
教學還有一個連結沒有接上，那就是關於「電影的類型」。「類型」就是
將電影進行適度的分類。分類是來自於人類有把性質相近的事物歸類
的習慣，因為歸類有助於對事物有初步的認識和理解。當事物累積一定
的數量的時候，就有分類的需要；需求不同，自然分類的方式也就不一
樣。一般常聽到的類型有：西部片、恐怖片、喜劇片、歌舞片、科幻片、
功夫片、動畫片、戰爭片、古裝歷史片……等等。有的是以形式分，有
的是以內容分，雖然有時內容和形式不一定完全一致，但是都不會脫離
電影慣有的表現。從製片的角度來看，觀眾對某些影片有特殊的偏好，
就會促成類型片的生產還有牽扯到片廠制的生產。因為類型片有一定
的供需模式，在大型製片廠裡，「所有的受僱者，不論是攝影、燈光、
導演或編劇等，全都是合約的僱員，他們要在好萊塢片廠有限的創作空
間裡，尋求一套以電影這個媒介來演繹故事的方式。如果市場對某種
類型電影有良好反應，觀眾捧場，片廠便會繼續製作這類電影；否則，
便會停止生產，一切以利益掛帥。西部片在二十世紀五〇年代開始沒
落，很大原因是當時的觀眾已厭倦了這類型的電影，此外當時電視臺也

大量播映西部片。至於六〇年代中期生產的歌舞片，可能也是基於同樣
原因而在片廠制下減產進而停產……片廠制的流水線生產方式，能夠
保證有固定的人力資源，便於將受歡迎的片種發展成類型電影，然後作
公式化的生產。可見電影類型極受商業經濟環境影響，片廠與市場配
合其實就是生產與消費配合。」（鄭樹森，2005：13～14）在這種背景
下，分類其實是來自於電影工作者和電影公司老闆所決定的，而影評人
和觀眾雖然間接決定了類型，但主要還是一個訊息使用者的身分。影評
人以片商主打的類型片進行評論，而觀眾接受片商的分類還有影評人
的個人見解進行看片的初步選擇，彼此透過這樣的關係接受了現有的
電影分類。

　　但是如同前面所說，電影的內容和形式有時不見得是一致的，而我
們在探討電影的教化功能時比較關心電影的內容而勝於形式，那麼一般
大家所認知的分類方式就不適合借用在語文教化上。雖然無法借用現成
的分類，不過電影的「選擇」還是有存在的必要性。所謂的「選擇」，
就是應用電影向度的擬定。有向度的擬定，才能開展語文教學應用的紀
元。這個向度應該從語文教學面出發，找到電影內容中能夠輔助教學，
增進教學成效的部分。語文課以探討「文學」文本為主，文學指「針對
某些對象進行敘事或抒情，而將所要表達的思想情感曲為表達或間接表
達。」所謂「某些對象，是指人事物等；而曲為表達或間接表達，是指
以比喻、象徵等手法來造成有如藝術品那樣將素材予以額外加工美化的
效果；至於思想情感，則指以語言形式存在的知覺和感覺。」（周慶華，
2004b：96）再進一步來說，文學的「『思想情感』的源頭是心理存有；
所敘述或抒情的對象『人事物』是社會存有；而以比喻、象徵等手法來
表達該思想情感是藝術存有，合而形成一個可以後設經驗的存在體……
當中所增加的藝術存有成分（比喻、象徵等表達手法）就是文學語言的

『專擅』，其他學科語言則不合特許它們也有這種特徵，以免攪亂秩序……而抒情和敘事的差別是，一個著重在以『意象』來比喻、象徵思想情感；一個著重在以『事件』來象徵思想情感。它們是人所可以運用的兩種創作文學的手段，也是人所能藉來區別其他學科『直接說理』的最大徵象。」（周慶華，2004b：97～98）

　　從語文教學面出發，文學的特殊性在於對人事物進行比喻和象徵，這就是語文課中所要強調的部分。那麼對應在電影的應用面上，就有和文學應用技巧雷同性最高、次高和較低的差別，也就是多用比喻和象徵技巧描述的電影具有「高度文學性」，相對使用較少比喻或象徵敘述方式的電影則是「低度文學性」；而與低度文性電影相比較，其中應用了比喻／象徵或特殊的敘述又更少者，就是「極低度文學性」。當然高度文學性和低度文學性之間會有所謂的模糊地帶，而低度文學性和極低度文學性之間也有模糊地帶的問題，但是在這裡先略去不談（因為任何一種分類的方式都有模糊地帶，無法全然切割成相對的二元或是多元部分）。就高度文學性的電影來說，它的敘述、意象的創新和敘述技巧的應用方式，或是運用比喻、象徵這些審美特徵的形塑與文學的特點是最相似的，所以稱它「文學性電影」。應用上以探討電影中的文學美為主，學習欣賞電影中的美學展現，也就是著重在「審美取向」。低度文學性的電影雖然較不具審美上的特徵，但是其中通常包含了多元的議題。這一類電影多從「人」的角度出發，探討社會變遷快速的時代中，物質生活品質快速提升，尤其科技帶來了便利性，深深影響現代人的生活方式，不過也因此衍生出其他的問題（環保、犯罪、生態保育、性別差異、權利……）。電影提供我們重新反思的機會，思索人的存在價值與意義，所以稱這一類的電影為「其他人文電影」，應用上以探討人生的真理價值為主，也就是著重在「知識取向」。至於「極低度文學性」的電影其

中可以探討美學的層次更少了，也許會提及人文議題，但是更多的部分是探知這個社會環境中，與大家生活息息相關的政治、經濟和社會福利的主題，這涉及大家的民生問題，以及人與人之間的互動關係，所以將這一類的電影稱為「商業電影」，應用上以探討維繫社會存在必須具備的思想、形式、有形還有無形的約束……等等為主，重在「善」的面向，也就是著重在「規範取向」。將電影在語文教學上運用的向度分成文學性電影、其他人文電影和商業電影，大致上就可以涵蓋所有的語文經驗，那麼在教學上就有一個可以依循的方式，而有利於電影在教學上的運用。

第二節　文學性電影的「強文學性」取鏡

　　一般人認為的文學性電影包含「從文學改編拍成的電影」或是「得到熱烈回響的電影成品改寫成小說」的電影，這種界定主要是由電影和文學作品之間有共同相關的題材建立而成。不過，除去題材建立起的彼此關係，如果由一般劇本拍成的電影具備相當的文學性，也應包含在內，所以先前給文學性電影的界定是：電影的敘述、意象的創新和敘述技巧的應用方式，或是運用比喻、象徵這些審美特徵的形塑與文學的特點是最相似的，稱它「文學性電影」。（詳見第三章第一節）既然電影成品具備文學的特性，那麼電影就可以輔助文學作品的賞讀。劉森堯（2001：361〜368）提到小說和電影這兩種不同表現媒介的比較：

表 6-2-1　小說和電影比較表（整理自劉森堯，2001：361～368）

	小說	電影
相同點	敘述性、虛構性	
	絃外之音的韻律感	
相異點	用文字表達	用影像表達
	閱讀時可隨時暫停	觀賞時一氣呵成
	用紙筆創作	創作涉及客觀要素：導演意念、劇本編寫、攝影機的操作、演員表現
	靠時間組成，空間感用想像	靠空間組成，時間被濃縮
	文字敘述冗長	一兩個鏡頭完成敘述
	沒有臨場感	有臨場感
	內在感觸持久	內在感觸持續較短

　　小說和電影相同的地方是都用「敘述性」和「虛構性」表達人生百態，都有令人感動的絃外之音。二者的不同點是：小說是用紙筆創作，靠文字表達敘事，在時間軸上組織內容；並且小說的空間感則靠讀者在閱讀時自己建構，於是讀者閱讀時就會較缺乏臨場感，但是因為文字敘述冗長，讀者很少一氣呵成把內容讀完，通常是邊讀邊咀嚼文字，因此閱讀活動結束後，讀者心中的內在感觸會比較持久。而電影是用影像表達，影像創作過程涉及導演意念、劇本編寫、攝影機的操作、演員表現等客觀因素，不需要長篇的文字，光靠鏡頭就可以讓敘述一目了然，所以電影有較多的空間感和臨場感。不過受限於成本考量，電影中的時間會比實際的時間短少很多，這也影響讀者／觀眾和劇情接觸的時間，以致於電影造成的知性和感性的內在感觸也不及小說強烈。將小說和電影表格化比較後發現，電影優於小說的地方在於電影利用鏡頭下的影像敘事，塑造幾近真實的影像活動，加上色彩和音效的作用，讓讀者／觀眾

有幾可亂真的臨場感受。不過單就這一點來說，似乎難以說明電影有優於小說而值得取鏡之處，於是再從其他面向來比較，找出電影能「強」過一般文學，呈現高度文學性的地方。

　　所謂文學性電影一定是高文學性，也就是說它表達思想情感不是直接說出來，一定是透過意象表達。電影中的意象表達除了靠對白之外，還有影像、音樂、音效、燈光、布景、服裝、道具……等等，一般文學作品只能依賴文字塑造意象，可是電影的意象不只文字而已，只要在影片中看得到、聽得到的部分，哪怕只是背景中的一個小擺設，都有拍片者巧妙安排的地方。就這一點來說，電影遠高於一般文學的意象表現，這個就是一般文學意象所不及的。再從敘事技巧來看，作家在創作時一定會先在心中構設好主角的形象，他的環境背景、個人特質、他遇到的人、發生的事件、考驗，如何解決困難、最後的結局安排、還有思考要透過何種角度，用什麼方式敘述故事和由誰接收訊息……一連串的創作思維和安排可用一個敘事架構圖表示：

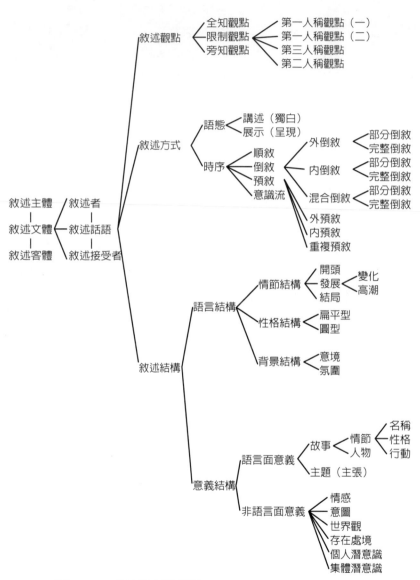

圖 6-2-1　敘事性文體架構（資料來源：周慶華，2002：210）

　　由架構圖可見，文學創作的敘事技巧包含敘述觀點、敘述方式和敘述結構。其中敘述觀點的運用有全知觀點、限制觀點和旁知觀點，電影的表現方式可以從不同的劇中人物各自不同的角度切入，寫他們的生活情況和對人事物的反應；或者敘述者也可以寄身在某特定劇中人物出發，就他的所見所聞和感觸來表現故事；或者用更加客觀的方式，將所見所聞陳述出來，但是不對事物分析或解釋，留給觀眾靠經驗和個人判斷將影片中沒有詳述的地方補足，不管是全知觀點、限制觀點，還是旁知觀點，這些在電影的表現中都可以做到。

　　再從敘述方式來看，電影的語態可以像小說一樣，敘述者「用自己的名義講話，但是卻不讓觀眾相信講話的不是他」，也能造成「不是他在講話的錯覺」這兩種講述或展示的獨白。就敘述方式的時序而言，電影可以用自然時間（故事發生的自然時間狀態）和敘述時間（故事具體呈現出來的時間）一致的「順敘」呈現，表現出劇情是依照時間先後演進；也可以倒反回溯以前的事，製造敘述時間和自然時間不一致的情況的「倒敘」；或者將故事發生在未來的時間線上，用「預敘」來預期將要發生的事件。不論是順敘、倒敘或預敘，電影都可以用這三種時序開展劇情，比較特殊的是時序中的「意識流」。所謂的「意識流」也類似「時間失序」的處理方式，這種手法是建立在一個如同李喬所說的前提上：就是記憶中的事物和情感，並不是維持物理時空架構保存著，而是抽去時空關係或同時呈現狀態的。運用在敘事作品上，就是讓那失去時空架構的事物和情感，隨著流動不已的意識奔赴筆端。（周慶華，2002：189～190）這種隨敘事者感受和意識進展故事的方式，最容易出現在現代前衛派小說和意識流小說中，許多小說家「有意識地造成時間的顛倒錯亂。他們所依據的，是柏格森（Henri Bergson）的心理時間學說。一般人理解的時間，是用空間概念來認識時間，把時間看作各個時刻依次

延展的，表現寬度的數量概念；心理時間則是各小時刻相繼滲透的，表示質量的概念。在這種觀念支持下，小說家將過去、現在、未來隨意顛倒、穿插、交融；例如福克納（William Cuthbert Faulkner）的小說《喧嘩與騷動》的主人公白痴班吉，現在的年齡是三十多歲，但在小說中不斷回到童年、少年，這種時間的大幅度倒錯增強了作品的強度，所敘的是一天的事，實際上卻包容涵蓋了幾十年。在這類作品中，作家有意識地拒絕提供關於時間錯倒的信息，使讀者無法確定時間倒錯的方向、距離、幅度，這樣就造成了『無時性』的效果。」（羅鋼，144～145）意識流的作法就像是在時空中玩跳躍遊戲，相對於電影而言就是蒙太奇的運用。一部電影如果沒有使用蒙太奇這種剪接技巧，從頭到尾只用一個鏡頭講完故事，那麼就絕對不會有人喜歡看電影，因為劇情一定是非常冗長，讓人覺得看不出重點，也無法從中發掘趣味。反過來說，因為電影運用了蒙太奇的技巧，可以使完全不相干的物品透過組合而發生關係，產生意象，其中的故事性及其趣味性就油然而生了。蒙太奇手法的應用在文學裡就類似敘述方式的意識流手法的應用，但是意識流手法的應用只侷限在現代派的作品，而電影前現代寫實性的、現代派新寫實性的、後現代語言遊戲性的，都可以應用這種手法。

以電影《黑色追緝令》（Pulp Fiction）來說，如果從英文片名直譯，就是《低俗小說》，內容由三個通俗小說故事組合而成，故事是這樣的：文生（John Travolta 飾演）和朱斯（Samuel L. Jackson 飾演）奉黑社會老大之命要討回一箱被幾個小混混給私吞的黃金，他們殺了三個，一個當人質，可是不小心文生擦槍走火把他的腦袋轟掉了。於是請求老大支援，老大就派一個危機處理專家幫他們處理解決。然後，他們換了衣服，就先到早餐店吃早餐，恰巧遇到一對混混小情侶要搶劫，被朱斯制服了，勸化他們趕快離開。接著朱斯和文生就回去向老大覆命，此後朱斯

決定洗手不幹，因為有一次他們曾被一個躲在廁所的小混混射了很多槍，但是都沒射中，他認為那是奇蹟，所以決定要改邪歸正，而文生不認為那是奇蹟，選擇繼續為老大效命。另一邊布治（Bruce Willis 飾演）是一個拳擊手，一樣受顧於同一位黑社會老大，某天老大賭壞盤，要他在臺上比賽時打輸，可是比賽時他不只把對方摔倒，還把人打死了，於是他就開始逃命，途中遇到文生奉老大之命來殺他，可是提早被他發現了，他反將文生殺了然後他就繼續逃命。然後又遇到黑社會老大在和人火拼，黑社會老大被一個喜歡雞姦的警察雞姦，布治把其他人殺了後原本要繼續逃，但是最後還是選擇救老大，於是得到解脫的老大和布治之間的恩怨扯平了，而布治仍繼續逃命生涯。故事的情節可畫成下列圖形：

圖 6-2-2　　《黑色追緝令》的情節架構圖

　　這部由三段故事結合成的電影，按自然時間而言，應是文生和朱斯那段故事最早，然後才是混混情侶打劫一段，最後才是拳擊手的故事；不過敘述時間卻是先講混混情侶打劫，然後再講文生和朱利，最後是拳

擊手的那一段。原本是三個看似完全沒有關連的故事,但在因緣際會之下三段故事發生了連結。雖然電影的剪接讓故事變得複雜,但是視覺的理解卻有辦法讓分立的故事產生關係,讓觀眾得以看懂劇情。但小說倘若用這種方式描述故事,讀者反倒是受文字所限,無法主動連結每條線索的關係,以致於發生看不懂的問題。從這個角度來看,電影的敘述方式略勝小說一籌而值得取鏡。

再看敘述結構中有關語言結構裡的情節結構。情節的基本樣式是開頭、發展和結局,在發展中可能還有變化和高潮等五個階段。在小說中的情節可以形成多種圖式,包含鐘漏型、長鍊型、圓型、橫 8 型、半拋物型、拐角型和鋸齒型。(周慶華,2002:197~199)在前現代派的文學作品中,事物間的關係是絕對的,所以故事有開始就一定有一個合理的結束;但是到了現代派或後現代派,它的情節圖又不一樣了。譬如電影《羅生門》,描寫一件兇殺案的故事,案子包含三個直接關係和四個間接關係等七個關係人,每個人都各說各話,以致於不確定是誰殺的,連死者都說自己殺自己。這部片在 1930 年代剛出來的時候是一個創新的觀念,如果是前現代寫實性作品一定會追問到底兇手是誰?但是《羅生門》表達事物存在的真相是「相對的」,不同於前現代中認定事物存在是絕對關係(不過現實中不能任由「相對觀」恣意發展,但是可以在某些層發生作用)。到了後現代的情節就像洋蔥一樣,作者創設一個作家去寫一對情侶的愛情故事,然後作者寫這個作家,一層包一層,我們看起來是實心的,以為裡面是實有,可是一層層抽離掉後才發現裡面是空心的,《黑色追緝令》這部電影就是如此。你沒辦法相信現實中會有這樣的事發生,這種情節純粹是導演在操弄,任意讓任何情節和其他情節發生關係。如果是圓型結構的情節,故事就會很真實,好像我們可以親身經驗,這種就可以表現在小說中;像此片的情節圖要在小說中表現

就很困難。可見在敘述技巧上，因為電影的剪接技術可以無窮變化，所以其中的敘述技巧就遠超過文學作品所能表現的範圍。又看小說只能順著文字追蹤情節，但是透過電影和坐在電視機前看影片又有很大的不同。因為電影是直接從影像中獲得訊息，而且有大銀幕，感覺上觀眾是可以進到故事裡面的，將自己投身在影片中，這種感受是看錄影帶或光碟所沒有的。更重要的是，電影用影像來呈現，讓觀眾有參與感而陷入故事裡；而讀小說就很難了，因為小說的圖像需要讀者想像，無法立即進入故事裡，讓觀眾可以身歷其境。另外電影中的演員一定不是等閒之輩，他的演技受到一定肯定，讓觀眾仿效；還有一部陌生臉孔演員主演的電影會比較難引起觀眾選看的欲望。演員對觀的影響力是文學作品所不及的地方。

　　還有意象的運用也是電影值得應用的關鍵。文學只有一種文字媒體，可是電影中的多媒體能給觀眾多重感官的刺激而營造豐富的意象。以《海上鋼琴師》（The Legend of 1900）為例，這是一部義大利電影，改編自 1994 年的劇場文本《1900：獨白》描寫一名被丟棄在維吉尼亞號蒸汽客輪鋼琴上的孤兒，意外的被船上燒煤工人丹尼發現，當時正好是西元 1900 年，於是丹尼便將他取名為 1900。1900 是天生的鋼琴天才，對鋼琴無師自通，在音樂上的天賦讓他得以留在船上，成為了一名海上鋼琴師。雖然他的琴藝精湛，但是他從來沒有下船過。直到某一天下午，1900 邂逅了一名妙齡的女子，他對女子一見鍾情但是又無法表達愛慕之意，於是將愛慕之意灌注在琴鍵上。後來他決定要下船找那個女孩，可是當他站在甲板與陸地之間望向城市時，他的心意再次莫名的轉變了，他轉身回到了甲板上，就再也沒打算下船，最後，當船被炸掉時，他大概也連同船一起沈入了大海。這部片中有幾處符號意象可以探討：首先是主角的名字——1900。「1900」原指一個年代，主角以年代為名，

代表他是該時代的風雲人物，有過人的能力而能留名在時代中。他從未接受過正規教育，也沒有學過鋼琴，但是卻是琴藝過人，對琴鍵的掌握已經到了爐火純青的境界，他可以透過鋼琴表達自己的情緒，也可以從船上旅客的動作、表情、態度看到人生百態，甚至將他對世人的觀察化為一個個音符，彈出別人的故事，豐富他的音樂創作，這樣的能力不是常人所能做到，所以從名字就凸顯他是一個不凡的人。其次是黑人傑利和 1900 鬥琴的過程。爵士樂發明人傑利向 1900 下戰帖，挑戰鋼琴，他是有備而來要利用他的熟練的技巧和 1900 進行鋼琴比賽。面對傑利來勢洶洶，1900 也以三首應對。第一首〈平安夜〉是大家耳熟能詳的曲目，1900 有意用這首表現他的善意，不過黑人卻不領情，於是 1900 在第二首選擇複製黑人剛剛彈過的第二首曲目表示警告；而黑人執意要用第三首表達他的「音樂主人」地位，於是 1900 以「快彈」告訴傑利是在自取其辱。當 1900 在演奏時，帶假髮的婦人沒有感覺到自己的假髮掉了，抽雪茄菸的男人沒注意到自己的褲頭著火；在場的人群一片靜默，沉浸在 1900 的神乎其技之中，眾人的反應更加凸顯 1900 真的是技高一籌；而一首曲目演奏完，讓鋼琴的絃絲能點燃香菸，表示演奏時指頭律動的頻繁，以上幾處都指出 1900 擁有超乎常人的音樂演奏技巧。當 1900 把點著的香菸放在傑利嘴邊時，表示自己才是勝利者，而菸灰掉在傑利擦亮的黑皮鞋上，凸顯傑利真的輸得徹底。第三是面對紅唇女孩，原本 1900 只是平常地彈琴，但是一看到女孩的紅唇（用特寫鏡頭呈現），讓他指下的音樂更添一分柔情，眼睛的視線一直無法離開女孩，可見紅唇展現的性感美讓 1900 深深受到吸引。第四是 1900 步行下船的那一段。在階梯上的他看到的陸地是一片熱鬧，高樓林立，當他陷入思索時，沒有任何背景音樂，環境異常安靜，一方面是大家屏氣以待難得的一刻；另一方面也是顯示 1900 的遲疑。他止步是因為看出陸地船和

海上船的不同，他在抉擇要當哪一種人，就像後來他告訴麥克斯的話：「不是眼前景物阻止我，而是沒看見的景物，明白嗎？我沒看見，綿延的城市看不到盡頭，沒有盡頭，困擾我的是盡頭在哪？世界的盡頭。拿鋼琴來說，第一個音，最後一個音，鋼琴上有八十八個琴鍵，琴鍵很有限，琴藝無限，琴鍵創造出的音樂無限，我喜歡，我能接受，我在階梯上看到，上千萬個琴鍵沒有止盡，真的，沒有止盡，無止盡的琴鍵，沒立足之地，那是上帝的琴，天啊！看那些街道，成千上萬，你如何取捨？如何選擇出，一個女人，一棟房子，一塊屬於自己的地，一種死法？充滿太多變數，無止無盡，你難道不怕崩潰？漫無邊際的空間，我在船上出生，世界不斷在變，上千名乘客的世界，他們也有夢想，操縱在這艘船上，無限的琴鍵不能演奏，我的哲學，陸地？是一艘太大的船，太美的女人，太長的旅程，太濃的香水，是我創造不出的旋律。」以上這幾處都有豐富的意象，其中也包含文化的意涵（王文正，2010），這是單以文字塑造出的意象美所忘塵莫及的。

　　綜合以上所說，從敘述技巧和多重意象的營造比較，電影確實有文學所不及的地方。當然，如果從寫作的角度來看，看電影是無法增進寫作能力，因為影像受限於時間因素把情節填滿，而小說的敘述中有留空白，能讓讀者想像、填補、再創作，從寫作角度要多看小說才能增進創作能力，看電影只能參與導演整體的安排。但是電影的功能很多，不能因為影像無助於文學創作而否定它的功用，除了這一點限制，所謂「電影改編自小說，所不及原作細膩處理人物心理和互動網絡的微妙後所『多』出來的影像化、多感官刺激和演員代言的演技可觀摩等特徵，就足以讓讀者／觀眾欣賞不盡裡頭的詮釋功力和繁衍色彩；而我們刻意用電影來詮釋文學，可能也會因為電影的風行而帶動起文學接受的熱潮，彼此應了混沌和複雜的變合體觀念而都可以得到『進一步』的發展。」

（周慶華，2009：283）電影比一般文學有強文學性可以取鏡，這個「強」是相對文學的文字作品而言，在文學作品中能表現的也能展現於電影之中；而電影擁有的特性是文學作品所沒有的，那麼文學性電影相對就有較高的優勢，能扮演輔助的角色，也正是「強文學性」的所在。而教學者就可以在這上面著墨，以便提升語文教學的成效。

第三節　其他人文電影的「多元人文」參酌

　　其他人文電影值得取材的是其中的多元人文，而不是多種影片。多種影片本來就有多元性，而其他人文電影是一部影片中就含有多元性，這種影片比較不強調文學性。前面提過的文學性電影像《海上鋼琴師》用了海、船、船上的玻璃窗（窗隔絕現實與主角）、紅唇、1900 拉的屎（顯示養父沒有養過小孩）、爵士樂的對決（香菸、曲子、穿著各有用意）、鋼琴和小喇叭的對比……等等包含很多意象；敘述方式是倒敘加插敘。其他人文電影裡也會有意象的使用，但是其中更強調多元人文性的問題。人需要藉由電影的輔助重新思考關於人的問題，所謂「文化人類學的研究主題在於闡明人類文化演化的過程及成就。人類學家在研究人是什麼的問題，常以語言、思想和行為三方面來描畫人的特徵，因而肯定人性的發展在於思想、知識和技術，藉此創造一個人文世界。因此，人類學很自然與哲學、文學、藝術、宗教等人文學科發生密切關連。人文教育的範疇也以哲學、藝術、宗教為核心學科。在人類學應用於教育取向這一學術探討的層面上，人文學是教育人類學的厚根基。」（王連生，1981：56～57）人與自然和社會交織發展成為文化，這樣的文化是由人的態度、觀念、想法和價值等共同形塑而成，所以電影是文化的產

物，電影的內容也是從人的歷史文化中汲取養分。透過鏡頭的敘述能將人的議題更完善的表達。（詳見第三章第二節）因此，在其他人文電影中含有多元的題材，包括像處理性別、權力、科技……等議題，在近代的電影中多有描述。以下將東、西方的電影各舉一例進行說明。

　　《海角七號》（Cape No. 7）是一部 2008 年的臺灣電影，由臺灣導演魏德聖的首部劇情長片。主要演員有歌手范逸臣、日本模特兒兼演員的田中千繪以及眾多音樂人共同合作，新生代歌手梁文音和日本歌手中孝介也在本片特別演出。電影由兩條故事線交錯而成。第一條是寫 1945 年二次世界大戰結束後，臺灣脫離日本管轄，一位日本籍教師在遣返船上寫下七封情書要給他臺灣籍學生兼愛人小島友子。信封上簡單寫著「臺灣恒春郡海角七番地」、「小島友子樣」但隨著兩人分離兩地又另組家庭，就成了寄不出去的七封情書。第二條故事線寫落泊的樂團主唱阿嘉，在外打滾十餘年仍一事無成，於是決定返回故鄉恆春鎮，並在鎮民代表會會主席（阿嘉的繼父）的關說與安排下暫時接替因為車禍而無法工作的老郵差茂伯的工作。但阿嘉忿忿不平，看不起身邊的一切，完全沒有盡責地送信，幾乎把信件都帶回家擱置。其中有一件來自日本、要寄到「海角七號」的郵包，阿嘉好奇打開後看見了七封日文信，看不懂內容的他就將信件丟在房間一角。另一方面，當地的飯店要找日本歌手中孝介來表演，卻因沒有用當地人的樂團，遭代表會主席封殺，不得已只好請恆春當地的樂團負責演奏兩首暖場曲，但當地根本沒有樂團，只好由一群雜牌軍湊出一個暖場用搖滾樂團。在練習過程中，整個團隊因為各種因素而時有衝突，後來團隊開始練習阿嘉幾年前寫的一首歌，在過程中慢慢互相了解、和解並培養默契。但儘管如此，演唱會日子即將到來，第二首歌毫無蹤跡，阿嘉仍然萎靡不振；友子（來臺灣尋求發展的日本人，與 60 年前的情書內的女孩同名，後來擔任演唱會公關）見到

樂團沒有進展憤而辭職，卻被茂伯送來的婚宴邀請函給留住。在路邊辦桌喜宴結束後，本來想放棄工作的友子與阿嘉在酒後互吐真言後發生了一夜情。在阿嘉的房間裡，友子讀了被阿嘉拋在角落的七封信，原來寫那些信的日籍教師已過世，他的女兒發現後就將信件寄來臺灣，於是友子督促阿嘉一定要把信送到。一夜情雖然造成了尷尬，但阿嘉受到友子的鼓勵而振作起來，用心去創作第二首歌曲。同時，正當友子向大大的母親吐露愛上了阿嘉的心事時，才知道被拋棄的小島友子是大大母親的祖母。在大大母親的提示下，阿嘉最後終於將那七封信在六十年後送給了收信人，並在演唱會即將開始前及時趕回。最後在中孝介以及阿嘉合唱的安可曲〈野玫瑰〉這首歌曲當中讓表演完美收場。

這部片的多元人文性有以下幾點：第一，關心環境，批判政治。主角阿嘉的繼父，也是代表會主席的洪國榮在劇中的經典臺詞：「山也要BOT、海也要 BOT、啥米攏乎恁 BOT……難道恆春人連看自己的海都要付錢？而我最大的心願就是把整個恆春放火燒掉，然後把所有年輕人叫回自己家鄉，重新再造，自己做老闆，別出外當人家夥計。」（臺語）代表的話說出了臺灣目前遭遇到的問題，政府無力照顧到地方，而有錢有勢的財團買下了山和海用來謀取利益，雖然口口聲聲說會回饋地方，不過多半是破壞了當地的天然環境，與民爭利，最後還是讓當地居民受苦受罪。透過劇中人物強勁口吻說出這個問題，也是讓有關單位和觀眾感受到問題的嚴重性。第二，凝聚鄉土精神。洪主席雖然不是主角，但他在電影中扮演重要角色，是熱愛鄉土的代表人物。當飯店經理以利益為出發點，邀請中孝介舉辦演唱會，打飯店形象。洪主席卻認為在地的活動要在地人來經營，硬是組了一個在地樂團。不過凝聚鄉土意識不是空喊口號，洪主席「以當地人做當地事」的原則，鼓勵年輕創造自己的在地文化。在地樂團的成員原本看起來只是「烏合之眾」，但是共同的

目標（上臺演出）將彼此糾結在一起，謀合的過程創造了鄉土記憶，凝聚起鄉土意識。影片告訴我們：你愛鄉土就要去創造，樂團本來是不存在的，但是經由大家認同的它的價值，然後把它表演的很好，這就成為一個集體記憶。當你會有這個創發，就會慢慢醞釀，鄉土意識和精神就能在共辦中凝聚在一起。第三，異國戀情難持久。影片其中一條故事線是日本籍老師和小島友子的感情是悲劇收場，這是傳達「最美好的愛情只存在得不到的愛情裡面」。另一方面，愛情一旦結了果，美好的畫面就只能留在想望裡而無法實現。當中也在感嘆實際的愛情總是不堪迷戀。第四，置入性行銷，族群融合。馬拉桑是客家人，他的工作是販售小米酒，導演讓馬拉桑出現時候都會伴隨小米酒亮相，不避諱地製入性行銷。小米酒是原住民的傳統飲品，多次讓它出現在鏡頭前是有意替原住民打廣告，增加原住民的就業機會。另外，本片的幾個要角包含閩南人（例如：代表）、客家人（馬拉桑）、原住民（阿嘉、勞馬），經由他們的共同努力才創造了在地樂團，凝聚鄉土情懷，藉此也是告訴我們在地的三大族群要攜手合作，為我們的家園打造美好願景。

　　洋片以《為愛朗讀》（The Reader，2008）為例。這是一部 2008 年的英國劇情電影，以 1995 年本哈德・施林克（Bernhard Schlink）所創作的小說《我願意為妳朗讀》為背景。電影由 David Hare 改編，並由史蒂芬・戴爾卓（Stephen Daldry）導演。在二次世界大戰的德國，一個 15 歲的少年麥可在街上病倒，被一個美麗的女子漢娜救起，當病癒後他決定親自去跟漢娜道謝，但是這樣的相逢讓他們兩人牽起了一輩子難以割捨的情緣。當麥可與漢娜兩人再次見面後，對於彼此的吸引毫不設防，因此他們感情的熱度一下子就達到沸點。漢娜喜歡麥可朗讀各式各樣的世界名著給她聽，麥可對於漢娜的神秘與成熟的魅力難以自拔，兩人也同時沉溺在歡愉的性愛關係中。但是有一天漢娜卻突然不告而

別，留下了麥可滿腹的疑惑和心碎的感覺。多年後，麥可成為法律系高材生，當他跟隨著教授到納粹戰犯的法庭旁聽時，卻赫然發現被告竟然就是許久不見得漢娜。在抽絲剝繭的審判中，過去兩人互動的一切呈現在麥可的眼前，麥克知道漢娜一直有一個比她在納粹時代更糟的秘密，這個秘密足以推翻對她的指控。但麥克並未說出漢娜不識字的秘密，於是漢娜被判了刑。在她服刑階段麥克仍不斷寫信給她，並且繼續為她朗讀。當漢娜服刑將期滿時，麥克也替她準備好了出獄後的生活照料，可是漢娜卻在最後一刻選擇自殺離世。

這部片的多元人文性可從三個部分來探討：第一，女主角受困於「不識字」窘境的原因。漢娜本身是位工作認真負責的人，好幾次都有升遷的機會，但是每當主管提拔升遷時，她就會拒絕，甚至離職。連一個小小的車掌工作都因為升遷後可能碰到「文字」，讓她寧可換工作以求保住秘密。當漢娜因緣際會救了麥克，兩人從肌膚之親中衍生出像愛情般的親情（兩人年齡懸殊，漢娜視他為兒子般照顧），彼此間愛的表現是識字者為不識字者朗讀。兩人一同出遊踏青時，一早麥克在旅館中留下漢娜看不懂的字條，使得漢娜氣憤的離開，因為她覺得被羞辱，也是刺傷到她的內心痛楚。當漢娜因曾擔任集中營的守衛而成為被告時，她其實有機會為自己反駁，只要她說出自己不識字的秘密就可以了，但是她沒有，而是選擇入監服刑。還有，當漢娜入獄時，麥克持續寄錄音帶給她，她試圖從圖書館中找出錄音帶的內容，然後慢慢學會了拼字認字。按常理說，她可憑識字重新在現實中生活，可是她卻拒絕麥克提供的生活照顧，選擇自我了結，結束自己的生命。在我們的社會裡，我們不會對不識字者感到遺憾，因為不識字並不是一件那麼嚴重的事，生活中可以找人幫忙解決不識字的問題，依常人看來無法理解為什麼漢娜要「逃避」和「離世」。這得從世界觀來解釋才能找到答案。西方歷來的世界

觀（宇宙觀）「表面上繁複多樣，實際上卻有相當的同質性，就是都肯定一個造物主（神或上帝）以及揣摩該造物主的旨意而預設世界所朝向的某一特殊目的。」（周慶華，2005：96）所謂「創造觀這種世界觀的背後所預設的神／上帝為一無限可能的存有，而西方人在轉衍為學問發展上一旦發現自己的能耐可能跟神／上帝併比時，不免就會不自覺的「媲美」起神／上帝而有種種新的發明和創造（這從近代以來西方的科學技術的快速發展以及各學科理論的極力構設等，可以得到充分的印證）。但情況不見得能夠像這樣『無往不利』，神／上帝的無限可能的存有性總會被戳破而逐漸累積『自求他途』的能量。」（同上，101）在創造觀文化下的每個人是獨立和上帝搭建關係，所以人與人之間互動以互不侵犯的「個人主義」為主，重視個人的自尊而勝於一切。女主角會離開職場，關鍵就在於她不識字，怕在工作上因識字問題讓自尊心受創；在法庭上寧願承認罪刑，也不要在眾人面前自毀自尊。又雖然她受到麥克的啟發接觸文字；服刑時得到麥克的協助和關心學會識字，但如果出獄後繼續依賴麥克，麥克一定會像過去一樣同情她、可憐她，那麼漢娜好不容易因為識字建立起的自尊心可能會因為不可測的未來而前功盡棄。所以為了維護尊嚴，就算不識字也要尊嚴的活著；為了維持尊嚴，寧死也不要沒有自尊的苟活。這部影片讓我們知道有一個異系統，可能我們不會仿效西方人的想法和行為，但是可以欣賞異文化的表現特色。

　　其次，從男主角的角度來看，麥克個人的婚姻也出了問題，夫妻之間感情不融洽；而他與漢娜過去雖然有肌膚之親，但彼此的關係比較像母子。兩人多年不見，漢娜已經老邁，麥克對她沒有昔日的激情感受，可是鏡頭下卻帶出麥克積極提供漢娜協助，不間斷錄製錄音帶寄到監獄，還準備房子作為她出獄後的安身處所。令人不解的是：為何自己的婚姻不融洽，卻願為一個沒什麼關係的人提供協助？在我們的社會中，

不可能為了一個關係不密切或不願再發生關係的人作這樣的付出；就算提供了幫助，對方可能也會害怕，懷疑我們另有企圖。不過西方是個人主義很強的社會，人與人之間是一對一的關係，每個人都希望自己能有所作為，幫助別人也是其中的一種。麥克和老婆之間有隔閡，可能是因為他太太那邊沒有他可以著力的地方，他無法藉由對太太付出而維繫兩人之間的感情；但和女主角之間就不同了，當他發現漢娜有需要有人替她朗讀，他覺得可以給女主角有所助益，而對方也接受了，所以他就不斷付出，努力寄錄音帶。沒想到女主角居然識字了還會寫信給他，讓麥克得到意外的收穫。當他收到信時的感動讓觀眾也觸動心絃。雖然最後留下了缺憾——女主角自殺，但這段過程他認為他做對了一件事，他從沒有後悔過，這是個人主義中珍貴的價值。

再者，為什麼西方社會中不識字者不能生存？或者說，為什麼社會不能提供一個不識字者的生存空間？這部影片就是因為不識字才造成疏離、逃避的重要因素。我們的傳統社會雖然重視教育，但是還是有很多人不識字，就像長輩沒唸過書，不識字。然而我們並不覺得很嚴重，而他們希望下一代能唸書、識字，將上一代的缺憾和希望寄託在下一代，由晚輩的努力補足他們未能完成的。傳統上讀書是為了進入官僚體系，官僚體系是從各個家族中抽出優秀的成員組成一個大家族，由這個大家族來統籌、管理這個社會。要進到這個大家族必須是特別優秀的成員才有機會，這個過程就是唸書。而識字在社會上的意義是能從事比較高尚的工作，在官僚體系中的人才需要識字，也就是士農工商中的「士」有需要，而農工商不用，所以我們的社會只要少數的人識字就可以了。此外，我們的社會以家族為單位，靠家族意識維持彼此的關係，而鄉土意識是家族意識的延伸，像《海角七號》中很重家族意識，如果你愛鄉、愛土就不可能接受外人，這是一體兩面的，所以異國戀情不成也是因為

家族意識介入。相對而言，西方社會沒有家族意識的觀念，只有個人意識，每個行業都需要識字。在《海角七號》中的鄉土意識在西方社會根本用不上，西方人絕不會拍這種電影，因為他們沒有家族意識，不強調識字就能從事高尚行業。連一個公車車掌不識字都會成為換工作的重要因素，跟我們這邊「萬般皆下品，唯有讀書高」很不同。就他們重視的個人意識來說，西方不識字的缺憾除了不利謀生外，一定有很深的用意在。人的講話能力是造物主給的，而文字是人把上帝賦予人的說話能力用符號表出來。漢娜沒讀過書，無法書寫，不能使用人發明、記錄語音的符號，這個缺憾在於上帝造的人可以發明符號，記錄上帝賦予的語言本能，可是她就缺了這份能耐學會並使用，這表示自己努力不夠，有愧於上帝，所以她的愧疚不是對人，而是對上帝，因為她少了另一半藉助符號把語音表達出來的能力，這才是深層的問題。其實女主角也算是一個天資聰穎的人，從男主角寄的錄音帶，她知道去找書，慢慢核對，然後把語音和文字結合起來，學會拼音。換作一個普通人，聽了再多可能也無用，如果不是天資聰穎者，無法想到「不識字」是對上帝的最大愧疚，所以逃避就是為了掩飾對上帝的深層愧疚感。我們的社會中，我們沒有上帝信仰，很多人不識字，但也不會覺得怎樣，只要家族中出了一兩個識字的人就可以了。但是在西方個別人組成的社會中，別人努力了而你不努力，就有違上帝造你的旨意，沒有努力而自身又有這種反省能力，自己內心會深感不安，這是二重的。

　　《海角七號》和《為愛朗讀》中各有可以探討的主題，東、西方文化的差異在兩部影片的對比下更加清楚而強烈。由影片內容細述生活環境中的議題，更能引發觀眾／學習者關懷自己、環境和文化，進而獨立思考，了解自己並發展潛能，學習自身文化而欣賞異文化。教學者選用

其他人文電影進行語文教學時，可參酌影片中的多元人文題材，而有助教學成效的提升。

第四節　商業電影的「社會參與」衡鑑

前面提過，電影在語文教學上的運用向度是以文學性為基礎進行分類，高度文學性是文學性電影，中度文學性是其他人文電影，低度文學性是商業電影（參見本章第一節）。其中，商業電影文學性低，不易提取其中的文學性美感，同時單一電影中也較難找出其中的多元性人文題材，但是此類電影往往最能依著時代脈動，呈現出社會變遷的情況，掌握最新的流行趨勢。也就是說，商業電影多能凸顯參與社會活動的情形，傳達生存和生活的需求，包含民生最基本的經濟活動、管理群體的政治活動以及謀求改造生活的社會福利運動。從經濟面來講，關心的是「如何選擇具有多種用途的有限資源，以生產物品與勞務，供應目前與將來的消費。換言之，經濟學討論消費、生產和分配等各個問題。」（劉鶯釧等，1987：4）從政治面來說，政治是指管理眾人的事，而政治管理的流程包含界定和創造公共的價值，關注到民主治理與公民參與，發展出整套的策略與進行策略管理，透過政策行銷的手段加以落實。（朱鎮明，2003：29～34）而所謂的社會福利是「關係歷史性、現實性的社會福利政策與實務活動措施，也就是與國民生活有所關連的一切政策與措施。因此廣義的社會福利涵蓋意識型態和實際服務二個層面：前者是指社會福利的觀念，而後者是指社會福利服務內容，依性質而分，有財稅福利、職業福利、社會性社會福利；依對象而分，即有兒童、青少年、婦女、殘障、老人……等的福利；依其服務方式而分，有家庭、社區、

機構等福利；依其提供的方式，則有項目服務和現金服務等。」（江亮演等編，1996：8）而狹義的社會福利的對象「只限特定事故的弱勢團體或不幸的國民而已，如貧民、殘障者、老人、也就是我們所講『鰥寡孤獨廢疾者』的救助。先進國家對這些弱勢團體或不幸國民是採取國家責任，不但對上述的對象照顧其最低生活，也對不景氣而失業者也有救助，並且把社會福利看作是國民的權利，是政府國家的義務。具體照顧服務對象包括孤兒（被遺棄的兒童）、貧困老人或病患者、殘障者、盲人、精神病患者、犯罪者、被虐待者、寡婦（含鰥夫）、雛妓……等。具體服務內容包括生活照顧與輔導、就業與更生輔導、醫療保健服務、住宅或家庭服務、教育服務、社會參與服務、喪葬服務……等。」（同上，9）

　　政治、經濟和社會福利三者之間互有關連。從公共政策的制定過程來看，「可用資源的多寡是影響政策產出的一個主要因素。一個國家的經濟發展水平，相當程度左右了該國政府能夠提供何種財貨和服務給他的人民……政府對某些重大社會問題不採取行動，原因並非在於資源有限，而是因為政治的因素才裹足不前。但是經濟資源的限制造成許多國家在施政上的困擾卻是一個不爭的事實。」（翁興利等編，1998：41）經濟資源對於政治和社會福利也造成影響。經濟發展「一方面增加了政府回應社會需求的能力；另一方面也改變或增加了社會需求……所有的社會制度，包括社會福利，也經歷轉變以回應工業生產技術的要求；同時工業化的結產生了更多的新的財富，使得國家回應社會新的需求能力也增強了。」（同上，44）不過，在資源分配過程中，往往工業社會要比傳統農業社會有更多的不公平因素，因為「在農業社會裡，多少可以靠人力來開發新的自然資源，而在工業社會裡，要開發新的資源要靠資本、技術、政治力。」（林萬億，1995：155）有錢、有勢的人往往具備

政治影響力，導致政治與經濟經常扯不清楚。「擁有經濟資源的人為了維持自我利益，或是增加資本累積，必然不會放棄使用政治力。於是有介入選舉的人，躋身行政部門的也大有人在，暗中操控國家機器的人也不在少數。國家統治者為了穩定政局，也為了自身利益，轉而與大企業結合的機會很大。於是有利於資本累積的策略，如壓抑勞工成本，優惠稅則，忽略環保，反對福利等必然受到重用。」（同上，155～156）那麼受到壓抑的群眾就會透過社會運動，結合「『集體挑戰』、『共同目的』、『團結』與『持續性』等元素所產生的現象」（何明修，2005：4），發起草根性的謀求社會福利運動，像公運、農運、婦運等等。政治、經濟和社會福利可用下圖表示：

圖 6-4-1　社會活動關係圖

政治的範圍可以操控經濟，推動社會福利；經濟活動也可以影響政治和社會福利運動；而社會福利運動推動的過程也涉及政治面和經濟面，彼此相互影響，小則發生在區域國家內，大則擴及國際間的互動。所謂商業電影的社會參與就是指包含這些範圍之內，它能呈現立即性，造成震撼、搧動、喚起大家行動的作用。而商業電影多半誕生在好萊塢裡，因為要呈現大場面、大卡司，相對投資成本就會提高。我們的國片

沒有雄厚的財力,所以較少商業電影的產出,提到商業電影時多半還是以好萊塢的作品為主。例如先前介紹過的《2012》(參見第五章第三節),環境快速變遷,包含自然因素和人為因素導致了空前的大災害。面對即將到來的問題,各國的領袖都在關心如何因應,有時設置觀測站,隨時關心地球的變化;有的暗中研擬各種因應的對策,甚至私下建造挪亞方舟,希望危急時能發揮救命功效。其中的社會參與的主軸以政治為主,同時也有關連到經濟和社會福利。政治的力量可以用在支配自然,利用自然的資源發展經濟,但是災難一來,它的力量大過於人類所能支配的強度,於是現在反被自然支配。當你沒辦法和大自然抗拒,生存空間受到極大威脅時,經濟活動就會停擺,連帶社會福利也無法維持,於是只好再去尋找另一個可以支配大自然的空間,所以這影片涉及到政治、經濟和社會三個面向。影片中要呈現災難的場景,打造最好的視覺效果,必須將實際拍攝的畫面結合電腦模擬動畫,讓畫面適時地在真實畫面和虛擬畫面切換,巧妙的應用電腦特效。甚至這部片也打造了可移動的平臺,將房子還有其他的建築物搬到人工搭建的平臺上,造成所有東西好像都真實搖動的畫面,將災難發生當下人類的真實反應表達出來,刺激視覺和聽覺感受,進一步引發觀眾思考:人類支配大自然,利用自然改造經濟的時候,過度的予取予求最後還是會導致自我滅亡。像這樣的巨片,如果沒有強大製作卡司是無法完美呈現真實感十足的畫面!

相較《2012》來說,《駭客任務》涉及的面向比較小,偏向純政治權力的問題,它的社會參與面就比較狹窄。《2012》中的權力支配是人對自然,最後反受自然支配;而《駭客任務》是人創造了電腦,卻被電腦支配,所以當中主角尼歐扮演的角色就是要奪回支配權。如果沒有奪回的話,人類身為造物者的角色最後就會喪失主體性,這對人類來講是最大的痛苦,所以要把權力奪回來,參與政治改造。目前的科技發展一

日千里，生活在世界各地文明地區的人無一不是科技產品的愛好者，當生活中習慣了現代化和科技化後，人類在這個世界扮演的角色會不會受到影響呢？答案是會的。尤其是網際網路的使用，讓訊息傳遞快而沒有阻礙，感覺上我們得到了便利性，可是其中蘊藏的問題也一一浮現。最好的例子就是「宅男、宅女」（指成天待在家裡，坐在電腦前面上網、玩電玩，喜歡透過網路世界和人溝通的人。因為不需要真實的接觸，導致生活上也不修邊幅，多半外表邋遢而生活習慣不良）。他們習慣利用「指頭」和「鍵盤」與人互動，利用網路環境代替現實中的交友行為。對他們來說，這樣是很正常的行為，可是自己在不意間已經完全依賴電腦而不自知，甚至可以說他的思維和反應已經完全受到了電腦的控制了。主角尼歐代表少數還沒受到控制的人，他還有自主意識在，知道個人的權力還有集體的權力正受到剝奪，於是他要與電腦對抗，重新找回主導權。雖然是一部科幻片，但也具有啟示作用，預知在未來的世界中人和科技之間的關係類似的情況，所以要我們預先防範。當電腦科技高度發展的時候，能預先防範就不會有這種下場。

　　除了講自然生態和電腦科技的主題，社會寫實片中也有社會參與討論的機會。以《貧民百萬富翁》（Slumdog Millionaire）為例，這是英國導演丹尼・波爾（Danny Boyle）所執導的電影，在 2008 年上映，是根據印度作家維卡斯・史瓦盧普（Vikas Swarup）的作品《Q&A》所改編的。故事背景設於印度，敘述一名來自貧民窟的青年，到孟買參與遊戲問答節目「百萬富翁」，當中過程非常順利，但沒有任何教育背景的賈默卻能一路過關斬將，而招致節目製作人的猜忌。就在離百萬富翁於一題之距時，節目錄影暫停，製作單位找來警察逮捕傑默。於是傑默向盤問官講述他在印度貧民區辛酸歷程，道出一段段與題目相關的往事，那個充滿快樂又令人神傷的童年回憶，包括：他童年時在貧民窟見到印度

寶萊塢巨星阿米塔布‧巴沙坎的經過；他母親在印度教與穆斯林的宗教衝突中犧牲的過程；他和哥哥薩林如何認識同為孤兒的拉提卡；他們怎樣被匪幫逼迫而進行街頭行乞；他們逃走到泰姬瑪哈陵的經過，及如何返回孟買殺死匪幫首領；兄弟因何決裂；賈默長大後，怎樣重遇薩林和拉提卡；以及他與拉提卡感情的重重阻撓。故事後段，賈默為了尋找拉提卡而決定參加「誰想成為百萬富翁」的節目，在電視亮相。他一路過關斬將，直到面臨兩千萬盧比的門前，他選擇了求教方式 Call-Out，想要打電話給哥哥，卻是拉提卡接聽，最後賈默答對了，成為了兩千萬盧比的百萬富翁；但是另一方面，哥哥薩林為了保護拉提卡而被殺害了。最後，賈默終於在火車站重逢了他的摯愛拉提卡。

　　電影中的巧合的事件可能獨一無二，外人看主角能夠回答所有的問題，都認為他是憑僥倖答對的或是透過作弊手段，但經由主角在獄中受訓時娓娓道出他的成長經驗，原來每一道題目的內容都和他的經驗有關。巧合的是，正好每一題都是他的經歷的一部分。其中對西方的人啟示是：財富不會從天而降，如果不是經歷過，他也無法正確回答。電影內容主要和參與經濟活動有關。在西方人的觀念裡，賺錢不可能僥倖，如果只靠買彩券來致富就是僥倖獲得。過去獲得高額獎金的人，有的得知自己是高額彩金的得主，突然心臟病發而死；有的人在短時間內瘋狂揮霍，結果沒幾年就蕩盡家產，最後又是一貧如洗，生活過得比沒得獎金前更糟糕。目前這些都是個別案例，如果未來累積更多相關案例，或許就有機會看到這類型的影片。有的人一天到晚在作發財夢，總想要得到「白吃的午餐」，看過這部影片後就會有所覺悟。這部片用東方人的文化背景下觀看不一定能有很大的感觸，因為我們會認為這是不可能的事，真實環境中很難剛好經歷過這些事，最好是一步登天，上天降下黃金讓我們立即致富；可是對西方人而言卻有很深的啟示作用，認為人不

可能一步登天，而能從中獲得教訓：財富的累積還是要靠踏踏實實的努力。從經濟活動來看，影片單純在描述個人由貧窮轉而富有，參與經濟活動的過程，雖然片中的例子是在整個參與經濟活動中只能算是特定現象，沒辦法反應經濟活動的完整情況，但是由這一點可以讓人明白，參與經濟活動不可存有僥倖心理和投機的成分，這和前面提過的一部印度片《窮得只剩下錢》有異曲同工之妙。《窮得只剩下錢》的主角阿默在以謀求個人經濟利益為優先考量下的社會中，是一個不同流合汙而堅守本分的老實人。當社會中充斥著貪求非分之財的人，偷、拐、搶、騙等宵小橫行在城市中，同業的計程車司機亂喊價的時候，他卻奉公守法，老實的用自己的力量安分工作。雖然他和百萬擦身而過，但是因為他的真誠不欺，才贏得雜貨店老闆塞普嘉的歡心，最後同樣得到美好的結局。這兩部同樣是描述經濟活動的電影，描述的也都是下階層工作者的故事，他們成功的例子具有鼓舞人心進而效法力行的作用。將商業電影融入語文教學，可以就片中提到的社會參與部分加上討論，對於了解社會的發展和脈動，以及個人如何因應多變的時代環境有相當的助益。

第七章　電影在語文教學上
運用的經驗檢證

　　在本章所要陳述的是實證研究的內容，使用實證研究中的質性研究法，在教學現場中實際將電影帶進行國語文領域的教學，探討電影在語文教學中的實際操作情況。研究是以臺東縣馬蘭國小六年級中的三個班級學生為樣本，搭配參與者觀察和深度訪談，測試電影在語文教學的應用以佐證個人在前面幾章的立論。

　　把電影運用在語文教學上是屬於運用媒體教學的一種。劉信吾（1999：261）提到教學媒體的使用「有一定的目標和對象，為了達成目標和符合對象的需求，使用媒體有幾點一般性的通則：（一）使用媒體一定是為了有助於達成教學目標，而不是為了要用教學媒體而用教學媒體。（二）沒有一種媒體是萬靈丹，不同的媒體適用於不同的教材。（三）不同的教學情境要選用不同的媒體，譬如十人以下的小團體教學，可以直接展示圖片；但人數較多的大團體，則應將圖片以投影機放大，以利觀察。（四）教師對將要使用的軟體教材應有充分的認識，了解其內容、適合的對象以及取用的方便性等。（五）選用媒體的內容要適合學生的能力、經驗和興趣，才能被學生接受並達到效果。（六）選用媒體要客觀，而不要單憑個人好惡。（七）要注意教室的環境，以免不良的環境影響媒體的效果。譬如在沒有遮光設施的教室使用實物投影機，會降低投影效果而影響學生觀看；在吵雜的教室環境使用錄音媒體，也會降低收聽效果。因此，在教學前要設定學生的年齡層、選擇運用電影教學的

課文教材文本、影片、教學地點、教學方式、教學內容……等等，每一個環節都會互相影響，也都是要納入考量的範圍。

語文的學習不是一蹴可幾，學生在語文領域的學習進展是要靠教師長期的規畫，進行教學並嚴密監控，才能看出明顯的教學成效，在短期的試驗教學其實是不容易看出顯著的改變；但是如果沒有嘗試運用教學，我們也很難了解學生對於電影融入語文教學的真實想法和感受。因此，經驗的檢證是必要的，而實驗的過程中儘量控管每一個教學環節，以提高研究的信度和效度。那麼先前幾章探討過的理論基礎就能在本章中達成實務印證；雖然只是幾節課的嘗試卻也提供「以此類推」的可能，對語文教學未來的相關研究和教學努力提供了高度的參考價值。

第一節　試驗的對象

在選定教學的對象前做了很多的教學考量。就影片來說，真人演出的影片會比動畫電影（卡通）精采，因為有演員的動作表情會比較生動而貼近真實，在教學時可以有更多的討論空間，不過也會增加解讀的困難度。而真人的演出的電影中，曾經考量過使用「兒童電影」，不過兒童電影的產量相對較少，如果要搭配課文進行教學，可能選片難度會更高；但是一般電影中包含了多元的議題，對學生的認知解讀的困難度也相對增加，所以從影片的角度而言，學生勢必是高年級才有足夠的認知理解力，才能看得懂電影中表達的意涵。再從教學互動來說，看完影片後還有教學互動的歷程，如果學生和老師沒有事先建立一定的教學默契，則教學成效也難以達成。我個人在是在馬蘭國小擔任英語科的教學

工作，不是擔任級任老師，所以沒有固定的班級能夠進行長期教學實驗。基於以上的考量，於是退而求其次，選定個人執教的六年級為主要對象，這樣在教學過程中學生就不會因為對於教師過於生疏而出現「異常表現」，以致於讓變因影響教學結果。

　　選定教學年級後，接下來是要確定試教的課別。當時學生使用的語文領域教科書是南一乙版，包含的單元課程如下表所示：

表 7-1-1　南一版語文領域第十二冊課次表（整理自張瑪琳等編，2010）

單元名稱	課別	課名	內容簡介
文學天地	一	詩選	白居易的五言律詩〈草〉的賞析。
	二	媽媽的鏡子	改寫自塞佛特（Jaroslav Seifert）〈媽媽的鏡子〉，描寫作者睹物思親，用「鏡子」寫媽媽從年輕到老的一切。
	三	魯冰花	記述鍾肇政寫《魯冰花》的目的，期盼用該書發人深省。
小故事的啟示	四	真正的富有	用兩個改寫的故事〈沒有圍牆的花園〉和〈有錢人可能很窮〉表達有錢不一定是真正的富有，心靈的富足更重要。
	五	讀書筆記	以讀〈史記‧季札掛劍〉示範筆記寫法；藉記敘季札堅守心中送寶劍的許諾，討論「守信」的重要。
	六	永遠的蝴蝶	描寫作者有蒐集蝴蝶標本的習慣，好不容易終於捉到夢寐的端紅蝶，但是作者選擇讓蝴蝶自由而沒有製成標本。

	七	荷葉正盛滿著雨水	描寫作者全家在雨後到荷葉田遊玩的情景。
快樂人生	八	最後一片葉子	改寫奧亨利（O. Henry）的《最後一片葉子》，描寫老畫家畫葉子鼓勵生病的蘇西要堅強活下去。
	九	活得快樂	用議論的方式表達活得快樂要注意身體健康、保持樂觀的態度和具有良好的人際觀係。
感恩與祝福	十	祝賀你，孩子	改寫自莊因〈爸爸的贈言〉，寫父親與孩子分享自己的畢業感受，鼓勵孩子勇敢向前走。
	十一	記憶拼圖	用詩的方式描寫小學六年的回憶，但是畢業前夕似乎很多事尚未完成。
	十二	誠摯的祝福	老師寫給畢業生的祝福和叮嚀。

　　四個單元中，除「感恩與祝福」外，其他三個單元的課程都頗有發揮的空間。由於我個人希望試教的課程能將語文經驗中的審美經驗、知識經驗和規範經驗各以一例進行演示，所以進一步用這三個方向作第二層的篩選。在審美經驗部分，我選定第三課的〈魯冰花〉，因為「魯冰花」不僅是書名，與書中的人物角色還有密切的關係，更重要的是這三個字在書裡具有象徵意涵，所以就此篇作為審美經驗的示範課文。在知識經驗的部分，課文的內容描寫人和自然環境有較多互動的是第六課〈永遠的蝴蝶〉和第八課〈荷葉正盛滿著雨水〉。兩課相較之下，前者的內容有較多的情節鋪陳，而且結尾的發展能發人深省；而後者屬於一般性的遊記，雖然記敘了很多旅遊中的樂趣，但是內容的情緒氛圍較少變化，而往後可能較難找到相應的電影，因而選擇第六課〈永遠的蝴蝶〉。在規範經驗的部分，第四課〈真正的富有〉討論「金錢」的主題，也就是有關社會參與的問題，在金錢主題一直是生活中喜歡討論的項目，所以相關電影一定不在少數，而我個人認為小學階段應該要養成正

確的價值觀，強調「取財有道」，傳達「快樂不是擁有龐大財富」的理念，於是選定第四課〈真正的富有〉。

　　接下來是以課文內容為基礎選擇相配合的電影。選擇的大原則是：（一）片長在 100 分鐘以內。考量到有限的上課時間，還有學生觀賞影片的專心度，原則上希望每部片能在 100 分鐘（兩節半）內看完。（二）電影劇情儘量與課文雷同性高。電影中應用的手法和技巧也會造成某程度閱讀理解上的困難，我希望學生在觀賞時能專心關注在主角的特質還有他發生的事件上。讓學生能透過影片的具象表達，體會課文中傳達的理念，同時方便教師在學生觀賞後能順利進行深究教學，那麼老師容易進行統整教學，而學生也容易自主性的從影片中找到線索，幫助閱讀理解。（三）電影內容取向易於教師教學推動。文學性電影訴求在強文學性，主要是審美取向的教學；其他人文電影講多元人文互動，主要是知識取向的教學；商業電影取社會參與，主要是規範取向的教學。電影選得好，教學連結就好達成。選片時希望以上三個大原則同時都能兼顧，於是才進行影片的擬定。第三課〈魯冰花〉是改寫自本土名作家鍾肇政的《魯冰花》，在二十世紀八〇年時就曾被拍成同名電影，所以直接取用楊立國導演的《魯冰花》。配合第四課〈真正的富有〉選用的是《窮得只剩下錢》，主要取主角阿默工作上認真負責，用正當的方式賺錢，他不貪財且樂於主動幫助別人卻不求回報，這和課文〈真正的富有〉的主旨「真正的富有不是擁有的多，而是與人分享，得到心靈的富足」的道理是相應的。雖然同為商業電影的《貧民百萬富翁》中的社會參與和《窮得只剩下錢》相似，但是就電影劇情和課文的相似度來看，《窮得只剩下錢》旁及較多的「分享」成分，是最後選用的關鍵。第六課〈永遠的蝴蝶〉描述努力捕蝶的過程到抓到蝴蝶後的心情和態度的轉變，與電影《藍蝶飛舞》主角彼特有同樣的歷程，最後課文主角和電影主角都

從中感受到「生命的真諦」而將蝴蝶釋放了，所以用電影《藍蝶飛舞》配合本課的教學。電影的相關資料如下表所示：

表 7-1-2　影片基本資料表

	片名：《魯冰花》 上映年份：1989 年 片長：93 分鐘 導演：楊立國 編劇：鍾肇政（原作）／吳念真（劇本） 主演：黃坤玄、李淑禎、陳松勇、陳維欣、于寒、 　　　李義雄 產地：臺灣 語言：國語、閩南語 劇情介紹：參見第四章第四節 搭配課文：第三課〈魯冰花〉
	片名：《藍蝶飛舞》（The Blue Butterfly） 上映年份：2005 年 片長：86 分鐘 導演：蕾雅普爾（L　a Pool） 主演：威廉赫特（William Hurt）、帕絲卡巴絲瑞 （Pascale Bussi　res）、馬可多納托（Marc Donato） 產地：加拿大 語言：英語 劇情介紹：參見第四章第四節 搭配課文：第六課〈永遠的蝴蝶〉

	片名：《窮得只剩下錢》（AMAL） 上映年份：2009 年 片長：103 分 導演：里奇‧梅塔（Richie Mehta） 編劇：里奇‧梅塔（Richie Mehta） 主演：魯賓德‧納格拉（Rupinder Nagra）、 納瑟魯丁‧薩（Naseeruddin Shah）、 寇爾‧普瑞（Koel Purie） 產地：加拿大 語言：英語、北印度語 劇情介紹：參見第四章第四節 搭配課文：第四課〈真正的富有〉

　　前面提過，施測樣本選擇學生的年級是六年級的部分學童。原因是電影雖然具有豐富的趣味性，聲光效果十足，利用多媒體傳遞訊息，但是不可否認的是，看電影也是需要技巧的，如果學生本身觀看電影的經驗不夠，也會影響學生視覺解讀的程度，相關的教學成效則不易呈現。高年級的學童比起其他年級的學童有較多生活經驗和電影觀賞的經驗，對文字圖像的攝受力和表達能力也比較好，所以考量在高年級中進行施測。又因為我個人在馬蘭國小任教，可以取地利之便，就地施測；同時曾經教過六年級的學生有一年以上時間，學生對我比較熟悉，彼此之間比較有默契，教學互動上會比較自然，學生也較能真實表現平時上課的感覺。至於班級選擇上，最理想的狀況是一個班級配合課文能介紹到三個類型的電影，至少利用一學期時間進行長期教學監控，成效才容易看出來。不過因為是畢業年級，導師們也肩負相當的壓力，加上各班導師也有個人的教學習慣和方式，於是最後是商借了三個班級，每個班級各介紹一或兩部電影。

第二節　試驗的方式和進程

選定的主要施測的三個班級共 84 位學生（詳見表 7-2-1），主要利用導師時間（班導師任教時間，不含早自習和午休）進行施測。每部電影需要用四節課教學，包含兩節課觀看電影，兩節課討論。語文領域規定的上課時數是每週五節，包含概覽課文、講述大意、生字新詞教學、內容深究、形式深究和綜合活動。由於考量到導師運用的時間緊湊，所以每部電影只用四節課的時間：第一節課由導師先上完生字新詞教學，然後我接著引導學生看電影，討論電影內容，結合課文進行內容深究和形式深究。

表 7-2-1　班級人數一覽表

班級（代號）	導師	男生人數	女生人數	總人數
六年 A 班	教師 A	12 人	11 人	23 人
六年 B 班	教師 B	11 人	18 人	29 人
六年 C 班	教師 C	17 人	15 人	32 人

每次進行教學時，都由施測者我及班級學生擔任觀察員，班級導師擔任參與觀察者的角色。各班實施的進程表如下：

表 7-2-2　《魯冰花》施測進程表（一）

影片名稱：《魯冰花》					
班級：六年 A 班					
觀察員：研究者、班級學生					
協助觀察員：班級導師					
日期	教學內容	男生	女生	總人數	備註
99 年 3 月 04 日 （2010.03.04）	觀賞電影（一）	12 人	11 人	23 人	
99 年 3 月 05 日 （2010.03.05）	觀賞電影（二）	12 人	11 人	23 人	
99 年 3 月 08 日 （2010.03.08）	內容深究	12 人	11 人	23 人	
99 年 3 月 11 日 （2010.03.11）	形式深究	12 人	10 人	22 人	1 人請假

表 7-2-3　《魯冰花》施測進程表（二）

影片名稱：《魯冰花》					
班級：六年 C 班					
觀察員：研究者、班級學生					
協助觀察員：班級導師					
日期	施測內容	男生	女生	總人數	備註
99 年 3 月 11 日 （2010.03.11）	觀賞電影（全部）	17 人	14 人	31 人	1 人請假
99 年 3 月 16 日 （2010.03.16）	內容深究	17 人	15 人	32 人	
99 年 3 月 19 日 （2010.03.19）	形式深究	17 人	15 人	32 人	
99 年 3 月 22 日 （2010.03.22）	紙本問卷調查	17 人	15 人	32 人	

表 7-2-4　《窮得只剩下錢》施測進程表（一）

影片名稱：《窮得只剩下錢》					
班級：六年 B 班					
觀察員：研究者、班級學生					
協助觀察員：班級導師					
日期	施測內容	男生	女生	總人數	備註
99 年 3 月 12 日（2010.03.12）	觀賞電影（一）	11 人	18 人	29 人	
99 年 3 月 16 日（2010.03.16）	觀賞電影（二）	11 人	18 人	29 人	
99 年 3 月 19 日（2010.03.19）	內容深究	11 人	18 人	29 人	
99 年 3 月 19 日（2010.03.19）	形式深究	11 人	18 人	29 人	

表 7-2-5　《窮得只剩下錢》施測進程表（二）

影片名稱：《窮得只剩下錢》					
班級：六年 A 班					
觀察員：研究者、班級學生					
協助觀察員：班級導師					
日期	施測內容	男生	女生	總人數	備註
99 年 3 月 16 日（2010.03.16）	觀賞電影（全部）	12 人	11 人	23 人	
99 年 3 月 18 日（2010.03.18）	內容深究	11 人	11 人	22 人	1 人請假
99 年 3 月 19 日（2010.03.19）	形式深究	12 人	10 人	22 人	1 人請假
99 年 3 月 22 日（2010.03.22）	紙本問卷調查	12 人	11 人	23 人	

表 7-2-6　　《藍蝶飛舞》施測進程表

影片名稱：《藍蝶飛舞》					
班級：六年 B 班					
觀察員：研究者、班級學生					
協助觀察員：班級導師					
日期	施測內容	男生	女生	總人數	備註
99 年 3 月 25 日（2010.03.25）	觀賞電影（全部）	11 人	18 人	29 人	
99 年 3 月 29 日（2010.03.29）	內容深究	11 人	18 人	29 人	
99 年 3 月 30 日（2010.03.30）	形式深究	11 人	18 人	29 人	
99 年 3 月 31 日（2010.03.31）	紙本問卷調查	11 人	18 人	29 人	

　　每次施測時都在各班教室，播放影帶的工具是使用單槍和投影布幕。影片播放前會先講解觀看影片注意事項和影片觀賞的重點，學生可以自由調整座位，確保自己的觀賞視野清楚，然後將教室的窗簾放下才開始觀賞影片。影片看完後再進行電影內容討論和課文內容討論。該班級完成所有的影片教學後，才進行最後的問卷普查。施測進程如下圖所示：

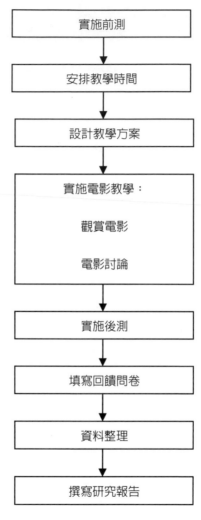

圖 7-2-1 施測流程圖

　　電影教學的施測進程包括：在進行電影教學前，先實行研究前測，
了解學生的學習起始點，接著與各班導師協商教學時間，安排每一次課

程進行的時間，必要時與其他老師調課。再來，進行電影教學時，會先
說明觀賞時的注意事項，然後才看電影，針對電影內容和課文進行教
學。教學實施完成後，再進行研究後測，並讓學生填寫教學回饋問卷，
了解學生的想法。最後，研究者蒐集所有施測的資料，整理後寫成研究
報告。

　　為求落實研究的信實度，研究中採用三角測定法及研究參與者的檢
核。每次施測過程由我和班級學生擔任觀察員；該班導師擔任協助觀察
員。施測後（看完整部影片及完成教學）隨即從班上抽取兩位學生進行
一般性訪談，針對觀賞電影的感覺和心得、看完電影後的上課內容，透
過半聊天的方式和學生自由交談，引導學生表達學習的想法；然後在討
論會議中和該班導師共同分享，討論彼此的觀察紀錄及發現。在訪談、
觀察討論和問卷普查所得資料歸納整理後，如果有其他特別的發現，則
再進一步作深度訪談，以確實了解學生的學習情況和教學成效。

第三節　實地觀察、訪談和教學設計

一、了解受訪學生的基本資料

　　本次研究的事前工作有研究規畫、選擇教學學校、年級、語文科教
材版本、課別、搭配的影片、相關資料的蒐集……除此之外，為了確實
掌握學生學習的起始能力及背景，必須先了解受訪學生的基本資料。於
是我訪問了三位六年級願意協助參與觀察的老師，試著從中掌握有關學
生的相關訊息。

教師 ABC ：「平常會給學生看影片，通常是在綜合課的時候，時間比較彈性。」

教師 A ：「主要是娛樂性質為主，不會特別和學生討論。有時候是配合時事，像這幾年暖化的問題很夯，如《明天過後》也是相關的影片，就拿出來放給學生看。」

教師 C ：「我主要把看影片當作是一種獎勵。如果課程到一個段落，剛好有空檔就會讓學生看。」

教師 B ：「我也是，不過大部分是在期末，因為一部電影的時間很長，這樣會佔去太多上課時間。」

研究者 ：「老師們的意思是說：各班的學生都有看電影的經驗，不過看電影的目的主要在娛樂，較沒有關注到學生對於電影內容的理解程度。那我想再了解一下學生在語文領域的學習狀況如何？包含聽、說、讀、寫、作。」

教師 A ：「我班上的學生都不錯，除了一個比較弱一點以外。」

教師 B ：「我班上都還 OK，只有林○○比較特殊，他有學習障礙，鑑定過的。不過好在上課時他不太會吵，只是都沒在專心的，然後就靜靜的做自己的事。」

教師 C ：「我們班整體都還好，其中有三個在讀、寫、作是特別不行，可是他們上課都還蠻認真的，很乖，會守秩序。」

（摘自 2010/03/01 討論會議）

二、了解施測環境並溝通施測方式

　　由於每部電影是借用到四節正課的時間，整個施測的時間對該班導師來說歷時很長，我希望這會是一段有成效和效率的教學，所以有一些教學上的細節要先溝通清楚，一則能控管研究的變項，讓環境因素降到最低；另一方面也讓老師知道我在上課中會進行哪些流程，還有我需要的權限範圍，這些都會影響教學的流暢度和結果成效。

> 研究者　　：「各班最近一次使用教室的單槍和投影布幕時，有
> 　　　　　　沒有故障的問題？單槍投影出來的色澤正常嗎？還
> 　　　　　　有各班都有窗簾遮光嗎？」
>
> 教師 ABC：「單槍和投影布幕都正常，班上有裝窗簾，所以可
> 　　　　　　以遮光。」
>
> 研究者　　：「我的研究是要探討電影在語文教學上的運用。我
> 　　　　　　原本想在各部電影教學完後利用測驗的方式檢視教
> 　　　　　　學成效，但是又想到語文包含了聽、說、讀、寫、
> 　　　　　　作，如果利用考試的方式檢核，似乎又太過偏頗而
> 　　　　　　無法看到學生學習的完整面。所以我想在每一課上
> 　　　　　　完的時候，安排一張學習單，老師們覺得如何？如
> 　　　　　　果必要時，可不可以讓孩子寫作文？」
>
> 教師 A　　：「我的班可以，如果你要安排作文，我可以讓學生
> 　　　　　　帶回家當回家作業。」
>
> 教師 BC　：「你可以在我的班上出學習單的功課。」

研究者　　：「如果可以的話，我希望老師們可以幫我看看學生寫學習單的情況，包含作文，從你們的角度看學生的作業可能比較知道他們的寫得怎麼樣。」

教師 ABC：「這個沒問題！」

研究者　　：我把試教的完整流程再向老師們報告一下：每一課都搭配一部影片進行教學，老師們先請學生預習課文；上完生字新詞教學，然後第二、三節再由我引導觀賞電影；第四、第五節我再搭配電影上內容深究和形式深究。還有需要老師們協助的地方有幾點：

（一）看電影前一天，請老師再次確認單槍和投影布幕是否可以正常運作。

（二）看電影前一節下課，請老師務必提醒學生去上廁所。因為一部影片需要兩節半的時間，那「半節」是利用下課時間，如果沒有先告知學生，怕他們進出教室的次數太頻繁，會讓其他人沒辦法專心看影片。

（三）看電影前我會先跟學生說明注意事項，我也告知他們看影片時不要和其他人聊天。有的人看到精采處會忍不住發出驚嘆聲，這些沒有關係；但是如果是因為不想看，覺得無聊而和其他人聊天，或是做其他的事，則請老師們協助提醒。

（四）學習單的部分請老師們收齊後看過一遍，再交給我。

（摘自 2010/03/01 討論會議）

三、教學活動設計

　　試教時只有進行電影觀賞教學、電影搭配課文進行內容深究和形式深究，還有課後綜合練習；不過以下仍陳列出三部電影配合三課課文的完整五節課的教案設計。

表 7-3-1　〈魯冰花〉教學活動設計

教學版本	南一版	教學對象	六年級
冊別	第十二冊（六下）	教學設計與 教學演示者	陳美伶
單元名稱	第三課　魯冰花	指導教授	臺東大學語文教育研究所 周慶華教授
教學時間	200 分鐘	教學地點	班級教室
教學節數	五節課	影片名稱	《魯冰花》（93 分鐘）
單元目標		具體目標	
一、認知 1. 認識電影《魯冰花》的內容。		1-1能說出電影內容概要。 1-2能從電影主角的畫作中說出主角的心情 　　轉變。	
2. 了解課文〈魯冰花〉的內容。		2-1能說出魯冰花的特性和功能。 2-2能說出魯冰花代表的意義。 2-3能說出作者利用《魯冰花》想表達的社 　　會批判。 2-4能說出今昔學生生活的不同。 2-5能說出經濟背景對社會地位的影響。	
3. 認識生字、新詞。		3-1能夠正確書寫生字和新詞。 3-2能夠正確標示生字、新詞的注音符號。	
二、技能 4. 能夠分析課文。		3-4能說出生字的部首和解釋。 4-1能說出文章的段落大意和全文大意。	

5. 能夠應用生字、新詞和句型。	4-2能用人、事、時、地、物五要素，簡要描述故事內容。				
	5-1能使生字造詞。				
	5-2能使用新詞和句型造句。				
6. 培養獨立思考與活用技能。	6-1能夠透過小組合作解決問題，有組織地表達、分享討論結果。				
	6-2能夠運用技巧判斷記敘文。				
三、情意	6-3能夠使用朗讀技巧，適當地朗讀課文。				
7. 了解課文主旨與意涵。	7-1能體會鍾肇政撰寫魯冰花的用心。				
	7-2能體會家人和師長的關懷之情。				
	7-3能關懷弱勢者並公平對待周遭的人事物。				

各節內容安排	第一節　生字新詞教學 第二、三節　觀賞影片──《魯冰花》 第四節　內容深究 第五節　朗讀練習、形式深究				

教學活動名稱	教學活動內容	時間（分）	分段能力指標	十大基本能力	評量方式
	壹、準備活動 一、教師 準備有關〈魯冰花〉的教材，包括電影《魯冰花》、歌曲〈魯冰花〉、單槍、投影布幕、CD 播放器、生字卡、新詞卡、課文結構及內容分析表、小組加分表。 二、學生 （一）預習課文。 （二）在家先圈選個人比較不熟的詞語。 （三）完成生字查字練習，包含生字部首、筆畫、造詞二個。 （四）負責介紹生字的同學要完成生字介紹單（附件一）。				

美聲饗宴	**貳、發展活動** 一、引起動機 老師播放歌曲〈魯冰花〉，請學生聆聽。 教師提問： 1.請問有人有聽過這首歌嗎？ S ：有，是「魯冰花」。 S ：沒有。 2.請問有沒有人會唱？ S ：天上的星星不說話、地上的娃娃想 　　媽媽，天上的眼睛眨呀眨，媽媽的 　　心啊魯冰花。家鄉的茶園開滿花， 　　媽媽的心肝在天涯，夜夜想起媽媽 　　的話，閃閃的淚光魯冰花。	3			
長話短說	二、講述大意 （一）概覽課文 1.請學生用一分鐘的時間，把課文快速 　看過。 2.請學生再用一分鐘的時間，把課文看 　第二遍，提醒學生，想一想各段在說 　什麼，課文大意又是什麼，老師等一 　下會提問。 （二）教師提問，指導學生說大意： 1.請說出課文三段中，每一段的分段大 　意。 S ：第一段說歌曲魯冰花帶給人的感 　　受，和小說內容營造的氣氛是一致 　　的；第二段說作者選用魯冰花的原 　　因；第三段說魯冰花的結局還有作 　　者的期待。	7	5-3-10能思考並體會文章中解決問題的過程 2-3-2-4能簡要歸納所聆聽的內容	十、獨立思考與解決問題 四、表達溝通與分享 七、規畫組織與實踐	能正確回答問題能說出分段大意和課文大意

	2. 我們試著把各段串在一起，說說本課的課文大意：魯冰花的歌曲和小說（），作者選用魯冰花的（），在書中安排了（），希望能（）。 S ：魯冰花的歌曲和小說（很契合），作者選用魯冰花的（可貴之處），在書中安排了（悲傷的結局），希望能（發人省思）。				
	三、生字新詞教學 （一）新詞教學 1. 師生共同提出新詞 請各組輪流提出不熟悉的新詞，然後推派組內一名發表。 △老師將師生共同提出的新詞寫在黑板上，同時請學生在課本上圈起來。新詞有： 懂事、病逝、負債累累、惆悵、天涯、莫名、肺腑、契合、播映、綠肥、甘醇、點綴、殞落。	30	4-3-1-4能利用新詞造句 4-3-2-1會查字辭典，並能利用字辭典，分辨字義	一、了解自我與發展潛能 二、尊重、關懷與團隊合作 十、獨立思考與解決問題	能說出詞語的意思並完成造句 能夠團隊合作解決問題
小博士來解答	2. 解釋詞意 請各組的成員在 2 分鐘以內，用辭典將剛剛討論的新詞查出來。等一下請自願的小博士上臺幫大家解答，說出新詞的詞意。 ①懂事：明白事理。 ②病逝：因病過世。 ③負債累累：欠人家很多錢。 ④惆悵：傷感或失意的樣子。 ⑤天涯：指非常遙遠的地方。 ⑥莫名：沒有辦法形容。 ⑦肺腑：指內心深處。				

	⑧契合：符合。 ⑨播映：指電影或電視的播放。 ⑩綠肥：將植物的莖、葉翻埋於土中， 　　　經過發酵分解而成的肥料。 ⑪甘醇：指味道甘甜純正，風味持久。 ⑫點綴：襯托裝飾，使事物更加美好。 ⑬殞落：掉落，比喻死亡。 3.新詞造句 　請學生用新詞造句，並說出來跟大家 　分享。 ①懂事：媽媽常誇讚隔壁的小明乖巧又 　　　懂事。 ②病逝：聽到李奶奶病逝的消息，我非 　　　常難過。 ③負債累累：他家負債累累，經濟狀況 　　　很不好。 ④惆悵：你怎麼看起來一臉惆悵？ ⑤天涯：不論你走到天涯或海角，我都 　　　會找到你。 ⑥莫名：聽到這個消息讓我莫名的難過。 ⑦肺腑：這些話都是我的肺腑之言。 ⑧契合：我和她的個性非常契合。 ⑨播映：這部電影已經在第四臺播映很 　　　多次了。 ⑩綠肥：挑菜剩的菜葉是最好的綠肥。 ⑪甘醇：烏龍茶喝起來的滋味甘醇香甜。 ⑫點綴：黑色的夜空有星星點綴，讓夜 　　　空熱鬧許多。 ⑬殞落：聽到一代歌星殞落這件事，大 　　　家都很難過。					

行首標題：讓我說句話（3.新詞造句）

解「字」大公開	(二)生字教學　　請負責報告的學生帶著生字介紹單上臺和同學介紹生字，其他同學可在報告完後補充，老師再進行最後補充。　　報告的方向是： 1.字形：提醒同學字形上的特徵，筆畫寫法，相似字的字形辨別。 2.字音：提醒同學字音的讀法，可請大家試唸。 3.字義：發表生字的字義和部首。 1. 債 ㄓㄞˋ：人部，16畫。 ①積欠他人的錢財。如：「還債」、「欠債」、「公債」。 ②泛指有所虧欠而待償還的恩惠和仇恨等。如：「人情債」、「感情債」、「血債」。 △形似字：瀆ㄗㄟˋ：水瀆。 2. 賺 ㄓㄨㄢˋ：貝部，17畫。 獲得、贏得。如：「賺人熱淚」。 △形似字：嫌ㄒㄧㄢˊ：嫌棄。 　　　　　謙ㄑㄧㄢ：謙虛。 3. 郭 ㄍㄨㄛ：邑部，11畫。 姓。如唐代有郭子儀。 4. 惆 ㄔㄡˊ：心部，11畫。 悲愁、失意。如「惆悵」。 5. 肇 ㄓㄠˋ：聿部，11畫。 ①首度、開端。《楚辭·屈原·離騷》：「皇覽揆余初度兮，肇錫余以嘉名。」		1-3-1 能運用注音符號，理解字詞音義，提升閱讀效能 4-3-2-1會查字辭典，並能利用字辭典，分辨字義。 4-3-4-1能掌握楷書偏旁組合時變化的搭配領	一、了解自我與發展潛能 十、獨立思考與解決問題	能說出文字的特色，讀出正確字音，說出正確字義。

②發生、引起。如：「肇禍」、「肇事」。 　端正。 　**名**姓。如戰國時趙國有肇賈。			
6.眨 ㄓㄚˇ：目部，10畫。 ①眼瞼一開一閉。如：「殺人不眨眼」、「他 　的眼睛連眨都不眨一下。」 ②閃動。如：「天上繁星一直眨個不停。」			
7.莫 ㄇㄛˋ：艸部，11畫。 ①表示禁止的用語，相當於「勿」、「毋」。 　如：「非請莫入」、「聞言莫說」。 ②沒有。《論語・憲問》：「子曰：『莫我 　知也夫。』」《孟子・梁惠王上》：「晉 　國，天下莫強焉，叟之所知也。」 ③不能、不可。如：「變化莫測」、「莫測 　高深」。 ④**名**姓。如北魏有莫含，清代有莫友 　芝。 △形似字：泛ㄈㄢˋ：泛舟。			
8.肺ㄈㄟˋ：肉部，8畫。 　動物呼吸器官之一，位於胸腔，分左 　右兩扇，左二葉，右三葉。亦稱為「肺 　臟」。 △形似字：沛ㄆㄟˋ：充沛。			
9.腑ㄈㄨˇ：肉部，12畫。 　中醫指人體內主飲食的消化、吸收、 　轉輸和排泄器官的總稱。如胃、膽、 　三焦、膀胱、大小腸等稱為「六腑」。 △形似字：俯ㄈㄨˇ：俯仰。			

10. **契ㄑㄧˋ：大部，9畫。**				
① 刻。如：「契刻」、「契舟求劍」。				
② 投合、切合。如：「相契」、「契合」。				
《新唐書・李勣傳》：「其用兵多籌				
算，料敵應變，皆契事機。」				
名				
① 刻出來的文字。如：「契文」、「殷契」。				
② 合同、合約。如：「地契」、「房契」。				
《韓非子・主道》：「符契之所合，賞				
罰之所生也」。				
③ 志趣相投的朋友。晉陶淵明〈桃花源				
詩〉：「願言躡輕風，高舉尋吾契。」				
唐武元衡〈至櫟陽崇道寺聞嚴十少府				
趨侍詩〉：「松筠自古多年契，風月懷				
賢此夜心。」				
11. **廉ㄌㄧㄢˊ：广部，13畫。**				
形				
① 正直不貪、有節操。如：「清廉」、「廉				
潔」。				
② 便宜。如：「物美價廉」。				
③ 疏略、簡略。唐韓愈〈原毀〉：「其責				
人也詳，其待己也廉。」				
名				
① 旁邊、側邊。《儀禮・鄉飲酒禮》：「設				
席于堂廉東上。」鄭玄・注：「側邊				
曰廉。」宋蘇軾〈與呂仲甫等同泛湖				
遊北山詩〉：「世人鶩朝市，獨向溪山				
廉。」				
② 姓。如戰國時趙國有廉頗。				
③ 考察。《管子・正世》：「人君不廉而				
變，則暴人不勝，邪亂不止。」				

12.**凋ㄉㄧㄠ：冫部，10 畫。** ① 枯萎。晉左思〈蜀都賦〉：「迎隆冬而 　不凋，常曄曄以猗猗。」唐杜牧〈寄 　揚州韓綽判官詩〉：「青山隱隱水迢 　迢，秋盡江南草木凋。」 ② 衰落、衰頹。晉潘岳〈懷舊賦〉：「不 　幸短命，父子凋殞。」宋陸游〈樓上 　醉書詩〉：「八年梁益凋朱顏，三更撫 　枕忽大叫。」 13.**醇ㄔㄨㄣˊ：酉部，15 畫。** 形 ① 酒味濃厚。如：「醇酒」。晉嵇康〈琴 　賦〉：「蘭肴兼御，旨酒清醇。」 ② 質樸，通「淳」。《史記・萬石君傳》： 　「兒寬等推文學至九卿，更進用事， 　事不關決於丞相，丞相醇謹而已。」 ③ 純一不雜，通「純」。《書經・說命 　中》：「惟厥攸居，政事惟醇。」 名 ① 味道濃厚的酒。宋蘇軾〈正月八日招 　王子高飲詩〉：「昨想玉堂空冷徹，誰 　分銀榼送清醇？」 ② 化學上稱含有羥基（OH）的有機化 　合物為「醇類」。就是烴分子上的氫 　原子被羥基取代後的衍生物。醇類一 　般呈中性，低級醇易溶於水，多元醇 　帶甜味。常用於有機合成中，也可作 　溶劑、清潔劑、飲料、燃料等多用途。 14.**綴ㄓㄨㄟˋ：糸部，14 畫。** ① 縫補。《說文解字》：「綴，合箸也。」 　段玉裁・注：「聯之以絲也。」《禮記・				

內則》:「衣裳綻裂，紉箴請補綴。」

② 連結。如:「連綴」、「綴句」。晉張衡〈西京賦〉:「左有崤函重險，桃林之塞，綴以二華。」

③ 裝飾。如:「點綴」。

△ 形似字:啜ㄔㄨㄛˋ:啜飲。

15. 殞ㄩㄣˇ:歹部，14 畫。

① 死亡。如:「香消玉殞」。

② 墜落。通「隕」。

16. 省ㄒㄧㄥˇ:目部，9 畫。

動

① 檢討、審察。如:「內省」、「反省」。

② 探望、問候。如:「晨昏定省」。

③ 明瞭、領悟。《史記‧留侯世家》:「良為他人言，皆不省。」

④ 考校。《禮記‧中庸》:「日省月試。」

⑤ 記得、記住。

△ 多音字讀法:省ㄕㄥˇ:節省。

17. 吶ㄋㄚˋ:口部，7 畫。

① **動** 大聲喊叫。《三國演義》第四十五回:「鳴鼓吶喊而進。」

② **形** 說話遲鈍、不流利。《漢書‧鮑宣傳》:「臣宣吶鈍於辭。」顏師古‧注:「吶亦訥字也。」唐柳宗元〈與李睦州論服氣書〉:「今愚甚吶，不能多言。」

△ 形似字:納ㄋㄚˋ:容納。

18. 儘ㄐㄧㄣˇ:人部，16 畫。

副

	① 極盡。如：「儘量」、「儘可能」。 ② 聽任、隨意、不加限制。如：「儘管」、 　　「儘看」。 ③ 都、全。 **19. 忿ㄈㄣˋ：心部，8 畫。** ① 憤怒、怨恨。如：「忿怒」、「忿恨難 　　平」。				
記憶力大考驗	（三）新詞生字綜合練習 　　老師將事先準備好的生字、新詞 　　卡取出，每一次隨機選出三張， 　　在學生面前快速閃過，然後由接 　　受挑戰的學生抽題完成任務（四 　　抽一）。 題一：請讀出這三張紙卡的字音。 題二：請在黑板上寫出這三張紙卡的 　　　字。 題三：請說出紙卡每一個字的部首。 題四：請利用所抽到的詞卡或字卡造 　　　句。 （如附件一） ————第一節課結束————	3-3-3-3有條理有系統的說話	十、獨立思考與解決問題	能說出文字的特色，讀出正確字音，說出正確字義	
教室電影院	四、觀賞電影 （一）教師說明影片的內容概要： 　　今天要看的電影《魯冰花》是配 　　合第三課的課文，《魯冰花》原本 　　是一本小說，講述一個很會畫畫 　　的小孩的故事。電影《魯冰花》 　　在 1987 年就上映了，距離現在 　　有二十幾年的時間，是一部老電 　　影，但是電影中所呈現的內容依	100 （含兩次下課時間）	2-3-2-2能在聆聽不同媒材時，從中獲取有用的資訊。 2-3-2-5能結合科技與資訊，	一、了解自我與發展潛能 十、獨立思考與解決問	能夠專心觀賞影片 能夠從觀賞影片的

	然值得二十一世紀的我們一同來觀賞。也許你曾經看過這部電影，但是觀賞的時間、地點還有年紀都不同，感受也會不一樣，所以請你用新的心情來體會。你可能知道接下來的情節發展，但是請不要說出影片的結果，保留一點神秘感可以讓旁邊的同學能有更好的觀賞品質。過程中請專心的觀賞，不要隨意地和旁邊的同學聊天，我們的小動作可能會影響旁邊同學的心情，請大家要注意。影片總共將近 100 分鐘，我們中間不下課，看到下節課開始前停止，如果想要上廁所，舉手說一聲就可以去廁所，從後門進出，快去快回。 （二）教師說明觀賞過程應注意的事項、觀看影片的重點： 影片中有幾個地方請大家仔細看： 主角古阿明的個性、居住環境還有畫作，他有個同學叫林志鴻，而林志鴻的家庭環境也請大家仔細看。除了這些，也請你欣賞電影的主題曲——魯冰花。如果看電影過程中有問題可以先用筆記下來，我們事後再討論。 （三）教師播放電影 ———第二、三節課結束———	提升聆聽學習的效果 5-3-9-1能利用電腦和其他科技產品，提升語文認知和應用能力	題 八、運用科技與資訊	過程，思考自己的問題	
時光	五、回憶電影內容概要	8	3-3-2-1能		能說

| 飛梭 | （一）教師播放電影《魯冰花》的末段（古茶妹燒紙錢～主題曲結束），回憶電影内容。
（二）學生依記憶講述電影内容。
（三）教師提問，引導學生講出電影内容簡介。
1.說明故事時一定要提到主角，請問主角是誰？
S：古阿明。

2.講到他家裡有四個人，家裡很窮，這是屬於什麼？
S：背景。

3.主角是怎樣的一個人？
S：愛玩，很會畫畫。

4.愛玩、會畫畫是屬於「個人特質」。接著，畫畫是主角喜歡做的事，但是關於畫畫的事都很順利嗎？有沒有遇到阻礙或困難？
S：他想參加比賽卻沒被選上。

5.古阿明愛畫畫，但是他的能力卻不被認同，可是劇情出現了一個轉機，是什麼？
S：郭雲天老師把他的畫拿到國外參加比賽。

6.郭雲天老師欣賞古阿明的能力，於是把他的畫拿到國外參加比賽，然後劇情的結局是什麼？
S：大家認同古阿明的能力。 | 具體詳細的講述一件事情
3-3-1-1能和他人交換意見，口述見聞，或當眾作簡要演說 | | 出電影内容 |

	7.大家因為古明得獎了，認同了古阿明的能力，可是古阿明卻已經離開人世間，留下了無限的遺憾。我們重新整理一下剛剛討論的內容：先說主角的姓名、家庭背景、個人特質，然後說他遇到的困難、問題和事情轉機，最後再說結果。現在再請幾個人把劇情大綱說一次。 S ：有個小孩叫古阿明，他家裡很窮，常常要幫家裡抓茶蟲。他很喜歡畫畫，可是沒有人欣賞他的作品，直到有一天學校來了一個新老師，這個老師覺得他有畫畫的天份，可是學校選畫畫比賽的代表時還是沒還他。後來老師把他的作品拿到國外比賽，得了名次，他的能力才被肯定，可是古阿明已經生病去世了。				
與作家有約	六、教師介紹鍾肇政和他的作品魯冰花： 魯冰花的作者是鍾肇政先生，他擅長寫臺灣鄉土的題材，可是戰爭後的臺灣最紅的是「反共文學」，所以他常常被退稿，很難看到他的文章被刊登。直到有一次因為「預定的連載還沒到」，《聯合報》先登了《魯冰花》這個長篇鄉土小說，造成轟動而鹹魚翻身。	2			
電影知多少	七、電影內容討論 先由學生針對電影提出問題來討論；再由教師提出預先準備的題目讓學生討論，引導學生認識電影內容。 1.請比較一古阿明和林志鴻的個性和生	15	2-3-2 能確實把握聆聽的方法 2-3-3 能	四、表達、溝通與分享 六、文化	能專心聆聽別人的意見

		學習說話者的表達技巧	學習與國際了解 九、主動探索與研究	能主動說出自己的看法
	活環境。 S：古阿明個性活潑好動，樂觀，只穿制服和一件舊上衣，家裡破舊，看起來黑黑的；林志鴻個性較文靜，容易受挫折，衣服光鮮，家裡豪華，看起來很亮。 2.家裡的環境背景怎樣影響他們的命運？ S：林志鴻家裡有錢，爸爸是鄉長，學校裡的老師也想巴結他們，讓林志鴻在學校得到特別好的待遇；而古阿明家裡窮，下課得幫忙家事，因為出身平凡，才能不被重視。 3.古阿明原本懷才不遇，受到打壓，在得獎後人們對想法有什麼轉變？想想影片的結尾。 S：要重視環境中的小人物。 4.請在以下顏色中選出你在影片看到的主要顏色：紅、白、藍、綠、黃、橘、黑。 S：生：白色、綠色。 5.你選的顏色給你的感覺是什麼？ S：白色和綠色都讓人覺得平靜。 6.古阿明的畫和他的生活有什麼關係？ S：畫中的內容都是呈現他的生活，用圖畫表達心情。例如，豬原本很小隻，在畫裡卻很大隻；茶蟲原本吃葉子，卻也吃書，生病時畫媽媽的			

	樣子。				
抽絲撥繭	八、課文深究討論 （一）教師引導討論《魯冰花》的歌曲。 1.歌曲〈魯冰花〉描寫的重點是什麼？ S：媽媽的母愛。 2.為什麼媽媽像魯冰花？ S：因為魯冰花很平凡，卻能奉獻自己成為茶樹的養分，就像偉大的母親奉獻自己照顧子女。 3.魯冰花給人「既美麗又哀愁的感受」是什麼感覺？請從影片、音樂和歌詞思考。 S：歌詞很美，不過想媽媽的感覺很悲傷；古阿明他們唱起來很快樂，到影片結尾時聽起來很悲情。 4.你覺得影片中誰像魯冰花？為什麼？ S：古茶妹像媽媽一樣，每天做媽媽的事，所以像魯冰花。 S：古阿明雖然很渺小，沒有人重視他，但他的例子發人深省，所以像魯冰花。 （二）教師引導討論作者口述的內容。 1.為什麼作者選擇寫魯冰花？ S：因為魯冰花的花語是母愛，它的存在不為展花朵的美麗，它的價值在於成全茶樹叢的需要，它平凡而高貴的表現值得歌頌。	15	2-3-2 能確實把握聆聽的方法 2-3-3 能學習說話者的表達技巧 2-4-2-3 能理解對方說話的用意和觀點	四、表達、溝通與分享 六、文化學習與國際了解 九、主動探索與研究	能專心聆聽別人的意見 能主動說出自己的看法

2. 作者如何處理《魯冰花》結局？為什麼這麼處理？ S ：悲劇收場，讓人受到震撼而省思。 3. 課文中「可貴的天才之花謝了，我期盼能在人們心中埋下種子，有朝一日，結成閃閃發光的金黃果實。」天才之花是指誰？金黃果實又是什麼？ S ：天才之花指古阿明，金黃果實指我們知道要去重視社會的公平和正義。 4. 電影中古茶妹和郭雲天老師有沒有表達出社會的不公？從哪裡看出來？ S ：郭雲天老師為古阿明爭取代表參賽的機會，還拿到國外比賽。 S ：古茶妹替爸爸上臺發言說：「天才有什麼用？沒有死的時候，誰也不理他；死了，再來天才天才……」沉重表達內心的抗議。 5. 當你面對不合理時，譬如發生了校園暴力，你要如何處理？ S ：勇於表達自己的想法；向老師、父母親求援。 （三）教師結論： 　　電影《魯冰花》描寫的是在臺灣1960 年代，居住在山地的農家生活景象。主角古阿明家中面臨的問題，還有他自己遇到的不平等待遇，代表了那個時代下窮苦人					

		40			
	家的無奈，他們就像古阿明畫中的茶葉，無奈地被有錢有勢的茶蟲吞食；他們無力抵抗不平等，只能將一切的苦化為希望和期待。就像古阿明家中正缺錢的時候，爸爸帶著小豬要去賣，而小豬在阿明的畫中，卻是又大又肥的豬隻，透過阿明的期待作用，小豬化身成可以帶來希望和改變的大豬。 電影中的景致帶給人的感受是和平、舒服的，雖然經濟環境不好，可是山裡人依舊勇敢、積極地面對人生。當我們面臨不平等的待遇時，除了要勇敢地爭取外，同時也要保持積極、平和的心迎向生活中的種種挑戰；雖然我們不是特殊身份的人，但是每一個人盡的努力都能引起更多人的省思，對社會不平的發聲具有影響的力量。 ———第四節課結束———				
讀你千遍不厭倦	九、形式深究 （一）課文回顧：朗讀 　　教師先起頭示範朗讀課文的一小段，示範時要注意字音、聲調、斷句，還有語氣的抑揚頓挫，提供學生朗讀的參考。接著請學生接續將課文朗讀一遍，提醒學生注意速度、停頓、聲音變化。教師可以視情況決定是否使用「接讀法」。	40	1-3-2 能了解注音符號中語調的變化，並應用於朗讀文學作品	二、欣賞、表現與創新 五、尊重、關懷與團隊合作	能運用朗讀的技巧

	△接讀法：指名朗讀，讀到中途，另指名接著續讀，可以提高學生注意力。			
有「形」有「色」一	（二）討論文體 1. 教師提問，讓學生自由回應：一般的文章有記敘文、論說文、抒情文、應用文這幾種類型，請問這一課是屬於什麼文體？你怎麼看出來的？ 　S ：這一課是屬於記敘文，因為是記錄鍾肇政的口述內容，所以是屬於記敘文。 2. 教師補充：所謂的「記敘文」，就是記敘一切的人、事、物的存在、性質、狀態、效用，以及人物的動作、變化，或事實的推移現象的文章。這一課是把鍾肇政口述「創作《魯冰花》的心路歷程和想法」記錄下來，藉由第三者的採訪，把回述內容加上內心感受記錄下來；並利用人物的採訪，讓大家對〈魯冰花〉的內容有更深的體會，所以是屬於記敘文。			
有「形」有「色」二	（三）討論段落安排和文章結構 1. 教師拿出課文結構及內容分析表，請學生彼此討論，將空格填上（如附件二）。 2. 請各組發表完後，教師拿出預先準備的結構圖讓學生了解本課的結構安排。	5-3-3-1能了解文章的主旨、取材及結構	二、欣賞、表現與創新	能理解文章的架構完成附件二

		《魯冰花》的劇情簡介				
〈魯冰花〉	魯冰花作者的口述內容	先說：《魯冰花》一書氣氛和歌詞相契合。				
		再說：魯冰花的可貴之處。				
		後說：《魯冰花》的結局安排。				

3. 教師提問：一般介紹書籍的方式，都是先介紹內容簡介，然後再說讀者的讀後感，但是這一課用的方式不一樣，請說出不一樣的地方？還有這樣的作法有什麼特別之處？

S ：本課結合了〈魯冰花〉的歌曲，讓大家由「歌」入「文」，更能增加文章的變化，和情感的抒發；加上實地「採訪」的方式，讓《魯冰花》的作者真正來發聲，更能讓讀者體會作者創作的初衷，以及所要表達的深意。如果用讀書報告的形式現，顯得呆板無趣，所以本文有「歌」、「文」，讓文章讀起來感覺很不一樣，這就是最大的寫作特色所在。

4. 教師補充說明：課文的表現方式較多元，口述內容部分，採用「順敘」的方式，將作者陳述的內容依序記錄下來。先寫歌曲給人的感受，再寫魯冰花的可貴之處，後寫《魯冰花》結局的安排，整個內容一脈相成，「由先而後」，「由淺入深」，抽絲剝繭僅的引導到課文的中心思想，讓人對《魯冰花》

引經「句」典	一書有更深一層的認識和了解。 （四）句型練習 1. 教師解釋句型中詞語的意思，並提供句型範例。 △由於——「由於」有說明原因的作用，通常後面會接結果，表示一件事情的因果關係。例如：<u>由於母病逝前欠了</u>一大筆醫藥費，導致家中負債累累。 △然而——「然而」具有轉折的作用，與「但是」的用法類似。在利用「然而」造句時應該先陳述一件事的狀況，在轉折後接著描述事件或人物的另一個面向。例如：……；然而，人世間可貴的天才之花謝了，到底會留下一些什麼？ △儘管……卻——這個句型和「然而」一樣，屬於轉折複句。例如：一般人對於不合情理的挫折和打擊，儘管內心忿忿不平，卻受限於沒有能力抗拒，只能默默接受。 2. 請學生試著回想電影的內容，用「由於」、「然而」、「儘管……卻」三種句型，描述電影的劇情片段。 S：由於—— △由於古阿明家中很窮，大家就不重視他畫畫的才能。 △由於家中沒錢，古茶妹不得不放棄學畫畫的機會。 S：然而—— △得獎是件令人開心的事，然而古阿明	6-3-1-1能應用各種句型，安排段落、組織成篇	二、欣賞、表現與創新	能使用句型造句 能專心聆聽別人的創作

| 選美高手 | 已經走了,得獎又有什麼意義?
△郭老師一直想幫古阿明,然而社會環境考驗重重,他能做的還是有限。

S :儘管……卻──
△儘管爸爸努力賺錢,卻無法改變家中的經濟狀況。
△儘管郭老師在大家面前誇讚古阿明的繪畫能力,大家卻仍是不改變想法。

(五)修辭討論
1.教師說明修辭的作用可以讓句子變美,讀起來更富趣味性,讓文字更活潑。一般的修辭有幾項:
①映襯──將兩種相反的觀念或事實並列相對照,使語意增強、意義凸顯的修辭法。例如:甜蜜的負荷。
②譬喻──借兩件事物的相似點,用彼方來說明此方,使描寫的主題更容易聯想到的修辭法。
③引用──直接引他人說的話來陳述。
④轉化──將抽象事物具體化,加強語言的形象性、生動性和感染力的修辭法。
⑤設問──將平敘的語氣轉變為詢問的語氣,透過提問,使讀者的焦點集中在答案的修辭法。

2.請各組的同學開始討論這幾種修辭出現在那幾句話裡,等一下請各組搶答。
S :①映襯──
　　　△……給人既美麗又哀愁的感 | | 6-3-6 能把握修辭的特性,並加以練習及運用 | 二、欣賞、表現與創新
五、尊重、關懷與團隊合作 | 能找出句子出應用的修辭技巧 |

	受。 △它平凡而高貴的表現，是值得 　歌頌的。 △沒有死的時候，誰也不理他； 　死了，再來天才天才……。 ②譬喻—— 　△媽媽的心啊魯冰花。 　△這首歌的歌美得像一首詩。 　△一朵朵黃色小花，像一顆顆微 　　微發亮的小星星。 　△如此沉重的吶喊，是否可以亮 　　如響鐘，震醒夢中人？ ③引用—— 　△書末有一段話：「魯冰花謝了， 　　留下一粒粒種子，明年又會開 　　出一片黃色花朵點綴人間；而 　　在這一開一謝之間，使茶園得 　　到肥分。然而，人世間可貴的 　　天才之花謝了，到底會留下一 　　些什麼呢？」 ④轉化—— 　△可貴的天才之花謝了。 ⑤設問—— 　△你聽過這首歌嗎？ 　△為什麼在那麼多花花草草中， 　　只對魯冰花情有獨鍾？ 　△然而，人世間可貴的天才之花 　　謝了，到底會留下一些什麼 　　呢？ 　△天才有什麼用？ 　△如此沉重的吶喊，是否可以亮 　　如響鐘，震醒夢中人？					

（六）綜合練習 　　　教師發綜合學習單（如附件三）， 　　　請學生帶回家練習，完成後交回。 　　　───第五節課結束───		6-3-4-4能 配合閱讀 教學，練 習撰寫摘 要、札記 及讀書卡 片等	五、尊重 　、關 　懷與 　團隊 　合作 十、獨立 　思考 　與解 　決問 　題	完成 學習 單內 容

附件一

解「字」大公開

注音：

國字：

我的小撇步……字音字形辨識

字義解釋和造詞：

附件二

魯冰花
課文結構、內容分析表

附件三

語文綜合學習單　第三課　魯冰花

<div align="center">

班級：　　　座號：　　　姓名：

</div>

一、講述以「人物」為主的「電影劇情介紹」，要掌握幾個重點：先說
　　主角的姓名，他的背景、（　　　　）、遇到的（　　　　），再說
　　劇情轉折，最後說（　　　　）。

二、請用電影《魯冰花》中的內容或人物造句：

　　(一) 由於——

　　(二) 然而——

　　(三) 儘管……卻……

　　(四) 如果——

三、從電影《魯冰花》中，你可以從哪裡感受到「美」的存在？至少寫
　　三個答案。

四、看完電影《魯冰花》後，你的個人感受是什麼？（至少五十字）

五、如果你遇到了不合理的事情，你要如何處理？

六、課文最後提到，「可貴的天才之花謝了，我期盼能在人們心中埋下
　　種子，有朝一日，結成閃閃發光的金黃果實。」這是什麼意思？

表 7-3-2　〈真正的富有〉教學活動設計

教學版本	南一版	教學對象	六年級
冊別	第十二冊（六下）	教學設計與教學演示者	陳美伶
單元名稱	第四課　真正的富有	指導教授	臺東大學語文教育研究所周慶華教授
教學時間	200 分鐘	教學地點	班級教室
教學節數	五節課	影片名稱	窮得只剩下錢（93 分鐘）

單元目標	具體目標
一、認知 1. 認識電影《窮得只剩下錢》的內容。	1-1 能說出電影內容概要。 1-2 能回答教師針對電影內容提出的問題。 1-3 能理解價值觀如何影響人際互動。
2. 了解課文〈真正的富有〉的內容。	2-1 能回答教師針對課文內容提出的問題。 2-2 能說出課文的主旨。 2-3 能說出故事寫作的方法及傳達的寓意。
3. 認識生字、新詞。	3-1 能夠正確書寫生字和新詞。 3-2 能夠正確標示生字、新詞的注音符號。 3-3 能說出生字的部首和解釋。
二、技能 4. 能夠分析課文。	4-1 能說出文章的段落大意和全文大意。 4-2 能用人、事、時、地、物五要素，簡要描述故事內容。
5. 能夠應用生字、新詞和句型。	5-1 能使生字造詞。 5-2 能使用新詞和句型造句。
6. 培養獨立思考與活用技能。	6-1 能夠透過小組合作解決問題，有組織地表達、分享討論結果。 6-2 能夠運用技巧判斷記敘文。 6-3 能夠使用朗讀技巧，適當地朗讀課文。
三、情意 7. 了解課文主旨與意涵。	7-1 能了解心靈的富足勝過物質的富裕。 7-2 能體會分享的快樂。 7-3 能主動與他人分享自己擁有的事物。

各節內容安排	第一節　生字新詞教學 第二、三節　觀賞影片——《窮得只剩下錢》 第四節　內容深究 第五節　朗讀練習、形式深究				
教學活動名稱	教學活動內容	時間（分）	分段能力指標	十大基本能力	評量方式
	壹、準備活動 一、教師 準備有關〈真正的富有〉的教材，包括電影《窮得只剩下錢》、生字卡、新詞卡、課文結構及內容分析表、小組加分表。 二、學生 （一）預習課文。 （二）在家先圈選個人比較不熟的詞語。 （三）完成生字查字練習，包含生字部首、筆畫、造詞二個。 （四）負責介紹生字的同學要完成生字介紹單（如附件二）。				
新聞小站	**貳、發展活動** 一、引起動機 1. 教師提問：如果你有一億元，你要做什麼？ S：買電腦、環遊世界……。 2. 教師分享真實案例：一個用六年敗光22億的女孩（如附件一）。	3			
長話短說	二、講述大意 （一）概覽課文 1. 請學生用一分鐘的時間，把課文快速看過。	7	5-3-10能思考並體會文章中解決問題	十、獨立思考與解決問	能正確回答問題

2. 請學生再用一分鐘的時間，把課文看第二遍，提醒學生，想一想各段在說什麼，課文大意又是什麼，老師等一下會提問。 （二）教師提問，指導學生說大意： 1. 這一課有兩個小故事，故事一以自然段落分有九段，但我們現在用意義段落分成四段：一、二和三、四和五和六和七、八和九。請說出課文四個意義段落中，每一段的分段大意。 S：第一段說富翁擔心別人覬覦他的財產，於是在家園的四周築起圍牆；第二段說築起的高牆反而更引起人們的好奇心；第三段說富翁聽從朋友的勸告，決定拆掉圍牆，和鎮民一起分享花園；第四段說經過歹徒事件後，讓富翁體認到「分享」的重要。 2. 我們試著把各段串在一起，說說〈沒有圍牆的花園〉的故事大意。 S：為了防偷而建高牆的富翁，自從拆掉高牆後，因為鎮上小孩機警而沒有損失財產，使富翁體認到分享的重要。 3. 故事二〈有錢人可能很窮〉的意義段落要怎麼分？ S：一、二到十二、十三和十四。 4. 請說出段落大意。 S：第一段說父親送孩子到鄉下住，想	的過程 **2-3-2-4** 能簡要歸納所聆聽的內容	題 四、表達溝通與分享 七、規畫組織與實踐	能說出分段大意和課文大意

	讓孩子知道什麼是「貧窮」；第二段說父親詢問兒子是否了解「貧窮」；第三段說兒子感謝父親讓他了解「貧窮」和「富有」的真義。 5.請說出〈有錢人可能很窮〉的大意。 S ：有錢人送小孩到鄉下體會貧窮，最後孩子領悟到家中的物質很富有，心靈卻很貧窮。				
小博士來解答	三、生字新詞教學 （一）新詞教學 1.師生共同提出新詞 　請各組輪流提出不熟悉的新詞，然後推派組內一名發表。 △老師將師生共同提出的新詞寫在黑板上，同時請學生在課本上圈起來。新詞有： 　百花怒放、猜測、朦朧、一探究竟、繪聲繪影、形跡敗露、惡狠狠、火冒三丈、不可置信、身手不凡、爭先恐後、領悟、啞口無言。 2.解釋詞意 　請各組的成員在 2 分鐘以內，用辭典將剛剛討論的新詞查出來。等一下請自願的小博士上臺幫大家解答，說出新詞的詞意。 ①百花怒放：形容花朵盛開的樣子。 ②猜測：揣測、推想。 ③朦朧：月色昏暗的樣子。	30	4-3-1-4能利用新詞造句 4-3-2-1會查字辭典，並能利用字辭典，分辨字義	一、了解自我與發展潛能 二、尊重、關懷與團隊合作 十、獨立思考與解決問題	能說出詞語的意思並完成造句 能夠團隊合作解決問題

	④一探究竟：看清楚、弄明白。 ⑤繪聲繪影：形容講述或描述事物十分 　細緻入微、生動逼真。 ⑥形跡敗露：洩露行為、蹤跡。 ⑦惡狠狠：非常兇惡的樣子。 ⑧火冒三丈：形容十分生氣。 ⑨不可置信：很難令人相信。 ⑩身手不凡：指技術或武功很好。 ⑪爭先恐後：競相搶先，唯恐落後。 ⑫領悟：了解、明白。 ⑬啞口無言：遭人質問或駁斥時沉默不 　語或無言以對。				
讓我 說句 話	3. 新詞造句 　請學生用新詞造句，並說出來跟大家 　分享。 ①百花怒放：春天裡，到處一片百花怒 　放。 ②猜測：我們都猜測不到他的計畫。 ③朦朧：月色朦朧的夜晚總是多了一分 　神祕感。 ④一探究竟：他決定進到傳說中的鬼屋 　一探究竟。 ⑤繪聲繪影：他繪聲繪影的講著鬼故 　事，讓大家毛骨悚然。 ⑥形跡敗露：歹徒一發現自己形跡敗 　露，馬上朝另一方向逃走。 ⑦惡狠狠：歹徒惡狠狠地瞪著警察。 ⑧火冒三丈：聽了他的話後，令人忍不 　住火冒三丈。 ⑨不可置信：這件事真令人不可置信。 ⑩身手不凡：身手不凡的他是個跆拳道 　教練。				

	⑪爭先恐後：廟門一打開，大家爭先恐後跑去插頭香。 ⑫領悟：事情發生後才學會領悟，已經太慢了。 ⑬啞口無言：面對眼前的證據，歹徒啞口無言。			
解「字」大公開	（二）生字教學 　　請負責報告的學生帶著生字介紹單（如附件二）上臺和同學介紹生字，其他同學可在報告完後補充，老師再進行最後補充。 　　報告的方向是： 1.字形：提醒同學字形上的特徵，筆畫寫法，相似字的字形辨別。 2.字音：提醒同學字音的讀法，可請大家試唸。 3.字義：發表生字的字義和部首。 1.覬ㄐㄧˋ：見部，17畫。 　希望得到不該擁有的東西。如：「覬覦」。 2.覦ㄩˊ：見部，16畫。 　企求、冀求。如：「覬覦」。 3.郁ㄩˋ：邑部，9畫。 形 1 文采豐盛。如：「文采郁郁」。 2 香氣濃烈。如：「濃郁」、「馥郁」。 3 和暖，通「燠」。 名 4 姓。如清代有郁松年。	1-3-1 能運用注音符號，理解字詞音義，提升閱讀效能 4-3-2-1 會查字辭典，並能利用字辭典，分辨字義。 4-3-4-1能掌握楷書偏旁組合時變化的搭配要領	一、了解自我與發展潛能 十、獨立思考與解決問題	能說出文字的特色，讀出正確字音，說出正確字義

| 4. 疊ㄉㄧㄝˊ：田部，22 畫。
動
①堆聚、累積。如：「堆疊」、「疊羅漢」、
　「疊石為山」。
②用手折疊。如：「疊被」。
名
③量詞：計算重疊堆積物的單位。如：「一
　疊紙」、「兩疊文件」。
形
④一層一層的。如：「疊峰」、「疊浪」、「重
　巖疊嶂」。

5. 躡ㄋㄧㄝˋ：足部，25 畫。
①放輕腳步行走。如：「躡手躡腳」。
②追隨、跟蹤。如：「躡蹤」。

6. 拆ㄔㄞ：手部，8 畫。
　分開、打開。如：「拆信」、「拆卸機器」。
△折ㄓㄜˊ：打折。

7. 瞪ㄉㄥˋ：目部，17 畫。
①惡意的看人，常表示憤恨或不滿。如：
　「她很不高興的瞪了對方一眼。」
2 睜大眼睛直視。如：「他把眼睛都瞪圓
　了。」

8. 肅ㄙㄨˋ：聿部，12 畫。
形
①莊嚴的。如：「嚴肅」、「肅穆」。
副
②恭敬的。如：「肅立」、「肅呈」、「肅謝」。 | | | | |

9.賊ㄗㄟˊ：貝部，13 畫。 **名** ①竊盜財物的人。如：「山賊」、「竊賊」、 　「盜賊」。 ②泛指使壞作亂的人。如：「賣國賊」、 　「亂臣賊子」。 **形** ③奸詐、狡猾、不正派的。如：「賊眼」、 　「賊頭賊腦」。 10.頗ㄆㄛˇ：頁部，14 畫。 ① 略微。南朝梁劉勰《文心雕龍・詮 　賦》：「秦世不文，頗有雜賦。」 ② 甚、很、非常。唐王維〈終南別業詩〉： 　「中歲頗好道，晚家南山陲。」 ③ 可，表疑問的語氣。《洛陽伽藍記・ 　菩提寺》：「上古以來，頗有此事否？」 ④ 不可，通「叵」。《敦煌變文・降魔變 　文》：「過去百千諸佛，皆曾止住其 　中，說法度人，量塵沙而頗算。」 11.寐ㄇㄟˋ：宀部，12 畫。 　睡。如：「假寐」、「夢寐以求」。 12.闖ㄔㄨㄤˇ：門部，18 畫。 ① 猛衝。如：「往裡闖」、「橫衝直闖」。 ② 歷練、奔走謀生。如：「闖江湖」。 ③ 突然發生、意外引起。如：「闖禍」。 13.劫ㄐㄧㄝˊ：力部，7 畫。 ① **動**強取、搶奪。如：「打劫」、「搶劫」、 　「打家劫舍」。 ② **名**災難、災禍。如：「浩劫」、「劫難」、			

「劫後餘生」。 14. 逮ㄉㄞˇ：辵部，12 畫。 　方言，捉。如：「逮到」、「逮住」、「官 　兵逮強盜」。 △ 逮ㄉㄞˋ：力有未逮。 15. 歹ㄉㄞˇ：歹部，4 畫。 ① 名 壞事、惡事。如：「為非作歹」。 ② 二一四部首之一。 ③ 形 惡、不好。如：「他並無歹意，請 　大家放心。」 △ ㄊㄒㄧˋ：歹陽 16. 貫ㄍㄨㄢˋ：貝部，11 畫。 名 ① 古時穿錢的繩索。說文解字：「貫， 　錢貝之毌。」 ② 量詞，古代計算錢幣的單位。一千錢 　為一貫。如：「萬貫家財」。 ③ 原籍、世居的地方。如：「籍貫」。 動 ④ 穿通、通達。如：「貫穿」、「貫通」。 ⑤ 連接、連續。如：「連貫」、「魚貫而 　入」。 ⑥ 灌注。如：「如雷貫耳」。 副 ⑦ 習慣，通「慣」。《孟子・滕文公下》： 　「我不貫與小人乘，請辭。」 17. 嗯ㄣ：口部，13 畫。 ① 表示答應的語氣。如：「嗯，就這麼 　做吧！」				

② 表示疑問的語氣。如:「嗯,你在幹 什麼?」 ③ 表示不以為然或出乎意料的語氣。 　如:「嗯,他不見得會這樣做吧!」 18.侍ㄕˋ:人部,8畫。 **動** ① 伺候。如:「服侍病人要有耐心。」 ② 在一旁陪著。《論語‧先進》:「閔子 　侍側,誾誾如也。」 **名** ③ 服侍或隨從他人的人。如:「女侍」、 　「侍從」。 ④ 侍生的簡稱,見「侍生」條。 △ 待ㄉㄞˋ:等待。 　持ㄔˊ:保持。 　時ㄕˊ:時間。 其他: △惡さˋ:兇惡。 　　ㄨˋ:可惡。 △瞪ㄉㄥˋ:瞪眼。 　燈ㄉㄥ:電燈。 　澄ㄔㄥˊ:澄淨。 　橙ㄔㄥˊ:柳橙。 △參ㄘㄢ:參加。 　　ㄙㄢ:第參。 　　ㄘㄣ:參差。 　　ㄕㄣ:人參。 △傳ㄔㄨㄢˊ:傳說。			

	ㄓㄨㄢˋ：傳記。 △貧ㄆㄧㄣˊ：貧窮。 　貪ㄊㄢ：貪心。 　寶ㄅㄠˇ：寶物。 △盡ㄐㄧㄣˋ：盡頭。 　儘ㄐㄧㄣˇ：儘管。 △露ㄌㄨˋ：露出馬腳。 　ㄌㄡˋ：展露。				
記憶 力大 考驗	（三）新詞生字綜合練習 　　　老師將事先準備好的生字、新詞 　　　卡取出，每一次隨機選出三張， 　　　在學生面前快速閃過，然後由接 　　　受挑戰的學生抽題完成任務（四 　　　抽一）。 題一：請讀出這三張紙卡的字音。 題二：請在黑板上寫出這三張紙卡的 　　　字。 題三：請說出紙卡每一個字的部首。 題四：請利用所抽到的詞卡或字卡造 　　　句。（如附件二） 　　　───第一節課結束───	3-3-3-3有 條理有系 統的說話	十、獨立 思考 與解 決問 題	能說 出文 字的 特色 ，讀 出正 確字 音， 說出 正確 字義	
教室 電影 院	四、觀賞電影 （一）教師說明影片的內容概要： 　　　配合課本第四課〈真正的富有〉， 　　　我們要看電影《窮得只剩下錢》， 　　　這是一部印度電影，曾經得了幾 　　　項世界性的大獎。大家平常比較 　　　少有機會接觸到印度電影，但是 　　　其實印度也是生產電影的大國， 　　　也拍了不少獲得肯定的好片。這 　　　部片和平時看到的美國片很不	104 （含兩 次下課 時間）	2-3-2-2能 在聆聽不 同媒材 時，從中 獲取有用 的資訊。 2-3-2-5能 結合科技 與資訊， 提升聆聽	一、了解 自我 與發 展潛 能 十、獨立 思考 與解 決問 題	能夠 專心 觀賞 影片 。 能夠 從觀 賞影 片的 過程

				八、運用	，思
	同，沒有武打和快節奏的劇情，可是內容很耐人尋味，大家可以細細體會。觀賞過程中請專心的觀賞，不要隨意地和旁邊的同學聊天，我們的小動作可能會影響旁邊同學的心情，請大家要注意。影片總共有 104 分鐘，我們中間不下課，看到下節課開始前停止，如果想要上廁所，舉手說一聲就可以去廁所，從後門進出，快去快回。		學習的效果 5-3-9-1能利用電腦和其他科技產品，提升語文認知和應用能力	科技與資訊	考自己的問題
	（二）教師說明觀賞過程應注意的事項、觀看影片的重點：《窮得只剩下錢》的主角叫阿默，他是開「嘟嘟車」（計程車）的司機。請你仔細看阿默的生活，觀察他的待人處世之道；他碰到了哪些可能影響他命運的人？他的命運有沒有因此而改變嗎？如果看電影過程中有問題可以先用筆記下來，我們之後再討論。				
	（三）教師播放電影 ———第二、三節課結束———				
時光飛梭	五、回憶電影內容概要 （一）教師播放電影人物的劇照，包含主角阿默、雜貨店女老闆普嘉、遊民老翁、偷錢女孩。 （二）教師請學生說一下電影概要，內容包含主角的背景特徵、他遇到	5	3-3-2-1能具體詳細的講述一件事情 2-3-3 能		能說出電影內容

	了誰、發生的事件、事件的結局。 S ：有個人叫阿默的人是個計程車司機，他待人很和善，工作認真。有一天，他載到了化身為遊民的有錢老翁，老翁被阿默感動而決定把遺產留給他，不過最後阿默還是沒有拿走遺產。		學習說話者的表達技巧		
電影知多少	六、討論電影內容 先由學生針對電影提出問題來討論；再由教師提出預先準備的題目讓學生討論，引導學生認識電影內容。 （一）這部電影描述了印度人的生活樣貌，印度也是個擁擠的國家，人口多，然而很多地方的生活水平都不好，貧窮的人很多。這種以描寫下階層生活為主的電影是比較少見的。請說說看，你所看到的劇中人物特質。 S ：①雜貨店老闆普嘉塞特——過年漲價、進貨時硬是要打折、貪便宜。 ②偷錢女孩——她認為錢就是一切。 ③計程車司機——亂喊價，不按表計價；見色眼開。 ④富翁的兒子維維——好賭。 ⑤富翁的兒子哈里西——擔心沒錢老婆會跑掉。 ⑥債主——只有加倍債款才能延期；不管手下的死活。 ⑦富翁的多年屬下兼好友蘇瑞許	15	3-3-1-1能和他人交換意見，口述見聞，或當眾作簡要演說。 5-3-8-1能討論閱讀的內容，分享閱讀的心得	四、表達、溝通與分享 六、文化學習與國際了解 九、主動探索與研究	能專心聆聽別人的意見 能主動說出自己的看法

──不願意施捨 **30** 盧比；沒有拿到富翁的遺產很生氣。				

⑧阿默──幫客人追小偷；照顧生病的小偷時，還陪她玩，加倍工作量以替小偷支付藥錢；乘客不舒服時提供喉糖；扶老人上下嘟嘟車；乘車老人無理漫罵時默默接受，不回嘴或生氣。

（二）從劇中人物對人對事的態度中，你覺得大部分生活在這種環境下的人抱持怎樣的人生觀和價值觀？

S：他們認為錢很重要，視錢如命，錢是生活一切的來源，為了錢不擇手段。

（三）普嘉塞特是不是喜歡阿默？如果是，她喜歡阿默的哪一點？

S：她喜歡阿默。雖然她自己也是一個很貪錢、愛錢的人，可是她在阿默身上找到難得的真誠，阿默是金錢主義下，少數不被汙染的奇人，正因為阿默這種獨特的人生觀和價值觀，才會讓普嘉愛上他。

（四）有人問：「為什麼阿默不拿走那些錢？」你覺得是為什麼？

S：從電影中末段可以知道，因為阿默不認識字，他讀不懂富翁立下的遺囑，同時他又正趕著要去履行他跟人約定好的載客時間，所以他沒有把遺囑這件事放在心上。

	（五）如果阿默有時間聽律師講解遺囑的內容，或是阿默看得懂字，你覺得他會拿走那些錢嗎？為什麼？ S：不會，因為他連普嘉要送他的化油器都不收，更不可能平白接受龐大的遺產；頂多跟富翁的兒子借遺產的一部分錢，拿去繳醫藥費。 （六）如果你是阿默，你會不會幫助偷錢女孩嗎？為什麼？ S：不會，因為她是小偷。 S：會，因為那個女孩受傷了，會送她去醫院，但不能做到像阿默那麼無私的奉獻。 （七）這部電影叫《窮得只剩下錢》，「窮」意思是指誰？ S：指主角阿默非常窮，窮到什麼都沒有，最後只剩可以改變命運，從天而降的意外遺產。 S：指有錢人（富翁）什麼都有，可是空有錢財，內心卻是空虛的，反而是最貧窮的人。					
抽絲 撥繭	七、討論課文內容 （一）討論〈沒有牆的花園〉 1.富人擔心什麼？他如何讓自己不擔心？ S：他擔心別人覬覦他的財產，於是他築起高牆。	12	2-3-2 能確實把握聆聽的方法 2-3-3 能學習說話者的表達	四、表達、溝通與分享 六、文化學習與國	能專心聆聽別人的意見 能主	

	技巧	際了解	動說
2. 鄰居對富人築高牆的想法？ S ：大家對圍牆內的世界更加感興趣； 　　小孩覺得院子裡一定種了奇花異 　　草。		解 九、主動 　　探索 　　與研 　　究	出自 己的 看法
3. 富人知道孩子們翻牆的反應？ S ：非常生氣，怕失去自己的東西。			
4. 朋友給富人處理「翻牆」問題的建議？ 　　為什麼朋友會笑？ S ：朋友建議把圍牆拆了。 S ：朋友覺得富人太擔心自己的財產被 　　偷。「蓋高牆」沒有幫助他防小偷， 　　只是讓內心更封閉，也讓鄰居們更 　　想知道高牆內的事物。朋友笑富人 　　太擔心失去財產。			
5. 沒有牆後的結果？富人領悟到什麼？ S ：孩子進花園找神花、種花；全鎮民 　　都可以欣賞花園，讓富人因此得到 　　友誼。甚至當盜賊闖入時，小孩和 　　鎮民都成了逮捕歹徒的功臣。 　　富人領悟到：開放花園並沒有讓他 　　損失，因為有鎮民幫他看家，他不 　　用擔心財產被偷，又可以和鎮民保 　　持良好的關係。			
（二）有錢人可能很窮 1. 有錢人為什麼要把小孩送到鄉下，體 　　會貧窮？ S ：可能因為兒子平常很浪費，或是有 　　錢人希望藉此讓兒子了解家裡非常 　　富有，進一步讓兒子養成好的金錢			

	觀，並且懂得知福、感恩。 2.兒子體會到的貧窮為什麼和爸爸體會的不一樣？ S ：小孩的觀察很直接，他比較他所擁有的和鄉下人家擁有的後，他發現在家裡受約束，而在鄉下大家可以共同擁有、分享很多事情，這樣更快樂。 3.為什麼爸爸會啞口無言？ S ：因為兒子的體認和他預想的不一樣。 4.兒子最後為什麼會說：「爸爸，謝謝您讓我知道，我們是多麼貧窮！」 S ：兒子認為鄉下比家裡好太多了，不僅大家互相幫助，還有很多同伴可以一起玩，家裡卻都沒有，所以感謝爸爸讓他了解到「真正的富有」				
腦力激盪	八、結合電影和課文，討論金錢觀。 （一）討論過電影和課文後，你覺得什麼是真正的窮？真正的富有？ S ：真正的富有是內心的富足，內心的富足來自「分享」，電影主角阿默雖然沒錢，可是他願意幫助他人，願意分享他的所擁有的事物，所以他的內心充滿喜悅，他是真正富有的人。電影中富翁的好友就像送小孩去鄉下的有錢人，他們原本以為富足是抓緊身上擁有的錢財，可是看到別人分享時所得到的喜悅，他們	8	3-3-4 能把握說話重點，充分溝通 5-3-4-4 能將閱讀材料與實際生活經驗相結合	三、生涯規畫與終身學習 四、表達溝通與分享 十、獨立思考	能說出達成真正富有的方式

	體會到擁有的多卻不一定富有，抓著金錢不放的人最苦，也最窮。			與 解 決 問 題。	
	（二）有錢真的好嗎？ S ：有錢很好，可以買很多東西；可是擁有很多錢卻不能分享給別人時，「有錢」反而是件痛苦的事。				
	（三）教師結論 1.金錢是人類發明用來讓生活更便利的東西，然而很多人卻被錢綁住，追名逐利，忘了生命中還有其他事情比擁有錢財更重要。電影中變裝的假遊民唱著： 　　我的故事深藏心中從不吐露／ 　　世上無人明白我話中的深意／ 　　到頭來我遠離了真正的初衷／ 　　我寶貴的一生就這樣虛擲。 他會把遺產給阿默，是因為阿默是少數沒有被錢錢迷惑、還能保有真誠態度的人，他懂得分享，懂得關懷別人，錢在他手上才能有最大的發揮。「分享」才是我們擁有的最大財產。 ───第四節課結束───				
「聲聲」不息	九、形式深究 （一）課文回顧：朗讀 　　教師先起頭示範朗讀課文的一小段，示範時要注意字音、聲調、斷句，還有語氣的抑揚頓挫，提供學生朗讀的參考。接著請學生接續將課文朗讀一遍，提醒學生注意速度、停頓、聲音變化。教	40	1-3-2 能了解注音符號中語調的變化，並應用於朗讀文學作品	二、欣賞、表現與創新 五、尊重、關懷與團隊	能運用朗讀的技巧

	師可以視情況決定是否使用「接讀法」。 △接讀法：指名朗讀，讀到中途，另指名接著續讀，可以提高學生注意力。			合作
有「形」有「色」一	（二）討論文體 1.教師提問，讓學生自由回應：一般的文章有記敘文、論說文、抒情文、應用文這幾種類型，請問這一課是屬於什麼文體？你怎麼看出來的？ S ：這一課是屬於記敘文，因為是記錄兩則故事。 2.教師補充：所謂的「記敘文」，就是記敘一切的人、事、物的存在、性質、狀態、效用，以及人物的動作、變化，或事實的推移現象的文章。這一課是把《沒有圍牆的花園》和《其實有錢人可能很窮》改寫記錄下來，藉由記述故事的方式讓讀者體會其中意涵，所以是屬於記敘文。			
有「形」有「色」二	（三）討論段落安排和文章結構 1.教師拿出課文結構及內容分析表，請學生彼此討論，將空格填上（如附件三） 2.請各組發表完後，教師拿出預先準備的結構圖讓學生了解本課的結構安排。	5-3-3-1能了解文章的主旨、取材及結構	二、欣賞、表現與創新	能理解文章的架構 完成附件三

〈沒有圍牆的花園〉	原因	富翁擔心別人覬覦他的財產，於是在家園的四周築起高高的圍牆。				
	經過	築起高牆後更引起大家的注意。				
		拆掉圍牆後富翁得到大家的友誼。				
	結果	大家的幫助讓富翁體認到「分享」的重要。				
〈有錢人可能很窮〉	原因	父親想讓孩子知道什麼是「貧窮」。				
	經過	孩子說出他到鄉下生活所看到的情況。				
	結果	兒子體認到的貧窮和父親所預想的完全不一樣。				

3. 教師說明課文特色：從這一課的兩則故事中，我們得到「真正的富有在於心靈的富足，心靈的富足來自於懂得分享」的道理。寫「分享」的主題，不是用論說的方式，而是透過故事讓讀者發現線索，讀起來淺顯易懂，讓人體會到中心主旨。

| 引經「句」典 | （四）句型練習
1. 教師解釋句型中詞語的意思，並提供句型範例。
△雖然……卻……──屬於轉折複句。
例如：他雖然每天看起來很快樂，內心裡卻是很空虛。 | 6-3-1-1能應用各種句型，安排段落、組織成篇 | 二、欣賞、表現與創新 | 能使用句型造句。
能專心聆 |

	△不但……還——屬於遞進複句，「還」之後的陳述有加強前一句的作用。例如：他犯了錯不但沒有感到羞恥，還大言不慚地炫耀自己。 △……何況……——屬於遞進複句，「何況」之後的陳述有加強前面所談的作用。例如：這個問題他都解得出來，何況是身為數學高手的你？ △為了……——屬於目的複句，作為說明原因之用。例如：為了查明事情的真象，他決定私下調查這件事。 2.請學生試著回想電影的內容，用「雖然……卻……」、「不但……還……」、「……何況……」、「為了」四種句型，描述電影的劇情片段。 △雖然……卻……——阿默雖然每天賺錢，收入卻不多。 △不但……還——聽了蘇瑞許的話後，維維不但沒有體悟到父親的用心，還執意想得到父親留的遺產。 △……何況……——維維連親情都不顧了，何況是叔姪之情？ △為了——為了賺到更多錢，計程車司機都亂喊價。			聽別人的創作	
選美高手	（五）修辭討論 1.教師說明修辭的作用可以讓句子變美，讀起來更富趣味性，讓文字更活潑。一般的修辭有幾項： ①排比——用三個以上性質、結構、語氣相同的句子，表達同性質意念，形式富有規律美感的修辭法。		6-3-6 能把握修辭的特性，並加以練習及運用	二、欣賞、表現與創新　五、尊重、關懷與	能找出句子出應用的修辭技巧

②誇飾——運用合理豐富的想像，借助誇大的語氣，使讀者產生鮮明印象的修辭。			團隊合作	
③映襯——是兩種相反的觀念或事實並列對照，使意義凸顯的修辭法。				
④摹寫——對事物的各種感受，加以形容描述，叫做「摹寫」。摹寫的對象——不僅為視覺的印象，同時也包括聽覺、嗅覺、味覺、觸覺等等的感受。摹寫的方法可用各種譬喻、誇飾、狀聲、借代、擬人、擬物等。				
⑤設問——將平敘的語氣轉變為詢問的語氣，透過提問，使讀者的焦點集中在答案的修辭法。				
⑥類疊——用同一詞彙或語句，接二連三反覆使用，叫做「類疊」。有 a.疊字：同一字詞「連接」使用，如：蓊蓊鬱鬱；b.類字，如：父親不怕冷，不怕凍，不怕霜；c.疊句，如：盼望著！盼望著！d.類句，如：書只是書，汲取來的智慧與學識才是你的。書只是書，走出書房在大自然裡發現另一本無形的書你才真懂得了書。				
⑦對偶——對偶是語文中上下兩句字數相等，句法相似，平仄相對的一種修辭方法。例如：白日依山盡，黃河入海流。				
2.請各組的同學開始討論這幾種修辭出現在那幾句話裡，等一下請各組搶答。①排比——△我們家的鳥籠裡只有一隻鳥；他們幾乎每戶都有狗和牛，還有好多隻小鳥				

	～我們家的四周只有牆壁保護，但是那些人卻有一群保護他們的朋友。 ②誇飾——富翁知道這件事後，氣得火冒三丈。 ③映襯—— △這麼高的連一群孩子都擋不住，何況是身手不凡的盜賊？ △我們家的鳥籠裡只有一隻鳥；他們幾乎每戶都有狗和牛，還有好多隻小鳥～我們家的四周只有牆壁保護，但是那些人卻有一群保護他們的朋友。 ④摹寫—百花怒放的春天，花園瀰漫著濃郁的花香，處處蝶飛蜂舞，勾起了圍牆外人們的好奇心（嗅覺和視覺）。 ⑤設問—— △院子裡一定種著什麼奇花異草，否則怎麼需要這麼高的圍牆來保護？ △你為什麼不乾脆把圍牆拆了？ △開玩笑！那我不是損失更多？ △這麼高的連一群孩子都擋不住，何況是身手不凡的盜賊？ △你知道什麼叫「貧窮」了嗎？ △到底什麼是貧窮？ ⑥類疊——「高高的」、「處處」、「繪聲繪影」、「躡手躡腳」、「惡狠狠」、「開放的花園最安全，開放的心胸最美麗！」 ⑦對偶——「蝶飛蜂舞」、「奇花異草」。			
快問 快答 ＆	（六）成語練習 1.請學生找出本課有哪些成語。 S：百花怒放、奇花異草、繪聲繪影、		5-3-3-3能 理解簡易 的文法及	五、尊重 、關 懷與

比手劃腳	一探究竟、躡手躡腳、形跡敗露、火冒三丈、不可置信、身手不凡、夢寐以求、爭先恐後、家財萬貫、啞口無言。 2.成語遊戲一 教師把學生分成兩組。教師說出意思後，請學生搶答說出成語，看哪一組動作較快、猜得對。 3.成語遊戲二： 教師把學生分成兩組。請學生比手劃腳猜成語，看哪一組能猜出較多的答案。		修辭	團隊合作 十、獨立思考與解決問題	
	（七）綜合練習 　　教師發綜合學習單（如附件四），請學生帶回家練習，完成後交回。 ———第五節課結束———		6-3-4-4能配合閱讀教學，練習撰寫摘要、札記及讀書卡片等	十、獨立思考與解決問題	完成學習單內容

附件一

6年敗光1億 22歲女孩：
中彩金如墜黑洞

中時電子報
www.chinatimes.com　2009/09/01 02:55　　*鍾玉珏／綜合報導*

中國時報【鍾玉珏／綜合報導】

　　英國廿二歲女子凱莉‧羅傑斯（Callie Rodgers）雖然年紀輕輕，卻有異於常人的經歷，可以作為很多年輕人的借鏡。據《每日郵報》報導，六年前，才十六歲的她獲得幸運之神眷顧，中了一百九十萬英鎊彩金（約臺幣一‧○一億），想不到財富反而為她帶來諸多不幸。

　　凱莉坦承，中獎後她開始放縱自己，不但酗酒、染上毒癮、亂搞男女關係、還鬧自殺。她認識了前科累累的男友，開始吸食古柯鹼，為此共揮霍了廿五萬英鎊。她說：「過去六年，我掉進了一個大黑洞裡，一度以為會永遠爬不出來。」

酗酒吸毒　因憂鬱症三度自殺

　　凱莉花錢如流水，把彩金花在奢華度假，為家人買房子、名牌衣服及跑車等。她說：「我不在乎，因為財富帶給我的只有心痛。」她說，濫用藥物引發的憂鬱症，曾導致她企圖自殺三次。最近一次是在去年十一月，當時她的毒梟男友回家後發現她倒臥在地，手腕割傷。

16歲中獎　無法應付暴增財富

　　如今，凱莉自稱已痛改前非，並坦言年紀輕輕中大獎並非好事。目前已有兩個小孩的她說：「老實說，我希望自己未曾中獎，早知錢會害人，當初就該把獎金全還給彩金公司。我年紀太小，加上自小一無所有，

根本無法應付一夕暴增的財富。現在想想，真希望當時有人能幫我保管
這筆錢，等我長大，懂得理財後再還我。」

回歸平淡　帶著兩子與母同住

　　當初的橫財幾已被她揮霍殆盡，凱莉目前銀行的全部存款僅剩兩萬
英鎊。她曾為四歲大的兒子設立一個兒童信託基金，但遭到前男友「洗
劫」，戶頭裡也只剩下一萬五千英鎊。

　　現在凱莉已搬回去與母親同住，並下定決心要為兩個小孩提供穩定
的家庭生活。一夕暴富是許多人的夢想，但是，對凱莉而言，卻是一場
不堪回首的惡夢。

附件二

解「字」大公開

注音：

國字：

字義解釋和造詞：

我的小撇步……字音字形辨識

附件三

真正的富有
課文結構、內容分析表

沒有圍牆的花園

①

②-1

②-2

③

有錢人可能很窮

①

②

③

附件四

語文綜合學習單　第四課　真正的富有

<div align="center">班級：　　　座號：　　　姓名：</div>

一、請用電影《窮得只剩下錢》中的內容或人物造句：

　　(一) 雖然……卻……

　　(二) 不但……還……

　　(三) ……何況……

　　(四) 為了……

二、請你簡述電影《窮得只剩下錢》的內容。

三、從電影《窮得只剩下錢》中，你覺得影片中呈現的社會出現了什麼問題？

四、電影主角阿默有哪些人格特質或是行為值得學習？

五、「分享」比「擁有」更富有，請你完成以下的句子：

我願意與（　　　　　）分享（　　　　　　　　　　　　）；

我願意與（　　　　　）分享（　　　　　　　　　　　　）；

我願意與（　　　　　）分享（　　　　　　　　　　　　）。

表 7-3-3　〈永遠的蝴蝶〉教學活動設計

教學版本	南一版	教學對象	六年級
冊別	第十二冊（六下）	教學設計與 教學演示者	陳美伶
單元名稱	第六課　永遠的蝴蝶	指導教授	臺東大學語文教育研究所 周慶華教授
教學時間	200 分鐘	教學地點	班級教室
教學節數	五節課	影片名稱	藍蝶飛舞（97 分鐘）
單元目標		具體目標	
一、認知 1. 認識電影《藍蝶飛舞》的內容。		1-1 能了解電影內容概要。 1-2 能從說出電影主角的心情轉變。 1-3 能了解電影內容傳達的意義。	
2. 了解課文〈永遠的蝴蝶〉的內容。		2-1 能了解課文的寫作方法。 2-2 能了解連綿詞的意義。 2-3 認識各類修辭法。 2-4 知道作者所說的「愛」。	
3. 認識生字、新詞。		3-1 能夠正確書寫生字和新詞。 3-2 能夠正確標示生字、新詞的注音符號。 3-3 能說出生字的部首和解釋。	
二、技能 4. 能夠分析課文。		4-1 能說出文章的段落大意和全文大意。 4-2 能用人、事、時、地、物五要素，簡要描述故事內容。	
5. 能夠應用生字、新詞和句型。		5-1 能使生字造詞。 5-2 能使用新詞和句型造句。	
6. 培養獨立思考與活用技能。		6-1 能夠透過小組合作解決問題，有組織地表達、分享討論結果。 6-2 能夠運用技巧判斷記敘文。 6-3 能夠使用朗讀技巧，適當地朗讀課文。	
三、情意 7. 了解課文主旨與意涵。		7-1 能體會作者的感悟。 7-2 能思考愛的真諦。	

		7-3能尊重自然，關懷生命，體認擁有不等於佔有的情懷。				
各節內容安排	第一節　生字新詞教學 第二、三節　觀賞影片——《藍蝶飛舞》 第四節　內容深究 第五節　朗讀練習、形式深究					
教學活動名稱	教學活動內容	時間（分）	分段能力指標	十大基本能力	評量方式	
寶物大集合	**壹、準備活動** 一、教師 準備有關〈永遠的蝴蝶〉的教材，包括電影《藍蝶飛舞》、生字卡、新詞卡、課文結構及內容分析表、小組加分表。 二、學生 （一）預習課文。 （二）在家先圈選個人比較不熟的詞語。 （三）完成生字查字練習，包含生字部首、筆畫、造詞二個。 （四）負責介紹生字的同學要完成生字介紹單（如附件一）。 （五）帶個人蒐集的物品。（無則免） **貳、發展活動** 一、引起動機：蒐集經驗分享 教師提問，請學生根據自己的經驗回答：請問你有蒐集物品的經驗嗎？你蒐集過哪些東西？收集過程中付出哪些努力？你又得到了什麼樂趣？ S：我蒐集過貼紙，每次逛書局看到漂亮的貼紙就會買下來。不過不是每次喜歡的貼紙都集得到，因為有些貼紙比較貴，我必須用一陣子的時	3				

	間集零用錢才能買得到。貼紙買回來後也要整理，貼在貼紙簿上。我會把集到的貼紙跟同學分享，或是送給他們。 S ：我集過公仔。集公仔難在很難集成全套，我得去 7-11 買很多次飲料，再加上運氣，才有機會得到我想的公仔。				
長話短說	二、講述大意 （一）概覽課文 1.請學生用一分鐘的時間，把課文快速看過。 2.請學生再用一分鐘的時間，把課文看第二遍，提醒學生，想一想各段在說什麼，課文大意又是什麼，老師等一下會提問。 （二）教師提問，指導學生說大意： 1.請說出課文五段中，每一段的分段大意。 S ：第一段說作者全家準備離開日本沖繩；第二段說作者在沖繩的日子，收集了許多蝴蝶標本；第三段說作者渴望擁有端紅蝶的標本；第四段說作者嘗試捕捉端紅蝶，依然毫無所獲；第五段說作者終於捉到朝思暮想的端紅蝶，但因為感受端紅蝶的恐懼而釋放了牠。 2.我們試著把各段串在一起，說說本課的課文大意：作者住在沖繩時，採集了許多蝴蝶標本，唯一遺憾的是始終	7	5-3-10能思考並體會文章中解決問題的過程 2-3-2-4能簡要歸納所聆聽的內容	十、獨立思考與解決問題 四、表達溝通與分享 七、規劃組織與實踐	能正確回答問題 能說出分段大意和課文大意

		30			
	沒有捉到端紅蝶。經過多次的努力，終於捉到了，但是因為對蝴蝶的不捨，作者選擇讓蝴蝶自由，把對蝴蝶的愛留在心中。				
	三、生字新詞教學 （一）新詞教學 1.師生共同提出新詞 　請各組輪流提出不熟悉的新詞，然後推派組內一名發表。 △老師將師生共同提出的新詞寫在黑板上，同時請學生在課本上圈起來。新詞有： 　奉命、繁多、標本、自豪、顫動、愣住、朝思暮想。		4-3-1-4能利用新詞造句 4-3-2-1會查字辭典，並能利用字辭典，分辨字義	一、了解自我與發展潛能 二、尊重、關懷與團隊合作 十、獨立思考與解決問題	能說出詞語的意思並完成造句 能夠團隊合作解決問題
小博士來解答	2.解釋詞意 　請各組的成員在 2 分鐘以內，用辭典將剛剛討論的新詞查出來。等一下請自願的小博士上臺幫大家解答，說出新詞的詞意。 ①奉命：接受尊長或上級的命令。 ②繁多：多種、多樣。 ③標本：經過處理，可以長期保存原貌的動、植、礦物。 ④自豪：感覺到相當了不起。 ⑤毫無所獲：沒有得到任何收穫。 ⑥顫動：顫抖、振動。 ⑦愣住：發呆、失神。 ⑧朝思暮想：白天晚上都想念。				
讓我	3.新詞造句				

說句話	請學生用新詞造句，並說出來跟大家分享。 ①奉命：爸爸奉命到國外工作。 ②繁多：百貨公司的衣服樣式繁多。 ③標本：他蒐集了很多植物標本。 ④自豪：他對自己的成就感到自豪。 ⑤毫無所獲：搜救隊努力了一整天還是毫無所獲。 ⑥顫動：那隻野貓躲在角落顫動著。 ⑦愣住：看到這個景象，他整個人都愣住了。 ⑧朝思暮想：他朝思暮想的情人終於出現在眼前。			
解「字」大公開	（二）生字教學 　　請負責報告的學生帶著生字介紹單上臺和同學介紹生字，其他同學可在報告完後補充，老師再進行最後補充。 　　報告的方向是： △字形：提醒同學字形上的特徵，筆畫寫法，相似字的字形辨別。 △字音：提醒同學字音的讀法，可請大家試唸。 △字義：發表生字的字義和部首。 1.玻ㄅㄛ：玉部，16畫。 　如「玻璃」，用白砂、石灰石、碳酸鈉、碳酸鉀等混合起來，加高熱燒融，冷卻後製成的堅硬物質。有透明與半透明兩種，可以製成鏡子、窗戶等各種用具。 △造詞：玻璃、玻璃紙、玻利維亞。	1-3-1 能運用注音符號，理解字詞音義，提升閱讀效能 1-3-3 能運用注音符號，擴充自學能力，提升語文學習效能 4-3-2-1會查字辭典，並能利用字辭典，分辨字義	一、了解自我與發展潛能 十、獨立思考與解決問題	能說出文字的特色 讀出正確字音 說出正確字義

△比較──波ㄅㄛ：水波。 　　　　坡ㄆㄛ：山坡。 2. **璃ㄌㄧˊ：玉部，15畫。** 　如「玻璃」，屬於連綿詞。 △造詞：琉璃、強化玻璃。 △比較──漓ㄌㄧˊ：淋漓。 3. **橘ㄐㄩˊ：木部，16畫。** 　植物名。芸香科柑屬，小喬木或灌木。枝纖細有刺。葉狹長而尖，葉柄與葉片間有關節。花白色五瓣。秋天結果實，形小而扁圓，果皮為紅黃色，果肉多汁，味甘酸可食。果皮、種子、葉片等均可入藥。 △造詞：橘子、橘花。 △比較──鷸ㄩˋ：鷸蚌相爭。 4. **唧ㄐㄧ：口部，10畫。** 　狀聲詞，形容機杼聲或嘆息聲。例如：唧唧。 △造詞：唧唧呱呱、唧唧咕咕。 5. **蜥ㄒㄧ：虫部，14畫。** △造詞：蜥蜴（爬蟲類動物名）、巨蜥。 6. **蜴ㄧˋ：虫部，14畫。** △造詞：虺蜴（有毒螫的蟲）。 　　　　蟪蜴（刀柄的裝飾）。 7. **蔗ㄓㄜˋ：艸部，15畫。** 　甘蔗的簡稱。 △造詞：倒吃甘蔗（漸入佳境）。		4-3-4-1能掌握楷書偏旁組合時變化的搭配要領	

蔗糖。 8. 憊ㄅㄟˋ：心部，16 畫。 　精神極度疲困。如：「疲憊不堪」。 △造詞：昏憊（昏沉疲倦）。 9. **槿ㄐㄧㄣˇ：木部，14 畫。** 　植物名。錦葵科木槿屬，落葉灌木。 　外皮呈灰色，小枝細長。葉互生，具 　短柄，卵形、闊卵形或菱形。夏季開 　花，具短梗，花冠鐘形，淡紫、桃紅 　色或白色。蒴果長橢圓形，外披金黃 　色星狀毛。一般供觀賞，嫩葉可代茶 　葉或沐髮。或稱為「朝槿」、「朝生」。 △造詞：朱槿（植物名。錦葵科木槿屬， 　常綠灌木。分布於中國南部。葉有柄， 　卵形，互生，花大，腋出，有朱紅、 　黃、白或桃紅色，蒴果闊卵形，易於 　栽植，供觀賞，或種植作為籬笆之用。 　亦稱為「佛桑」、「扶桑」）。 △比較：僅ㄐㄧㄣˇ：不僅。 10.**籬ㄌㄧˊ：竹部，25 畫。** 　以竹或樹枝編成的柵欄。如：「竹 　籬」。 △ 造詞：東籬（東邊的竹籬）。 　　　　　藩籬（範圍）。 11.**笆ㄅㄚ：竹部，10 畫。** ① 一種有刺的竹子，即棘竹。 ② 用竹枝或竹片編成的片狀物。俗稱為 　「竹籬笆」。 △ 比較──芭ㄅㄚ：芭蕉。				

12.**吮ㄕㄨㄣˇ：口部，7畫。** 用口吸取。如：「吮奶」、「吮血」、 「吸吮」。 13.**網ㄨㄤˇ：糸部，14畫。** ① 用繩線編成捕捉動物的器具。如：「魚 網」、「鳥網」、「三天打魚，二天晒網。」 ② 像網狀的東西。如：「蜘蛛網」、「鐵 絲網」。 ③ 分布周密而有連繫像網狀的組織系 統。如：「交通網」、「廣播網」、「通 訊網」。 ④ 比喻能約束人的事物、理法。如：「法 網」、「天羅地網」。 **動** ⑤ 用網捕捉。如「網蜻蜓」、「網了一 條魚」。 ⑥ 搜求、招致。如「網羅」。 14.**臟ㄗㄤˋ：肉部，22畫。** 胸、腹腔内各器官的總稱。如：「心 臟」、「腎臟」、「脾臟」。 15.**劑ㄐㄧˋ：刀部，16畫。** ① 經調配而成的藥品或化學製品。如： 「藥劑」、「針劑」、「消毒劑」、「殺蟲 劑」、「防腐劑」。 ② 量詞。計算經過調配後的藥物的單 位。如：「他吃了這三劑中藥後，病 情已逐漸穩定。」、「小寶已接種了第 三劑疫苗。」 ③ **動**調和。如：「調劑」。				

	16. 纖ㄒㄧㄢ：糸部，23 畫。 形 ① 細小、輕微。如：「纖細」、「纖塵不 　　染」。 ② 柔美細長。如：「纖手」。 ③ 節儉、吝嗇。《管子‧五輔》：「纖嗇 　　省用，以備饑饉。」 名 ④ 精美細緻的絲織品。《楚辭‧招魂》： 　　「被文服纖，麗而不奇些。」 17. 懼ㄐㄩˋ：心部，21 畫。 　　畏、害怕。 △ 造詞：來者不懼、恐懼、懼怕。 （三）教師補充：連綿詞（如附件二） 　　　　本課有些字是連綿詞，兩個字要 　　　　合在一點解釋，不可以切開。如： 　　　　玻璃、蜥蜴、蝴蝶。				
記憶力大考驗	（四）新詞生字綜合練習 　　　　老師將事先準備好的生字、新詞 　　　　卡取出，每一次隨機選出三張， 　　　　在學生面前快速閃過，然後由接 　　　　受挑戰的學生抽題完成任務（四 　　　　抽一）。 題一：請讀出這三張紙卡的字音。 題二：請在黑板上寫出這三張紙卡的 　　　　字。 題三：請說出紙卡每一個字的部首。 題四：請利用所抽到的詞卡或字卡造 　　　　句。（如附件一） 　　──────第一節課結束──────	4-3-1-3能利用生字造詞 4-3-1-4能利用新詞造句	十、獨立思考與解決問題	能配合活動，達成任務。	

| 教室電影院 | 四、觀賞電影
（一）教師說明影片的內容概要：
　　《藍蝶飛舞》這部電影是根據真實故事改編的，是 2005 綠色影展閉幕影片。影片描述一個飽受癌症病痛之苦的十歲小男孩彼特，喜歡蒐集昆蟲標本，唯一的願望是能親眼看見世界上最美麗的「藍默蝶」。導演蕾雅普爾在看到本片的劇本時，就被深深感動，他有一個長期住院的小女兒，他希望女兒也能「看」到這個感人的故事，於是馬上決定將這個充滿了愛、夢想、勇氣與奇蹟的故事拍成電影。
　　等一下看電影時請專心的觀賞，不要隨意地和旁邊的同學聊天，我們的小動作可能會影響旁邊同學的心情，請大家要注意。影片總共將近 100 分鐘，我們中間不下課，看到下節課開始前停止，如果想要上廁所，舉手說一聲就可以去廁所，從後門進出，快去快回。

（二）教師說明觀賞過程應注意的事項、觀看影片的重點：
　　影片中有幾個地方請大家仔細看：
1. 電影中出現哪些動物？
2. 主角彼德如何實踐自己的夢想？
3. 彼得有沒有捕到藍蝶？捕到後又如何處理？ | 100
（含兩次下課時間） | 2-3-2-2能在聆聽不同媒材時，從中獲取有用的資訊
2-3-2-5能結合科技與資訊，提升聆聽學習的效果
5-3-9-1能利用電腦和其他科技產品，提升語文認知和應用能力 | 一、了解自我與發展潛能
八、運用科技與資訊
十、獨立思考與解決問題 | 能夠專心觀賞影片
能夠從觀賞影片的過程，思考自己的問題 |

	如果看電影過程中有問題可以先用筆記下來，我們事後再討論。 （三）教師播放電影 ———第二、三節課結束———				
時光飛梭	五、回憶電影內容概要 （一）教師播放電影人物的劇照，包含主角彼德、彼特的媽媽、昆蟲學家艾倫、住在雨林的雅娜。 （二）教師請學生說一下電影概要，內容包含主角的背景特徵、他的願望、他如何達成、碰到什麼困難、最後的結局。 S：彼特是一個飽受癌症病痛的小男孩，喜歡蒐集昆蟲標本，唯一的願望是能親眼看見世界上最美麗的「藍默蝶」，於是他去找生物學家艾倫幫忙，但是在捕蝶的過程，艾倫受傷了，他選擇救艾倫。當彼特一行人要離開雨林時，雅娜送上藍默蝶，他終於摸到念念已久的藍默蝶了。	5	3-3-2-1能具體詳細的講述一件事情 3-3-1-1能和他人交換意見，口述見聞，或當眾作簡要演說		能說出電影內容
電影知多少	六、電影內容討論 先由學生針對電影提出問題來討論；再由教師發下問題條，請各組討論 3 分鐘後上臺報告。報告時，請先把題目唸一遍，然後再說出討論的結果。 （一）捕捉藍蝶的地點是哪裡？除了藍蝶之外，你還看到哪些生物？ S：捕捉藍蝶是在雨林地，有豐富的動	10	2-3-2 能確實把握聆聽的方法 2-3-3 能學習說話者的表達技巧	四、表達、溝通與分享 六、文化學習與國際了	能專心聆別人的意見 能主動說

	植物生態，包含有蛇、蜘蛛、藍蝶、金鳳蝶、老鷹、蝗蟲、犀牛、甲蟲、鸚鵡、獨角仙、蟬……等等。 （二）為什麼雅娜送彼特一條項鍊？ S ：給予彼特勇氣，也希望他能夠成功捉到藍蝶。 （三）彼特一直捕捉不到藍蝶，他的心情是如何？他又如何和媽媽溝通？ S ：他有點失望，但是他並沒有放棄，還鼓勵媽媽也不能放棄，甚至跟媽媽說要獨自和艾倫兩人去找蝴蝶就好了。 （四）為什麼雅娜一開始拿著標本、玩偶，甚至小東西，說一切的物件都是藍蝶？ S ：所有的生物都是上天創造出來的，不是只有藍蝶能夠帶給人們鼓勵、希望，所有的生物都能讓我們充滿力量。		2-4-2-3能理解對方說話的用意和觀點	解 九、主動探索與研究	出自己的看法
抽絲撥繭	七、課文深究討論 （一）教師發下問題條，請各組討論 3 分鐘後上臺報告。報告時，請先把題目唸一遍，然後再說出討論的結果。 1.作者如何面對沒有捉到端紅蝶的遺憾？如果你是他，你要怎麼做？ S ：他還是沒有放棄捕蝶的工作，反而花更多時間到戶外找端紅蝶。如果	10	2-3-2 能確實把握聆聽的方法 2-3-3 能學習說話者的表達技巧 2-4-2-3能	四、表達、溝通與分享 六、文化學習與國際了解	能專心聆聽別人的意見能主動說出自己的

| | | 我是他，對於我很感興趣的事也會努力追求，像他一樣堅持到最後。

2. 為什麼作者會說「簡直不敢相信自己的眼睛」？你曾有過類似經驗嗎？
S ：因為他一直很期待捉到端紅蝶，卻也一直失敗，直到抓到了蝴蝶還是覺得太不可思異了。我去參加畫畫比賽很多次了，但是都沒得過獎，直到有一次我的版畫作品得獎了，當下真的是喜出望外。

3. 為什麼作者會說「不知怎麼的，我的心微微一顫」？這又是怎樣的感覺？
S ：一直以來，作者已經習慣殺蝴蝶，製作標本。但是看著夢寐以求的端紅蝶閃閃發亮的白色翅膀，還有翅膀尖端燦爛動人的橘黃色時，他先前沒有的憐惜感受，投射在蝴蝶的不安掙扎和恐懼的發抖上，造成他心中「微微一顫」，觸動內心深處的感動。

4.從文章中你看到作者有哪些心情上的轉折？請舉例說明。
S ：①自豪：捕捉蝴蝶不容易，但是作者有各色的蝴蝶標本。
　　②遺憾：無論我爬多高，絡是捉不到沖繩島上最大的白粉蝶──端紅蝶。
　　③驚喜：我簡直不敢相信自己的眼睛，朝思暮想的蝴蝶居然被我捉到了。 | 理解對方說話的用意和觀點 | 九、主動探索與研究 | 看法 |

④不捨：美麗的蝴蝶不安地掙扎，
　　作者感受到牠在恐懼發抖。
⑤體會愛：我的蝴蝶卻永遠留在這
　　座小島上，或許牠正圍繞著大樹
　　輕盈的飛舞呢！愛可能就是這樣
　　吧！

九、電影和課文比較 （一）教師提問，請所有的學生共同討 　　論、回答。 1.〈永遠的蝴蝶〉中的主角和電影《藍 　蝶飛舞》的主角有哪些相同、相異之 　處？ S：	5	2-3-2 能 確實把握 聆聽的方 法 2-3-3 能 學習說話 者的表達 技巧 2-4-2-3能 理解對方 說話的用 意和觀點

	電影主角彼得	課文主角麥克
年齡	10 歲	11 歲
性別	男	男
健康狀況	差（腦瘤）	健康
平常的 蒐集品	昆蟲	貝殼、化石、 蝴蝶
挑戰的 蒐集物	藍默蝶	端紅蝶
挑戰過程 的心情 變化	難過、驚喜、 不捨、體會愛	遺憾、驚喜、 不捨、體會愛
挑戰的 結果	失敗	成功
處理蝴蝶 的方式	放走	放走

2.電影中，彼特原本要將藍蝶製成標
　本，為什麼他臨時又決定放棄？和麥
　克放走端紅蝶一樣嗎？

右欄：
四、表達
　、溝
　通與
　分享
六、文化
　學習
　與國
　際了
　解
九、主動
　探索
　與研
　究

最右欄：
能專
心聆
聽別
人的
意見
能主
動說
出自
己的
看法

S：彼特在生病前也是活蹦亂跳的人，因為生病才讓他不便於行，藍默蝶在飛行時，就像他過去一樣的健康，他不希望藍默蝶和他現在一樣不快樂，於是他選擇給蝴蝶自由，這種愛護蝴蝶的心情和麥克是一樣的。 3.彼特和麥克都選擇讓蝴蝶留在原本的棲息地，麥克說：「愛，可能就是這樣的吧！」他們認為的「愛」是怎樣的？你認為？ S：愛可以用很多方式呈現。愛牠不一定要擁有牠，而是讓牠過牠喜歡的生活，大自然的生物本來就不屬於特定的任何人，我們沒有權力決定生物的去留，而是用欣賞的角度觀賞牠，甚至保護牠的生存權。 （二）教師結論： 　　彼特要離開墨西哥前，雅娜送他藍默蝶，這時彼特才驚覺到，最好的情況不是擁有牠，就像雅娜所說：「一切的物件都是藍默蝶。」見過是就擁有，但不一定實質的擁有，心中有，就是擁有牠。有夢最美，或許我們不見得能追得到夢，但是我們仍要懷有感激，感謝在逐夢的過程中，所經歷的一切，增廣了見聞，開闊了眼界，提升了知識，體驗了人生，累積了經驗，擴展了人際。 ―――第四節課結束―――			

		40	1-3-2 能了解注音符號中語調的變化，並應用於朗讀文學作品	二、欣賞、表現與創新 五、尊重、關懷與團隊合作	能運用朗讀的技巧
美聲饗宴	九、形式深究 （一）課文回顧：朗讀 　　教師先起頭示範朗讀課文的一小段，示範時要注意字音、聲調、斷句，還有語氣的抑揚頓挫，提供學生朗讀的參考。接著請學生接續將課文朗讀一遍，提醒學生注意速度、停頓、聲音變化。教師可以視情況決定是否使用「接讀法」。 　△接讀法：指名朗讀，讀到中途，另指名接著續讀，可以提高學生注意力。				
有「形」有「色」一	（二）討論文體 1. 教師提問，讓學生自由回應：一般的文章有記敘文、論說文、抒情文、應用文這幾種類型，請問這一課是屬於什麼文體？你怎麼看出來的？ S ：這一課是屬於記敘文，因為是記錄捕捉蝴的過程和心路歷程。 2. 教師補充：所謂的「記敘文」，就是記敘一切的人、事、物的存在、性質、狀態、效用，以及人物的動作、變化，或事實的推移現象的文章。這一課是把麥克捕捉蝴蝶的心路歷程和想法」記錄下來，藉由對大自然的觀察、描述，還有個人的心情轉變，描述對愛的真諦的深層體會，所以是屬於記敘文。				
有「	（三）討論段落安排和文章結構		5-3-3-1 能	二、欣賞	能理

形」有「色」二	1.教師拿出課文結構及內容分析表，請學生彼此討論，將空格填上（如附件三）。	了解文章的主旨、取材及結構	、表現與創新	解文章的架構 完成附件二
	2.請各組發表完後，教師拿出預先準備的結構圖讓學生了解本課的結構安排。			

〈永遠的蝴蝶〉	知道將離開沖繩	作者對於沒有捉到過端紅蝶感到遺憾。
	捕蝶經過	作者決定做最後一次努力，最後在籬笆旁捕獲。
	釋放蝴蝶	美麗的蝴蝶不安的掙扎，甚至恐懼的顫抖。
		作者釋放了期盼已久的蝴蝶。
	離開沖繩	作者因為蝴蝶體會到愛的真諦。

	3.教師說明技巧： 　一般在記敘童年經驗時，一不小心就變感流水帳，但是作者的技巧很好，寫蝴蝶飛舞的樣子，還有描述自然的景色時，就像電影中每一個生物出現時的特寫鏡頭，讓你看的仔細，看出趣味。另外描寫自己的心情變化也是很豐富，從自豪、遺憾、驚喜、不捨，就像電影中的捕蝶過程也是耐人尋味，最後用「放生」來畫也點睛，引人深思。			
引經「句」典	（四）句型練習 1.教師解釋句型中詞語的意思，並提供句型範例。 　△時而……時而……──屬於並列複	6-3-1-1能應用各種句型，安排段落、	二、欣賞、表現與創新	能使用句型造句

句。例如：「我常看見牠們像無數的五彩紙片從眼前輕輕飄過，時而在海風中上下翻飛，時而在大樹的樹梢上飛翔。」 △無論……總是……──屬於條件複句，「無論」接條件，「總是」接條件下的結果。例如：「無論我爬多高，蝴蝶總是遠在我力所能及的高空之上。」 △不但……甚至……──屬於遞進複句。例如：「我不但沒有把捕捉蝴蝶的工具收起來，甚至花更多的時間在戶外尋找端紅蝶。」 △……然而……──「然而」具有轉折的作用，與「但是」的用法類似。在利用「然而」造句時應該先陳述一件事的狀況，在轉折後接著描述事件或人物的另一個面向。例如：……；然而，人世間可貴的天才之花謝了，到底會留下一些什麼？ 2.請學生試著回想電影的內容，用「時而……時而……」、「無論……總是……」、「不但……甚至……」、「然而」三種句型，描述電影的劇情片段。 S ：時而……時而……── △蝴蝶時而飛左，時而飛右，很難抓到。 S ：無論……總是……── △無論媽媽怎麼勸阻，彼特總是想著去雨林捕捉蝴蝶一事。	組織成篇 **6-4-2-2**能靈活應用各種句型，充分表達自己的見解		能專心聆聽別人的創作

	S ：不但……甚至……—— 　　△艾倫拒絕帶彼特去雨林時，彼特 　　　不但沒有退縮，甚至更積極請求 　　　艾倫的協助。 S ：……然而……—— 　　△艾倫想幫彼特捕捉藍默蝶，然而 　　　他卻受傷，無法完成這項任務。			
選美 高手	（五）修辭討論 1.教師說明修辭的作用可以讓句子變 　美，讀起來更富趣味性，讓文字更活 　潑。一般的修辭有幾項： ①懸想的示現——將現實中不在眼前的 　事物，透過想像描寫出來。 ②譬喻——借兩件事物的相似點，用彼 　方來說明此方，使描寫的主題更容易 　聯想到的修辭法。 ③摹寫——對事物的各種感受，加以形 　容描述，叫做「摹寫」。摹寫的對象 　——不僅為視覺的印象，同時也包括 　聽覺、嗅覺、味覺、觸覺等等的感受。 　摹寫的方法可用各種譬喻、誇飾、狀 　聲、借代、擬人、擬物等。 ④類疊——用同一詞彙或語句，接二連 　三反覆使用，叫做「類疊」。有 a.疊 　字：同一字詞「連接」使用，如：蓊 　蓊鬱鬱；b.類字，如：父親不怕冷， 　不怕凍，不怕霜；c.疊句，如：盼望 　著！盼望著！d.類句，如：書只是書， 　汲取來的智慧與學識才是你的。書只 　是書，走出書房在大自然裡發現另一 　本無形的書你才真懂得了書。	6-3-6 能 把握修辭 的特性， 並加以練 習及運用	二、欣賞 　、表 　現與 　創新 五、尊重 　、關 　懷與 　團隊 　合作	能找 出句 子出 應用 的修 辭技 巧

電影在語文教學上的運用

2. 請各組的同學開始討論這幾種修辭出現在那幾句話裡，等一下請各組搶答。				

2. 請各組的同學開始討論這幾種修辭出
　現在那幾句話裡，等一下請各組搶答。
S　：①懸想的示現——
　　　我的蝴蝶卻永遠留在這座小島上，
　　　或許牠正圍繞著大樹輕盈的飛舞
　　　呢！
　　②譬喻——
　　　△我常看見牠們像無數的五彩紙
　　　　片從眼前輕輕飄過，時而在海
　　　　風中上下翻飛，時而在大樹的
　　　　樹梢上飛翔。

　　③摹寫——
　　　△我常看見牠們像無數的五彩紙
　　　　片從眼前輕輕飄過，時而在海
　　　　風中上下翻飛，時而在大樹的
　　　　樹梢上飛翔。（視覺）
　　　△蟬兒在大樹上發出「唧——唧
　　　　——」的叫聲，綠色的蜥蜴扭
　　　　動著身子迅速穿過林間小路，
　　　　甘蔗在風中泛起一層層的波
　　　　浪，成群的蝴蝶在山坡上的野
　　　　花上起起落落。（視覺、聽覺）
　　　△我看見蝴蝶用力揮動那閃閃發
　　　　亮的白色翅膀，燦爛動人的橘
　　　　黃色在翅膀尖端躍動，而纖細
　　　　的小腿卻不安的掙扎著，我甚
　　　　至感受到這個小生命在我的手
　　　　指間恐懼的發抖。（視覺、觸覺）

　　④類疊——
　　　△「漸漸的」、「應有盡有」、「輕

288

	輕飄過」、「一天天」、「一件件」、「一層層」、「起起落落」、「輕輕的」、「一點一點的靠近」、「愈跳愈快」、「慢慢的」、「閃閃發亮」、「微微一顫」。 （六）綜合練習 　　教師發綜合學習單（如附件四），請學生帶回家練習，完成後交回。 ————第五節課結束————		6-3-4-4能配合閱讀教學，練習撰寫摘要、札記及讀書卡片等	五、尊重、關懷與團隊合作 十、獨立思考與解決問題	完成學習單內容

附件一

解「字」大公開

注音：

國字：

字義解釋和造詞：

我的小撇步……字音字形辨識

附件二

連綿詞的介紹

連綿詞又稱為連緜詞，是雙音節語素的一種。連綿詞是由兩個音節聯綴成義而不能分割的詞，它有兩個字，只有一個語素包括雙聲疊韻詞與非雙聲疊韻詞（這些詞大體來自上古，因此是否雙聲或疊韻本應以上古漢語音系為準，而不能依賴近代漢語語音），是不能分解的單純詞（如「恍惚」「珊瑚」），所含各字皆非語素，也就是說每個字分開後獨自沒有意義。就不能分解這一點言，連綿詞性質類似下述的音譯詞。只是連綿詞限於二字，而且大體是上古漢語本有的詞或早期的外來詞；而音譯詞不限字數。

連綿詞可分為以下幾種，前四種連綿詞的存在加強了漢語的音樂性：

（1）雙聲聯綿字：參差，踴躍，踟躕，躑躅。

（2）疊韻聯綿字：窈窕，須臾，洶湧。

（3）雙聲兼疊韻聯綿字：輾轉。

（4）同音重疊的聯綿字：匆匆，洋洋，依依。

（5）非雙聲疊韻聯綿字：嘀咕、鸚鵡，瑪瑙，妯娌。

聯綿字又具有以下三種情況：

1、構成聯綿字的兩個漢字拆開後都不能單獨表達意義。如：「葡萄」、「蝙蝠」、「蘿蔔」等，這些聯綿字都不能拆開，拆開後，葡、萄、蝙、蝠、蘿、蔔，都不表示任何意義。

2、構成聯綿字的兩個漢字拆開後，其中有一個字能單獨表達意義，另一個字則不能單獨表達意義。如：1.「蝴蝶」的「蝴」不能單獨表達

意義;「蝶」字則可單獨表示意義,指「蝴蝶」。這一類聯綿字中能表示意義的那個字,它就是這聯綿字本身的意義。2.伶俐的「伶」可單獨表達意義,然而不是表示「伶俐」的意思,而是指戲劇演員──伶優;「俐」不能單獨表達意義。這類聯綿字中可以表達意義的那個字,與該字本身的意義無關。

以上兩類聯綿字中,不能表達意義的那另外一個字,不能與別的字構成詞,能表達意義的那個字,則也可與別的字構成另外的詞。如:蝴蝶的「蝴」不能與別的字構成詞;「蝶」可與別的字構成詞:「粉蝶」、「蝶泳」等。伶俐的「伶」可與別的字構成詞:「名伶」、「坤伶」等;「俐」不能與別的字組成另外的詞。

3、構成聯綿字的兩個字拆開後,都單獨有意義,且能與別的字構成另外的詞。但拆開後的字義與該聯綿字本身的意思沒有聯繫,它們也不可能用雙音合成詞的任何一種構詞方式組合成該詞的意思。比如:「糊塗」這一聯綿字,拆成「糊」、「塗」兩字,它們都已經沒有「糊塗」之意。其意思分別為:糊,黏也;可與別的字構成詞「糊紙窗」、「醬糊」等。塗,抹也;可與別的字構成詞「塗料」、「道聽塗說」等。

（資料來源：http://www.wretch.cc/blog/AlleHan/25806482）

附件三

永遠的蝴蝶
課文結構、內容分析表

附件四

小試身手 第六課　永遠的蝴蝶

班級／＿＿＿＿　座號／＿＿＿＿　姓名／＿＿＿＿

一、請完成下表的內容：

	電影主角彼得	課文主角麥克
年齡		
性別		
健康狀況		
平常的蒐集品		
挑戰的蒐集物		
挑戰過程的心情變化		
挑戰的結果		
處理蝴蝶的方式		

二、電影中彼得原本要將藍蝶製成標本；課文中麥克原本要把端紅蝶放入裝有藥劑的瓶子，但是最後兩人都放棄了，為什麼？

三、麥克說：「愛，可能就是這樣的吧！」，他指的「愛」應該是怎樣的？

四、電影《藍蝶飛舞》中有哪些特徵可看出來是在雨林拍攝的？

四、影片觀賞後的學生訪談及教師觀察記錄

觀賞三部影片總共有五個觀賞梯次，一共抽樣 10 位學生；看完影片的課後討論會議則進行了四次。訪談後發現，學生比較喜歡《魯冰花》和《藍蝶飛舞》的故事內容，對《窮得只剩下錢》的反應不如另兩部影片熱烈。普遍來說，看影片的確可以引起學生的興趣，專心度也比較好。不過如果學生已經習慣高趣味性、高刺激性的電影，那麼看《窮得只剩下錢》的專心度就沒那麼好。詳細訪談內容和觀察記錄見以下說明。

（一）影片觀賞後的學生訪談記錄

影片觀賞結束後的訪談主要在了解學生對於影片的喜好程度和理解程度。我訪談時的問題引導有：

> 「你看得懂今天的電影嗎？」
>
> 「你覺得這部電影好不好看？」
>
> 「你看完後有什麼感覺？」
>
> 「有沒有地方看不懂？」
>
> 「哪些地方讓你印象深刻？」

有些學生回應的答案相似，為了不要重複，僅列具較具代表性的回應答案。內容整理如下：

1. 電影《魯冰花》的觀賞心得訪談

學生 a：「我都看得懂。」
「我覺得很好看，很感人。」

（訪學生 a 摘 2010/03/05）

學生 b：「我喜歡這部電影，我覺得很感動。」
訪談　：「哪裡讓你覺得感動？」
「我覺得古阿明很可憐，死了以後才被人發現他的才能。」
「所以你覺得讓你感動的電影就是好看的電影，是嗎？」
「嗯。」
「如果結局換成：古阿明還沒死以前，他的畫畫的才能就受人肯定，你還會覺得電影很好看，讓人很感動嗎？」
「還會吧！因為他終於得到肯定啦！」

（訪學生 b 摘 2010/03/05）

學生 e：「我覺得太好看了！感動到都哭了……」
「沒錢的人好可憐，都要被欺負。」
訪談　：「你覺得古阿明會不會覺得自己很可憐？」
「應該不會吧！他都是笑嘻嘻的，撿別人不要的筆用，吃別人吃過的口香糖，我才不敢勒！但是他也有心情不好的時候。」
「你從哪裡看到他心情不好？」
「就他賴床不想起來抓茶蟲，爸爸又一直要他起來。他沒被選到，郭老師又要走了，就把蠟筆都丟了。」

（訪學生 e 摘 2010/03/11）

學生 f：「電影很好看。」

「古阿明他好會畫畫哦！」

訪談　：「你從哪裡看出來他很會畫畫？」

「郭老師說他的畫很有生命力，很不一樣，有自己的想法，很有創意，不像林志鴻只會把東西畫得和真的一模一樣，沒創意。」

「你覺得你從電影中學到『有創意』，是嗎？」

「可以這麼說。」

「你會因為從電影裡面學到東西，然後覺得電影好看，是不是？」

「嗯。」

（訪學生 f 摘 2010/03/11）

　　訪問過這些學生後，學生們都表示喜歡這部電影，他們也認為從電影中學到東西，或是電影的劇情很感動，都是電影好看的理由。

2. 電影《窮得只剩下錢》的觀賞心得訪談

學生 g：「老師，電影很難看耶！沒什麼精采的地方，我都看到快睡著了。」

訪談　：「你認為怎樣的電影會讓你覺得好看？」

「很嚇人的、恐怖的、好笑的、感人的吧……」

（訪學生 g 摘 2010/03/16）

學生 h：「為什麼阿默不要那筆錢？不要可以給我啊！」

（訪學生 g 摘 2010/03/16 ）

學生 i ：「我沒有很喜歡，也不會不喜歡。」

訪談　：「你為什麼不討厭也不喜歡？」

　　　　「我不太懂電影在演的內容。」

　　　　「你有哪些地方看不懂？」

　　　　「為什麼富翁要裝窮？為什麼阿默不要那筆錢？……其他不記得了。」

　　　　「你會因為看不懂電影內容，就覺得電影不好看，是嗎？」

　　　　「有一點吧？！」

　　　　　　　　　　　　　　　　　（訪學生 i 摘 2010/03/16）

學生 j ：「我不喜歡這部片。」

訪談　：「為什麼不喜歡？你說說看。」

　　　　「阿默沒拿到錢，我覺得很可惜。他花很多錢幫助別人，有人要送錢給他，他應該要得到才對。」

　　　　「你覺得結局不好，所以不喜歡嗎？」

　　　　「沒錯。」

　　　　　　　　　　　　　　　　　（訪學生 j 摘 2010/03/16）

　　學生對《窮得只剩下錢》的評價較差，多半的原因是因為這部電影的節奏比較慢，而且情節沒有高潮起伏。再者，可能因為這是一部印度片，學生比較不習慣畫面的感覺，對於劇情的理解上多少受影響。由於沒有看懂內容，自然就無法給予正面的評價。

3. 電影《藍蝶飛舞》的觀賞心得訪談

學生 q：「我喜歡這個電影，有各式各樣的動物，太帥了！」

（訪學生 q 摘 2010/03/25）

學生 r：「我都看得懂電影的內容。」

　　　　「還蠻好看的。」

訪談　：「你覺得電影中哪些地方讓你覺得好看？」

　　　　「有很多動物，我叫不出名字，但是我覺得很特別。有些動物出現的時候我有被嚇到一下。彼特雖然沒有抓到藍默蝶，很可惜。可是奇蹟出現，讓彼特的腳恢復正常，我覺得很棒！」

　　　　「你覺得這部電影很新奇、很刺激、結局很好，所以電影很好看，是這樣嗎？」

　　　　「嗯！」

（訪學生 r 摘 2010/03/25）

　　學生喜歡《藍蝶飛舞》的內容，不論是劇情或是畫面的處理。尤其各種新奇的動物先後呈現在面前，都讓學生感到十分特別。雖然彼特還是沒有抓到藍默蝶，但是他奇蹟似的全癒這件事，使故事圓滿結束，也讓學生感到高興而喜歡電影內容。

（二）影片觀賞後的教師觀察記錄

1.電影《魯冰花》的觀察訪談

　　研究者：「你覺得學生對影片的接受度還好嗎？」

　　教師A：「很好哇！雖然說這部片很舊了，可是我看他們都看得蠻開心，也都很專心在看，沒有人表現出不想看的樣子。有時跟著笑，有時跟著哭，尤其到劇情尾聲，大家哭成一片。孩子們都深受感動。」

　　　　　　　　　　　　　　　　　　（摘自 2010/03/05 討論會議）

　　研究者：「你覺得學生看影片的情況如何？」

　　教師C：「你跟他們講的規則，他們都有做到。整個觀賞的過程都很順利，秩序也都很好。至於影片內容，也都是在學生可理解的範圍內，他們應該都看得懂。我們班的學生心都很軟，看到最後都哭了，連男生都在擦眼淚，我想他們是真的受到感動了！」

　　　　　　　　　　　　　　　　（摘自 2010/03/11 討論會議（二））

2.電影《窮得只剩下錢》的觀察訪談

　　研究者：「有學生反應說電影不好看，你覺得呢？」

　　教師B：「我們班是分兩次看，看第一節的時候，看不到半節課，就有一半的人趴著看，有的人表現出不耐煩的樣子，他們可能真的覺得很無聊。到了第二節，可能有上

一節看影片的經驗，所以學生沒有很期待的心情，開始的時候也比較浮躁，不過愈接近結局處，學生的反應愈期待，他們都很想知道是不是主角可以得到那筆錢。」

研究者：「從他們的反應中，你覺得他們喜歡這部電影嗎？」

教師 B：「應該不喜歡吧！因為劇情推演的速度很慢，他們才會表現出不耐煩的樣子。還有當他們知道主角最後沒有拿到錢的結局時，一陣驚呼聲『為什麼是這樣？』我想他們應該對結局有所期待，只是失望了。」

教師 C：「我們班的學生比較不會耶！劇情推演比較慢可能會影響學生看影片的專心度，不過因為我比較少讓他們看影片，他們有機會看影片就很高興了。如果他們還要挑片，可能連看的機會都沒有。」

研究者：「那你認為他們對這部片的反應怎麼樣？」

教師 C：「你一開始有先說明影片的性質跟大家認知的電影比較不一樣，所以他們有了心裡準備就比較能接受看到的內容。雖然電影前半部的情節沒什麼高潮，有幾個人比較沒精神，不過整體來說應該還可以接受。」

研究者：「你們班先前有看過《魯冰花》，這次看《窮得只剩下錢》，兩次學生的反應你覺得哪一次比較好？」

教師 C：「可能是《魯冰花》吧！感覺上學生們比較看得懂《魯冰花》，內容方面離他們的經驗比較近，比較能得到共鳴。」

研究者：「那跟平常上課比較起來，你覺得學生看這部片有比較專心嗎？」

教師 C：「我覺得還是有比較專心。對他們而言，看影片永遠比聽老師上課好。」

<div align="right">（摘自 2010/03/16 討論會議）</div>

3. 電影《藍蝶飛舞》的觀察訪談

研究者：「看《窮得只剩下錢》的時候，反應沒有很熱烈，這一次有沒有好一點？」

教師 B：「這次好很多。上次他們愈看愈沒精神，看到後面又很失望；這次從頭到尾驚呼連連，幾個女生看到動物的特寫鏡頭都在叫，男生也很 high。我自己在看的時候也覺得像是看《Discovery》還是《國家地理頻道》的感覺，所以我想他們應該是很喜歡的。」

研究者：「你班上的學生好像對影片的內容比較多主觀的感受？」

教師 B：「可能是因為看多了吧！所以會挑片嘍！胃口被養大了。」

研究者：「你都讓他們看什麼？」

教師 B：「什麼都看啊！功夫、少年足球……，好笑的，刺激的為主。我不會去選像《窮得只剩下錢》這種電影。」

<div align="right">（摘自 2010/03/25 討論會議）</div>

　　從以上的觀察訪談中得知，《魯冰花》和《藍蝶飛舞》都得到不錯的好評，只要是電影的情節安排受歡迎，學生的反應都很好。另一方面我發現導師的態度和習慣也會影響學生對影片的感受。其中一個平常很少看電影的班級，他們的導師比較嚴格，學生比較少有看電影的機會，

所以就算他們覺得劇情不是那麼精采，也會很認真看，因為機會難得。而另一個常看電影的班級就不同了，平常導師就常放影片給他們看，尤其老師自己本身都喜歡看「精采」的電影，從五年級帶班開始也讓學生看過各式各樣的影片，所以學生很在乎電影是不是夠刺激？夠有趣？這些都會成為學生評斷電影好壞的關鍵。

五、影片教學後的學生訪談及教師觀察記錄

（一）影片教學後的學生訪談記錄

影片教學後的學生訪談主要了解教學是否有效，包含學生看完電影產生的疑問是否解答，經過電影融入語文教學，對課本中提的內容有沒有更了解，必要時會提課文和電影中的問題，試驗學生能否正確應答。對學生的一般性提問有：

> 「你覺得自己之前看得懂電影說什麼嗎？」
> 「經過上課討論後，你有沒有比上次看過後還要清楚？」
> 「你覺得看電影對理解課文有沒有幫助？」

1.電影《魯冰花》的教學訪談記錄

> 學生 c：「我本就看懂影片在說什麼。」
> 　　　　「上完課後，我覺得有更了解。」
> 　　　　　　　　　　　　　　（訪學生 c 摘 2010/03/11）

學生 d：「我覺得上完課有更懂。」

「可不可以不要寫作文？」

訪談　：「老師上課的時候有沒有說過要怎麼寫？而且我們也練習過說故事，你只要把上課同學說故事的內容寫下來就好了。」

「那感想要怎麼寫？」

「你回想一下看完電影的心情，想一下主角遇到的問題，如果你是主角，可以怎麼做？生活中也有不平等的事發生，你遇到了可以怎麼處理？朝這三個方向去想就可以了。」

「我知道了！」

（訪學生 d 摘 2010/03/11）

學生 o：「我之前以為自己看懂了，討論後才發現，現在才是真的懂了。」

訪談　：「你能不能說說看，哪些地方比之前更了解？」

「看過影片後，我覺得不平等的事很多。課文裡說，如果遇到不平等的事要勇於發聲，可是如果我是電影的角色，我可能比較像古茶妹，一切都默默接受。不過上完課後，我覺得古茶妹不是只有接受，他上臺時講的話就是在替弟弟遇到的不平等在發聲，她其實很勇敢。」

（訪學生 o 摘 2010/03/19）

有的學生認為自己一次就看懂，不過他所謂的「懂」是劇情上的理解。回到課文中再看課文時還是會有無法回答的地方，經過課堂上的解

答有助深一層的認識。另外，我有要求一班要寫作文，作文名稱是「電影《魯冰花》的觀賞心得」，學生表達出不想寫作文的訊息，我知道「作」的練習比較困難，但是我也想知道的寫作情況，所以我把方向再提示了一次，鼓勵學生試試看。」

2. 電影《窮得只剩下錢》的教學訪談記錄

學生 k：「我之前無法接受故事的結局，現在比較能接受了。」

訪談　：「為什麼現在可以接受『沒拿到錢』？」

「因為阿默他是一個老實工作的人，他不會接受自己不該得到的東西。」

「你現在覺得阿默很窮嗎？」

「他真的很窮，可是他心靈很富足。」

「你覺得電影和這一課有沒有關連性？」

「有。」

（訪學生 k 摘 2010/03/19）

學生 l：「可能有比較懂吧！」

訪談　：「你覺得為什麼有錢人可能很窮？」

「像電影中富翁的兒子明明很有錢了，卻想到更有錢，他覺得自己很窮。」

「你覺得阿默哪一點值得學習？」

「他很認真工作，喜歡幫助別人。」

「你覺得他會不會很窮。」

「他的心靈不窮。」

（訪學生 l 摘 2010/03/19）

學生 m：「之前不太懂，現在有懂一點。」

訪談　　：　「之前哪裡不懂？」

「我看不出來那個老先生是富翁，不知道為什麼他不把錢留給家人。」

「那你現在覺得為什麼他要裝成乞丐？」

「他不想讓人知道他很有錢，知道的人就會一直想討好他。」

「那為什麼要把錢給外人？」

「因為阿默人很好。」

「你覺得電影和這一課有沒有關連性？」

「應該有。」

（訪學生 m 摘 2010/03/19）

學生 n：「懂吧！」

訪談　　：「為什麼阿默要幫助小偷，不只是照顧她，還幫她付醫藥費？」

「因為阿默心地善良。」

「有很多人都知道那個小偷是孤兒，為什麼只有阿默出手幫忙？」

「其他人都很愛錢，不會關心別人。」

（訪學生 n 摘 2010/03/19）

3. 電影《藍蝶飛舞》的教學訪談記錄

學生 s：「討論後有比較清楚。」

訪談　：「我注意到之前在看影片時把課本拿出來，為什麼？」

「我覺得電影的內容好像跟課文很像，我想拿出來確認一下。」

「你覺得一樣嗎？」

「不太一樣，一個是健康，一個生病，一個抓端紅蝶，一個抓藍蝶……就上課講的。」

「看影片再講解課文，有沒有更懂？」

「有。」

（訪學生 s 摘 2010/03/30）

學生 t　：「差不多有懂……」

訪談　：「為什麼好不容易抓到的蝴蝶要放走？」

「不希望它死掉吧！」

「為什麼先前都把抓來的蝴蝶製成標本？」

「留著當紀念。」

「現在這隻最難抓，應該更想當紀念吧！可是為什麼他沒有？」

「捨不得蝴蝶死掉。」

「你覺得電影和這一課有沒有關連性？」

「有吧！」

（訪學生 t 摘 2010/03/30）

　　從以上的訪談中發現，大部分的學生都認為教學後比較了解電影內容，問及與電影相關問題大都能正確回答，不過還是有學生的答案比較模糊。問到課文和電影的相關性，學生也都表示有正相關，甚至有學生在看影片時就發現到這一點了。

（二）影片教學後的教師觀察記錄

1.電影《魯冰花》的教學觀察記錄

研究者：「你覺得整個上課的感覺怎麼樣？」

教師 A：「我覺得很好哇！你引導的很好。」

研究者：「你覺得學生今天的表現怎麼樣？」

教師 A：「他們今天有點不太自然。平常上課的時候，只要拋問
　　　　　題，就會一堆人舉手搶答，有幾個常舉手的人，今天沒
　　　　　有像平常那麼積極，我想可能是因為習慣看你上英語，
　　　　　不習慣你上國語吧！」

研究者：「你覺得學習單和作文會不會對他們來說太難？」

教師 A：「不會啦！以他們的能力是寫得出來的，更何況你已經
　　　　　提示過怎麼寫了。學生都是喜歡嘴上叫一叫，適當的要
　　　　　求才能讓他們發揮能力。」

（摘自 2010/03/11 討論會議（一））

研究者：「這一課這樣上可以嗎？」

教師 C：「嗯，很流暢。」

研究者：「我請學生利用影片中的人物或劇情造句時，好像學生
　　　　　一時之間想不出來。」

教師 C：「可能是因為平常都是想到什麼就造什麼句子，沒有限
　　　　　制。當你說要用影片中的人物或劇情造句的時候，他們
　　　　　想人的時候，同時也會把他的個性和發生的事帶進來，

可是有的時候要套在句型裡面還要再調整腦海中的句子，可能是因為這樣，所以沒辦法立即給你回應。」

研究者：「你覺得造句時加上限制條件好不好？」

教師 C：「我認為可以，畢竟他們也六年級了，有些句型其實以前都練習過。如果沒有給條件限制，造句永遠都只用『小明』、『小華』……。」

研究者：「你認為語文課帶進電影來討論 OK 嗎？」

教師 C：「很好哇！不過那是剛好這一課剛好有電影版，如果不是這樣，可能我就不會考慮帶進電影，因為看電影會花很多時間。」

（摘自 2010/03/19 討論會議）

2. 電影《窮得只剩下錢》的教學觀察記錄

研究者：「這次是第二部電影了，你覺得上課情況和上次比較起來怎麼樣？」

教師 A：「學生這次的表現正常一點了，不會像上次那麼緊張。」

研究者：「那教學引導的情況？」

教師 A：「上次講課文節構是口頭引導回答，這次是先給他們簡單的架構圖，讓他們彼此討論填寫答案，這種方式也很好，你給他們機會主動思考，但是有控制」難度，所以他們很快都寫好了。

研究者：「你覺得語文課帶進電影進行教學好不好？」

教師 A：「我覺得很好，只是我沒有辦法像你準備那麼周全。找資料、擬定教案都很花時間，我是心有餘而力不足。」

研究者：「那 B 班的情況怎麼樣？」

教師 B：「表現都很正常啊！」

研究者：「可是我看吳○○、李○○……那幾個都一臉無精打采的樣子耶？」

教師 B：「那是因為你都沒講笑話啊！我平常上課都會講笑話給他們聽，當然就會有精神啦！」

研究者：「你覺得從討論電影到課文的引導可以嗎？」

教師 B：「都可以啦！只是那部電影他們看過以後沒有很 high，所以討論的時候也會比較不用心。」

教師 B：「你最後引電影中富翁在餐廳唱歌的歌詞內容還不錯，我看他們好幾個人都主動把那一段抄下來，可見他們有在聽的。」

（摘自 2010/03/22 討論會議）

3. 電影《藍蝶飛舞》的教學觀察記錄

研究者：「我上〈真正的富有〉是教師主導學生討論，這一次改變方式，把問題條分給各組討論，我覺得他們討論的過程太吵了。」

教師 B：「小組討論難免都會這樣。有的人認真想，有的人想不出來就在一邊發呆，有的人連想去想，只顧著和別人聊天講話。你上課時有到各組去關心進度，多少都可以讓那些趁機聊天的人專心一點。我建議下次可以先講好：沒有幫忙想答案的人要負責上臺報告，這樣比較能讓人人都參與到。」

研究者：「你覺得搭配電影上國語這種方式可行嗎？」

教師B：「是可以啊！不過我不太可能這麼做。」

研究者：「怎麼說？」

教師B：「雖然我常給他們看電影，但是我從來沒有透過電影來講解課文內容。像《魯冰花》，我在上學期末就放給他們看了，這學期上第三課時也沒有特別針對電影的內容討論。不管是上課也好，還是我自己事前的準備，都要花上很多的時間，我想我是不太可能這麼做的。」

研究者：「如果有人把教案寫好，包含課文和搭配的電影題材內容，你願意試試看嗎？」

教師B：「如果我有空的話，可能會嘗試一下。」

（摘自 2010/03/22 討論會議）

　　整體來說，導師肯定電影可以運用在語文教學可以幫助學習，不過對於自己親身嘗試這樣的教學，導師們都持保留態度。他們認為處理班級級務還有其他瑣碎的事就會花掉很多時間。新的方法雖然可行，但是可能要花一些時間慢慢嘗試看看，他們才會在語文課中實行。

第四節　成效的評估

　　電影教學完後每班都會填寫「學習單」和「調查問卷」，藉此來檢核教學和學習的成效。以下分別就這兩種資料加以分析及評估。

一、學習單評估

學習單的命題方向主要是針對上課中教學的內容來出題，包含各課文的重點和主旨、電影和課文的異同比較、各類型電影的特色教學。所謂的特色教學是指使用文學性電影帶到其中的強文學性，其他人文電影中蘊含的多元人文，還有商業電影的社會參與，這些是課文外的延伸學習，也是把電影帶入語文課中希望能幫助學生學習加深、加廣的部分。以下就各課的學習單來說明：

（一）〈魯冰花〉的學習單

電影《魯冰花》呈現的是一種「平凡中的特別」，主角古阿明生活在純樸的水城鄉，景色如詩如畫，環境依山傍水，生活在山頭上的農民們單純而勤奮。景色呈現出一種恬靜的美。而古阿明的畫用色大膽，畫中傳達很多的訊息，包括他的心情、思念、想法和健康狀況，還有劇情推演的暗示，這是教學中想要傳達的「文學美」的所在。不過因為上課時間有限，無法針對畫作一一討論，於是我把方向改為「美」的體會，學生寫到電影中的「美」在於：

> 「魯冰花的歌」、「古阿明的畫」、「家鄉的背景」、「郭老師的教導」、「古阿明的純真」、「古茶妹善良的心」、「古茶妹的辛勞」、「古茶妹的歌聲」、「魯冰花的歌詞」、「茶園美」、「茶花美」……

學生列舉美的種類有：

> 「古阿明純真的內在美」、「古阿明作品的創意美」、「水城鄉
> 的自然美」、「劇中人物的外在美（美貌）」、「古茶妹的努力
> 美」、「古阿明家的純樸美」、「古阿明的想法純真美」、「結
> 局淒涼美」……

我原本以為少了圖畫內容的引導，學生對於「美的覺知」會比較弱，
但是從答案中看來，他們都有各自的體會和感受，比侷限在畫作上更有
發揮空間。

另外一班的學習單主要讓學生寫「電影《魯冰花》的觀後心得」，
用作文的方式完成。有的學生不喜歡導演的結局安排，他提出理想結局
的發展：

> 如果我是導演，我會把結局改成古阿明沒死，安排讓古阿明得知
> 自己得獎的消息，不讓他留下無限惆悵與遺憾；並且向全世界的
> 人證明，雖然是貧窮人，只要努力不懈，仍然可以闖出一片天。

有的學生從影片中反省自己，看到別人的辛苦更加明白自己擁有幸
福的美好，而懂得知福、惜福：

> 整部電影搭上《魯冰花》這首歌，格外令人心酸。古阿明想
> 畫出媽媽，卻想不出媽媽的臉孔，這對我們這些父母還健在的人
> 何嘗不是一個警惕。就因為現代人不比從前那樣知足、惜福，所
> 以不知道生命的可貴。
>
> 看完這齣劇，我覺得要珍惜身邊的一切，不要像電影中的
> 人，死了才遺憾，所以在還可以努力進步前，盡自己的能力做到
> 最好，這樣就不會有任何遺憾了。

　　阿明和茶妹雖然生長在貧困家庭中，但是他們很知足又惜福。現今社會中，人們對食、衣、住、行、都相當浪費，我也曾是這樣的。那時，筆一支換過一支，鉛筆盒、擦子、書包將書房擠到不行，後來我終於知道賺錢不容易，便開始省了！如今，書房的東西漸漸減少，我的心也舒坦許多。

　　看完這部感人肺腑的影片後，我的淚水就像水龍頭一樣，奪眶而出，感動的心情也湧上心頭。《魯冰花》的結局是天才的殞落，它讓我了解花謝了會再開，人死了卻不會再活過來的道理。我終於體會到生命的可貴，一旦逝去，就不能再重來；體會到家人、老師和同學的重要性，有了他們的陪伴，我才有向前邁進的力量。我要學習惜物也惜人，不怨天尤人。

有的人從影片中看到弱勢族群受到的不平等待遇，進一步也替弱勢族群或是無法獲得表現機會的人表達心聲：

　　看完這部電影後，一度哽咽不已，並一再回味電影，探討過去與現代的不同。以前的制度較現在嚴謹，不平等的歧視也較現代厲害，而這部電影時時刻刻提醒著後輩的我們，每個人都應受尊重，不論是誰都不該接受不合情理的待遇。」

　　作者故意製造這麼悲慘的結局，就是希望世人不要埋沒了天才，但他更希望在人們心中種下正義的種子，並結成一粒粒甘甜的果實。

　　我們可不可以給那些願意嘗試的小孩多點機會呢？而不是總是那幾個負責比賽的學生上場；可不可以在學生比賽結果不如意時，多給他們一些鼓勵？而不是指責他們哪裡沒做好；我們不是常教學生「志在參加，不在得獎」嗎？可是我們常做的卻是「志

在得獎，不在參加」。最後，我們應該發掘及肯小孩的價值可以帶給他自信，總是看他的好，別老是掛記著他的惡，孩子會在鼓勵中獲得自信。在肯定中成長的小孩，也會用他肯定的眼神看著這世界。

　　我看完電影後，認為主角阿明的才能被一些趨炎附勢的人埋沒，十分可惜；同時，我也知道當時的社會是多麼的勢利，多麼的不公平。就算古阿明有真材實料，有美術老師的支持、陪伴，在沒有多數人的同意之下，仍會像垃圾一樣被丟在路旁。我們要賞識的人是要有才能的，而不是空有「財能」的人。

影片教學的過程也有所謂的主學習、副學習和輔學習，有的學生可以切合我的安排達成主學習（美的體會），或是副學習（從悲劇中體認到遇到不合理的事要提起勇氣去爭取），有的學生除了學到前二者之外，也從藉由別人經驗想想自己，檢視自身的不足，我覺得這樣也很好。就像先前提過，電影具有多重的教化面向，可以從中探究知識經驗、規範經驗和審美經驗。本課的教學雖然是著重在審美經驗的探討，可是電影中的蘊含的知識經驗和規範經驗也是值得學習的部分，學生能自發性學到這個面向值得嘉許。

（二）〈真正的富有〉的學習單

　　本課的教學重點在於學生要能發掘影片中呈現的社會現象和主角的特質。影片中表現出印度「失序」的一面，功利主義社會下的人們一切為己，生活的目標在於賺取更多的金錢，獲得更多的享受。但是個人主義無限擴張，社會充斥著以利益為優先的考量的歪風，以致於人人都是自私自利，偷、拐、搶、騙的行為屢見不鮮。我希望學生能看出這個

問題，於是我請學生回答他們在影片中看到的亂象，學生都能在影片中
找到這個問題的線索：

　　「窮的人很窮，有錢的人很有錢。」

　　「到處都是乞丐。」

　　「小偷很多。」

　　「有錢人很吝嗇。」

　　「大家都很愛錢。」

　　「很多人不守信用、不老實。」

　　「有的人為了錢不擇手段。」

　　「社會上很多騙子。」

　　「沒錢的人就不被尊重。」

　　「計程車司機見色眼開。」

　　「開高檔車的人隨地大小便。」

　　不同於社會上大多數人都是投機取巧，阿默是個腳踏實地的人，在
影片中很多地方都表現出他和常人不同處，這是影片中很重要的部分，
所以也納入問題中，請學生回答：

　　「守時守信」

　　「有禮貌」

　　「依照跳表收費，不會多取，也不會亂喊價。」

　　「對乘客一視同仁，不會大小眼。」

　　「關心乘客的身體狀況。」

　　「他會幫乘客搬東西。」

　　「他不拿不屬於自己的東西。」

「撞到人的司機肇事逃逸，他卻幫忙把小孩送到醫院。」
「他幫小女孩付醫藥費，還陪她玩。」

學生大都能說出阿默的人格特質，還有他在行為上的表現。不過美中不足的是，最關鍵性的一點「他不收取不義之財」寫到的學生卻少很多，但是少了這一點就無法解釋他不會拿取遺產的原因，在這個部分學生的認知還是稍有不足。

最後配合課本的主旨「真正的富有是『分享』」，我希望學生能看到阿默的付出，不只是學習他的為人處世態度，也要學習他分享的精神。他對小女孩提供了很多的幫助，不過讓小女孩更感動的是阿默把她當朋友、當親人在關心，讓她從阿默的分享中得到快樂。學生寫的回答包含有形物的和無形物的分享：

「我願意與（朋友）分享（日記）。」
「我願意與（同學）分享（零食）。」
「我願意與（同學）分享（我的心情）。」
「我願意與（家人）分享（得獎的喜悅）。」
「我願意與（大家）分享（我的作品）。」
「我願意與（弟弟）分享（玩具）。」
「我願意與（老師）分享（心得）。」
「我願意與（戴○○）分享（少女漫畫）。」
「我願意與（媽媽）分享（趣事）。」
「我願意與（小狗）分享（雞塊）。」
「我願意與（義工媽媽）分享（我的故事）。」
「我願意與（好朋友）分享（喜怒哀樂）。」

　　商業電影的教學著重在參與社會活動中應抱持的態度和行為，從端正自己講到利益他人，希望學生也能從主角的言行學會應有的處世原則，同時也懂得與人分享。整體上來看，學生的表達雖然不盡完善，但大都能觸及要點。

（三）〈永遠的蝴蝶〉的學習單

　　搭配〈永遠的蝴蝶〉選的電影是《藍蝶飛舞》，課文和電影之間有很多的共同性，這也是選用這部電影的原因，可以讓學生更深刻體會課文中主角的心情變化，進一步感受人文意涵。學生的初始概念都能發現課文和電影的主角有雷同性，但是在上課中進行討論時僅能零散地說出相似和相異點，於是在學習單上我將這一題設計成表格式的問題比較，請學生從年齡、性別、健康狀況、平常的蒐集物、挑戰過程的心情變化、挑戰結果、處理蝴蝶的方式等問題，讓學生完整表達出二人的差異，便於學生理解文意和劇情內容。因為上課時曾經系統的比較過，所以這一題學生都答得很完整。

　　關於兩人都放棄把蝴蝶作成標本的原因，學生的回答主要朝「對生命力的感受」敘寫，不過在表達的時候，語意稍嫌不完整。如下所示：

　　　　「感覺到牠在手中恐懼的感覺，彼得不想讓藍蝶和自己一樣失去自由，麥克覺得牠快樂，自己也的感到快樂。」
　　　　「因為他們要讓牠自由。」
　　　　「看牠掙扎，就把牠放走了。」
　　　　「因為覺得牠很可憐。」
　　　　「因為他們兩人都感覺到那微小的生命。」
　　　　「因為他們認為讓牠們回到大自然才是對牠們最好的。」

　　「因為他們覺得太殘忍了。」

　　「因為他們領悟到擁有牠並不會使牠快樂，而是要將牠放走，才能使牠得到真正的快樂。」

　　「作者感覺到美麗蝴蝶的生命要結束了，很不捨。」

　　另外一題是根據課文內容命題。麥克說：「愛可能就是這樣的吧！」他指的「愛」應該是怎樣的？

　　「不去傷害彼此，看著心愛的人事物快樂，自己也感到滿足。」

　　「讓生命短暫的蝴蝶自由飛翔。」

　　「讓他們回到大自然，自己真正的家。」

　　「讓動物、昆蟲回歸大自然。」

　　「放手，讓牠快樂和自由。」

　　「放生讓牠自由。」

　　「他指的『愛』就是放生，讓端紅蝶得到自由，這樣才是『愛』牠最好的表方式。」

　　「讓端紅蝶自由的飛翔。」

　　「愛牠要讓牠自由，做成標本，捕獲或佔有，不是真正的愛。」

　　電影《藍蝶飛舞》是歸類在其他人文電影，電影中有多元的人文值得探討，不過受限於有限的教學時間，無法引導出電影的多元面向，而是配合課文的概念「把愛留在心中，把自由還給蝴蝶」，將電影中呈現的相關內容提出來與課文作印證。學生理解上沒問題，都能寫出關鍵答案，回應上課教授的重點。

二、問卷調查統計資料分析

　　問卷的題目共 28 題，可分成六個方向：第 1～5 題了解學生電影的經驗，第 6～13 題了解學生對施測的電影的看法，第 14～19 題了解學生在電影教學後的感受。第 20～26 題了解學生對於電影運用在語文課的想法，第 27 題了解學生喜歡看電影的原因，第 28 題了解學生希望給老師「國語課進行電影教學」的建議。由於填寫問卷的學生都是看過電影且進行過電影教學，所以 1～5 題和第 10 題略去不多述。第 6～13 題的統計資料如下：

　　第 6 題、我認為搭配課文看電影，更能想像課文中的情境。

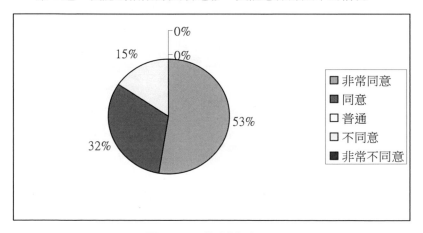

圖 7-4-1　施測統計圖一

第 7 題、我認為自己獨自看電影可以看懂全部的內容。

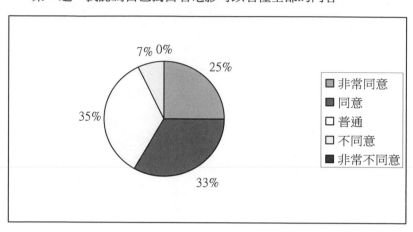

圖 7-4-2　施測統計圖二

第 8 題、看電影會讓我集中注意力。

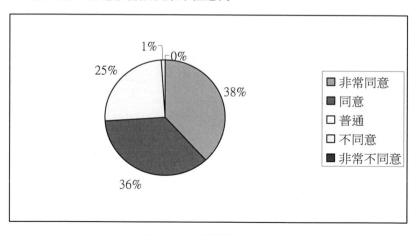

圖 7-4-3　施測統計圖三

第 9 題、下課後我會和同學討論電影的內容。

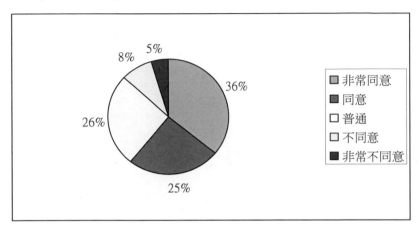

圖 7-4-4　施測統計圖四

第 11 題、我會推薦別人欣賞電影《魯冰花》。

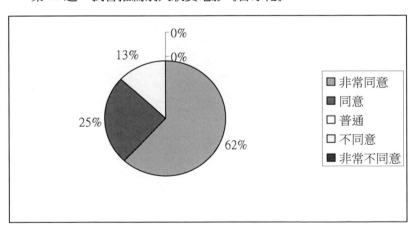

圖 7-4-5　施測統計圖五

第 12 題、我會推薦別人欣賞電影《窮得只剩下錢》。

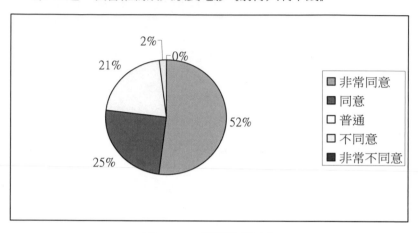

圖 7-4-6　施測統計圖六

第 13 題、我會推薦別人欣賞電影《藍蝶飛舞》。

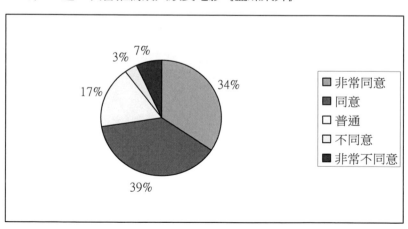

圖 7-4-7　施測統計圖七

由圖表可以看出以下幾個訊息：

(一) 肯定看電影更能想像課文情境有 85%的學生，這表示看電影有助於把抽象的概念和訊息具體化的作用。

(二) 自己可以獨立看懂電影全部的內容有 58%的學生，35%的人認為普通，7%的人，這表示雖然超過一半的人都能自行理解內容，但是還有一半的學生有看沒有懂，所以看電影是需要教學的。

(三) 同意看電影的過程會更專心的人有 74%，下課後會繼續討論的有 61%，這表示電影具備足夠的趣味性能提高學生學習的專心度，並且在課後仍能保持對電影的關注。

(四) 學生對於施測電影的評價中，《魯冰花》有 87%的人認同，《窮得只剩下錢》有 77%的人喜歡，《藍蝶飛舞》有 73%的人喜歡。特別值得一提的是，雖然很多學生曾表示看不懂《窮得只剩下錢》，但是還是有很多人喜歡這部電影，這表示也許它不及其他電影有趣，但是必定有其他的部分能贏得學生的認同。

第 14 題、我認為看過電影後,透過老師的說明,可以更加了解電影的內容。

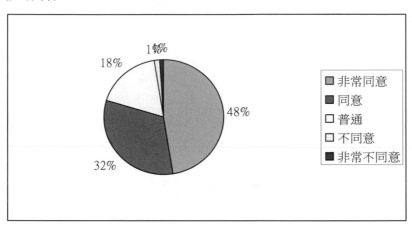

圖 7-4-8　施測統計圖八

第 15 題、我認為上國語課看電影,討論電影可以刺激我的思考。

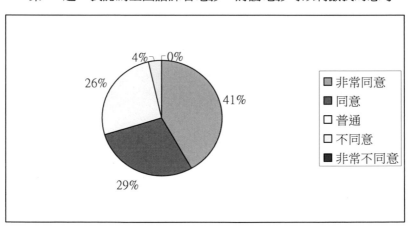

圖 7-4-9　施測統計圖九

第 16 題、我認為上國語課看電影，討論電影可以更加了解課文中要表達的意涵。

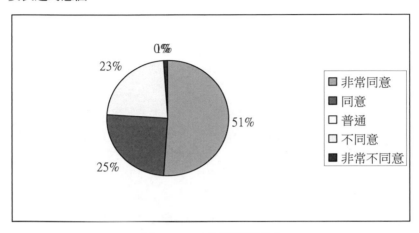

圖 7-4-10　施測統計圖十

第 17 題、我認為國語課後有關電影的學習單比較難寫。

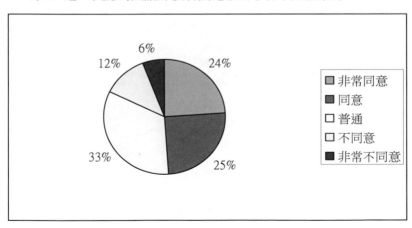

圖 7-4-11　施測統計圖十一

第 18 題、在國語課上電影時,班上的秩序比平常好。

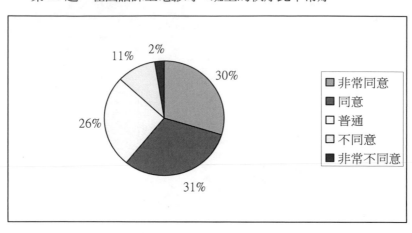

圖 7-4-12　施測統計圖十二

第 19 題、在國語課上電影時,我學會掌握說故事的技巧、重點。

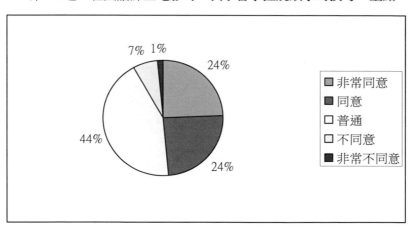

圖 7-4-13　施測統計圖十三

第 14～19 題主要了解老師的教學成效，學生反映了一些訊息：

(一) 有 80%的學生同意「老師說明會更了解電影」，18%的人認為普通；前面學生認為自己獨立可以看懂有 58%的人，35%的人認為普通，可見針對電影內容進行討論和說明可以提升學生的電影閱讀理解力。

(二) 認為上國語課看電影，討論電影可以刺激思考的人有 70%，可以更加了解課文中要表達的意涵的人 76%，表示多數人認為國語課進行電影教學可以讓學習加深、加廣。

(三) 認為國語課後有關電影的學習單比較難寫有 49%。學習單的題型多為問答題，而且包含開放性和封閉性的題目，其中有個班級還進行了命題式作文。整體來說，學生在寫學習單時需要花多一點的時間思考，與平常抄寫式的練習比較之下自然難上很多。可見學生的舊經驗中可能比較缺乏思維的教育，而且在回答問題的寫作能力也是偏弱，才會認為學習單有難度，所以「作」的能力必須不斷的強化才行。

(四) 認為國語課上電影，班上秩序比平常好的有 61%，其中六年 B 班同意的人只有 26%，這一班也是平常電影看最多的班級。我想可能是學生過去看了很多的電影，但是都以娛樂性質為目的，學生習慣用輕鬆的方式欣賞電影，老師因為不進行教學，也沒有刻意要求看電影應遵守的事項和規則，以致於秩序表現就不如另外兩個班級。

(五) 在國語課上電影時，學會掌握說故事的技巧、重點的人有 48%。課堂上指導說故事的技巧是在教授第三課〈魯冰花〉的時候，配合課文中有一段電影劇情簡介，我要學生掌握幾個要點，用自己的話把電影內容說出來，在三個班五場次的教學中佔了 2 場次，我覺得

48%的人認為有學到技巧，那表示透過電影的教學是可以幫學生組織思考，進一步有強化寫作能力的可能。

第 20 題到第 26 題是學生對於語文課看電影的想法和期許，統計圖如下：

第 20 題、我希望每學期國語課都能至少安排一次看電影、討論電影的機會。

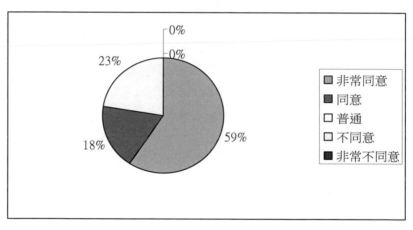

圖 7-4-14　施測統計圖十四

第 21 題、我認為在國語課看電影可以學到課本外的知識。

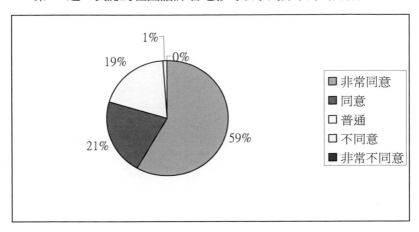

圖 7-4-15　施測統計圖十五

第 22 題、我認為在國語課看電影可以擴充生活的經驗。

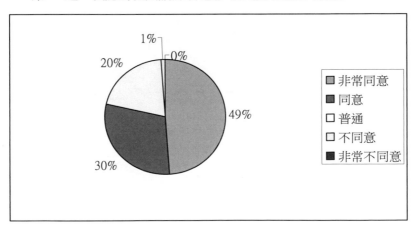

圖 7-4-16　施測統計圖十六

第 23 題、我認為在國語課看電影會讓我更加用心學習。

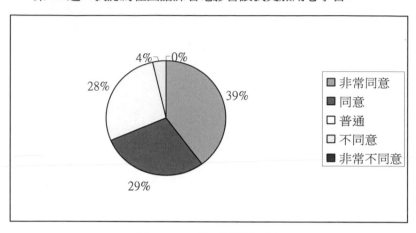

圖 7-4-17　施測統計圖十七

第 24 題、我認為在國語課看電影會浪費時間。

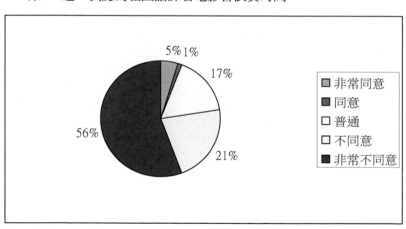

圖 7-4-18　施測統計圖十八

　　第 25 題、我認為在國語課看完電影後，老師如果可以針對電影補充說明，我會更懂電影的內容。

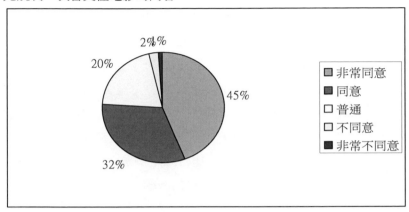

圖 7-4-19　施測統計圖十九

　　第 26 題、如果我的班上在國語課能看電影，討論電影，我希望別班也能這樣。

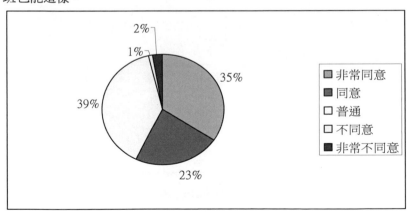

圖 7-4-20　施測統計圖二十

　　學生多半認為國語課看電影可以學到課本以外的知識,可以擴充生活經驗,讓學習更用心。雖然有人認為看電影會花很多時間,但是有87%的人認為每學期至少安排一次電影教學課,透過老師的說明也能讓理解力提高,所以學生肯定電影運用在語文教學上有正向的功能和價值,學生對於語文課進行電影教學也抱以期待。

　　關於學生對電影的喜好,不論是劇情吸引人,內容發人深省,有學到不同的經驗,有完美的結局,趣味性高,提供不一樣的觀念和想法,都是學生肯定電影好看的理由。老師在選擇電影運用在教學上的考量是以價值性為主,在這個部分,學生的想法和老師是一致的,所以老師選擇電影時大可放心選擇有意義的影片進行教學。

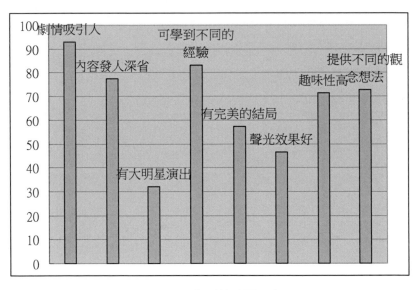

圖 7-4-21　施測統計圖二十一

　　問卷的最後一題是開放性的題目，讓學生自由表達個人對於國語課進行電影教學的建議，有的寫到關於電影的播放次數，很多人提到一學期只有一次是不夠的，多幾次會更好：

「希望老師常常給我們看電影，增加我們的知識。」

「多看更多課外的電影。」

「可以每次上課都看電影。」

「可以多看一些影片。」

「多看好看的電影。」

　　學生對電影的內容也有自己的想法，有的人希望完美結局，有的人希望多一些恐怖片或是有速度感的，有的人希望電影有教育意義，也有人想看別班有看的電影，這些意見都很好，可作為選擇電影的參考。

「可以選結局完整一點的片。」

「可以選結局好一點的嗎？」

「希望電影夠快樂，有趣一點。」

「選好看又有教育性的。」

「可以讓我們看類似搞笑或悲傷的，會比較注意電影的內容。」

「課文有關的電影可以儘量看，好看一點的，不要太無聊。」

「希望一學期看五部以上，鬼片也可以。」

「希望老師能給我們看《窮得只剩下錢》就沒意見了！」

「電影除了有關課文，也要比較好笑一點的。」

「我希望電影要有速度感。」

「可以提供人生經歷會較合乎實際，選片可以符合學生感觀

才可以得到共鳴。」

「多看幾片，我會戰爭片比較有興趣。」

關於電影的播放方式，學生也提供了想法，有的人認為要邊看邊講解，有的則認為要提供電影簡介，我想可能有學生認為對看電影前的事先說明不夠，以致於觀看過程無法全部理解。這個部分可以提供老師提示電影內容訊息的參考，考量內容的理解度也許就能決定電影要一次看完或是分段進行。

「電影如果在期末看，我認為會比較好，比較不會擔誤上課時間。」

「看電影時可以停下來教學，多看幾遍。」

「我希望提供電影簡介。」

「希望電影能一次看完。」

從學生的學習單撰寫情況到問卷的回應，我認為電影運用在語文教學上是有效的，學生喜歡這樣的進行方式，也肯定電影教學的價值，在學習單的部分也能依教師的上課要求回答問題，因此電影教學可以幫助學生的語文學習。只是整個試驗教學時間只有一個月，無法得知學生到底進步了多少。事實上，語文能力的養成（聽、說、讀、寫、作）不可能一蹴可幾，本來就很難在短時間之內看到顯著的改變，但是藉由學習者的正面回應，起碼可以得知這種進行方式能讓學生感興趣，上課更專心，秩序更好，這些都有助於教學活動的推展和教學效果的呈現。也就是說，電影運用有語文課上可以提升教學效果而值得廣為推行和採用。

第八章　結論

　　本章代表研究進行到了尾聲,前面從第一章到第六章是理論建構的核心,第七章實務檢證用來印證先前的理論。以下將先前提過的概念摘要性的回顧,然後再檢討實務研究中受限而未能達成的部分,最後希望能給予相關領域有興趣的研究者提供未來研究進行的方向。

第一節　要點回顧

　　臺灣的學生存在著主科學習興趣低落的問題,過去我們一直將問題歸究在主科的困難度高,以致於學生學習興趣缺缺,但是近年來的調查研究發現,臺灣的學生並沒有因為學得多,學得難而學得好,甚至能力不及臨近幾個國家或城市。於是全國開始普遍推動閱讀教育,希望能扭轉危機變成轉機。不過額外推動閱讀活動的過程是否無形中也增加了教師教學上的負擔?是否能夠把閱讀和主科的教學結合在一起,透過有趣的方式結合興趣與教學?於是我想到了電影。人人都喜歡閱讀圖書和動態的影像,電影本身既是圖畫也是動畫,它的發明本來就是作為娛樂之用,所以具備了高度的趣味性而能引發學生的學習動機,如果把電影和語文教學結合,則語文教學可能在多重刺激下而增進教學深度和廣度。本研究嘗試論述電影結合語文教學的可能性,希望促進自我語文教學的

成效，同時也能提供其他教學者進行語文教學的借鏡。各章節的要點回顧如下：

一、電影的相關研究

　　電影的功能很多，張武恭（2007）認為電影能呈現虛擬寫實感，具備複製人生百態的寫實功能，也有宣導政令、廣告宣傳的實用功能，可以欣賞電影的數位化影像的美感，也能利用藉此進行藝術治療，增加其中的趣味性。謝靈（2009）認為電影藝術不只是具備娛樂作用，還有強大的美育功能，讓觀眾在視覺、聽覺的饗宴中提升藝術修養和審美的能力，從虛擬的真實中傳遞社會生活知識、風土民情、傳統文化、自然科學和社會學科的知識，讓觀眾在觀賞過程感受人道主義和悲憫情懷，受影片鼓舞而激勵人心。楊輝（2009）也肯定電影在情緒渲染上的能力，在觀賞中感受豐富的人物形象、激烈的性格衝突造成的戲劇性，對於內心情感的撼動不亞於文學作品的作用，甚至可能更加強烈。

　　關於電影功能上的論述多是泛談教化部分的功能，較少專書或專文針對語文教化功能加以論述，既有的資料中大部分是針對語文教學的特定層面加以論說，例如：談及電影在作文教學上的運用，可以利用電影培養學生發散性的思維能力，訓練學生在思考中養成遷移性思維和推測性思維，從電影內容的對話討論中激發反向性思維，把電影的所聽、所聞轉化成文字，強化學生的創新思維。（吳海燕，2008）電影和閱讀教學也能結合。電影最出色的地方就是蒙太奇的剪接藝術，透過剪接讓不相關的人事物產生動態而發生關連，在傳統的古文作品中所塑造的意象美與電影的剪接藝術有異曲同工之妙，因此可以利用電影進行閱讀教學。（張朝昌，2008）其他文章也有提到可以取用電影和文學作品的共

同主題內容，利用電影在影像和聲音上的優勢可以將課文中抽象的文字具體化，也是電影在教化方面可以引用參考的原因。

二、電影的類型

　　類型指的是分類的型態，電影要分類是因為討論上的需要，不同的人討論它就會有不同的分類方式。目前普遍認知的西部片、動作片、恐怖片、喜劇片、動畫片、科幻片……主要都是由片商和影評人為了製作和討論上的方便性而分類出來的，而在語文學習領域中談電影是為了方便課程討論和課程安排上的需求，希望找到一種合適的分類方式而有助於教學上的推動，一般性的分類法必然不適用於語文教化上的討論。由於語文學習的主要材料是文學，文學的特性在電影中也能找到相應的表現方式，於是取「文學性」作為電影在分類時一的依歸，而有所謂高度文學性的文學性電影，低度文學性的其他人文電影和極低度文學性的商業電影。

　　文學性電影可以是由文學作品改編而成電影成品，或是電影成品有文學作品的潛能，最終改編成文學作品，還有一種是純劇本，但是具備文學性的電影成品。（周慶華，2009）電影中的文學性表現在敘述技巧和意象、象徵手法的運用。文學作品創作時要考量到敘述觀點、敘述方式和敘述結構，電影在表現時也要決定使用全知觀點、限制觀點或是旁知觀點，發展電影情節也要思考用順敘、倒敘、預敘還是意識流，情節要三段式或是五段式的發展結構；文學作品運用多種象徵和意象的手法，電影情節也常以某些特定的物件或是場景表達意在言外的意涵，就這兩處而言，電影和文學有極高的雷同性，所以才將表現技巧與文學高度相似的電影歸納在文學性電影。而有些電影與高度文學性電影相比

較，其中蘊含的文學性相對較低，可是在題材上卻有多元的特色，這個多元的特色表現在以人為主的人文關懷上，探討人自身的問題和人生而在世的意義與價值性，提供人生旅途上各種選擇的可能，於是把這類富含多元題材的影片稱為其他人文電影。最後一種既沒有高度文學性，也不是探討多元人文議題，可是卻和眼前的生活息息相關，涉及到生存權力、生命延續和生活照顧的問題，稱為商業性電影。商業性電影主要呈現政治、經濟和社會福利活動表現的情況，或是預期這個部分未來發展的可能，都算是商業性電影的範圍。

三、電影的教化功能

　　電影可分類成文學性電影、其他人文電影和商業性電影，不過不管哪一類電影都可以取其中的特色進行教化上的使用，這也就是說電影不單是有娛樂功能，同時也有教化的作用。電影取材自現實生活，敘述人生的經驗，而語文教化所傳遞的語文經驗其實也是從人生經驗中汲取材料。人生經驗不出知識性經驗、規範性經驗和審美性經驗，因此電影的教化功能中的語文教化方向也包含了知識取向、規範取向和審美取向。人生的經驗本來就是多重而複雜，電影在表現人生的時候同時也呈現了人生複雜的面貌，所以一部電影很難找到純粹的知識性經驗或規範性經驗或審美性經驗。知識取向的語文經驗的敘述也夾帶相關的情感和必要的思想，規範取向的語文經驗在說理的背後也有相關的事件和情感相呼應，三者彼此有交集點；不過教學使用上還是可以就電影作品的特色，選擇特定的語文取向加以探索。

　　電影能在語文領域中找到共鳴，主要也是因為電影本身也有一些具足的條件，讓電影能有強化語文學習的可能。電影有趣味性，包括圖像

的趣味、言語的趣味和動態的趣味。一句話用眼睛讀可能只能得到表面意義，但是透過口語中音量的大小、音色的特質和口氣的不同或肢體、眼神、動作的表現，文字的強度就能表現出來而營造出趣味性。電影在呈現趣味性的同時也是把抽象具體化的過程。文字很艱澀，讓人不易親近和了解，而影片是將所有的文字都轉化為具體動作、表情、對話、場景布置，讓人一目了然，直接從多重感官中得知訊息，把訊息讀取的難度降低，尤其音樂和音效可以把單純的背景賦予多重的感覺，把圖像、人物、背景等有意義的結合，讓觀眾／讀者綜合性的看到完整的表現。電影能轉化抽象文字為具體的聲、光、影、效，讓語文學習有增強作用。

四、電影和語文教學結合的契機

在這個時候談電影與語文教學結合是因應時代的潮流，現在是講求統整的時代，知識要整合，學習經驗也要整合。過去語文能力的培養重在聽、說、讀、寫、作各層面的訓練，可是離開教室，回到現實生活中運用的語文經驗必須同時使用到二種以上的能力，這也就是說，過去分散式的能力養成不符合實際應用的需求，教學要整合，首先在課程上就要先統整。統整方式將學科整合成新領域，譬如可以文學為新學科，它是從各學科的教學中旁及其他領域的相關內容。像電影作為藝術的一種，也是藝術學科的一部分，語文課提到有關電影的相關內容時，可以加入其他元素讓學習經驗更完整。除了是一般的課程統整的需求，也是為了新科際整合的另類嘗試。舊的科際整合的方式也是課程統整的一種，而新的科際整合是直接把電影當作一門學科，這門學科的文本內蘊了各種學科中的知識，將這些知識結合在一起才有電影文本的產生，教學時從電影文本中探索原來的學科內容，課程就可以無限延展而有更大

的發展空間。再加上現在的教學環境非常講究媒體的運用,使用單一媒材已經不符合時代潮流,現在樣樣都講究要多元,媒體的運用也要多元化。電影包含了圖像、聲音、文字、語言、動畫,它本身就是多元媒材結合而成的藝術品,所以把電影納入語文教學裡,可以達到課程統整的需求,可以進行新科際整合的嘗試,也是多媒體運用的絕佳考量。

五、電影在語文教學上運用的向度

　　從教學角度把電影用文學性蘊含成分的高低分成文學性電影、其他人文電影和商業電影;從語文經驗出發,單一電影中的語文教化取向可以有知識取向、規範取向和審美取向。文學性電影中的審美成分最多,除了包含文學成品中本有的文學特質之外,它的意象可以透過對白、影像、音效、燈光、布景、服裝和道具來表現,比文學的單一文字表現更加豐富。它的敘述技巧,特別是蒙太奇的剪接技術,可以把故事透過極致的剪接讓敘述的時序顛倒錯亂,表現意識流手法,不過觀眾卻能從錯亂的畫面中靠經驗把故事重新拼湊在一起;可是文學作品的表達靠文字的堆砌,觀眾在閱讀的同時也要在腦海中轉化文字為具體的圖像。如果把既有的意識流電影用文字寫成,讀者很難在文字海中重新組合出原本故事的樣貌。還有電影是透過大銀幕投射出影像的,能讓觀眾／讀者在看的過程將自身也投射在劇情裡面,有身歷其境的作用;然而小說的圖像靠想像,觀眾很難立即進入故事裡。還有演員代言的演技可供觀摩等特徵,都是相較文學文本的過人處;也就是文學性電影有強於一般文學所不及的地方,所以可以取其中的「強文學性」為借鏡。

　　其他人文電影也會有意象的使用,但是更強調多元人文的問題。人的思想、觀念、態度和想法與整個環境交互作用後而形塑出特有的歷史

文化，而人的表現也受到歷史文化的影響而有各自不同的表現方式。從其他人文電影中可以引發觀眾關懷自己、環境和固有的文化，進一步培養獨立思考的能力，了解自己而發揮潛能，所以語文教學中可以參酌其他人文電影的「多元人文」特色。

　　商業電影的文學性低，比較難找到文學性美感，而且電影內容也不及其他人文電影中的多元人文性；不過卻是最能呈現社會變遷的情況，掌握流行的脈動，凸顯參與社會活動的情形，包含民生的經濟活動、管理群眾的政治活動和謀求改造生活的社會福利運動等。進行這些社會活動都涉及規範性的問題，所以商業電影主要取其中的規範性經驗應用在語文教學上，可以有助於了解社會發展以及提供個人因應多變社會變遷的參考。

六、電影在語文教學上運用的經驗檢證

　　我把文學性電影、其他人文電影和商業電影各舉一部電影搭配南一版第十二冊的三篇課文進行電影教學。文學性電影用《魯冰花》，配合第三課〈魯冰花〉；其他人文電影用《藍蝶飛舞》，配合第六課〈永遠的蝴蝶〉；商業電影用《窮得只剩下錢》，配合第四課〈真正的富有〉。教學後學生認為電影運用在語文教學上是有效的，他們喜歡這樣的進行方式，也肯定電影教學的價值，在學習單的部分也能依教師的上課要求回答問題，因此電影教學可以幫助學生的語文學習。藉由學習者的正面回應，可以得知這種進行方式能讓學生感興趣，上課更專心，秩序更好，這些都有助於教學活動的推展和教學效果的呈現，也就是說，電影運用有語文課上可以提升教學效果而值得廣為推廣和採用。

本研究中所建構出來的理論成果可用下圖表示；其中實務印證是印證先前建構的理論，所以可以由理論建構所包含。

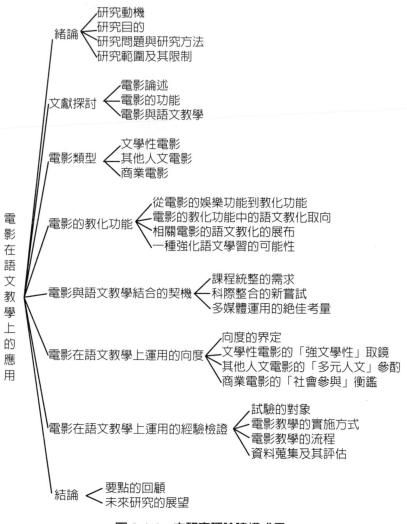

圖 8-1-1　本研究理論建構成果

第二節　未來研究的展望

　　本研究主要是理論建構，並輔以實務印證。雖然實務印證只取樣部分的學生，但是有理論作為依歸，仍可以「以此類推」，具有研究的參考價值。先前提過關於實務檢證上的幾個限制：（一）在選擇影片上，考量到整體的教學時間以及學生的學習興趣，有些適合的影片因為需要較長的觀看時間，不得不放棄採用；有些影片與課程結合度高，但在影片的效果上可能不容易投學生所好，也必須捨去。（二）在實驗教學的時候，因為我個人平日不是從事國語文的教學，不便佔用原教學者過多的教學時間，因此檢證的實施是在學生的「綜合」課中實施，整體的試驗的時間不太足夠。（三）檢證的樣本為臺東縣馬蘭國小六年級的部分班級，學生的學習狀況無法代表所有同齡學童，更難以檢測出是否受到地域性因素而影響學習效果。（四）由於語文能力的養成需要長時間的經營，教學成效與教學目標需要長時間才能看出學生有全然的改變與進步。我在實務檢測上的教學時間約一個月左右，受限於時間的考量，包括影片的選定、樣本的數量、還有整體的教學時間都多有限制。未來的研究者如果本身有帶班且從事語文領域的教學，其實可以嘗試長時間的教學檢測，利用一年或兩年的時間，選用不同類型的電影搭配教學，檢視學生長期接受電影教育的成果，在教學的深度上更能看出高度的效力。如果還有能耐的話，也可以考慮加大樣本的數量，或者改變樣本的社經背景，譬如換成全部為原住民的班級，同樣一套教材用在不同的群體，必然會有不一樣的成果，這也是值得未來研究者可以努力的方向。

　　再來，從第三章到六章主要都是泛談電影在語文教學上的運用，沒有提及電影在聽、說、讀、寫、作各部分的分項如何利用；而實務檢證時，雖然進行了聽、說、讀、作，但是主要還是放在聆聽、閱讀和口說；作文部分有涉及，但是只有在一個班級中操作，沒辦法把每個分項平均進行。先前考量到如果只是偏狹探討電影在特定的項目上的運用，感覺上未能全面發揮電影的功能。電影是一個綜合體，我們需要的是綜合的運用才能展現它的特性，而理論建構的時候主要在強調電影的特殊性，所以有關電影如何和語文教學領域各個分項緊密結合只能約略提及，主要還是講電影的優質處；還有電影可以如何綜合使用，提供大家一個教學上的參考及給語文教學提供一個借鏡。

　　至於電影和各分項如何結合，以下提供幾個方向作為參考：

一、聆聽教學

　　平常看電影的時候，主要的訊息來源其實是以視覺為主，聽覺為輔，我們比較會關注到畫面的變化，而較少注意到聲音的變化。就像研究中所顯示：學生不覺得電影中的聲光效果好是重要的事，可是聲音在電影中出現的頻率很高，不同的聲音變化都代表了不同的訊息，當中有很多安排上的考量是觀眾初次看電影時會忽略的部分，電影倘若是少了聲音的加入，其實會失色不少。在聆聽教學上，如果學生已經看過電影一遍，知道劇情概要，可以截取電影的片段，讓學生只聽聲音而不看畫面，將注意力集中在「聽」的作用，那麼學生就能專注在電影聲音的變化，體會不同聲音出現在不同時間點的作用。這種訓練有助於學生聽得正確，當學生能用心聽出端倪，才能奠定學生往後說的基礎。

二、說話教學

　　電影其實是一本很大的故事書，包含了很多的事件以及說故事的材料。當我們看到一部好看的電影，其實也會想推薦給別人欣賞，然而缺乏說故事的技巧教學，以致於學生常常說話有頭無尾或是沒頭沒尾。既然學生愛看電影，我們可以做「優質電影推廣」活動，讓學生擔任電影劇情解說員，但是在這個活動之前，必須落實說故事的訓練。就像我在實務檢證時引導的方式，先指導學生說的重點和流程，讓學生習慣說故事的模式，進一步再把聆聽教學所學到的經驗帶進來，強化自己說故事的特色，經過長期的訓練，學生在說話的能力也會有所進步。

三、閱讀教學

　　整個電影教學活動中，歷時最長的就是閱讀訓練，不過主要的心力都是在接收動態影像的訊息，較少靜態物的觀察。不過電影的文學美往往存在於讓人容易忽略的一角，雖然只是一樣器皿或是一個場景，都有絃外之音的作用。閱讀教學可以讓學生試著「揭開電影的面紗」，讓學生找出具有特殊意義的人事物。譬如《魯冰花》的主角古阿明在電影中有很多畫畫的畫面，我們可以讓學生在第二次回顧看電影前，告訴學生電影的畫面都有「預告」作用或是特殊意義，然後我們截取三到五分鐘的影片，讓學生試著發掘這些匠心獨具的安排。

四、作文教學

　　電影的劇情發展有時能迎合學生的喜好，有時會讓學生失望，但是讓他們失望的電影橋段不代表電影的失敗，有時反而是具備很好的發揮空間。譬如：有學生不滿意《魯冰花》和《窮得只剩下錢的結局》，可以讓他們試著發揮自己的創意，設計更好的結局安排。然後再讓學生票選他們心中認為寫得最好的結局，可以把幾篇好故事集結成班級小書，營造班級特色；或者讓學生改寫電影劇情為廣播劇，再結合說話教學，錄製班級故事 CD；也可以將好的劇本讓學生自己來演出，期末再進行班級公演，和其他班級進行藝術交流。

　　電影和語文領域的聽、說、讀、作可以有很多搭配的方式，這裡只是提供簡要的方法作參考，有興趣的人也可以朝這方面發揮。相信語文領域中有大家好好在研究、策畫和實際運用各個層面的努力，假以時日電影必定的發揮高度作用而提升學生整體的語文學習成效。

參考文獻

小秋（2011），〈為貧窮的農民吶喊〉，「臺灣電影院」網，網址：http://www.
　　taiwan123.com.tw/song/movie/movie12.htm，點閱日期：2011.04.08。

大辭典編輯委員會（1985），《大辭典》，臺北：三民。

王文正（2010），〈電影中的文化意象——以《海上鋼琴師》、《春去春
　　又來》、《那山那人那狗為例》〉，周慶華主編，《流行語文與語文
　　教學整合的新視野》，301-326，臺東：臺東大學。

王文華（1995），《電影中的實用智慧》，臺北：皇冠。

王石番（2009），《國民小學學童媒體使用行為之研究：教師媒體素養教
　　育反思》，臺北：教育資料館。

王志成（1993），〈臺灣電影與社會變遷〉，區桂芝編，《臺灣電影精選》，
　　頁 1-40，臺北：萬象。

王長安（2009.06.07），〈窮得只剩下錢　體悟平凡就是福〉，，《中國時
　　報》第 11 版「周報影評」。

王衍等合著（2008），《國語文教學理論與應用》，臺北：洪葉。

王海山主編（1998），《科學方法百科》，臺北：恩楷。

王連生（1981），《教育人類學的基本原理與應用之研究》，臺中：臺灣
　　省政府教育廳。

王彩鸝（2007.09.26），〈看電影，思考變活了！〉，《聯合晚報》第 A3 版。

王晶（2009），〈符號學與電影的功能結合〉，《青年科學》第 9 期，頁
　　307。

王開府（1991），〈道德教育發展的新途徑——道德教育座談會引言報告〉，
　　《從科際整合的觀點談道德教育》，臺北：臺灣書店。

王鳳喈編（1990），《中國教育史》，臺北：正中。

王夢鷗（1976），《文學概論》，臺北：藝文。

井迎兆（2006），《電影剪接美學：說的藝術》，臺北：三民。

中時電子報（2011），〈【窮得只剩下錢】電影簡介〉，網址：http://forums. chinatimes.com/showbiz/amal/，點閱日期：2011.04.10。

中國教育學會、師鐸教育有聲雜誌編（1991），《從科際整合的觀點談道德教育》，臺北：臺灣。

中華民國課程與教學學會主編（1999），《九年一貫課程之展望》，臺北：揚智。

尹鴻、王曉豐（2007），〈高概念電影模式及其商業啟示〉，人民網，網址：http://media.people.com.cn/BIG5/5258880.html，點閱日期：2010.02.15。

毛禮銳、邵鶴亭、瞿菊農（2004），《中國教育史》，臺北：五南。

白先勇（1988），〈小說與電影〉，《第六隻手指》，香港：華漢。

司徒達賢（2006），《整合的實踐——管理能力與自我成長》，臺北：天下。

石國鈺（2009），《現行國小語文教育的缺失與改善途徑》，臺北：秀威。

吉元正（2008），〈現代媒體條件下要發揮電影課的教育功能〉，《才智》第 10 期，頁 107。

朱介凡（1984），《俗文學論集》，臺北：聯經。

朱清（2002），〈電影資源與語文教學整合的嘗試〉，《江西教育》Z 1 期，頁 47。

朱鎮明（2003），《政治管理》，臺北：聯經。

朱艷英主編（1994），《文章寫作學》，高雄：麗文。

百科文化事業（2002），《中文百科大辭典》，臺北：旺文社。

江亮演等編著（1996），《社會福利與行政》，臺北：空大。

何三本（1993），《語文教育論集》，臺東：臺東師院。

何明修（2005），《社會運動概論》，臺北：三民。

李少白（2006），〈中國現代電影的前驅——論費穆和《小城之春》的歷史意義〉，《電影藝術》第 5 期，頁 34-42。

李幼蒸（1991），《當代西方電影美學思想》，臺北：時報。

李泳泉（1994），〈臺語片整理〉，國家電影資料館口述電影史小組，《臺語片時代》，頁 245~255，臺北：國家電影資料館。

李明燦（1989），《社會科學方法論》，臺北：黎明。

李彥春（2002），《影視藝術欣賞》，臺北：五南。

李威熊（1987），〈從科際整合觀檢討大專國文教材〉，新學識文教出版中心編輯部編，《科際整合國文新教材》，頁 1~15，臺北：新學識。

李漢偉（2005），《國小語文科教學探索》，臺北：麗文。

李顯立譯（1997），Tim Bywater、Thomas Sobchack 著，《電影批評面面觀》，臺北：遠流。

余永剛（2006），〈蒙太奇與語文情境教學〉，《語文教學與研究》第 1 期，頁 72-73。

余智虹、林蔓繻整理（2007），〈導演座談會「電影與文學的對話」——談小說改編成電影〉，臺灣電影網，網址：http://www.taiwancinema.com/ct.asp?xItem=55555&ctNode=258&mp=1，點閱日期：2010.02.14。

吳佩慈（2007），《在電影思考的年代》，臺北：書林。

吳宗璘譯（2007），肯·丹度格爾（Ken Dancyger）著，《導演思維》，臺北：城邦。

吳海燕（2008），〈嘗試利用電影進行作文教學〉，《考試周刊》第 48 期，頁 42-43。

吳萬瑜、胡川黔、陳勇（2004），〈影視教育與語文學科整合初探〉，《科學咨詢》第 11 期，頁 20-21。

車錫倫（2002），《信仰·教化·娛樂——中國寶卷研究及其他》，臺北：學生。

周月亮（2002），〈巫術思維與欲望中介——關於電影功能的抽繹〉，《當代電影》第 5 期，99-100。

周立軍（2007），《電影名言的智慧／200 句電影散場後依然回味無窮的經典名言》，臺中：好讀。

周宗盛主編（1989），《大林國語辭典》，臺北：水牛。

周佩儀（2003），《課程統整》，高雄：復文。

周慶華（2000），《文苑馳走》，臺北：文史哲。

周慶華（2002），《故事學》，臺北：五南。

周慶華（2004a），《語文研究法》，臺北：洪葉。

周慶華（2004b），《文學理論》，臺北：五南。

周慶華（2005），《身體權力學》，臺北：弘智。

周慶華（2007），《語文教學方法》，臺北：里仁。

周慶華（2008），《從通識教育到語文教育》，臺北：秀威。

周慶華（2009），〈電影文化學——有關文學性電影審美的新話語〉，《2009
　　文學與電影學術研討會論文集》，頁 87-102，屏東教育大學。

周慶華（2009），《文學詮釋學》，臺北：里仁。

周慶華（2010），《反全球化的新語境》，臺北：秀威。

周韻采（1996），〈「臺影」：意識形態、政令與市場〉，國家電影資料
　　館本國電影史研究小組編，《歷史的腳踪：「臺影」五十年》，臺北：
　　國家電影資料館。

林尚誼、林迺超、張恒愷（2005），《閱讀電影融入各領域教學之行動研
　　究》，臺北：劍潭國小。

林珍奇（2008），〈藍蝶飛舞〉，「珍奇新世界」部落格，網址：http://tw.myblog.
　　yahoo.com/987654321scarlet-123456789scarlet/archive?l=f&id=28，點閱
　　日期：2011.04.06。

林佩蓉等譯（2003），帕帕司（C.C Pappas）等著，《統整式語文教學的理
　　論與實務：行動研究取向》，臺北：心理。

林淑玲主編（2006），《家庭教育電影討論會》，臺北：教育部。

林萬億（1995），《福利國》，臺北：前衛。

佳映娛樂網（2011），〈印度風情〉，網址：http://www.im.tv/vlog/personal/
　　413073/5777076，點閱日期：2011.04.10。

邱啟明譯（1997），Bernard F. Dick 著，《電影概論》，臺北：五南。

易智言等譯（1994），Ken Dancyger、Jeff Rush 著，《電影編劇新論》，臺北：遠流。

范永邦編著（2009），《關於電影學的 100 個故事》，臺北：宇河。

星光大道網（2011），〈藍蝶飛舞〉，網址：http://www.tisbd.com.tw/cgi-bin/Movie/MV_Film?file=2005/BlurButterfly/BlurButterfly.html，點閱日期：2011.04.06。

胡幼慧主編（1996），《質性研究：理論、方法及本土女性研究實例》，臺北：巨流。

胡皓（2009），〈淺談電影課對初中語文思維訓練的促進作用〉，《廈門教育學院學報》第 11 卷第 3 期，頁 69-72。

韋政通（2000），《中國思想與人文關懷》，臺北：洪葉。

韋志成（1996），《語文教學情境論》，廣西：廣西教育。

封敏（1992），《中國電影藝術史綱》，天津：南開大學。

洪鎌德（1997），《文人思想與現代社會》，臺北：揚智。

郝力（2009），〈把電影資源引進語文課堂〉，《內蒙古教育》第 5 期，頁 21-22。

徐宗國譯（1997），Anselm Strauss and Juliet Corbin，《質性研究概論》，臺北：巨流。

孫泗躍（2003），〈多媒體與語文教學〉，《教育藝術》第 8 期，頁 46-47。

孫效智（2006），《科際整合之生命教育學術研討會論文集》，臺北：臺灣生命教育協會。

孫憶南譯（2006），Peter Steven 著，《全球媒體時代——霸權與抵抗》，臺北：書林。

孫璐（2009），〈淺析電影中環境的敘事功能〉，《大舞臺》第 5 期，頁 44-45。

殷海光（1989），《思想與方法》，臺北：水牛。

馬國晉（2008），〈運用現代教育技術進行小學語文教學〉，《山西教育》第 2 期，頁 44。

高捷（2011），〈《2012》被 NASA 評為最唬爛的科幻電影〉，蕃薯藤網，網址：http://n.yam.com/newtalk/entertain/201101/20110103720646.html，點閱日期：2011.05.12。

高敬文（1999），《質化研究方法論》，臺北：師大書苑。

夏翠君（2008），〈人文電影對中國當代電影發展的啟示〉，《湖北廣播大學學報》第 12 期，頁 72-73。

徐蔓（2009），〈電影音樂審美功能差異實驗研究〉，《電影文學》第 13 期，頁 122-123。

桑德夫（2009），〈駭客任務（Matrix）——夢境、真實與意識〉，讀者桑達夫部落格，網址：http://thunderfury.wordpress.com/，點閱日期：2011.05.12。

翁興利等編著（1998），《公共政策》，臺北：空大。

陳山（1996），〈人文電影的新景觀〉，《當代電影》第 2 期，頁 21-27。

陳小小、TJM（2003），〈駭客任務〉，信望愛全球資訊網，網址：http://www.fhl.net/main/women3/women326.html，點閱日期：2011.05.12。

陳弘昌（2005），《國小語文科教學研究》，臺北：五南。

陳秋美譯（1988），Patricia Marks Greenfield 著，《傳播媒體與兒童心智發展——電視、電腦、電動玩具》，臺北：信誼。

陳建榮（2005），《電影融入教學於國小生命教育課程教學模式之設計與應用》，淡江大學教育科技學系碩士論文，臺北。

陳淑英（1986），《視聽媒體與方法在教學上應用之研究》，臺北：文景。

陳淑英（1987），《視聽教育與教育工學》，臺北：文景。

陳靜娟（1995），〈借助影視推動語文教學〉，《上海教育》第 8 期，頁 42。

婁子匡、朱介凡編（1963），《五十年來的中國俗文學》，臺北：正中。

啟文（2004），〈【影評】魯冰花的故事〉，「大紀元」網，網址：http://www.epochtimes.com/b5/4/7/24/n606393.htm，點閱日期：2011.04.08。

商友敬（2009），《商友敬語文教育漫談》，吉林：長春。

張玉霞（2008），〈載道：中國電影功能觀念——「道統」觀念之中國電影及電影審美觀念的影響述略〉，《管子學刊》第 2 期，頁 85-88。

張其昀編（1985），《中文大辭典》，臺北：中國文化大學。

張昌彥（2007），〈穿過臺語片，走入臺灣新電影〉，《電影欣賞》第 25 卷第 3 期，總號第 131 期，頁 67～71。

張武恭（2007），《電影鑑賞與創意》，臺北：新文京。

張春榮、顏荷郁譯註（2005），《電影智慧語——西洋百部電影名句賞析》，臺北：爾雅。

張玲霞（2006），《國語文別瞎搞》，臺北：城邦。

張朝昌（2008），〈電影蒙太奇對閱讀教學的啟示〉，《中學語文》第 7 期，頁 29-30。

張瑀琳等編（2010），《國語六下備課指引》，臺北：南一。

張植珊（2006），《人文化育‧甘露春風》，臺北：師大書苑。

莊光明（2005），《電影英語教學的策略與實施》，臺北：文鶴。

教育部（2003），《國民中小學九年一貫課程教師手冊》，臺北：教育部。

教育部重編國語辭典編委會編（1982），《重編國語辭典》，臺北：商務。

教育部國教司（2010），〈97 年國民中小學課程綱要（100 學年度實施）〉，網址：http://www.edu.tw/eje/index.aspx，點閱日期：2009.12.20。

教育部國語推行委員會（1997），〈教化〉，教育部重編國語辭典修訂本辭典網，網址：http://dict.revised.moe.edu.tw/，點閱日期：2011.01.10。

郭東益（2004），〈以製片角度談電影產製：從好萊塢製片人與美國商業電影談起〉，《傳播與管理研究》第 4 卷第 1 期，頁 85-112。

崔軍（2003），〈立盡長風梧桐影　不渡塵心未了情——回顧中國人文電影〉，《貴州大學學報（藝術版）》第 1 期，頁 64-69。

許信雄、詹季燕（2001），〈統整的語文課程與教學〉，臺北市立師範學院語文教育學系編，《九年一貫語文統整教學學術研討會論文集》，臺北：臺北市立師範學院語文教育學系。

郭為藩（1993），《科技時代的人文教育》，臺北：幼獅。

許湘云（2009），〈試析影視文藝作品對青少年的教化功能——從電影《網絡媽媽》說起〉，《電影文學》第 19 期，頁 159-160。

梁新華編（1991），《新電影之死》，臺北：唐山。

黃仁（1994），《悲情臺語片》，臺北：萬象。

黃光雄（1999），《課程與教學》，臺北：師大書苑。

黃政傑（1997），《課程改革的理念與實踐》，臺北：漢文。

黃政傑（1999），《國語科教學法》，臺北：師大書苑。

黃炳煌（1999），〈談「課程統整」——以國民教育九年一貫為例〉，國立中正大學主辦「新世紀教育展望學術研討會」。

黃嘉雄（2002），《九年一貫課程改革的省思與實踐》，臺北：心理。

黃譯瑩（1999），〈課程統整相關問題探究及社會領域統整課程示例〉，臺北師範學院主辦「1999 亞太地區整合型社會科課程統整國際研討會論文」。

程予誠（2008），《電影敘事影像美學——剪接理論與實證》，臺北：五南。

程予誠（2006），《行銷電影》，臺北：亞太。

馮永敏（2001），〈展開過程　揭示規律——試探九年一貫本國語文統整教學的實施〉，臺北市立師範學院語文教育學系編，《九年一貫語文統整教學學術研討會論文集》，頁 76-83，臺北：臺北市立師範學院語文教育學系。

馮永敏（2003），〈試論九年一本國語文單元統整教學〉，教育部主編，《語文（國語文）學習領域研習手冊暨教學示例》，頁 81-82，臺北：教育部。

游宜樺譯（2009），霍華‧蘇伯（Howard Suber）著，《電影的魔力》，臺北：早安財經。

童祉穎（2009），〈英文電影功能探析與學習〉，《湖北社會科學》第 4 期，頁 183-184。

曾昭旭（1982），《從電影看人生》，臺北：漢光。

曾偉禎譯（2008），David Bordwell、Kristin Thompson 著，《電影藝術——形式與風格》，臺北：美商麥格羅‧希爾。

焦雄屏譯（1991），路易斯‧吉奈堤（Louis D. Giannetti）著，《認識電影》，
　　臺北：遠流。

焦雄屏譯（2005），路易斯‧吉奈堤（Louis D. Giannetti）著，《認識電影》，
　　臺北：遠流。

鈕綺（2009），〈透著東方文化神韻的溫情畫面──從《小城之春》看中
　　國人文電影〉，《湖州職業技術學報》第 2 期，頁 53-57。

煉羽（2006），〈電影觀後感──魯冰花〉，網址：http://tw.myblog.yahoo.com/
　　jw!WbW8GHuBBAV2CWRmN1rlLLDd/article?mid=17，點閱日期：
　　2011.04.08。

楊松鋒譯（2005），馬克‧庫辛思（Mark Cousins）著，《電影的故事（The
　　Story of Film）》，臺北：聯經。

楊遠林（2009），〈淺析語文教學與影視文化〉，《中國科教創新導刊》
　　第 27 期，頁 106。

楊輝（2009），〈論影視作品的社會教育功能〉，《電影文學》第 19 期，
　　頁 161-162。

葛穎（2007），《電影閱讀方法與實例》，上海：復旦大學。

趙元任（1968），《中國話的文法》，臺北：學生。

廖金鳳編（2001），《電影指南》，臺北：遠流。

廖素珊、楊恩祖譯（2003），傑哈‧簡奈特 Gérard Genette 著，《辭格 III》，
　　〈敘事的論述─引論〉，臺北：時報。

維基百科（2011），〈杜威的教育哲學〉，網址：http://zh.wikipedia.org/zh-tw/，
　　點閱日期：2011.03.12。

趙鏡中（2001），〈國語文統整教學的「統整」在哪裡？〉，臺北市立師
　　範學院語文教育學系編，《九年一貫語文統整教學學術研討會論文
　　集》，頁 37~44，臺北：臺北市立師範學院語文教育學系。

臺灣中華書局辭海編纂委員會編（1986），《辭海》，臺北：中華。

臺灣商務印書館編委會編（1987），《增修辭源》，臺北：商務。

臺灣電影筆記（2000），〈電影類型〉，網址：http://movie.cca.gov.tw/files/11-1000-223-1.php，點閱日期：2010.01.15。

劉二峰（2007），〈紅線常牽，架設電影與語文課的聯姻鵲橋──淺談語文學科與電影課整合的多效性〉，《科教文匯》第 5 期，頁 45-49 頁。

劉立行、沈文英（2001），《視覺傳播》，臺北：空大。

劉信吾（1999），《教學媒體》，臺北：心理。

劉俐譯（1991），Gerard Betton 著，呂淑蓉編，《電影美學》，臺北：遠流。

劉森堯譯（1990），史蒂芬遜等著，《電影藝術面面觀》，臺北：志文。

劉錫麒等合譯(1999)，Stephen L. Yelon 著，《教學原理》（Powerful Principles of Instruction），臺北：學富。

劉龍勳（1998），〈「文學電影」與《悲情城市》賞析〉，《1998 海峽兩岸通識教育學術論文集》，新竹：交通大學。

劉鶯釧等（1987），《經濟學》，臺北：空大。

蔡小白(2008)，〈藍蝶飛舞──翩翩飛舞的生命〉，網址：http://www.wretch.cc/blog/trackback.php?blog_id=No1Kelvin&article_id=6474708，點閱日期：2011.04.06。

蔡明利（2001），《教學小偏方──小班國語文教學》，臺北：康軒。

潘江鴻（2008），〈巧用影視文化優化語文教學〉，《當代廣西》第 9 期，頁 53。

潘淑滿（2004），《質性研究：理論與應用》，臺北：心理。

潘麗珠（2001），〈九年一貫國語文學科內之統整實踐──以「鄉愁」主題為例〉，臺北市立師範學院語文教育學系編，《九年一貫語文統整教學學術研討會論文集》，頁 138~150，臺北：臺北市立師範學院語文教育學系。

鄭明萱譯（2006），麥克魯漢（Marshall Mc Luhan）著，《認識媒體：人的延伸》，臺北：貓頭鷹。

鄭新輝（2000），〈從行政觀點探究如何落實「九年一貫課程」的因應之道——以臺南市為例〉，蘇永明等，《九年一貫課程從理論、政策到執行》，高雄：復文。

鄭樹森（1986），《文學理論與比較文學》，臺北：時報。

鄭樹森編（1995），《文化批評與華語電影》，臺北：麥田。

鄭樹森（2005），《電影類型與類型電影》，臺北：洪範。

鄧菁、張璇（2007），〈電影畫面在語文教學中的應用〉，《江西教育》第 24 期，頁 20。

諸橋轍次（1987），《大漢和辭典》，臺北：北一。

親子天下（2010），〈搶求男孩的學習危機〉，網址：http://parenting.cw.com.tw/web/docDetail.do?docId=1979，點閱日期：2010.01.10 。

親子天下（2010），〈臺灣小孩的閱讀力，將成四小龍之末？〉網址：http://parenting.cw.com.tw/web/docDetail.do?docId=1862，點閱日期：2010.01.10。

戴行鉞譯（1996），約翰柏格（John Bogle）著，《視覺藝術鑑賞》（Way of Seeing），北京：商務。

鍾宗憲（2006），《民間文學與民間文化采風》，臺北：里仁。

謝國平（1986），《語言學概論》，臺北：三民。

鍾肇政（2004），《魯冰花》，臺北：遠景。

謝靈（2009），〈電影藝術的美育功能〉，《科技創新導報》第 13 期，頁 225。

顏火龍、李新民、蔡明富（2001），《班級經營——科際整合取向》，臺北：師大。

簡政珍（2006），《電影閱讀美學》，臺北：書林。

蕭蕭（1998），《現代詩學》，臺北：東大。

龐大權、彭育東（2003），〈為小學生開設電影課〉，《教育科學論壇》第 1 期，頁 39-40。

蘇永明（2000），〈九年一貫課程的哲學分析——以「實用能力」的概念
　　為核心〉，蘇永明等，《九年一貫課程從理論、政策到執行》，高雄：
　　復文。

蘇蘭（2009），〈夢在咫尺或天涯〉，「蘇蘭老師的語文領域」網，網址：
　　http://sulanteach.msps.tp.edu.tw/另類學習/movies/520 窮得只剩下錢/蘇
　　蘭老師導讀.htm，點閱日期：2011.04.10。

羅秋昭（2009），《國小語文科教材教法》，臺北：五南。

羅綱（1994），《敘事學導論》，昆明：雲南人民。

羅藝軍主編（1992），《中國電影理論文選》，北京：文化藝術出版社出版。

酈佩玲（2004），《臺灣兒童電影的救贖與象徵：以《魯冰花》、《期待
　　你長大》為例》，臺東大學兒童文學研究所碩士論文，臺東。

Amherst（2010），〈藍蝶飛舞〉，「電影趣」部落格，網址：http://blog.
　　yam.com/enjoymovie/trackback/27400523，點閱日期：2011.04.06。

Beane, J. A. (1997). *Curriculum Integration: Designing the Core of Democratic
　　Education.* New York: Teachers College Press.

Bio-man（2009），〈電影中的商業學問〉，動映地帶網，網址：http://www.
　　cinespot.com/cfeatures49.html，點閱日期：2010.02.08。

Avram Noam Chomsky. (1957). *Syntactic Structure.* The Hague: Mouton.

CookIII, A. (1969). *The Linguist and Language.* In Clark et al eds.

Dale, E. (1969). *Audio-Visual Methods in Teaching*; 3d ed. , New York:
　　Dryden Press.

Drake, S. M. (1991). How our Team Dissolved the Boundaries, *Educational
　　Leadership*, 49(2).20-22.

Fogarty, R. (1991). *the Mindful School: How to Iintegrate the Curricula.*
　　Palatine, IL: Skylight Publishing, Inc.

Glathorn, A. A. & Foshay, A. W. (1991) .Lewy, A. (Ed). *The International
　　Encyclopedia of Curriculum.* Oxford: Pergamon Press.

Gove, P. B., et al. (1977). *Webster's Third New International Dictionary (3rd printing)*.Springfield, MA: G. &C. Merriam Company, publishers.

Hoban C. F. (1937). *Visualizing the Curriculum*, New York: The Cordon Co.

Jacobs, H. H. (1989). *Interdisciplinary Curriculum: Design and Implementation*. Alexandria, VA.: ASCD.

Olsen, J. R. & Bass, V. B.(1982).The Application of Technology in the Military: 1960-1980. *Performance and Instruction*, 21(6), pp. 32-36.

Pearson, B.L. (1977) *Introduction to Linguistic Concepts*. Alfred A. Knopf, Inc.

Smith, William A . (1935). Integration: Potentially the most significant forward step in history of secondary education. *California Journal of Secondary Education*, 10,269-272.

Wyatt, J. (1994). *High Concept: Movies and Marketing in Hollywood*. Austin: University of Texas Press.

附錄

一、「電影和語文教學」學習意見調查表

_____年_____班

親愛的酷哥或美眉：

　　大部分的時候，每天的上課內容都是老師決定的，為了想聽一聽你對語文課的想法，請仔細閱讀下面的題目，依照自己的感覺和想法，寫下個人的意見。你的意見將能幫助老師們在未來的日子調整教學方式，說不定有一天你的想法能如願哦！

　　謝謝你的回答，祝大家能發現更多學習樂趣，學業進步、平安快樂！

美伶老師　感謝你　民國九十九年三月

　　★請根據個人的想法，勾選出你認為合適的答案。

1. 這學期我曾**在學校看過電影**。是□　否□（請跳至第 20 題作答。）

2. 我看電影的地點是：（可複選）

　　□班級教室　□科任教室　□會議室　□圖書室　□其他：_____

3. 這學期我在學校看過的電影有哪些：（寫下電影名稱）

4. 這學期我在學校看過的電影中，**印象最深刻**的是哪一部：

5.這學期我在學校看過的電影中，**我喜歡**的是哪些電影：

6. 我認為搭配課文看電影，更**能想像課文中的情境**。
 □非常同意　□同意　□普通　□不同意　□非常不同意
7. 我認為自己獨自看電影可以看懂全部的內容。
 □非常同意　□同意　□普通　□不同意　□非常不同意
8. 看電影會讓我集中注意力。
 □非常同意　□同意　□普通　□不同意　□非常不同意
9. 下課後我會和同學討論電影的內容。
 □非常同意　□同意　□普通　□不同意　□非常不同意
10. 這學期看過的電影中，老師曾經帶領同學們在國語課針對電影內容進行討論。
 □同意，電影片名是：＿＿＿＿＿＿＿＿＿＿＿＿＿＿＿＿＿
 □不同意（請跳第 20 題作答。）
11. 我會推薦別人欣賞電影「**魯冰花**」。
 □非常同意　□同意　□普通　□不同意　□非常不同意
12. 我會推薦別人欣賞電影「**窮得只剩下錢**」。
 □非常同意　□同意　□普通　□不同意　□非常不同意
13. 我會推薦別人欣賞電影「**藍蝶飛舞**」。
 □非常同意　□同意　□普通　□不同意　□非常不同意
14. 我認為看過電影後，透過老師的說明，可以**更加了解電影的內**容
 □非常同意　□同意　□普通　□不同意　□非常不同意
15. 我認為上國語課看電影，討論電影可以**刺激我的思考**。
 □非常同意　□同意　□普通　□不同意　□非常不同意

16. 我認為上國語課看電影，討論電影可以**更加了解課文中要表達的意涵**。

　　□非常同意　　□同意　　□普通　　□不同意　　□非常不同意

17. 我認為國語課後有關電影的學習單比較難寫。

　　□非常同意　　□同意　　□普通　　□不同意　　□非常不同意

18. 在國語課上電影時，班上的**秩序比平常好**。

　　□非常同意　　□同意　　□普通　　□不同意　　□非常不同意

19. 在國語課上電影時，我學會**掌握說故事的技巧、重點**。

　　非常同意　　□同意　　□普通　　□不同意　　□非常不同意

20. 我希望每學期國語課都能至少安排一次看電影、討論電影的機會。

　　□非常同意　　□同意　　□普通　　□不同意　　□非常不同意

21. 我認為在國語課看電影可以學到**課本外的知識**。

　　□非常同意　　□同意　　□普通　　□不同意　　□非常不同意

22. 我認為在國語課看電影可以**擴充生活的經驗**。

　　□非常同意　　□同意　　□普通　　□不同意　　□非常不同意

23. 我認為在國語課看電影會讓我**更加用心學習**。

　　非常同意　　□同意　　□普通　　□不同意　　□非常不同意

24. 我認為在國語課看電影會**浪費時間**。

　　□非常同意　　□同意　　□普通　　□不同意　　□非常不同意

25. 我認為在國語課看完電影後，老師如果可以針對電影補充說明，我會更懂電影的內容。

　　□非常同意　　□同意　　□普通　　□不同意　　□非常不同意

26. 如果我的班上在國語課能看電影，討論電影，我希望別班也能這樣。

　　□非常同意　　□同意　　□普通　　□不同意　　□非常不同意

27. 我認為電影好看的理由是：（可複選）

　　□劇情吸引人　　□內容發人深省

　　□有大明星演出　□可以學到不同的經驗

　　□完美的結局　　□聲光效果好

　　□趣味性高　　　□提供不一樣的觀念想法

28. 關於在國語課看電影，討論電影，我想給老師的建議是：

你的寶貴意見是老師進步、改進的重要參考！謝謝填寫！

二、教學問卷勾選題結果統計表

6. 我認為搭配課文看電影，**更能想像課文中的情境**。

班級		非常同意	同意	普通	不同意	非常不同意
六A	原始人數	14	6	3	0	0
（23人）	百分比例	60.87	26.09	13.04	0	0
六B	原始人數	8	13	8	0	0
（29人）	百分比例	27.59	44.83	27.59	0	0
六C	原始人數	22	8	2	0	0
（32人）	百分比例	68.75	25	6.25	0	0
總計	原始人數	44	27	13	0	0
（84人）	百分比例	52.38	32.14	15.48	0	0

7. 我認為自己獨自看電影可以看懂全部的內容。

班級		非常同意	同意	普通	不同意	非常不同意
六 A	原始人數	6	9	8	0	0
（23 人）	百分比例	26.09	39.13	34.78	0	0
六 B	原始人數	6	13	9	1	0
（29 人）	百分比例	20.69	44.83	31.03	3.45	0
六 C	原始人數	9	6	12	5	0
（32 人）	百分比例	28.13	18,75	37.5	15.63	0
總計	原始人數	21	28	29	6	0
（84 人）	百分比例	25.00	33.33	34.52	7.14	0

8. 看電影會讓我集中注意力。

班級		非常同意	同意	普通	不同意	非常不同意
六 A	原始人數	12	5	5	1	0
（23 人）	百分比例	52.17	21.74	21.74	4.35	0
六 B	原始人數	7	12	10	0	0
（29 人）	百分比例	24.14	41.38	34.48	0	0
六 C	原始人數	13	13	6	0	0
（32 人）	百分比例	40.63	40.63	18.75	0	0
總計	原始人數	32	30	21	1	0
（84 人）	百分比例	38.10	35.71	25.00	1.19	0

9. 下課後我會和同學討論電影的內容。

班級		非常同意	同意	普通	不同意	非常不同意
六 A	原始人數	12	3	5	2	1
（23 人）	百分比例	52.17	13.04	21.74	8.70	4.35
六 B	原始人數	4	10	9	4	2
（29 人）	百分比例	13.79	34.48	31.03	13.79	6.90

六C	原始人數	14	8	8	1	1
(32人)	百分比例	43.75	25	25	3.13	3.13
總計	原始人數	30	21	22	7	4
(84人)	百分比例	35.71	25.00	26.19	8.33	4.76

11. 我會推薦別人欣賞電影《魯冰花》。

班級		非常同意	同意	普通	不同意	非常不同意
六A	原始人數	14	5	4	0	0
(23人)	百分比例	60.87	21.74	17.35	0	0
六B	原始人數	19	6	4	0	0
(29人)	百分比例	65.52	20.69	13.79	0	0
六C	原始人數	19	10	3	0	0
(32人)	百分比例	59.35	31.25	9.38	0	0
總計	原始人數	52	21	11	0	0
(84人)	百分比例	61.90	25.00	13.10	0	0

12. 我會推薦別人欣賞電影《窮得只剩下錢》。

班級		非常同意	同意	普通	不同意	非常不同意
六A	原始人數	16	4	3	0	0
(23人)	百分比例	69.57	17.39	13.04	0	0
六B	原始人數	11	9	8	1	0
(29人)	百分比例	37.93	31.03	27.59	3.45	0
六C	原始人數	0	0	0	0	0
(0人)	百分比例	0	0	0	0	0
總計	原始人數	27	13	11	1	0
(52人)	百分比例	51.92	25.00	21.15	1.92	0

13. 我會推薦別人欣賞電影《藍蝶飛舞》。

班級		非常同意	同意	普通	不同意	非常不同意
六A	原始人數	0	0	0	0	0
（0人）	百分比例	0	0	0	0	0
六B	原始人數	10	11	5	1	2
（29人）	百分比例	34.48	37.93	17.24	3.45	6.90
六C	原始人數	0	0	0	0	0
（0人）	百分比例	0	0	0	0	0
總計	原始人數	10	11	5	1	2
（29人）	百分比例	34.48	37.93	17.24	3.45	6.90

14. 我認為看過電影後，透過老師的說明，可以**更加了解電影的內容**。

班級		非常同意	同意	普通	不同意	非常不同意
六A	原始人數	16	3	4	0	0
（23人）	百分比例	69.57	13.04	17.39	0	0
六B	原始人數	8	13	7	0	1
（29人）	百分比例	27.59	44.83	24.14	0	3.45
六C	原始人數	16	11	4	1	0
（32人）	百分比例	50.00	34.36	12.50	3.13	0
總計	原始人數	40	27	15	1	1
（84人）	百分比例	47.61	32.14	17.86	1.19	1.19

15. 我認為上國語課看電影，討論電影可以**刺激我的思考**。

班級		非常同意	同意	普通	不同意	非常不同意
六A	原始人數	13	7	3	0	0
（23人）	百分比例	56.52	30.43	13.04	0	0
六B	原始人數	5	8	13	3	0
（29人）	百分比例	17.24	27.59	44.83	10.34	0

六 C	原始人數	17	9	6	0	0
（32 人）	百分比例	53.13	28.13	18.75	0	0
總計	原始人數	35	24	22	3	0
（84 人）	百分比例	41.67	28.57	26.19	3.57	0

16. 我認為上國語課看電影，討論電影可以**更加了解課文中要表達的意涵**。

班級		非常同意	同意	普通	不同意	非常不同意
六 A	原始人數	15	6	2	0	0
（23 人）	百分比例	65.22	26.09	8.70	0	0
六 B	原始人數	8	8	13	0	0
（29 人）	百分比例	27.59	27.59	44.83	0	0
六 C	原始人數	20	7	4	0	1
（32 人）	百分比例	62.50	21.88	12.50	0	3.13
總計	原始人數	43	21	19	0	1
（84 人）	百分比例	51.19	25.00	22.62	0	1.19

17. 我認為國語課後有關電影的學習單比較難寫。

班級		非常同意	同意	普通	不同意	非常不同意
六 A	原始人數	7	6	4	2	4
（23 人）	百分比例	30.43	26.09	17.39	8.74	17.39
六 B	原始人數	8	6	13	2	0
（29 人）	百分比例	27.59	20.69	44.83	6.90	0
六 C	原始人數	5	9	11	6	1
（32 人）	百分比例	15.63	28.13	34.36	18.75	3.13
總計	原始人數	20	21	28	10	5
（84 人）	百分比例	23.81	25.00	33.33	11.90	5.95

18. 在國語課上電影時，班上的**秩序比平常好**。

班級		非常同意	同意	普通	不同意	非常不同意
六A	原始人數	12	5	6	0	0
（23人）	百分比例	52.17	21.74	26.09	0	0
六B	原始人數	2	6	12	7	2
（29人）	百分比例	6.90	20.69	41.38	24.14	6.90
六C	原始人數	11	15	4	2	0
（32人）	百分比例	34.36	46.88	12.50	6.25	0
總計	原始人數	25	26	22	9	2
（84人）	百分比例	29.76	30.95	26.19	10.71	2.38

19. 在國語課上電影時，我**學會掌握說故事的技巧、重點**。

班級		非常同意	同意	普通	不同意	非常不同意
六A	原始人數	8	6	8	1	0
（23人）	百分比例	34.78	26.09	34.78	4.35	0
六B	原始人數	3	8	13	4	1
（29人）	百分比例	10.34	27.9	4.83	13.79	3.45
六C	原始人數	7	4	11	0	0
（32人）	百分比例	21.88	43.75	34.36	0	0
總計	原始人數	18	18	32	5	1
（84人）	百分比例	21.43	21.42	38.10	5.95	1.19

20. 我希望每學期國語課都能至少安排一次看電影、討論電影的機會。

班級		非常同意	同意	普通	不同意	非常不同意
六A	原始人數	17	2	4	0	0
（23人）	百分比例	73.91	8.70	17.39	0	0
六B	原始人數	13	8	8	0	0
（29人）	百分比例	44.83	27.59	27.59	0	0

六C	原始人數	20	5	7	0	0
（32 人）	百分比例	62.5	15.63	21.88	0	0
總計	原始人數	50	15	19	0	0
（84 人）	百分比例	59.52	17.86	22.62	0	0

21. 我認為在國語課看電影可以**學到課本外的知識**。

班級		非常同意	同意	普通	不同意	非常不同意
六A	原始人數	16	3	4	0	0
（23 人）	百分比例	69.57	13.04	17.39	0	0
六B	原始人數	10	9	10	0	0
（29 人）	百分比例	34.48	31.03	34.48	0	0
六C	原始人數	23	6	2	1	0
（32 人）	百分比例	71.88	18.75	6.25	3.13	0
總計	原始人數	49	18	16	1	0
（84 人）	百分比例	58.33	21.43	19.05	1.19	0

22. 我認為在國語課看電影可以**擴充生活的經驗**。

班級		非常同意	同意	普通	不同意	非常不同意
六A	原始人數	14	7	2	0	0
（23 人）	百分比例	60.87	30.43	8.70	0	0
六B	原始人數	9	7	12	1	0
（29 人）	百分比例	31.03	24.14	41.38	3.45	0
六C	原始人數	18	11	3	0	0
（32 人）	百分比例	56.25	34.36	9.38	0	0
總計	原始人數	41	25	17	1	0
（84 人）	百分比例	48.81	29.76	20.24	1.19	0

23. 我認為在國語課看電影會讓我**更加用心學習**。

班級		非常同意	同意	普通	不同意	非常不同意
六A	原始人數	12	6	4	0	0
（23人）	百分比例	52.17	26.09	17.39	0	0
六B	原始人數	6	5	16	2	0
（29人）	百分比例	20.69	17.24	55.17	6.90	0
六C	原始人數	15	13	3	1	0
（32人）	百分比例	46.88	40.63	9.38	3.13	0
總計	原始人數	33	24	23	3	0
（84人）	百分比例	39.29	28.57	27.38	3.57	0

24. 我認為在國語課看電影會**浪費時間**。

班級		非常同意	同意	普通	不同意	非常不同意
六A	原始人數	1	0	2	5	15
（23人）	百分比例	4.35	0	8.70	21.74	65.22
六B	原始人數	0	0	10	6	13
（29人）	百分比例	0	0	34.48	20.69	44.83
六C	原始人數	3	1	2	7	19
（32人）	百分比例	9.38	3.13	6.25	21.88	59.38
總計	原始人數	4	1	14	18	47
（84人）	百分比例	4.76	1.19	16.67	21.43	55.95

25. 我認為在國語課看完電影後，老師如果可以針對電影補充說明，我會更懂電影的內容。

班級		非常同意	同意	普通	不同意	非常不同意
六A	原始人數	13	4	5	0	1
（23人）	百分比例	56.52	17.39	21.74	0	4.35
六B	原始人數	6	13	10	0	0
（29人）	百分比例	20.69	44.83	34.48	0	0

六C （32人）	原始人數	18	10	2	2	0
	百分比例	56.25	31.25	6.25	6.25	0
總計 （84人）	原始人數	37	27	17	2	1
	百分比例	44.05	32.14	20.24	2.38	1.19

26. 如果我的班上在國語課能看電影，討論電影，我希望別班也能這樣。

班級		非常同意	同意	普通	不同意	非常不同意
六A （23人）	原始人數	12	4	7	0	0
	百分比例	52.17	17.39	30.43	0	0
六B （29人）	原始人數	4	4	18	1	2
	百分比例	13.79	13.79	62.07	3.45	6.9
六C （32人）	原始人數	13	11	8	0	0
	百分比例	40.63	34.36	25.00	0	0
總計 （84人）	原始人數	29	19	33	1	2
	百分比例	34.52	22.62	39.29	1.19	2.38

27. 我認為電影好看的理由是：（可複選）

班級		劇情吸引人	內容發人深省	有大明星演出	可學到不同的經驗	有完美的結局	聲光效果好	趣味性高	提供不一樣的觀念想法
六A （23人）	原始人數	23	22	10	23	15	13	18	22
	百分比例	100	95.65	43.48	100	65.22	56.52	78.26	95.65

六 B (29 人)	原始 人數	24	16	8	21	15	13	20	18
	百分 比例	82.76	55.17	27.59	72.41	51.72	44.83	68.97	62.07
六 C (32 人)	原始 人數	31	27	9	26	18	13	22	21
	百分 比例	96.88	84.38	28.13	81.25	56.25	40.63	68.75	65.63
總計 (84 人)	原始 人數	78	65	27	70	48	39	60	61
	百分 比例	92.86	77.38	32.14	83.33	57.14	46.43	71.43	72.62

三、學生問卷的建議

「可以選結局完整一點的片。」

「可以選結局好一點的嗎？」

「可以挑選結局好一點的電影。」

「希望電影 夠快樂一點，有趣一點。」

「上不同課時，可以用電影讓小朋友更懂得學習的方向。」

「選比較好看又有教育性的。」

「多看好看的電影。」

「我希望電影除了有關課文，也要比較好笑一點的！」

「希望老師以後可以給我們看比較有趣的電影。」

「可以讓我們看類似搞笑或悲傷的，會比較注意影片的內容。」

「課文有關的電影可以盡量看，好看一點的，不要太無聊。」

「電影可以在期末時看，比較不會來不及上課，會比較趕。」

「拿好看一點的電影，不要拿那種結局很爛的。」

「選得很好，可以再趣味一點。」

「兩個禮拜看一次電影。」

「每個禮拜看一次電影。」

「希望一學期看五部以上，鬼片一部也可以。」

「電影如果放在期末看，我認為會比較好，比較不會擔誤上課時間。」

「很棒，有機會再看。」

「希望老師們常常給我們看電影，增加我們的知識。」

「多看幾個影片。（7人）」

「可以停下來教學（看電影），多看幾遍。」

「多看更多課外電影。」

「太棒了！」

「可以多放幾片，影片分段看，讓印象更深刻。選擇一些感動人心的電影。」

「可以提供人生經歷會較合乎實際，選片可以符合學生感觀才可得到共鳴。」

「希望國語課時可以看一些有關上課內容的電影。」

「下次看鬼片，一次看完。」

「我希望電影要有速度感。」

「燈光可再暗一點。」

「多看幾片，我對戰爭片較有興趣。」

「我希望電影要好笑。」

「提供電影簡介。」

「希望老師能給我們看「窮得只剩下錢」就沒意見了！」

「我希望電影能一次看完。」

「謝謝老師，希望每一節課可以看電影，並配合一杯思樂冰和爆米花，或者去電影院看。」

「上國語課看些電影，真是比較有趣！而且會讓想睡者更有精神。」

「多看電影。（2人）」

「多看！多看！」

「可以看多一點影片。（2人）」

「每次上課看電影會更好。」

「看越多次越好。」

「可以每次上課都看電影。」

「有爆米花、思樂冰、零食。」

「謝謝老師。（2人）」

「謝謝老師的教導。（2人）」

「謝謝您！讓我們看了很好看的電影，真是謝謝您！」

「超好看的哦！」

「多看些電影，少上課。」

四、訪談資料編碼表

（一）學生訪談資料編碼表

訪談對象	資料類型	時間	地點	紀錄方式	編碼
學生 a		2010/03/05			訪學生 a 摘 2010/03/05
學生 b		2010/03/05			訪學生 b 摘 2010/03/05
學生 c		2010/03/11			訪學生 c 摘 2010/03/11
學生 d		2010/03/11			訪學生 d 摘 2010/03/11
學生 e		2010/03/11			訪學生 e 摘 2010/03/11
學生 f		2010/03/11			訪學生 f 摘 2010/03/11
學生 g		2010/03/16			訪學生 g 摘 2010/03/16
學生 h		2010/03/16			訪學生 h 摘 2010/03/16
學生 i		2010/03/16			訪學生 i 摘 2010/03/16
學生 j	訪談	2010/03/16	教室	摘記	訪學生 j 摘 2010/03/16
學生 k		2010/03/19			訪學生 k 摘 2010/03/19
學生 l		2010/03/19			訪學生 l 摘 2010/03/19
學生 m		2010/03/19			訪學生 m 摘 2010/03/19
學生 n		2010/03/19			訪學生 n 摘 2010/03/19
學生 o		2010/03/19			訪學生 o 摘 2010/03/19
學生 p		2010/03/19			訪學生 p 摘 2010/03/19
學生 q		2010/03/25			訪學生 q 摘 2010/03/25
學生 r		2010/03/25			訪學生 r 摘 2010/03/25
學生 s		2010/03/30			訪學生 s 摘 2010/03/30
學生 t		2010/03/30			訪學生 t 摘 2010/03/30

（二）討論會議編碼表

出席者	資料類型	時間	地點	紀錄方式	編碼
教師 ABC、研究者	討論會議	2010/03/01	教室	摘記	摘自 2010/03/01 討論會議
教師 A、研究者		2010/03/05			摘自 2010/03/05 討論會議
教師 A、研究者		2010/03/11			摘自 2010/03/11 討論會議（一）
教師 C、研究者		2010/03/11			摘自 2010/03/11 討論會議（二）
教師 AB、研究者		2010/03/16			摘自 2010/03/16 討論會議
教師 C、研究者		2010/03/19			摘自 2010/03/19 討論會議
教師 AB、研究者		2010/03/22			摘自 2010/03/22 討論會議
教師 B、研究者		2010/03/25			摘自 2010/03/25 討論會議
教師 B、研究者		2010/03/30			摘自 2010/03/30 討論會議

社會科學類　PF0081　東大學術 36

電影在語文教學上的運用

作　　者 / 陳美伶
責任編輯 / 蔡曉雯
圖文排版 / 楊家齊
封面設計 / 王嵩賀

發 行 人 / 宋政坤
法律顧問 / 毛國樑　律師
印製出版 / 秀威資訊科技股份有限公司
　　　　　114 台北市內湖區瑞光路 76 巷 65 號 1 樓
　　　　　電話：+886-2-2796-3638　傳真：+886-2-2796-1377
　　　　　http://www.showwe.com.tw
劃撥帳號 / 19563868　戶名：秀威資訊科技股份有限公司
　　　　　讀者服務信箱：service@showwe.com.tw
展售門市 / 國家書店（松江門市）
　　　　　104 台北市中山區松江路 209 號 1 樓
　　　　　電話：+886-2-2518-0207　傳真：+886-2-2518-0778
網路訂購 / 秀威網路書店：http://www.bodbooks.com.tw
　　　　　國家網路書店：http://www.govbooks.com.tw
圖書經銷 / 紅螞蟻圖書有限公司
　　　　　114 台北市內湖區舊宗路二段 121 巷 28、32 號 4 樓
　　　　　電話：+886-2-2795-3656　傳真：+886-2-2795-4100

2012 年 5 月 BOD 一版
定價：480 元

國家圖書館出版品預行編目

電影在語文教學上的運用 / 陳美伶著. -- 一版.
　-- 臺北市：秀威資訊科技, 2012. 05
　　面；　公分. -- (社會科學類；PF0081)
(東大學術；36)
BOD 版
ISBN 978-986-221-926-3(平裝)

1. 電影學　2. 語文教學

987　　　　　　　　　　　101005304

讀者回函卡

感謝您購買本書，為提升服務品質，請填妥以下資料，將讀者回函卡直接寄回或傳真本公司，收到您的寶貴意見後，我們會收藏記錄及檢討，謝謝！
如您需要了解本公司最新出版書目、購書優惠或企劃活動，歡迎您上網查詢或下載相關資料：http:// www.showwe.com.tw

您購買的書名：_____

出生日期：_____年_____月_____日

學歷：□高中 (含) 以下　　□大專　　□研究所 (含) 以上

職業：□製造業　□金融業　□資訊業　□軍警　□傳播業　□自由業
　　　□服務業　□公務員　□教職　　□學生　□家管　□其它_____

購書地點：□網路書店　□實體書店　□書展　□郵購　□贈閱　□其他

您從何得知本書的消息？

　□網路書店　□實體書店　□網路搜尋　□電子報　□書訊　□雜誌
　□傳播媒體　□親友推薦　□網站推薦　□部落格　□其他_____

您對本書的評價：(請填代號　1.非常滿意　2.滿意　3.尚可　4.再改進)
　封面設計____　版面編排____　內容____　文／譯筆____　價格____

讀完書後您覺得：

　□很有收穫　□有收穫　□收穫不多　□沒收穫

對我們的建議：_____

11466
台北市內湖區瑞光路 76 巷 65 號 1 樓
秀威資訊科技股份有限公司 　　收
BOD 數位出版事業部

...

（請沿線對折寄回，謝謝！）

姓　　名：＿＿＿＿＿＿＿＿　年齡：＿＿＿＿＿　性別：□女　□男

郵遞區號：□□□□□

地　　址：＿＿＿＿＿＿＿＿＿＿＿＿＿＿＿＿＿＿＿＿＿＿＿

聯絡電話：(日) ＿＿＿＿＿＿＿＿＿　(夜) ＿＿＿＿＿＿＿＿＿

E-mail：＿＿＿＿＿＿＿＿＿＿＿＿＿＿＿＿＿＿＿＿＿＿＿